KB210911

아트 컬렉터의 시대

글로벌 미술시장의

역사와 지금

아트 컬렉터의 시대

글로벌 미술시장의 역사와 지금

2025년 4월 1일 초판 1쇄 인쇄
2025년 4월 5일 초판 1쇄 발행

지은이 고동연
펴낸이 김영애
편 집 김배경
디자인 창과현
펴낸곳 SniFactory (에스앤아이팩토리)

등록일 2013년 6월 3일
등 록 제 2013-00163호
주 소 서울시 강남구 삼성로 96길 6 엘지트윈텔 1차 1210호
전 화 02. 517. 9385
팩 스 02. 517. 9386
이메일 dahal@dahal.co.kr
홈페이지 http://www.snifactory.com

ISBN 979-11-91656-32-9 93600

가격 25,000원

아트 컬렉터의 시대

글로벌 미술시장의
역사와 지금

고동연

다할미디어

감사의 말

이 책은 국내외 대학원과 경영대학원에서 강의하면서 사용했던 교재, 강의내용, 그리고 경험을 바탕으로 작성되었다. 부연하자면 미술사, 개별 작가에 대한 비평적인 분석, 시장의 역사, 현재 시장의 추이 등의 다양한 지식과 현장 경험을 융합해서 가르치는 예술경영 수업에서 학생들에게 미리 읽도록 제공하고 강의해 온 내용을 토대로 작성되었다. 따라서 저자의 졸고를 읽어준 학생들과 동료 학예사에게 감사의 말씀을 드린다. 특히 이화여대 경영대학원 양희동 교수님께 감사드린다.

최근에는 인터넷에서 예술경영과 연관된 많은 기사를 누구든지 검색할 수 있다. 따라서 과연 예술경영과 연관된 대학원 수업에서 학생들에게 어떤 읽기 자료를 제공해야 하는지 고민이 될 경우가 더 많아졌다. 게다가 코인 시장이 활성화되면서 젊은 작가를 비롯한 미술계 인사들뿐 아니라 일반인들도 자산 포트폴리오에 NFT 관련 미술주나

상품에 투자 할 수 있게 되었다. 강의를 통해서 그리고 현장의 다양한 강연장에서 질문을 받아오고는 했는데 학생, 예술경영과 연관된 관계자분, 은행 관계자분, 동료 화상들과 나눈 대화 등이 책을 집필하는 중요한 계기가 되었다. 이에 예술경영에 관심을 지닌 학계의 관계자나 대학원 원장님, 은행 관계자분들께 감사드린다.

아울러 25년 전 뉴욕에서 동료로 혹은 상관으로 만났던 이들과의 대화도 책을 집필하는데 중요한 영감을 주었다. 1990년대 중후반 뉴욕 미술계와 현재 미술계는 매우 큰 차이가 있다. 당시 아시아 예술가들이 약진의 발판을 삼기는 했으나 미술관은 철저하게 백인 위주였다. 1년 가까이 뉴욕 구겐하임 미술관에 인턴으로 있을 당시, 특정 한국 기업의 문화재단에서 후원을 받은 이유에선지 한국계 학예사가 관장님의 비서와 같은 직무를 담당하는 것을 본 적이 있으나 당시 한국은 뉴욕 미술계에서 주류가 아니었다. 1980년대 말 일본 은행과 거부들이 경매에서 반고흐의 회화를 비롯하여 19세기 인상파, 후기인상파나 고미술을 사들였었는데, 1990년대는 그 여파가 남아 있었던지라 경매사들이 한국인을 일본인으로 혼동하는 경우가 많았다. 1990년대 들어서 경매 시장에 거품이 빠지게 되면서 미술시장에 대한 부정적인 기류가 있었다. 소더비를 그다지 심각한 공간이라고 여기지도 않았다. 게다가 1990년대 뉴욕 소더비나 크리스티에 관한 많은 기사는 탈세와 같이 부정적인 것들이었다. 당시 구겐하임 미술관의 관장(대리)이었던 리사 데니슨Lisa Denison은 이후 2007년 소더비 북미를 관장하는 디렉터(현재 회장)가 되었는데 1990년대 미술관이나 뉴욕 미술계에서 미술시장에 대한 기대는 높지 않았다.

반면에 2000년대 들어 대학원 박사 논문의 집필을 마칠 당시 분위기가 변해가고 있었다. 사치 갤러리가 기획했던 "센세이션Sensation"전이 미친 여파에 대해서 학생들은 반신반의했다. 일본의 하위문화를 활용한 미술이 등장했을 때 친하지 않았던 어느 교수는 수업에서 종종 어디서 왔는지 물어보고는 했다. 영국에서 유학 중이었던 한국 학생이 박사 과정 수업에서 실망하고 영국으로 돌아갔던 것을 기억한다. 미국 뉴욕 미술계는 사치에 대해서 결코 우호적이지 않았다. 돌이켜 보면 박사 과정 학생들은 문화 이론적이고 역사적인 측면에는 관심을 가졌지만, 미술의 형태, 미술시장, 하위문화와 미술시장의 관계, 미술 전문인의 사회적인 역할이 급변하고 있다는 사실을 잘 받아들이지 못하였다고 할 수 있다.

2000년대 중반 박사 논문을 쓰고 있었던 많은 동료는 경매 시장에서 일을 하기 시작했다. 뉴욕시립대학교 박사 과정의 많은 친구가 구겐하임 미술관의 큐레이터이거나 뉴욕현대미술관의 리서치와 연관된 일을 담당하고 있었다면, 그것은 큰 변화였다. 이에 뉴욕 구겐하임 미술관에서 인턴이었을 때 내 직속상관이었던(현재는 미술관 관장) 리사 영과 1999년 여름에 나눴던 대화, 학생들의 주도로 진행된 2004년 논문 작성 워크숍에서 나눴던 진로 상담의 고민은 20년이 지난 지금 시점에서 보면 새록새록 하다. 20여 년 전 뉴욕 미술계에서 미술계의 판도에 대해서 함께 고민했고 미래를 걱정했던 상관과 동료들도 이 책을 집필하는데 중요한 영감이 되었다.

2007년 귀국 후 한동안 미술시장에서 활동했다. 특히 유럽의 주요 화상이나 홍콩을 비롯한 해외 경매의 구매자들과 경매사, 아트 바젤

홍콩의 기획자를 만났다. 2000년대 중반은 최초로 한국 예술가들이 글로벌 미술계에서 관심을 끌기 시작한 때였기에 글로벌 미술시장에서 한국 예술가들의 위상을 높이는 데 주력하고자 했다. 그런데 문제는 통계에 따라 다르지만 지난 10여 년간 국내 미술시장의 규모도 2배 이상 늘어났다. 경매에서 잘나가는 유명 작가나 소위 테마주에 해당하는 단색화에 쏠린 미술시장의 흐름은 더 심화되고 있고 미술시장이 흥행하던 2000년대 중반과 비교해서 현재 중간대 가격에 해당하는 괄목할 만한 중견 작가의 작품가는 오르지 않았다. 2008년 무렵 홍콩 크리스티의 주요한 경매사가 안타까워했던 국내 미술시장의 상황과 시장 신뢰도나 역동성은 그다지 나아졌다고 보기 어렵다. 책의 4장에서도 언급한 바와 같이 각종 문제에도 불구하고 미술시장이 확장하기 위해서 컬렉터의 역할이 더욱 중요해졌다. 필자는 그때의 경험을 되돌리면서도 오랫동안 묵혀두었던 사명감의 차원에서 아트 컬렉팅의 방향을 개선하고 새로운 역량과 지식을 수혈하고자 책을 집필하게 되었다.

책을 쓸 때 가장 어려운 점은 독자를 상상하는 일이다. 이에 미술시장의 역사와 컬렉터의 역할을 다룬 졸고를 먼저 읽어준 허유림 큐레이터, 김준희 대표님, 박신진 연구가님께도 감사드린다. 기꺼이 독자가 되어주어서 지루하지만 그래도 미술을 전공하고 미술계를 일구어낸 일들의 중요한 사례, 기본 개념을 더 배우고 싶어 하는 대중 독자들을 대신해서 피드백을 주었던 동료들이다. 졸고를 출간해 주신 김영애 다할미디어 대표님, 그리고 언제나 심적으로 응원자가 되어주는 가족 심형섭, 심재형에게도 감사의 말씀을 전한다.

2025. 3. 28.

추천의 글

양희동

이화여대 경영대학원 교수 및 한국경영학회 회장

오늘날 세계는 한국의 문화적 역량에 주목하고 있다. K-Pop과 한류 드라마의 성공에 이어서 음식과 미용 등으로까지 한국의 문화적 가치가 전 세계의 이목을 끌고 있다. 게다가 한국의 기업이 재무적 성과뿐만 아니라 문화적 역량을 통해 경쟁력을 유지하고 성장해야 하는 시기에 이르렀다. 기업 내부적으로는 직원의 창의성, 혁신적 사고, 조직 몰입도를 강화하고 외부적으로는 브랜드의 가치와 소비자 충성도를 높이기 위해서 문화예술계와의 긴밀한 공조 체제를 요하고 있다.

『아트 컬렉터의 시대』는 한국의 문화적 역량 중에서 미술과 미술시장에 대한 역사와 다양한 사례를 다루고 있다는 점에서 주목할 만하다. 국내에 다양한 미술사 도서나 작품 감상을 돕는 책들이 세간의 관심을 끌어왔다. 그러나 산업적인 측면에서 미술시장이 어떻게 형성되어왔고 21세기 미술시장이 어떻게 발전되고 있는지에 대하여 분석한 도서가 부족한 실정이다. 그런데 대학에서는 문화예술 경영에 대한

학생들의 관심이 높다. 국내 기업이 처한 새로운 돌파구를 마련하기 위해서도 미술의 다양한 산업적 가능성에 관한 연구와 교육이 필수적이다.

경영학자로서 다양한 미술사 도서를 접하면서 어떻게 미술시장이 발전해 왔는지에 대한 개인적인 궁금증과 연구의 필요성을 느껴왔다. 한국메세나협회의 「2023년 기업의 문화예술 지원 현황 조사」 결과에 따르면 2023년 우리나라 기업의 문화예술 지원 규모는 2,087억 8,500만 원으로 1996년 조사 시작 이래 최대 지원 규모를 기록했다. 그러나 10년간 지원 금액 추이가 1,800억 원에서 2,000억 원 사이로 큰 변화 없이 '정체기'에 접어든 것으로 판단된다. 지원 분야도 문화예술 기관의 인프라(57.5%), 미술·전시 분야(14.7%) 등 특정 분야에 한정되어 있다.

본서는 미술시장이 형성되는 조건을 주요 사례별로 다루고 있으며 마지막 장에서는 미술시장의 컬렉터가 갖게 되는 기초적인 질문도 함께 다루고 있다. 컬렉터 입문서이자 학술적인 예를 다루고 있는 역사서이자 교과서로서, 미술시장에서 작품 가격이 어떻게 형성되는지를 세밀히 다루고 있다. 작품의 보전과 활용을 위해서 어떤 것을 유념해야 할지에 대한 가이드라인도 제시하고 있다. 이에 『아트 컬렉터의 시대』를 미술 경영학을 공부하는 학생부터 컬렉터 지망생, 그리고 문화예술과의 협업을 진지하게 고려하고 있는 기업인에게 추천하고자 한다. 아울러 K-미술이 글로벌 미술시장에서 더욱 각광받고 도약할 수 있기를 기대해 본다.

2025. 3. 28.

차례

■ 감사의 말 … 4

■ 추천의 글 … 8

프롤로그 **아트 컬렉터의 시대** .. 14

　　방법론: 가격이 아닌 시장의 역사와 맥락 … 17

　　책의 구성: 역사적 분기점들 … 22

　　독자에게 바란다 … 27

1장　**더치 황금기의 미술시장: 사유재산으로서의 유화** 33

　　더치 황금기: 미술시장의 조건 … 34

　　유화의 탄생과 더치 공화국의 예술가 … 41

　　세속화: 종교개혁과 미술시장 … 47

　　장르화와 일상성의 신화 … 54

　　동인도 회사와 중국 도자기 … 62

　　예술가 계층의 양극화와 키치 … 67

　　더치 황금기 미술시장으로부터 배우다 … 71

2장 화상의 네트워크와 전위예술 시장: 폴 뒤랑-뤼엘의 화랑가 ... 75

19세기 파리 화랑가는 어떻게 형성되었는가 ... 76

오스만의 파리와 화랑가의 탄생 ... 84

라핏가의 시작: 뒤랑-뤼엘 갤러리 ... 89

후견인에서 동력자로: 입체파의 화상 칸바일러 ... 99

파리에서 세계로, 세계에서 파리로 ... 108

라핏가의 유산을 물려받다 ... 114

3장 미국 미술관과 슈퍼 컬렉터의 등장 117

'미술계'와 제도 이론 ... 118

미술시장과 미술관: 멀고도 가까운 사이 ... 123

미국의 메트로폴리탄 미술관과 개인 컬렉션의 탄생 ... 129

반스 재단: 유럽 모더니즘을 컬렉팅하다 ... 134

뉴욕현대미술관: 1950~1960년대 미국 미술을 컬렉팅하다 ... 146

뉴욕현대미술관과 팝아트: 공격적인 컬렉터, 로버트 스컬 ... 160

뉴욕현대미술관과 미술시장으로부터 배우다 ... 169

4장 사치 효과: 매개자에서 컬렉터의 시대로 175

미술계의 맨부커상을 꿈꾸다 ... 176

컬렉터와 투기꾼 사이에서 1: 젊은 작가의 후원자? ... 181

컬렉터와 투기꾼 사이에서 2: 21세기 경매를 향하여 ... 198

사치의 유산: 글로벌 예술시장과 글로벌 예술가 ... 210

뉴노멀: 경매의 시대 ... 218

『Frieze』와 Freeze: 신 아트페어의 시대 ... 226

수수께끼: 컬렉터의 시대, 예술가와 매개자의 변화된 위상 ... 233

5장 21세기 컬렉터 입문 ... 239

누가 예술작품을 구입하는가 ... 240

어떤 예술작품이 인기가 있고, 가격대는 어떠한가 ... 247

작품에 대한 수요는 가격에 어떤 영향을 미치는가 ... 255

작품을 구매하기에 좋은 시즌이 따로 있는가 ... 262

투자 목적의 작품 구매는 어떻게 이뤄지는가 ... 268

작품 구매에 앞서 확인할 것은 무엇인가 ... 278

작품의 가격은 어떻게 정해지는가 ... 283

구매 후 법적인 이슈와 보관은 어떻게 하는가 ... 305

에필로그 투자의 시대와 독립적인 컬렉터 ... 308

- 미주 ... 314
- 도판 ... 336
- 색인 ... 340
- 한눈에 보는 미술계 주요 사건 ... 348

프롤로그

 아트 컬렉터의 시대

이건희 컬렉션은 2년간 전국 각 지역에 있는 문화예술기관 10곳을 도는 순회전을 통하여 한국미술에 대한 일반 대중의 관심을 확산시켰다. 국공립 미술관의 컬렉션이 만족스럽지 못한 상황에서 이중섭李仲燮,1916~1956, 김환기金煥基,1913~1974, 유영국劉永國,1916~2002을 비롯하여 한국 근현대 미술사의 중요한 작가들의 작품이 총망라되어 전시되었다. 이처럼 미술사에서 개인 컬렉터의 역할과 위상은 중요하다. 흔히 후원자로서 메디치 가문을 손에 꼽지만, 예술가를 후원하는 경우와 작품의 컬렉터는 다른 성격을 지닌다. 많은 컬렉터가 살아생전에 예술가에게 직접 작품을 주문 제작하기도 하지만 현대미술시장에서의 컬렉터는 주로 오픈 시장에서 이미 제작된 작품을 사들인다. 그러다 보니 예술가나 후원자와 비교하면 직접 창작의 과정에 참여하지 않는 컬렉터의 이미지는 미술사에서 그다지 주목을 받지 못하였다.

그러나 21세기 글로벌 미술시장에서 컬렉터의 위상은 중요해졌다.

1950~60년대 뉴욕의 택시 운송업으로 돈을 번 로버트 스컬Robert Scull, 1917~1985은 팝아트의 후원자이자 컬렉터로서 앤디 워홀Andy Warhol,1928~ 1987 만큼의 명성을 얻었다. 1960년대 스컬의 수집과 기부를 통해서 팝 아트 전시가 가능해졌고 1990년대와 2010년대 전 세계적으로 경매 시 장에서 가장 주목받았고 테이트 미술상에 다수 선정되었던 영국의 젊 은 작가YBA를 발굴하고 초기부터 수집했던 것도 찰스 사치Charles Saatchi, 1943~였다.

사치는 래리 가고시안Larry Gagosian이나 빅토리아 미로Victoria Miro와 같 이 쟁쟁한 화상을 제치고 매개자를 능가하는 사치 갤러리의 관장, 온 라인 미술시장 사치 아트의 설립자가 되었다. 나아가서 사치는 2000년 대 들어 자신이 화상을 거치지 않고 직거래로 구매한 YBA 작가의 작 품을 경매에 내다 팔아서 120~160배로 예상되는 이익을 얻기도 했다. 컬렉터가 미술관, 온라인 시장, 경매가를 통해 작가의 가격을 장악하

는 역할까지 하게 된 것이다.

그렇다면 현대미술 시장에서 아트 컬렉터의 힘이 어떻게 거대해졌는가? 아니 더 근본적으로 시장에서 컬렉터의 역할은 무엇인가? 창작의 영역을 담당하는 예술가, 매개 기관에 해당하는 화상, 미술관, 2차 시장의 경매, 그리고 수용자에 해당하는 관객과 컬렉터는 서로 어떠한 관계로 연결되어 있는가? 그리고 컬렉터의 존재감이 증폭되면 미술시장에 어떠한 득과 실이 발생했는가?

물론 이 책의 목적이 단순히 아트 컬렉터의 행보를 추적하기 위한 것은 아니다.『아트 컬렉터의 시대』는 컬렉터를 풍향계로 미술시장의 발전, 돈의 흐름, 시장 확보를 위한 새로운 전략이 어떻게 발전되어 왔는지를 다루고자 한다. 엄밀히 말해서 영향력 있는 컬렉터는 물질적인 재원뿐 아니라 사회적인 재원에 해당하는 좋은 네트워크를 지닌 이들이다. 금융 지식에서도 화상보다 앞선 경우가 많다. 따라서 컬렉터의 역사를 되짚어본다는 것은 미술시장에서 경제적인 논리와 미학적인 논리 사이의 균형 관계를 살펴보려는 것이다.

따라서『아트 컬렉터의 시대』는 미술시장의 역사를 모호한 미술사적 의미나 미학적 가치에 기반하지 않고 다양한 여건에서, 부연하자면 '시대'적 상황에 주목하고자 한다. 적어도 독자들이 '아트 컬렉터의 시대'를 상상할 수 있도록 유도하고자 한다. 예를 들어 1870~1871년의 파리 함락은 어떻게 파리 중심의 미술시장에 영향을 미쳤는가? 20세기 초 유럽의 불안정한 경제적 정치적 상황에서 어떻게 유대인 화상과 컬렉터의 연대가 이루어졌는가? 1929년 뉴욕 증시의 폭락은 알버트 반스Albert Barnes, 1872~1951와 같은 미술애호가이자 당시의 기준에서 보면

슈퍼 컬렉터에게 영향을 미쳤는가?

이에 대하여 단정적인 답변을 제공하기는 힘들다. 화상과 컬렉터의 거래 기록이 투명하게 남아 있는 경우는 드물거니와 화상이나 컬렉터는 공적인 기업이나 상장사의 활동과 같이 공개적으로 계약조건을 공시해야 할 필요도 없다. 대신 필자는 작품의 가격, 컬렉터와 화상의 전략이 형성되는 과정을 독자가 복합적인 시대적 상황에서 바라볼 수 있는 기회를 마련하고자 한다. 독자들이 현대미술 시장의 중요한 역사적 사례를 통해서 글로벌 미술시장이 형성되는 조건과 변화하는 시장의 구조를 익힐 수 있게 하기 위함이다.

방법론: 가격이 아닌 시장의 역사와 맥락

현대미술시장에 관한 많은 도서는 경매 결과인 가격에 집중하는 경우가 많다. 미술시장에서 비교적 투명하게 공개된 것이 경매가이기 때문일 것이다. 그러나 작품의 경제적인 가치를 평가하는 일은 복잡할 뿐 아니라 미술시장에서 단일하게 가격을 산정하는 것은 거의 불가능하다. 정보가 제한되고 투명성이 부족하기도 하거니와 같은 작품이 화상, 컬렉터, 그리고 경매사를 거치는 과정에서 서로 다른 규칙이 적용된다. 이 때문에 가격 지표만을 사용해서 미술시장의 내용적인 변화를 유추하는 것은 많은 한계가 있다.

우선 예술 작품은 공산품이 아니다. 따라서 판화나 사진과 같은 에디션 작품을 제외하고 같은 기격을 적용하는 것이 불가능하다. 동일 작가도 작품 사이에 당연히 다양한 편차가 있다. 예를 들어 작품의 크

기나 재료는 물론이거니와 파블로 피카소Pablo Ruiz Picasso, 1881~1973와 같이 작가의 경력이 70여 년에 다다르면 활동이 더 왕성한 시기에 제작한 중요한 작품과 비교적 덜 왕성한 시기에 만들어진 작품, 또는 작업실에서 타인의 도움으로 그려졌을 가능성이 훨씬 많은 시기의 만들어진 작품 사이에 가격 차이가 존재할 수밖에 없다.

가격 위주의 방법론적인 문제를 지적하기 위해서 구체적인 예를 들어보고자 한다. 본문에서 반스가 구입한 폴 세잔Paul Cézanne, 1839~1906의 〈카드놀이 하는 사람들Les Joueurs de cartes〉(1890년대 후반) 시리즈의 경우 현재 공공의 영역에 나온 작품은 4점이고 이들의 색상, 구도가 다 다르다. 등장하는 인물 수도 다르다. 같은 시리즈이기 때문에 넓은 의미에서의 인문학적인 해석의 차이가 크지 않고 제작된 시기도 유사하고 심지어 크기나 재료 등의 여타 물리적인 차이도 적지만 엄연히 다른 작업이다. 따라서 동일한 시리즈에서도 외관상 다른 작품들이므로 경매를 거치면서 가격에 차이가 생기게 된다.

게다가 작업이 팔리는 시점에 따라 보는 이의 선호도가 달라질 수 있다. 판매나 유통이 이뤄지는 시점에 존재하는 유행이나 여건이라는 또 다른 가변적 요소가 있기 때문이다. 예를 들어 최근 경매에서 비싸게 거래된 유사한 작업과의 비교 우위, 컬렉터의 개인적인 취향, 선호도, 현재 회화의 경향 등이 암암리에 작품 선택에 영향을 미칠 수밖에 없다. 물론 시장에 같은 시리즈의 다른 작품이 있는지 또한 컬렉터의 선택에 영향을 미친다.

따라서 판매 가격에만 편중해서 미술시장의 등락이나 상태를 논하는 것은 위험하다. 특정 작가에 대한 한정된 의견이나 정보를 가지고

해당 작가의 작품을 일반화해서 논하는 것은 무의미한 경우가 많기 때문이다. 오히려 가격 자체에 집중하기보다는 가격이 다양한 시장 상황에 따라서 어떻게 영향을 미치게 되는지를 따져봐야 한다. 유통이 일어나는 직접적인 시장의 상황과 유통의 방식, 나아가서 외부적인 경기 모두가 작품가에 영향을 미치기 때문이다. 즉 1차 시장에 해당하는 화상인지, 2차 시장인 경매인지, 특별한 화상 간의 거래나 비평가의 거래를 통해서 일어나는지 등 유통 방식이 1차적으로 영향을 미친다. 그뿐만 아니라 국내에서도 부동산 경기, 증권 시장, 최근에는 코인 시장과 같은 투자시장의 변동성도 큰 영향을 미친다.

또한 시장을 둘러싸고 있는 다양한 정치적이고 경제적인 상황은 미술시장의 변동성을 심화하는 동시에 판매 종목을 바꾸기도 한다. 예를 들어 18세기 영국의 경매사는 국가적인 부를 축적하면서 발전하기도 했지만 프랑스 대혁명(1789~1799)을 시작으로 유럽대륙 귀족의 대대적인 학살과 몰락, 19세기 후반의 보불전쟁(1871~1872) 등 유럽의 정치적인 상황으로 인해 번성하게 되었다. 18세기 런던의 고가구를 주로 거래하는 소더비Sotheby's, 1744~와 크리스티Christie's, 1766~가 등장하였고 19세기 파리나 런던 경매로 미국 자본이 흘러들어오게 되었다. 아직 현대적인 운송이 개발되기 전이어서, 100년 이상 된 작품에 대해서 19세기 미국 정부는 관세를 물리고 있었다. 런던은 미국 거부들에게 비싼 물건을 저장해놓을 좋은 피난처였다. 런던을 중심으로 미국의 컬렉터들이 몰리는 현상은 미술작품이 지닌 본래의 가치와는 무관하게 전체 시장에 영향을 미치는 정치, 경제의 변동성이 얼마나 중요한지를 보여주는 예이다.

그러므로『아트 컬렉터의 시대』는 작품가나 특정 작가에 대한 미술사적인 평가를 추적하는 대신 시장의 역사에 집중하고자 한다. 여기서 말하는 시장의 역사는 '전위성'이나 '창조성'이라는 모호한 용어로 포장된 현대미술 시장이 형성되고 발전해가면서 가격이 형성되는 조건을 익히기 위함이다. 첫 번째 장과 두 번째 장은 서구로부터 형성된 미술시장의 형성조건을 다루고자 한다. 1장은 현재 미술시장의 기본 품목으로서 유화가 등장하는 과정을 추적한다. 회화는 현재에도 전 세계 경매의 60~70%를, 국내 미술시장에서는 통계에 따라 다르지만 그 이상의 비중을 차지한다. 2장은 진정한 의미에서 현대미술 시장이 발전하는 과정에서 세계 최초의 화랑인 파리의 라핏가Rue Laffite가 형성되는 과정에 주목하고자 한다. 라핏가는 인상파의 화랑 폴 뒤랑-뤼엘Paul Durand-Ruel, 1831~1922의 갤러리를 비롯해서 당시 관점에서 젊고 전위적인 미술을 팔던 20개의 화랑이 모여 있던 파리의 화랑가이다. 뒤랑-뤼엘의 화랑가에서 개인전과 그룹전을 통해서 아직 시장에서 통용되지 않는 신진 작가를 홍보하고 화랑이 독점적으로 구매해서 수요와 공급을 조절하는 방식이 시작되었다.

이어서 3장과 4장은 제1차와 제2차 세계대전 이후 각각 뉴욕과 런던을 중심으로 시장에 영향력을 행사하는 유명한 컬렉터가 등장하는 과정을 다룬다. 3장은 취향의 선구자로서 1930~1940년대 반스와 1950~1960년대 스컬을 다루고자 한다. 4장은 컬렉터가 아예 후원자의 영역을 넘어서는 경우들이다. '투자'와 시장 확대의 개념이 적극적으로 도입되는 과정에서 컬렉터는 이제 적극적으로 시장의 취향과 상황을 주도하기 시작했다.

나아가서 현대미술 시장에서 화상은 다양한 전략을 사용한다. 문화유산으로서 비교적 친숙한 고가구와 달리 새롭게 시장과 고객을 개발해야 하기 때문이다. 인상파의 전설적인 화상 뒤랑-뤼엘이 인상파의 젊은 작가에게 집중하기 시작한 것은 보불전쟁으로 피신한 런던에서 새로운 가능성을 보았기 때문이다. 그는 런던에서 돌아온 후 1872년 인상파 작품을 거의 독점하다시피 사들이면서 해외 마켓을 개발하기 시작했다. 이때 뒤랑-뤼엘은 직접 화랑에서 전시 때마다 파는 방법, 작품을 자신의 창고에 보관하면서 개인전이나 그룹전을 통해서 서서히 방출하면서 가격을 올리는 방식, 이후 큰 작품은 20세기에 들어서 구매하는 방식, 그 과정에서 경매에 간간이 자신의 작업을 판매하는 방법 등을 사용했다.

인상파가 비로소 대중적으로 알려지고 시장에서 좀 더 대중적인 기반을 확보한 것은 뒤랑-뤼엘이 인상파를 구매하기 시작한 지 거의 30여 년이 지나서였다. 1896년 베를린의 국립미술관Nationalgalerie이 인상파를 사들이고 1905년 당시 영국의 『선데이타임스Sunday Times』의 비평가 프랭크 러터Frank Rutter가 인상파에 대하여 호의적으로 쓰게 되면서 다양한 층위의 컬렉터들이 인상파에 관심을 지니기 시작했다. 1905년 당시에도 처음에는 315개의 작품 중에서 13점만이 판매되었다.

장황하게 인상파와 뒤랑-뤼엘에 대한 이야기를 늘어놓은 것은 시간적 경과에 의해서 자연적으로 가치가 만들어지는 고가구나 고미술 시장과 비해 1870년부터 1920년대까지 40~50년 만에 인상파가 가격 경쟁력을 지니게 되는 과정을 이들의 선구적인 행보를 통해서 알 수 있게 되기 때문이다. 특히 초기 화상들의 다양한 경영전략은 미술시장의

형성과 발전을 위해서 필요한 조건을 가늠하게 한다. 21세기 사치를 비롯한 우리 시대 영향력 있는 컬렉터들도 이전 화상이 사용했던 방법을 자신들이 지닌 재원을 사용해서 심화시켰다고 할 수 있다. 『아트 컬렉터의 시대』는 가격이 아닌 미술시장의 형성과정과 조건에 주목하고자 하는 것도 이 때문이다. 이에 1~4장은 미술시장이 등장해서 진화하는 과정에서 4개의 중요한 역사적 사례와 순간을 다루고 있고, 5장은 21세기 현대미술 시장이 이러한 조건을 어떻게 발전시켜서 현재에 이르고 있는지를 보여준다.

책의 구성: 역사적 분기점들

본서는 일종의 판례를 통해서 법이 적용되는 방식을 연구하는 것과 같이 미술시장의 역사에서 중요한 네 순간을 차례대로 소개하고자 한다. 가격 위주로 미술시장의 변천사를 보는 것이 아니라 미술시장의 중요한 조건과 전략이 등장하는 순서를 역추적해보고자 한다. 또한 본문에서 다루게 될 몇 가지 사례는 흔히 연상할 수 있는 경영전략을 떠올리게 한다. 예를 들어 미술시장의 등장에 있어 가장 중요한 조건은 도시화이며 이들의 역사적으로 중요한 사례는 모두 도시의 발전과 밀접하게 연관된다. 16~17세기 더치 공화국의 앤트워프나 델프트, 파리의 라핏가 및 몇 개 거점 지역을 중심으로 런던이나 헤이그로 각종 판로가 연결되어 있다.

2장에서 언급될 구필앤씨Goupil & Cie 의 인포그래픽은 문화예술 도시, 혹은 도시 내의 창조적인 계층의 발생 같은 이론이 주장하는 바와

같이 이미 19세기부터 '문화 클러스터 전략cultural cluster strategy'이 사용되고 있음을 알 수 있다. 판화상으로 출발해서 19세기 최초로 뉴욕, 런던, 헤이그 등지에 분점을 냈던 미술상/경매상 구필앤씨의 기록에 따르면 19세기 초부터 거점 도시 간의 다양한 네트워크가 형성되었다. 특히 19세기 현대미술시장이 발전하기 시작한 파리에는 오페라 가르니에Opéra Garnier 근처와 라핏가가 있는 그랑 블루바드Grand Boulevard 근처의 두 개의 거점을 중심으로 런던과 헤이그 화상들의 네트워크로 뻗어간다. 그러나 19세기가 진행되면서 런던은 미술 교역의 중심이 된다. 미국의 컬렉터들이 새로운 세력을 이루면서 런던 화상이나 경매사를 통해서 유럽 본토의 미술과 가구를 사들이기 시작했기 때문이다.

미술시장의 역사를 통해서 전략적인 체계를 만들어온 것은 화상뿐이 아니다. 3장에서 반스는 일찍이 적극적인 컬렉터로서 도금시대Gilded age, 1865~1893 미국의 거부들과 달리 직접 파리 미술계에서 젊은 작가의 작품을 폴 기욤 등의 화상으로부터 독점적으로 사들었다. 이와 같은 전략은 입체파의 칸바일러도 사용하던 수법이다. 전위미술이 아직 미술계에서 관심을 얻지 못하고 후원이 필요하던 시대에 역사적으로 중요한 화상과 컬렉터는 예술가의 활동 초반부터 사들이기 시작했다. 반스가 카임 수틴Chaïm Soutine, 1893~1943의 작업 59점을 커리어 초기에 한꺼번에 구매한다든지, 마찬가지 맥락에서 스컬이 1950~1960년대 네오다다와 팝아트 작품을 초기부터 분납의 형태로 구매해서 미술관에 기부하는 방식은 '인수 전략acquisition'을 통하여 합리적인 가격으로 작가가 유명해지기 전에 구매하고 시장의 점유율을 높이기 위한 것이었다.

4장에서 다루게 될 찰스 사치는 이러한 맥락에서 가장 중요한 예이다. 1960~1970년대 영국을 대표하는 신세대 광고 기획자이자 사치앤사치의 대표인 사치는 1982년부터 영국 정부에서 운영하는 '새로운 예술을 위한 후원회The Patrons of New Art'의 위원으로 활동을 시작한 이래로 1985년 사치 갤러리Saatchi Gallery의 관장으로서 젊은 영국 작가들을 20대 초부터 본격적으로 후원하고 작품을 수집하고 미술상이나 자신이 연관된 리얼리티 프로그램을 통해서 홍보해왔다. 특히 사치가 후원한 1988년의 "프리즈Freeze" 전의 작가들은 이후 2010년대까지 경매와 아트페어에서 가장 '핫한' 작가로 등극했다. 1980년대 후반부터 2000년대 미술시장이 다시 붐을 이룰 때까지 투자하고 홍보해서 큰 수익을 얻은 경우이다. 21세기 미술시장에서 마켓리더Market Leader로서 컬렉터는 화상이나 예술가의 주도권에 더 이상 의존하지 않게 되었다. 본문에서 다루겠지만 공격적인 컬렉터의 등장은 미술시장이 지나치게 투자로 흐르고 있다는 것을 보여 주는 방증이기도 하다.

아울러 1~4장에 이르는 미술시장의 역사는 5장에서도 자세히 설명하게 된 작품가 형성의 '네 가지 조건'에도 맞아떨어진다. 예를 들어 1장은 작품가를 형성하는 '내재적인 조건' 중에서 가장 기초적이고 물리적인 예술적 매체를 다룬다. 미술시장에서 가장 널리 통용되는 유화는 역사적이고 문화적인 산물이다. 14~15세기 유럽의 지역에 따라 참나무와 미루나무, 혹은 구리판 위에 유화를 덧칠하던 방식에서 본격적으로 네덜란드에서 오픈마켓이 형성되면서 일반 공예품을 만들던 길드와는 분리되어서 현재와 같은 캔버스가 등장하였다. 나무 틀 위에 광목캔버스 천을 입혀서 만들어진 유화는 예술작품을 사유재산과 같이

유통할 수 있게 해주었다. 유화는 아직도 가장 전 세계적으로 널리 유통되고 값비싼 상품이 되었다.

2장은 작품가의 '내재적인 요건' 중에서 내용에 해당하는 것으로 미술사적 가치가 형성되고 알려지는 과정을 다룬다. 현대미술 시장에서 작품가 형성의 가장 결정적인 요인은 예술가의 평판과 작품의 미술사적인 평가이다. 그런데 여기서 말하는 미술사적인 의의는 고가구나 고미술에서 말하는 전통을 잘 고수했는가의 여부보다는 현대미술에서는 어떻게 변화하는 시대상을 잘 구현했는가, 혹은 얼마나 새로운가에 따라 결정된다. 군사용어로 소수 정예 선발대를 의미하는 '아방가르드 Avant-garde'로부터 유래한 전위성이 미술사적 가치를 가늠하는 새로운 잣대가 되었다.

뒤랑-뤼엘과 같은 전문 화상은 개인전이나 회고전, 그룹전의 다양한 기획전을 통해서 새로운 예술의 흐름을 재빠르게 소개하는 시스템을 구축했다. 미술학교 근처에 있던 화랑은 파리 중심지로 이사했고 비평가, 문화예술 잡지, 국제적인 네트워크를 확보하면서 전문가의 평가가 기존의 아카데미 체계 밖에서 컬렉터에게 효율적으로 전달되도록 하였다. 칸바일러는 초기부터 기록의 중요성을 강조했고 입체화 파가의 일상을 매일 기록에 남기거나 전문 도서를 화랑이 직접 발행하면서 '미술사적 가치'를 정립하고 시장에 전달되도록 했다.

3장은 작품가 형성의 외부적인 요인에 대하여 다룬다. 작품이 지닌 본래의 가치 이외에 작품이 유통되는 시간적인 배경이나 장소가 작품 가격에 영향을 미칠 때 이를 '외부적인 요건'이라고 부른다. 외부적인 요건 중에서 작품가에 영향을 미치는 것으로 전시나 유통 이력을 든

다. 소장 이력이라고 일컫는 프로비넌스Provenance도 이에 해당한다. 작품이 처음 선보이는 화랑이나 작가 주도의 전시를 1차 시장이라고 하면 이미 유통되었던 작품을 다루는 경매를 2차 시장이라고 한다. 경매에서 예술가 자신이나 유명 컬렉터가 소유했던 작품은 가격에 프리미엄이 붙는다.

그런데 현대미술은 고가구와 달리 소장 이력이 길지 않고 원래 컬렉터들이 자신의 컬렉션을 자랑하듯이 홍보하기 시작한 것도 근자의 일이다. 따라서 미술관은 프로비넌스 형성에 중요한 역할을 해왔다. 미술관에서 진행되는 전시의 부분으로 유통되거나 미술관의 후원자는 중요한 컬렉터로 인정을 받게 된다. 미술관도 소장처와 기부자를 각종 인쇄물을 통해서 홍보하게 되면서 유통의 경로에서 과연 누가 해당 미술의 중요한 컬렉터인지를 명시해왔다. 나아가서 제2차 세계대전 이후 미국이 현대미술의 중요한 생산지이자 유통국가로 떠오르게 된 것은 결국 미국의 주요 컬렉터와 뉴욕현대미술관MoMA, NY과 같은 전문기관이 적극적으로 공조 체계를 취했기 때문이다. 덕분에 당시 유럽 현대미술에 비해 소외되었던 미국의 추상표현주의, 네오다다, 팝아트 등이 단번에 전후 글로벌 미술시장에서 블루칩으로 떠오르게 되었고 전위적인 작품이 어떻게 사회적으로 기여(작가 후원, 문화예술 향유 기회)하는가를 작품가에 포함시키는 미술시장의 중요한 작동 원리를 확립했다.

이어서 4장에서는 작품가 형성의 두 번째 외부적인 요인이자 지난 20여 년간 미술시장의 변화상을 다루게 된다. 글로벌 미술시장이 확대되고 현대미술이 투자처로 주목받게 되면서 현대미술 시장은 외부의

시장 조건에 훨씬 더 큰 영향을 받게 되었다. 물론 미술시장은 16~17세기부터 국제무역을 비롯하여 다양한 시대적 여건에서 발전하였으나 21세기 들어 사치와 같이 투자자의 마인드를 지닌 슈퍼 컬렉터가 등장하게 되면서 아예 20~30대 신진작가를 성장주와 같이 전폭적으로 후원하고 작가의 행보를 통제하는 체계가 퍼지게 되었다. 작품의 내재적인 의미나 기관의 인증보다는 대중의 심리, 부동산 경기, 주식 시장이나 코인 시장과 같은 시장의 여건이 홍보되고 작품가를 결정하기에 이르렀다. 2022년 한 해 동안 엄청난 성장을 일구어 냈으나 거의 70~80% 시장의 거품이 사라진 NFT 시장의 경우에는 참여자들의 호가呼價에 의해서 전적으로 시장의 가격이 형성되기도 한다. 전통적으로 작품가가 예술가의 가치에 해당하는 몸값이었다면 최근에는 시장이 정하는 대로 작품의 가격이 출렁거리는 가격 변동성이 큰 새로운 시대가 펼쳐지고 있다.

독자에게 바란다

이 책은 미술시장의 역사에서 역사적으로 중요한 사례를 통하여 유명 예술가와 작품이 시장에 수렴되고 이동하며 수익을 내는 과정에 집중하고자 한다. 특히 미술사에서 중요한 더치의 요하네스 페르메이르 또는 요하네스 베르메르Johannes Vermeer, 1632~1675·인상파·입체파·네오다다와 팝아트, YBA와 연관된 1960년대생 글로벌 작가들의 추이를 살피게 된다. 미술시장의 역사에서 중요한 시기마다 등장한 대표적인 예술작업의 화상과 컬렉터를 통해서 돈의 흐름과 컬렉팅의 목적을 가늠하고

자 한다.

이를 통해 국내의 컬렉터가 미술 투자의 의미와 시장 가격이 어떻게 미술계에 영향을 미치는지 설명하고자 한다. 미술시장의 입문서는 흔히들 예술가를 철저하게 창작자로만 다루는 경우들이 많아, 예술가의 개인사나 작품의 미학적인 특징에 과도하게 집중한다. 하지만 미술시장에 수렴된 유명 예술가에 대한 정보는 개인에 관한 것이라기보다는 작품의 가치를 결정하는 작품의 내용이나 창작 과 유통여건에 집중되어야 한다.

더치 황금기의 길드 조직에서도 렘브란트 하르먼손 반 레인Rembrandt Harmenszoon van Rijn, 1606~1669은 사업체와 같은 워크숍을 운영했다. 2008년 금융위기가 오게 되자 데미안 허스트Damien Hirst, 1965~는 자신의 스튜디오의 조수를 방출하기에 이른다. 마찬가지 맥락에서 1950~1960년대 뉴욕현대미술관이 컬렉터들이 미국의 네오다다와 팝아트에 투자하고 기부나 미술관에 대여할 수 있도록 유도할 수 있었던 것은 이들 작품의 가격이 빠른 시일 내에 오를 것이라는 기대를 쌍방이 갖고 있었기 때문이다. 만약 작품가가 오르게 되면 미술관의 자산도 증가하게 된다. 따라서 특정 작품을 1차 시장에서 사는지, 혹은 언제 2차 시장에서 사는지, 유명작가의 작품가에 변동이 있는지 등의 문제는 예술가 개인에게만 해당하는 것이 아니라 연관된 예술가의 스튜디오, 화랑, 미술관, 미술관의 투자자 모두에게 영향을 미치는 일이라고 할 수 있다.

이 책은 독자가 유기적인 관점에서 후원과 투자, 단기 투자와 장기 투자의 차이점과 시장에 미치는 영향에 대해서 인식할 수 있는 계기를 마련하고자 한다. 미술시장의 역사는 서구 자본주의가 발전되어

온 역사를 반영한다. 시장 형성의 조건과 관습, 경계 등이 허물어지고 소비자의 역할이 꾸준히 확장되어온 자본주의의 진화 과정이 미술시장에도 그대로 적용된다. 본서도 21세기 미술시장의 중요한 특징으로 컬렉터의 역할이 중요해졌다는 점을 강조하고자 했다. 정보가 범람하고 온라인을 통해서 전 세계적으로 손쉽게 미술시장에 참여할 수 있게 되었고 NFT를 통해서 조각 투자도 가능해졌다. 화상을 비롯한 전문 매개자의 역할도 변화하고 있고 무엇보다도 컬렉터의 역할이 커졌다.

5장 21세기 컬렉터 입문은 컬렉터 교육이 매우 절실하게 필요한 상황에서 작품을 구매할 때 필요한 기초 지식과 설명을 담았다. 일반 컬렉터들이 제기할법한 8개의 질문에 답하듯이 작성된 5장은 21세기 국내외 통계와 정보, 필자의 현장 경험에 근거해서 미술 투자를 시작하게 되는 계기, 예술 장르, 투자의 비율, 작품가를 형성하는 요인, 위조품에 대한 논란, 국내 미술시장의 문제점, 아트 펀드 등에 대한 설명을 담았다. 미술투자가 지닌 사회적인 의미나 의무에 대해서도 국내 컬렉터들이 익힐 수 있도록 했다. 예를 들어 미술 투자의 원칙에 있어서는 시간의 중요성, 작가에 대한 이해, 작품과 컬렉터의 친밀한 관계 등은 기업에 투자하는 주식 시장에서도 통용되는 이야기이지만 유일무이한 작품을 사게 될 때 더욱 유념해야 하는 부분이다.

아울러 정보의 질, 소장 가치에 대한 이해, 유연성의 세 가지 원칙도 강조하면서 안전하고 바람직한 미술 투자의 조건을 제시하고자 했다. 우선 미술 투자를 위해서 컬렉터는 공부해야 한다. 단편적인 미술사 정보는 시장에 잘 적용하기 어렵고 부정확한 경우가 대부분이다. 가격

에 관한 정보도 마찬가지이다. 미술 매개자의 대부분을 차지하는 화랑은 상장된 기업이 아니기 때문에 주식회사처럼 업데이트된 정보를 주주에게 투명하게 공개해야 할 의무를 지니지 않는다.

경매회사를 통해서 미술시장에 대한 정보를 얻을 수 있지만, 경매실적은 전체 미술시장 정보의 부분에 불가하다. 시장의 변동성에 가장 민감하게 영향을 받기 때문에 시장의 등락과 추세 정도를 가늠하기 위해서 사용하는 편이 낫다.

또한 미술시장도 최근 주식 시장처럼 변동성이 커졌지만, 장기 투자가 필요한 시장이다. 유일무이한 물건의 희귀성은 예나 지금이나 작품가를 올리는 중요한 요인 중의 하나이기 때문이다. 작품을 오래 소장하고 있으면 가격은 오르게 되어 있다. 단 소장 가치가 있는 작품을 구매하는가는 전문가의 조력이 필요한 부분이다. 같은 작가의 작품이라도 결국 가격이 다양하기 때문이다. 그리고 무엇보다도 작품을 되팔아서 수익을 내기 위해서는 자신이 소장했던 작품의 가치를 이해해주는 구매자가 필요하다. 이때 개인 컬렉터이자 투자자가 직접 고가의 작품을 다른 수요자나 컬렉터에게 파는 일은 쉽지 않기도 하거니와 위험하다.

미술시장은 작가, 매개자, 구매자들 사이의 깊은 연대를 통해서 진행된다. 작품가는 작품을 만들고 유통하는 전문인의 예술적이고 역사적인 가치를 대변한다. 소장자는 작품을 통해서 풍경, 인물, 감정, 미술의 의미와 같은 특정 주제를 해석한 재능 있는 예술가의 '혼'과 내러티브를 만나게 된다. NFT 시장이 등장하게 되면서 비대면 시장이 활성화되었다고는 하지만 모순되게도 온라인 미술시장에서 가격 변동은

오프라인, 소위 실물시장의 영향을 더 받고 있다. 전통적인 미술시장에서 강세를 보인 작가와 작품이 NFT 시장에서도 인정받기 때문이다.

이에 5장은 미술 수집에 필요한 세부 정보보다는 미술시장의 판도와 컬렉터로서 갖추어야 할 기본 태도를 이해하는 데 도움이 될 수 있도록 작성하였다. 이를 통해 국내 컬렉터들이 미술시장의 원리를 익히고 소장품을 통하여 동시대 예술가와 문화예술을 후원하고 삶을 풍요롭게 하는 방식을 배우는 데에 도움이 될 수 있기를 바란다.

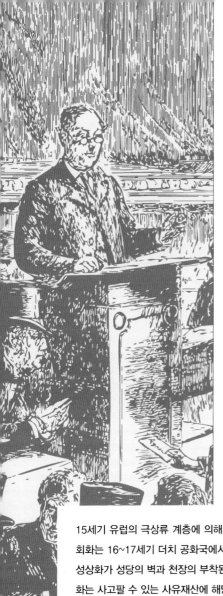

1장
디치 황금기의
미술시장

사유재산으로서의 유화

15세기 유럽의 극상류 계층에 의해서 공유되었던 아마씨유를 안료에 섞어서 그리던 회화는 16~17세기 더치 공화국에서 이동과 보관이 쉬운 유화로 진화했다. 전통적인 성상화가 성당의 벽과 천장의 부착된 '공공미술' 프로젝트라면 캔버스 위에 그려진 유화는 사고팔 수 있는 사유재산에 해당했다. 이처럼 미술시장의 탄생에 있어 유화는 필수조건이었다. 21세기 글로벌 미술시장에서도 유화의 비중은 60%가 넘는다. 그렇다면 동서양을 통틀어서 가장 민주적인 사례로 손꼽히는 더치 공화국의 미술시장은 어떻게 등장하였는가? 해상의 시대를 점령하던 네덜란드는 어떻게 현대적인 의미에서 미술시장이 형성되고 성장할 수 있는 조건을 갖추게 되었는가?

더치 황금기:
미술시장의 조건

네덜란드 마을 주민의 상당수는 기본적인 필요를 충족시킬 만큼 충분한 수입을 얻었다. 일반인도 그림을 포함해서 가구를 사는 데 남은 자금을 쓰기 시작했다. 이로 인해 저가 회화에 대한 수요가 크게 늘었다. 일반 더치 주택의 방에 걸려야 했기에 이들 회화는 대부분 작은 크기였다.[1]

16세기부터 17세기에 걸친 '더치 공화국The Dutch Republic(1588~1672, 공화국의 생성부터 영국과의 3차 전쟁에서 패배)'을 네덜란드 예술의 황금기나 미술시장이 시작된 시기로 규정한다. 메디치 가문의 후원 하에 번성한 이탈리아 르네상스(1490~1680)보다 1세기 늦게 발발한 더치 황금기 동안 새로운 형태의 예술 후원자와 시장이 등장하기 시작하였다.[2] 15세기 이탈리아에서도 예술가들이 교회나 도시 국가의 권력이 아닌 일반 개인으로부터 주문 제작을 받는 경우들이 있었으나 이러한 경우는 가장 부유한 가문이나 교회에 국한되었다.

반면에 더치 황금기에 무역의 중심지였던 앤트워프Antwerp(네덜란드어로는 안트베르펜Antwerpen)와 델프트Delft에서 일반 도시 거주민도 예술가에게 주문 제작을 의뢰하였고 예술가가 독자적으로 의뢰받지 않은 작품을 팔기 위해서 내놓는 오픈 미술시장이 발달했다. 더치 황금기의 길드 조직이 판매한 예술에 관한 문헌에 따르면, 앤트워프나 델프트 등 도시에 더치 총인구의 60%(1602년 기준 총인구 2만 명)가 집중되어 있었고 일반인도 가정에 회화를 걸어 놓았다. 미술시장의 대중화가 이뤄진 첫 역사적 순간이다.

흔히 더치 황금기에 네덜란드에서 미술시장이 발전하게 된 계기로 풍부해진 경제적 여건을 내세운다. 그러나 경제적인 조건만으로 폭넓은 일반 중산층이 미술시장이나 골동품 시장에 참가하게 된 계기를 설명하는 것은 한계가 있다. 동시대 이탈리아 르네상스에서도 후원자의 주문을 통한 미술시장은 존재했고 이탈리아 르네상스 대가의 작품가가 통상적으로 굉장히 높았다. 물론 동양에서도 회화를 선물로 주거나 사고파는 일은 있었으나 회화가 공예품과 다른 고가의 물건으로 분류되어 화가들의 길드가 산업화되거나 일반인도 작품을 소장하는 일은 거의 불가능에 가까웠다.

1630년 암스테르담Amsterdam 출신의 상인이자 컬렉터인 루카스 반 우펠렌Lucas van Uffelen, 1586~1637에 관한 기록에 따르면, 그는 라파엘로 산치오 다 우르비노Raffaello Sanzio da Urbino, 1483~1520의 〈발데사레 카스틸리오네 Baldassare Castiglione〉(1515, 현재 루브르 미술관 소장)를 3,500 휠든(guilder, 1 휠든은 약 40에서 55 센트)을 주고 사들였는데, 이 가격은 당시 40여 년간 유럽에서 팔렸던 가장 비싼 작품의 5배나 되는 가격이었다.[3] 렘브란트

의 일반 초상화 작품 가격대가 500 휠든이었기에 6~7배에 달하는 가격 차이를 가늠해 볼 수 있다. 1639년에 렘브란트가 암스테르담에 산 집의 가격은 13,000 휠든이었고 당시 일반적인 네덜란드의 집값은 10,000 휠든이었다.

경제적이고 지리적인 여건에서 보자면, 베네치아는 10세기부터 이미 유럽의 국제적인 무역의 중심지였다. 암스테르담, 앤트워프나 델프트보다 미술시장의 더 좋은 후보지가 될 수 있었다. 18세기 프랑스에서는 루이 14세가 예술을 적극적으로 장려했고 화가들의 교육 시스템과 전시를 직접 후원했다. 그런데도 이들 도시 국가 화가의 수는 더치 황금기의 작은 도시인 델프트의 화가 수보다 적었고 무엇보다도 순수 회화나 공예품을 수집하는 문화가 일반인으로까지 퍼지지는 않았다.

오히려 암스테르담 출신의 상인 우펠렌이 당시 유럽의 가장 중요하고 선도적인 컬렉터였다는 점은 여러 가지를 시사한다. 대항해의 시대 그는 국제 무역으로 부를 일구었고 배를 소유하였다. 당시 가장 값비싼 작가인 라파엘의 회화를 기록적인 가격에 구매하고 20여 년 만에 고향인 암스테르담으로 돌아갔다. 예술적 가치에 있어서는 오랫동안 이탈리아의 피렌체나 로마가 중심지였으나 비싼 작품을 구매하고 수집 문화를 퍼뜨리는 데 있어서 네덜란드의 상인과 컬렉터들이 더 적극적이고 선구적이었다.

안토니 반 다이크Anthony van Dyck, 1599~1641가 그린 1622년 초상화(도판 1.1)는 당시 세계 시민으로서 그의 위상을 보여준다. 베니스 화파의 영감을 받은 반 다이크는 우펠렌을 학식이 풍부한 신사로 묘사하고 있다.

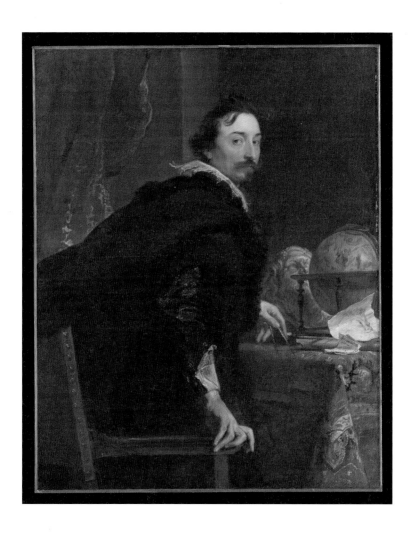

도판 1.1　　안토니 반 다이크, 〈루카스 반 우펠 (1637년 사망)〉, 1622, 캔버스에 유채, 49×39 5/8인치 (124.5×100.6cm), 메트로폴리탄 미술관, 벤야민 알트만 기증, 1913년 © 공공영역.

우펠렌의 실내를 장식하고 있는 각종 제도기, 리코더, 비올라 다 감바의 활, 골동품 머리, 회화, 그리고 지구본은 국제 상인이자 음악, 미술, 과학에 깊은 조예가 있었던 그의 다양한 관심사를 반영한다.

그렇다면 16~17세기 더치의 도시 국가는 어떻게 서구 미술시장의 역사에서 유례를 찾을 수 없는 미술시장의 체계를 형성하였는가? 나아가서 미술시장이 세계로 확장되어 가는데 더치의 황금기는 왜 중요한가? 첫 번째 더치 황금기를 통해서 엘리트뿐 아니라 일반인들의 가정에도 회화가 걸리기 시작하였고 일반인들도 예술품을 소유할 수 있는 문화적이고 사회적인 풍토가 조성되었다.

두 번째로 회화와 함께 판화, 가구, 고급 천, 도자기 등과 연관된 공예시장도 발전하였다. 현재도 유럽 경매시장은 회화와 함께 다양한 '귀중품'의 항목을 포함하고 있다. 21세기 들어서 동시대 회화 시장이 거대해지기 이전 유럽에서는 꾸준히 보석을 비롯한 가구, 도자기 시장이 발전해 왔으며 최근 '프리미엄' 혹은 '럭셔리'라는 이름으로 각종 오브제의 개념이 국내 미술시장에도 통용되고 있다.

세 번째로 미술시장의 대중화를 가능하게 하는 각종 유통 구조가 생겨났다. 18세기 런던의 현대화된 금융 시스템을 기반으로 우리가 잘 알고 있는 크리스티나 소더비와 같은 주요 경매사가 등장하기 이전에 이미 네덜란드에는 경매를 통해 예술작품이 거래되는 일이 일어났다. 구매자가 사망했을 때 유족의 집에 걸려 있던 그림은 딜러가 참석한 부동산 경매를 통해 다시 시장으로 유입되었다. 일례로 여관 주인이자 더치 황금기의 가장 잘 알려진 예술가 요하네스 베르메르Johannes Vermeer, 1632~1675의 아버지는 화가이면서도 직접 여관을 운영하면서 투숙객이

나 일반인에게 그림을 팔았다.

네 번째로 더치 황금기를 통해 유화의 현대적인 원형이 완성되었고 미술시장에서 가장 가치있는 매체로 간주되고 있다. 흔히들 얀 반 아이크Jan Van Eyck, 1390~1441가 1420년대에 아마씨유Linseed oil를 사용하여 최초의 유화를 그린 것으로 알려져 있다. 나아가서 더치 공화국의 화가들은 기름을 섞어서 세밀한 유화의 현대적인 양식을 만들었을 뿐 아니라 작은 크기의 참나무 패널을 이어붙인 판넬화로부터 17세기 광목을 프레임에 끼운 현대적인 의미의 캔버스를 고안해냈다. 유화는 기존의 프레스코화나 동양의 배접을 일일이 필요로 하는 방식에 비해서도 이동과 보관이 쉬운 매체이다. 자연스럽게 유화는 현재 서구식의 미학적이고 경제적인 체계 하에서 형성되고 발전되어온 미술시장에서 가장 영향력 있는 매체가 되었다.

예술적 주제에 있어서도 더치 황금기에는 종교화가 주류를 이루던 당시 이탈리아 중심의 르네상스 화단에 장르화를 적극 소개했다. 일상적인 정물이나 실내를 그린 정물화는 성경의 인물과 장면을 묘사한 종교화, 유력 정치인을 묘사한 초상화, 풍경과 그리스 신화의 인물을 그려낸 성상화와는 달리 더치 황금기에 앤트워프와 델프트 시민의 삶을 묘사하고 있다. 특히 장르화는 더치 공화국의 도시인들이 선망하고 소유해온 물질문화를 공부할 수 있는 좋은 매개체이다. 당시 네덜란드인들은 식탁 위에 귀중한 물건을 놓고는 했는데 여지없이 터키에서 수입된 튤립, 문양이 들어간 인도의 옥양목, 근동의 카펫, 중국의 차이나가 등장한다. 그림을 소유하고자 하는 욕망은 값비싸고 희귀한 물건을 소유하려는 욕망과 맞닿아 있기 때문이다.

미술시장의 시작을 알린 '참나무 패널 위에 그린 유화'는 경제적인 여건 이외에 예술의 재료, 물질문화, 그리고 문화사에 주목하고자 한다. 이를 통해 미술시장의 생성을 둘러싼 기초적이고 세밀한 토대와 향후 발전하게 될 미술시장의 주요 조건을 역사적으로 되짚어보고자 한다. 순수미술과 함께 공예, 판화 시장의 발전, 시장 형성을 위한 특화된 재료적인 여건, 이동성, 국제적인 유통 경로는 미술시장의 발전기에서 반복적으로 나타나는 특징이기 때문이다.

유화의 탄생과
더치 공화국의 예술가

유화의 역사와 특징에 대해서 알아보기 전에 예술적 재료의 종류와 역할에 대해서 이해할 필요가 있다. 원래 2차원이나 평면작품은 기본적으로 염료(자연 물질로부터 추출하거나 실크로드나 베니스의 무역망을 통해서 전달되어온 광물에서 나온 분말, 즉 중앙아시아 지역의 보석으로부터 추출한 군청색, 울트라마린)이건 액체(현대에 들어와서 화학물질로 만들어진 아크릴)이건 간에 평면의 화면 위에 염료를 안착시켜서 만들어진다. 유화는 이탈리아 지역에서는 주로 미루나무Poplar tree를, 더치 지역에서는 참나무Oak tree의 패널을 사용하거나 이후 캔버스(광목을 나무에 틀로 짜서 만든 구축물) 위에 염료 가루를 사용한 안료, 즉 접착제(Clue 혹은 Binding Medium)를 사용해서 안착시켜 만들어진다.

동시대 이탈리아 르네상스 교회의 벽에 자주 등장하는 프레스코화(이탈리아로 '신선하다'라는 어원을 가진 벽화)는 물을 사용해서 염료 분말을 벽에 칠하고 벽이 마르면 칠한 부분이 벽에 완벽하게 착색되게 하

는 수법이다. 과슈Guache(불투명 수채화), 수채화, 수묵화도 근본적으로는 동일한 원리이다. 여기서 세밀한 방식과 재료, 공정은 다를 수 있지만, 이질적인 물체를 안착시키기 위해 밑칠하고 기름, 달걀노른자, 물을 접착제로 사용해서 염료, 색상 분말 가루를 섞고 바닥면에 안착시키는 과정은 기본적으로 같다.[4] 결국 평면 작품의 가격과 보존에 영향을 미치는 내구성이나 보존성은 밑칠과 위에 쌓인 염료 층의 접착력에 따라 결정된다고 할 수 있다.

참나무로 프레임을 짜고 물감에 아마씨유와 같이 기타 자연물에서 추출한 기름을 이용해서 그리는 방식은 더치 황금기 이전에도 있었다. 기름을 회화에 사용하기 시작한 것은 인도인들이었고 유럽에서는 아마씨유가 오랫동안 수입되는 품목이었다. 그러나 14~15세기 주로 동방의 물건이 들어오는 베네치아 무역망을 통해서 유럽 전역에 유화 기법이 도입되었고 퍼져나갔다. 아마씨유는 천천히 마르는 대신 유연성이 있고 기름의 층위를 쌓을 수 있기에 베네치아와 더치 황금기의 플랑드르 화가들의 화면에 깊이감을 더할 수 있었다. 빨리 말라서 오랫동안 작품을 하면서 수정하고 넓은 면에 그림을 그리기 어려웠던 템페라를 아마씨유를 섞은 유화가 빠르게 대체했다.

또한 중세 시대부터 자율권을 주장하던 북부 이탈리아를 중심으로 15세기부터 유럽 전역에 도시 국가가 만들어지기 시작했다. 급격한 도시화는 지역마다 사적인 예술 후원자를 융성했고 더 정교하고 사실적인 회화를 선호하게 되었다. 이들 예술 후원자가 커미션한 작품은 성경 속 이야기를 재현한 회화보다는 성경과 연관되기는 하지만 일상에서 발견되는 인물화나 실내 풍경이었다. 의상의 옷자락이나 실내 물건

의 다양한 질감을 표현하기에 유화가 더 적합했다.

최초의 유화로 알려진 얀 반 아이크의 〈아르놀피니 부부의 초상화Portrait of Giovanni Arnolfini and His Wife〉(1434, 현재 런던 국립갤러리 소장)는 세밀화인 유화에 최적화된 물건을 다룬다. 작가는 유화에 세밀한 붓을 사용해서 털 코트의 불규칙한 표면과 볼록렌즈의 투명하고 매끈한 표면을 사실적으로 묘사하고 있다. 아울러 볼록렌즈는 광학이 발전된 근동에서부터 사용되던 것이다. 안토니 반 다이크의 우펠렌 초상화에서와 같이 더치 황금기의 유화는 다양한 문화로부터 유래한 물질적인 산물을 결합해서 만든 문화적 혼용의 결정체이다.

유화는 당시 널리 사용되던 프레스코화나 여타 방식에 비해서 제작 방식, 그리고 이동이나 보관이 쉽다. 일단 유화는 부분적으로 절단할 수 있으며 크기를 다양하게 해서 제작하고 보관하는 것이 쉽다. 천을 나무의 틀에서 떼어내서 따로 보관하고 복원할 수 있다. 동양화에서 종이를 떼어내서 배접을 하는 방식에 비견할만하다. 더치 황금기인 17세기 중반부터 참나무 패널 위에 직접 그리던 방식에서 보관과 이동을 간편하게 하려고 천을 나무 프레임에 펴서 천 위에 그리는 캔버스화는 예술을 사적인 재산처럼 보관하기에 우수한 매체이다.

이에 반해 벽화인 프레스코화는 애초에 개인적인 소장에 적합하지 않았다. 게다가 미켈란젤로 부오나로티Michelangelo Buonarroti, 1475~1564가 〈천치창조Creazione〉(1477~1483)를 그릴 때 화가의 목이 돌아갔다는 일화가 있을 정도다. 이는 천장화의 물리적인 위치 때문이기도 하지만 재료의 특성에 기인한 것으로, 프레스코화는 빨리 집중해서 완성해야 하기 때문이다. 회벽 위에 밑칠한 후에 전체적으로 마르기 전에 일종의

상감기법처럼 물감이 회벽에 스며들도록 칠해야 한다. 물감의 접착력도 약하지만 한번 회벽의 표면이 마르게 되면 수정이 어려워, 수정하려면 회벽을 긁어내고 다시 작품을 그려야 한다.

유화는 미루나무나 참나무 패널 위에 프라임Prime(광목에 1차로 밑칠을 한 후 물감으로 층을 쌓듯이 그리기 위한 초벌 작업)을 칠하고 그리거나 이후 나무 프레임 위에 광목을 씌우고 위에 기름을 섞은 염료로 그려가는 방식이다.[5] 물론 사용되는 천, 염료, 접착제, 즉 바인딩 재료 등을 일반화해서 논하기는 쉽지 않다. 물감과 안료가 대량으로 생산되고 산업화하기 이전 모든 작가나 워크숍에서 재료의 사용법은 영업비밀에 해당한다. 미술시장이 발전하면서 17~18세기 유럽의 거장을 위한 초국가적인 길드 조직이 만들어졌는데 이때도 특정 기준과 심사를 거쳐야 길드에 참여할 수 있었다. 따라서 더치 황금기의 지역적 특성과 워크숍 간의 경쟁 관계를 고려했을 때 세부적인 예술 재료에 대해 단정하기는 어렵다. 현대 예술가들도 자신만의 방식으로 재료를 개발해 오고 있으며 예술가의 재료는 작가의 예술성을 가늠하는 척도가 되기도 한다.

그런데도 아마씨유를 사용하고, 대부분 당시 네덜란드 지역에서 많이 잡히던 토끼나 족제비 털을 사용해서 제작한 유화의 등장은 회화사에서 획기적인 일이었다.[6] 토끼, 족제비, 혹은 담비의 털을 기름에 묻히면 붓의 끝이 뾰족해져서 훨씬 세밀한 표현이 가능하다. 프레스코화가 빨리 회벽이 마르기 전에 그림을 마쳐야 하고 수정이 쉽지 않다면 유화는 비교적 추후 수정이 용이하다. 무엇보다도 기름이 마르는데 시간이 걸리기 때문에 색상이나 형태의 수정이 프레스코화에 비하여 훨

씬 수월하다.

따라서 유화는 물을 사용해서 그리는 프레스코, 과슈, 템페라에 비해서 견고한 화면을 만들어 낼 수 있고 오랜 시간을 두고 작품을 하면서 완성도를 높일 수 있다. 노동을 중시하던 전통적인 사회에서 세밀하고 사실적인 표현은 더 좋은 평가를 받을 수 있는 중요한 근거가 되는데, 이는 고미술에서는 기술적인 숙련도가 예술작품의 완성도와 어느 정도 동일시되었기 때문이다. 또한 세밀한 붓과 기법은 앤트워프와 도자기의 도시인 델프트로 흘러 들어온 이국적인 물건들을 예술가들이 더 상세하게 표현할 수 있게 해주었다. 〈아르놀피니 부부의 초상화〉는 중앙 뒤쪽 유리 표면에 맺힌 실내 풍경의 상을 매우 세밀하게 묘사한 것으로 유명하다. 기름을 끝에 붙인 세밀한 붓을 사용해서 비로소 볼록렌즈에 비친 상을 상세하게 재현할 수 있게 되었다고 할 수 있다.

보관의 측면에서도 유화는 우수하다. 그려진 부분 위에 기름칠해서 훨씬 오랫동안 보관할 수도 있으며, 습기나 온도 변화에도 덜 민감하다. 전통적인 수묵화의 닥종이는 우리가 일반적으로 사용하는 종이에 비하여 훨씬 유동적이고 견고한 재료이기는 하지만 매번 배접이 필요하고 오물에 약하며, 제작 당시 여러 번 칠을 해서 수정이 어렵다. 그래서 동양화나 서예의 경우, 원칙적으로 배접을 자주 해주어야 하고 보관용 통에 넣어야 습기를 견딜 수 있다.

물론 유화도 각종 문제점을 지닌다. 기름이 오래되면 누런 칠이 오염되어서 회화의 위층에 기름과 먼지가 함께 눌러앉는다. 또한 염료위에 칠해진 기름이 누레지면서 회화가 변색하여 보인다. 바로크 시대

를 거치면서 그림의 배경이 어두워지는데 이것은 부분적으로 유화의 특성과도 연관된다. 물론 프레스코화에도 결국 유사한 문제는 존재했다. 미켈란젤로의 〈천지창조〉를 2000년대 초반 복원하게 되면서 비로소 푸른 하늘을 보게 된 것도, 계란의 노른자와 같은 기름기가 있는 물질을 접착제로 사용하던 서양화가 보관성에는 탁월하지만 색상이 탁해진다는 치명적인 문제점이 있다는 것을 보여준 사례이다.

이후 유화는 미술사를 통해 19세기 후반 더 가벼운 아마씨유와 물감을 사용했던 인상파에 의해 기름 대신 물을 섞는 아크릴 물감으로 변형되고 진화하면서 각 시대상이나 취향, 그리고 예술가의 의도에 따라 다양한 색상과 효과를 지닌 매체로 성장하였다. 아울러 더치 황금기에 회화가 이윤이 많이 남는 산업으로 자리 잡게 되면서 이동과 보관이 쉽고 현재에도 애용되는 캔버스화의 원형이 등장하게 되었고, 각각의 유명한 회화 공방은 특별 제작해주는 목공방과 협업하고는 했다. 구리나 나무로 된 판넬화에 비해 운반시 위험이 적은 참나무 프레임에 광목을 끼워 넣는 캔버스화가 주로 플랑드르 지역을 중심으로 대세가 되었다.

세속화:
종교개혁과 미술시장

더치 황금기에 유화가 중요한 매체로 떠오르게 된 것은 종교개혁과도 연관된다. 독일의 신학자이자 목사인 마르틴 루터Martin Luther, 1483~1546가 1517년 95개 조항으로 이뤄진 반박문을 발표한 것을 계기로 시작된 종교개혁은 종교화와 공공장소에서 예술에 대한 인식도 바꾸었다. 예술이 소통되는 장과 함께 그 역할과 존재 방식에도 큰 변화를 가져오면서 자연스럽게 종교 예술에서 이제까지 우위를 점유하던 건축이나 조각을 작고 '청렴해 보이는' 성상화가 대체하였다.

종교개혁의 한 유파인 캘빈주의Calvinism(프랑스의 종교 개혁자 캘빈에게서 발단한 개혁파 교회의 한 조류, 장로파로 불린다)가 주도적인 사상으로 자리 잡고 있었던 더치 공화국에서 성당의 크기는 작아졌다. 1560년대 '성상 파괴Iconoclast' 논란 이후 성당 내부의 조각은 거의 사라졌고 거대한 스테인드글라스와 같은 장식물 대신 작은 그림이 놓이게 되었다. 막스 웨버Max Weber, 1864~1920는 그의 유명한 책 『프로테스탄트 윤리와 자

본주의의 정신Die Preachantische Ethik und der Geist des Kapitalismus』(1905)에서 캘빈주의 이후 등장한 청교도주의가 성당 건물에 "종교의 마법"이 사라지도록 하였다고 설명한다. 교회를 물리적으로 신성한 곳으로 장식하려는 노력이 현저하게 낮아졌기 때문이다.[7] 15세기까지 네덜란드에서도 예술의 가장 강력한 후원자였던 교회와 군주는 네덜란드에서 새롭게 형성된 광범위한 중산층으로 교체되었고 성상 파괴 논쟁 이후 교회가 화가들에게 의뢰를 주는 일은 거의 사라졌다.[8]

미술사가 안젤라 바나엘렌Angela Vanhaelen은 『성상 파괴의 여파: 네덜란드 공화국의 교회를 그리다The Wake of Iconoclasm: Painting the Church in the Dutch Republic』(2014)에서 교회 내부의 장식이 종교와 예술 사이에서 "새로운 표현적 지위를 입증하는" 위치에 놓이게 되었다고 주장한다.[9] 교회 내부의 걸린 예술이 "내면의 영적 영역을 더 이상 재현하기 힘들다는 점"을 인정하게 되었다.[10] 이제까지 커미션의 대부분을 차지했던 종교화와 교회를 대체할 만한 새로운 장르의 예술과 커미셔너를 필요로 하게 되었다. 에마누엘 드 비테Emanuel de Witte, 1617~1692의 〈아우데 케르크 실내 Interior of the Oude Kerk, Delft〉(1650)(도판 1.2)에서 종교화가 더 이상 "보이지 않는 진실에 대한 사적인 생각을 묘사할 수 없다"라는 생각이 확장되면서 더치 공화국에서는 종교적인 메시지보다는 예술가의 명성이나 개성적인 표현에 더 관심이 쏠리게 되었다.

〈아우데 케르크 실내〉의 간결한 성당 내부는 한 세기 전 이탈리아 르네상스의 장대한 프로젝트와 대비를 이룬다. 기둥에는 작은 자작나무 캔버스가 걸려 있다. 성당은 더 이상 화려하고, 웨버가 지적한 바와 같이 종교적인 마술로 채워져 있지 않다. 캘빈주의가 강조하는 청빈의

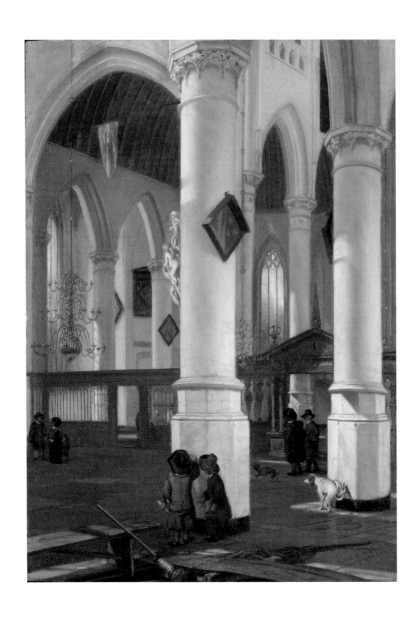

도판 1.2 에마누엘 드 비테, 〈아우데 케르크 실내〉, 1650년, 목판에 유채, 19×13 5/8인치(48.3×
34.6cm), 메트로폴리탄 미술관 © 공공영역.

정신에 알맞게 작은 그림이 기둥과 제단 뒤쪽을 장식하고 있다. 강아지가 성당 한쪽 기둥에서 실례를 범하고 있고 간간이 집 없는 이들이 쉴 장소로 성당이 사용되고 있다. 성당이 화려하거나 더 이상 초월적인 마술의 공간이 아닌 일상적인 장소임을 보여준다. 예술가도 위대한 성당의 실내가 아니라 강아지나 가난한 이의 삶을 그려내고 있다. 더치 황금기에 종교화나 그와 연관된 주제가 완전히 사라진 것이 아니지만 델프트의 교회 내부는 건축이나 조각이 아닌 작고 덜 화려한 회화로 채워졌다.

종교개혁 이후 성당이나 교회 예술의 변화를 이해하기 위해서 한 세기 전 이탈리아에서 일어난 일을 비교해 보자. 플로렌스의 대성당 프로젝트는 한 벽면에 780개의 작품을 전시하는 것이었는데 이때 조각이나 회화는 메디치 가문의 사회적이고 종교적이며 공공의 의무를 다하기 위함이고 이들은 그러한 가문의 이익이 전체 도시 국가의 이익과 직결된다고 믿었다. 교회 예술이 말하는 '공공성'은 메디치가를 비롯한 엘리트 계층이 만들어놓은 경제적이고 도덕적인 영향력을 보장받기 위한 것이었다. 금융업을 기반으로 하는 메디치 가문은 결국 하나님의 시간을 약탈해서 이자를 취득하고, 노동의 가치를 깎아내려서 경제적인 이득을 취한다는 교리적 해석을 언제나 염두에 두고 있었다. 메디치가는 예술을 통해서 교리와의 근본적인 마찰을 최소화하고자 했다.[11] 따라서 미적인 아름다움의 궁극적인 목적이 '종교적 의미'를 지니는 것은 당연했다.

이에 메디치가는 예술과 인문학의 후원을 사적인 영역이 아닌 공공의 영역에서 제의를 위한 것으로 이해하였다. 메디치가도 유화를 주문

제작하고는 했으나 사적인 영역에서 판매가 가능한 유화보다는 공적인 공간인 교회의 벽화나 거대 공공조각이 더 우월하고 유의미하게 여겨졌다. 이러한 인식은 작가에게도 팽배해 있었다. 유화보다는 프레스코화나 조각이, 그리고 건축이 더 우월한 장르로 여겨진 것은 이러한 맥락에서였다. 미켈란젤로가 자신을 화가나 조각가에 한정시키지 않고 건축가로, 시인으로 인식되려고 노력한 것도 예술이 인문과학적이고 총체적인 삶의 변화를 이끌어야 한다는 공공의 사명을 지녔기 때문이다. 덧붙여서 건축가로서 커미션을 받게 되면 성당 실내에 들어가는 회화와 조각을 모두 자신의 워크숍에서 제작할 수 있었기 때문에 사회적으로나 경제적으로 더 이득이 되는 일이기도 했다.

종교개혁 이후 더치 황금기와 17세기 바로크 미술은 개인의 종교적 구원을 강조한다. 렘브란트의 〈엠마오의 저녁The Supper at Emmaus〉(1629)에서 예수님의 이미지보다 함께 식사하고 있는 제자의 이미지가 강조된 것도 종교개혁 이후의 변화를 보여주는 것이다. 종교 예술은 더 이상 성경을 해석하는 것에 그치지 않고 개인의 믿음을 장려하기 위한 매개체였다. 실제로 인쇄술의 발달에 따라 이제 일반인들도 성경을 통해 하나님의 가르침을 직접 읽고 해석할 수 있게 되었으며, 더치 공화국의 문맹률이 40% 정도였다. 당시 유럽의 다른 국가에 비해서 읽고 쓸 수 있는 이들의 비중이 월등하게 높았으며 예술가는 일반인보다 문맹률이 더 낮았다.

종교개혁과 함께 인쇄술의 발전은 판화와 고급 직물 시장의 등장을 예고하였다. 인쇄기가 발명되기 전에 사용되던 필사본은 제작 과정이 길고 비용이 많이 소요되었기에 일반인의 접근이 거의 불가능했다. 이

에 1455년 구텐베르크Johannes Gutenberg, ?~1468는 유럽에서 최초로 알려진 기계식 인쇄기를 설계하고 제작했으며, 이를 사용해서 구텐베르크 성경을 인쇄했는데, 이는 가동식 활자로 인쇄된 세계 최초의 책 중 하나이다. 당시 앤트워프와 델프트의 가장 큰 길드는 직물을 다루는 곳이었으나 17세기에는 더치 공화국에서 수백 개의 인쇄소-출판사가 활동하여 67,000권이 넘는 책이 출판되었다. 직물이 18세기까지 주요 산업이었던 점을 참작하면 후발주자였던 인쇄술의 발전과 연관된 산업이 가파르게 증가했다는 것을 알 수 있다.

목판화 책이나 삽화를 대량으로 복제하는 기술이 가능해지면서 예술가들은 새로운 표현의 가능성과 판로를 얻었다. 1개의 오리지널 목판을 사용해서 수백 장의 사본을 생산할 수 있는 판화의 재생산 잠재력 덕분에 알브레히트 뒤러Albrecht Dürer, 1471~1528(도판 1.3)의 예술은 유럽 전역으로 퍼져나갈 수 있었다. 1495년경 뒤러는 뉘른베르크에 자신의 판화 작업장을 설립했다. 그는 역사상 처음으로 자기 작품을 직접 출판하는 예술가가 되었다. 또한 전면에 삽화가 있는 그림책으로, 마주 보는 페이지에 텍스트가 첨부되는 새로운 배열 방식을 고안했다. 그는 자신의 판화에는 상징적인 모노그램 마크를 새겼다. 자신의 워크숍을 브랜드화한 것이다.

판화는 미술시장의 발전 요건 중의 하나였으며 당시에는 프린팅 이외에도 이미 나와 있는 작품을 새로 복제한 프린트도 인기를 얻었다. 사람들은 회화뿐 아니라 싼값으로 회화의 복제본을 집에 걸거나 예술가의 책을 소장했다. 우리에게 잘 알려진 18~19세기 유럽의 일본풍 또한 더치의 인쇄술을 통해서 일본의 판화가 보급된 역사적인 예이다.

도판 1.3 알브레히트 뒤러, 〈감방에 있는 성 제롬〉, 1514. 구리 조각 패널, 샹티이, 콩데 미술관, EST-234 © RMN-그랑 팔레 도메인 드 샹티이-르네-가브리엘 오제다.

장르화와
일상성의 신화

1960년대의 팝아트는 자본주의의 풍경, 혹은 새로운 장르화로 불렸다. 일상적인 물건, 특히 식탁 풍경과 실내를 즐겨 그렸던 더치 황금기의 장르화를 지칭하는 것이다. 1960년대 팝아트도 더치 황금기만큼이나 동시대 미술로서 미술시장의 관심을 생성 단계에서부터 얻은 역사적 선례가 없는 성공적인 사례라는 점을 고려하면 "일상적이고 익숙한" 장면이야말로 미술시장에서 꾸준히 사랑받아왔다고 할 수 있다.

여기서 '장르'는 주로 유형화된 예술의 형태를 가리킬 때 사용하는 단어이다. 영화에서 로맨틱 코미디, 서부 영화, 공포 영화, 공상과학 영화와 같이 이미 이야기의 기본 유형이 정해져 있을 때 장르영화라는 명칭을 사용한다. 미술에서도 장르화는 일상적인 소재를 선호하고 주제나 배치의 방식이 어느 정도 유형화되어서 반복되는 경우를 가리킨다. 종교화나 성상화와 같이 성경적, 문학적 메시지와 이야기의 변천사를 알고 있지 않아도 일반인들이 흔히 사용하는 상징체계를 반영한

경우가 대부분이다.

특히 더치 황금기의 장르화는 실내화, 정물화, 인물화의 양식이 정해져 있어서 오히려 회화가 산업처럼 유형화되고 대량생산 체계를 갖추는 것이 가능했다. 종교적 상징성을 내포하고는 있으나 일상에서 통용되는 의미나 상식과 더 연관된 주제들이다. 당시 더치 도시주민들이 선망하는 물건이나 실내, 혹은 일상적인 모습을 기록하고 관찰하기에 최적화되어 있다. 팝아트가 1960년대 너무나도 익숙한 자본주의의 일상을 그려내었듯이 더치 황금기의 장르화도 최대한 현실과 밀착된 예술이라고 할 수 있다.

17세기(1605~1624 / 1645~1650)에 더치 지역에서 그려진 그림의 소재를 분류하면 다음과 같다.

〈17세기 더치 황금기 회화 주제별〉

종교화	42.2% / 18%
초상화	18% / 18.3%
산수화(풍경화)	12.4% / 21%
정물화	8.5% / 11.7%
장르화	6.1% / 12.9%
기타	12.8% / 18.1%[12]

수치상으로 가장 눈에 띄는 큰 변화는 종교화이다. 성경에 등장하는 장면에 대한 묘사는 약 70% 가량 줄어들었다. 유력자나 종교인의 초상화는 거의 유사한 비중을 보이는데, 이는 기록으로서의 실용적인 필

요성에 따른 것으로 짐작된다. 반면에 점차로 외유가 가능해지면서 풍경화가 늘어났고 일상적인 삶의 풍경, 특히 실내 풍경을 그린 장르화는 두 배 가까이 늘어났다. 초월적인 내용보다는 일상적인 자연 풍경이나 실내 풍경, 그리고 정물화가 유행했음을 알 수 있다. 도시인의 삶이 윤택해지면서 더치 황금기에 정원이나 실내를 가꾸는 일이 성행했다고 한다.[13]

물론 정물화는 잘 알려진 바와 같이 '바니타스Vanitas(삶의 덧없음)'의 메시지를 내포하고 있다. 저명한 화가들의 길드였던 성 루크St. Luke의 멤버이자 대표적인 장르화가 집안의 아들인 요하네스 보스카르트Johannes Bosschaert, 1608~1629의 〈왕관을 쓴 꽃 정물화Flower Still-life with Crown Imperial〉(1626)(도판 1.4)에서 꽃은 시들고 음식은 썩으며 은은 영혼에 아무런 도움이 되지 않는다는 당시의 관습적인 생각을 반영한다. 또한 더치 정물화에 자주 등장하는 두개골의 이미지는 죽음이나 인간의 유한성을, 껍질을 반쯤 벗긴 레몬은 겉보기에는 달콤하지만 맛은 쓰다는 관습적인 의미를 갖고 있다.[14]

그러나 정물화는 유화가 지닌 세밀한 표현 방식을 극대화해서 보여주면서도 더치인들의 풍족해진 삶을 드러내기에 효과적인 수단이었다. 유화는 질감과 표면을 매우 세부적으로 그리고 극적인 빛의 효과를 기술적으로 보여주기에 용이한 예술적 매체이다. 역사적으로 정물화는 무역이나 부가 축적되는 지역에서 줄곧 인기를 누렸다. 15~16세기 베니스 화파는 밝고 다양한 반사 효과를 사용해서 수중도시가 지닌 분위기를 잘 살렸다. 더치 황금기의 정물화도 델프트의 물질문화를 적극적으로 반영한다. 원래 식탁에 소중한 물건을 올려 놓는 것이 풍습

도판 1.4 요하네스 보스카르트, 〈왕관을 쓴 꽃 정물〉, 1626, 캔버스에 유채, 45 3/4 × 32인치 (116.2×81.3cm), 센트랄 미술관, 위트레흐트, 네덜란드 ⓒ 공공영역.

이었는데 터키로부터 수입한 궁전의 타일은 술탄의 건축을 연상시키고 튤립은 부, 권력, 명예를 상징한다. 중국에서 건너온 흰색과 푸른 무늬의 도자기와 근동의 카펫 등이 정물화에 반복적으로 등장한다. 유화는 기름을 사용했기 때문에 배경이 탁해지기는 했으나 이국적인 과일(당시 오렌지나 레몬도 값비싼 과일이었다), 꽃, 천, 카펫의 다양한 질감을 날카로운 붓으로 표현하는 데 사용되었다.

정물화의 소재 중에서도 튤립은 현재까지도 네덜란드를 대표하는 꽃으로 남아 있다. 17세기 중반 더치 공화국은 1인당 소득이 유럽에서 가장 높은 국가였고 외래문화가 생활 전반에 스며들었다. 튤립이 소개된 것은 16세기 터키 콘스탄티노플의 합스부르크 대사가 보낸 튤립의 구근을 궁정 식물학자가 잘 이식하면서부터였다. 라이덴 식물원에서 튤립이 네덜란드 토양에 잘 적응할 수 있는 작물이라는 사실을 발견한 후 정원에 사람들이 침입해서 구근을 훔칠 정도로 인기가 높았다. 덕택에 구근의 값이 1634년부터 1637년 사이 급격하게 올랐고 그해 2월에는 그 거품이 꺼졌다. 역사상 최초로 기록된 투기 거품의 예이다.

정물화만큼이나 인기 있는 장르가 실내 풍경화이다. 전통적으로 농민은 야외의 들판에서 일하는 모습으로 자주 묘사되었으나 도시민이 다수를 차지하는 더치 황금기의 회화에서는 많은 노동자가 실내 공간에 거주하게 되었다. 〈잠자는 하녀A Maid Asleep〉(1657~1658)(도판 1.5), 〈우유 따르는 여인The Milk Maid〉(1660년 경), 〈진주 귀걸이를 한 소녀Girl with a Pearl Earring〉(1665년 경)로 유명한 베르메르는 델프트 중산층의 가정 내부를 전문적으로 표현하는 장르 화가였다. 〈진주 귀걸이를 한 소녀〉에는 터번을 한 여성이 이국적인 의상과 함께 진주 귀걸이를 하고 있다. 당시

도판 1.5 요하네스 베르메르, 〈잠자는 하녀〉, 1656~1657, 캔버스에 유채, 34 1/2×30 1/8인치(87.6 ×76.5cm), 벤자민 알트만 유증, 1913, 메트로폴리탄 미술관 ⓒ 공공영역.

모조품 진주 귀걸이가 유행했고, 베르메르가 남긴 회화 32점 중에서 16점에 진주가 등장한다. 또한 베르메르는 군청색에 해당하는 울트라 마린 색상을 사용하고 있는데 원래 아프가니스탄의 희귀석으로부터 추출한 군청색은 당시로서는 귀한 물감이었다.

장르화에 대한 수요가 늘어나면서 화가의 길드는 회화의 주제나 구도를 체계화하는 것뿐 아니라 제작 과정에서도 균일한 질을 보장할 수 있는 방식을 고안해냈다. 예술가들은 쉽게 복제할 수 있도록 표준화된 패턴을 사용했고, 15세기와 16세기에 유행했던 파운싱 기술이 사용되었다. 이탈리아어로 'Spolvero'라고도 불리는 파운싱 기법은 두드린다는 의미의 동사 'Pounce'에서 유래했으며, 섬세한 가루를 사용해서 한 표면에서 다른 표면으로 이미지를 복사해내기 위해 사용하는 전사기법이다. 이 기법은 가루를 사용해서 장르화의 기본 구성을 다른 캔버스의 밑그림으로 베껴 쓰기 위해서 사용되었다. 이를 통해 주문이 밀려올 때 경쟁적으로 빠른 속도로 재원을 아끼면서 회화를 생산해낼 수 있었다. 연장선상에서 워크숍 내부에서 특정 부분이나 작품을 특화해서 분담하기도 했다. 렘브란트의 워크숍은 인기가 너무 많아서 아예 대규모 회사처럼 운영되기도 했다.

더치 황금기 화가들은 유화의 장점을 살려서 세밀하게 대상을 표현하면서도 정해진 기간에 주문을 맞추기 위해서 유연한 전략을 사용했다. 예를 들어 시간이 상대적으로 덜 드는 전통적이고 느슨한 스타일과 유화의 장점을 살린 세밀하고 깔끔한 스타일 사이에 구분을 두었다. 필요에 따라서 수요를 감당하기 위하여 작가들은 정해진 소재에 따라 스타일을 선택적으로 사용했다. 구매자도 워크숍이나 스타일에

따라 회화를 예상하고 고를 수 있었다.[15] 결과적으로 장르화는 당시 상인 계층의 이국적인 풍경과 물질적인 부를 과시하고 투영하는 수단이 되었고 재빠르게 대중의 필요를 반영하면서 유행을 만들어내었다. 튤립, 진주, 오리엔탈 카펫, 중국 도자기 등은 당시 일반인들이 선호하고 선망하던 물건들이었다.

동인도 회사와
중국 도자기

예술이 간과되는 유용성의 대상으로 전락하지는 않았지만, 그림과 다른 대상 간의 구별은 어느 정도 약화하였다…. 17세기 네덜란드에서 "그림은 가구나 접시와 비슷한 방식으로 취급되었다. 즉, 집을 아름답게 꾸몄고 가치를 유지하거나 심지어 높일 수 있었다"라고 말하는 것은 과장이 아닐 것이다.[16]

미술시장이 발전하면서 보석, 책, 고가구와 같이 럭셔리 아이템, 골동품, 공예로 분류되는 순수미술 이외의 영역과 연관된 시장도 함께 발전했다. 18세기 영국에서 시작된 경매시장은 20세기 초까지 몇몇 유명한 인상파 회화를 제외하고는 책, 고문서, 고가구에 집중되었다. 국내외에서 미술시장 입문 당시 많은 컬렉터는 회화나 오리지널에 해당하는 작품보다는 가구나 도자기 혹은 판화나 에디션이 있는 작품으로부터 컬렉션을 시작하고는 한다.

부연하자면, 서구예술에서 순수예술과 공예가 매우 강하게 구분되어있다는 주장은 논의가 필요하다. 일단 비서구권 미술과 서구권 미술을 구분하는 척도로 서구에서 순수미술이 등장했다는 점을 들고는 있다. 하지만 엄밀히 말해서 서구 미술사나 시장에서도 순수미술과 공예는 혼동된 상태로 존재해왔다. 이에 반해 21세기 동아시아 현대미술을 비롯하여 비서구권 미술이 주목받으면서 '서구는 순수미술' vs '비서구권은 공예나 미술과 공예의 구분이 느슨하다'는 논리가 전개되고는 했다.

하지만 이러한 논리는 회화의 절대적인 우위를 이론화한 서구 모더니스트 비평과 현대미학의 산물에 가깝다. 아울러 현대미술 시장이 순수미술, 특히 회화가 여타 예술적 창작물과 그 지위를 구분하면서 부가가치를 올릴 수 있게 되기 때문에 다양한 맥락에서 순수미술과 공예의 구분이 더 과장된 부분이 있다. 정작 유럽의 로컬 미술시장이나 경매에서는 순수회화보다도 고미술이나 고가구의 인기가 아직도 매우 높고, 19세기의 수집 문화를 반영하고 있는 박물관에서는 순수미술보다는 도자기나 가구 컬렉션의 비중이 높다.

더치 황금기로 돌아와서 16~17세기 앤트워프와 델프트는 국제 무역의 중심지였다. 일찍이 동아시아로 경로를 개척한 네덜란드는 유럽에서 이국적인 천 프린트, 판화, 도자기의 수입국이자 중간무역을 통해 큰 이득을 얻었다. 네덜란드 동인도 회사(VOC, 1602)[17]는 일찍이 인도에서 친츠Chintz라는 목판화를 이용한 면화 인쇄 기술을 들여왔다. 친츠는 16세기에 골콘다(지금의 인도 하이데라바드)에서 유래한 목판 인쇄와 페인팅을 사용하는 유약 처리된 옥양목 직물이다. 유럽에서는 향신료

도판 1.6 니하이펑, 〈출발과 도착〉, 2005, 도자기 오브제, 나무 상자 독특한 조각, 전시 전경 ⓒ 작가
제공.

와 마찬가지로 친츠가 수익성 있는 수입 품목으로 떠올랐고 이후 유사한 벽지나 실내용 천을 만드는 워크숍이 늘어났다. 섬유공예에 종사하는 이들이 전체 길드 인원의 50%인 55,000명이었으며 새로운 인쇄술은 고급 천이나 벽지에도 사용되었다. 미술시장과 실내장식품과 공예시장의 깊은 연관성이 다시금 역사적으로 증명된다.[18]

〈잠자는 하녀〉를 그린 베르메르의 고향이기도 한 델프트는 동인도회사의 거점이자 중국 도자기의 주요 수입경로였다. 네덜란드는 16세기 포르투갈 선박에서 중국 도자기를 대량 약탈했는데, 이를 계기로 VOC는 중국과 직접 무역로를 개설하고 대량의 도자기를 유럽으로 수입하기 시작했다. 당시 네덜란드를 통해서 들어온 중국 도자기는 백자에 푸른색의 문양을 넣은 것으로 중국에 직접 대량 생산을 주문하기도 했다. 이후 VOC는 유럽, 아시아, 중동에 유통되는 중국 청자를 독점했다. 중국의 청자는 스페인이나 이탈리아의 마졸리카 도자기에 비해 반짝이고 표면이 견고했으며, 특히 흰색 표면에 짙은 파란색 장식이 있어 유럽인들에게는 매우 이국적으로 여겨졌다.

중산층 시민 사이에도 귀하고 값비싼 물건에 관한 관심이 높아지면서 네덜란드 도공은 중국 도자기를 모방한 델프트웨어를 생산했고 유럽의 다른 지역에 수출하였다. 현재에도 중국의 경덕진(징더전)은 도자의 중심지이고 개방 이후 델프트와 자매결연을 맺었다. 암스테르담에 거주하는 대표적인 중국의 설치 예술가 니하이펑Ni Haifeng, 1964~의 〈출발과 도착Of the Departure and the Arrival〉(2005)(도판 1.6)은 당시 델프트 박물관에 남아 있는 동인도 회사의 중국 도자기 수입품과 경덕진에서 새로 만든 작품을 병치해서 만들어져 있다.

베르메르의 실내 풍경에서 식탁 위의 푸른 도자기가 반복해서 등장하는데 상류층이 아닌 일반인의 가정에까지 중국 도자기가 널리 퍼져 있었음을 보여주는 대목이다. 동인도 회사는 매년 1,000만 개가 넘는 귀금속을 수입하는 럭셔리 물품의 통로가 되기도 했다. 임진왜란 당시 제주도에 도착했던 하멜 일행도 이국적인 물건을 찾아서 판로를 개척하기 위해 일본을 향하던 중 난파당했다.

이국적인 물건이나 예술에 대한 수요가 일반인들 사이에서도 늘어나면서 각종 모방품이 등장했다. 언급한 델프트웨어나 진주 모조품 이외에도 기존의 장르화를 저가로 복제한 그림이 유행하였다. 가짜나 싸구려를 의미하는 '키치Kitsch'라는 단어가 바로 이러한 역사적 배경에서 사용되었고 현재까지도 널리 쓰이고 있다. 마찬가지로 인도에서 수입한 친츠도 벽지나 천을 값싸게 찍어낸 모조품을 일컫게 되었고 18~19세기 유럽 문학에서 천박한 취향이나 '모조품'이나 '짝퉁'을 지칭하는 고유명사가 되었다.

예술가 계층의
양극화와 키치

17세기 더치 황금기는 인쇄술의 발전, 동인도 회사를 통한 국제 무역, 종교개혁 이후 새로운 판로 개척에 나선 도시 국가의 길드 조직이 함께 빚어낸 성과이다. 결과적으로 17세기(1650년대)에 네덜란드의 대표적인 화가 길드인 성 루크 길드에 소속된 인원은 약 650~700명에 이르렀다. 이는 대략 주민 2,000~3,000명 당 화가 한 명이 있었다는 것을 의미한다. 이 비율은 유럽에서 예술적으로 가장 생산적인 지역 중 하나인 이탈리아보다 훨씬 높았다.

당시에도 예술의 중심지는 더치가 아니라 이탈리아 피렌체였다. 일반화하기는 어렵지만 최상급 작가를 비교하자면 피렌체의 라파엘 회화가 렘브란트의 회화에 비해 대략적으로 3배 이상 비쌌다. 그런데도 렘브란트, 프란스 할스Frans Hals, 1582년경~1666년, 야콥 반 루이스달Jacob Van Ruisdal, 1629년경~1682년은 고국 스튜디오의 편안한 환경에서 그들만의 특별한 그림 스타일을 개발하였다. 이 때문에 이탈리아 르네상스에 비해

서 당시 기준으로는 가치의 면에서는 뒤졌지만 확고한 프로덕션 시스템을 가지고 개방형 장터 아트페어, 화상, 그리고 열성적인 개인 후원자 고객을 위한 유통 시장이 더치 공화국에서는 다각화되었다. 회화는 각 워크숍이나 작가의 스튜디오에서 직접 살 수도 있었고 이제 막 생겨나기 시작한 전 화상에게서 살 수도 있었다.

화가들의 길드에는 중간 매개자인 딜러도 포함되었고 요청받은 모든 종류의 그림을 제작하는 카피리스트나 "갤러리 노예"를 고용하여 제작량을 늘리기도 했다. 일부 딜러는 잠재 고객에게 주문을 위한 카탈로그(전시나 경매 도록)를 보내기도 했다. 따라서 동시대 사적 후원과 상류층에 더욱 한정된 이탈리아의 폐쇄적인 시장에 비해 베르메르가 활동하던 더치 황금기의 네덜란드는 예술가에게 훨씬 안정된 창작 환경이었다. 렘브란트와 같이 이미 유럽에서 이름이 난 화가가 훨씬 비싼 값을 받을 수 있는 이탈리아가 아닌 네덜란드에서 계속 체류하면서 활동하였던 것도 더치 황금기의 안정된 시장 체계 때문이라고 할 수 있다.

대신 더치 황금기의 유명 작가의 길드/워크숍 사이의 경쟁은 치열했다. 렘브란트나 베르메르와 같이 이름이 난 작가의 회화는 한점 당 500 휠든으로 평균 주택 가격의 약 절반이었다. 따라서 공신력 있는 길드에 등록된 예술가들의 평균 소득은 다른 장인들의 소득을 초과했다. 공식적인 교육을 받고 성 루크 길드에 속한 예술가들은 연간 평균 1,150~1,400 휠든을 벌었다.[19] 이 금액은 같은 기간에 수석 목수가 벌어들인 금액의 2~3배였다. 일반적으로 델프트 직물 노동자의 임금이 하루에 1 휠든이었고 이에 비해 일반 화가의 회화는 한 점 당 20 휠든이었다.

회화를 생산하는 길드에 속한 화가들의 소득이 일반 노동자보다는 높았다. 물론 부유한 후원자나 구매자와의 네트워크가 만들어지면 화가는 미술인 조합의 주요 일원이 되고 잘만 하면 도시의 상류계층으로 편입할 수도 있었다.

반면에 더치 황금기의 모든 화가가 경제적으로 혜택을 받은 것은 아니었다. 더치 공화국은 유럽에서 인구 대비 화가의 비율이 높았기에 경쟁이 치열했다. 성 루크와 같은 유명한 길드는 등록되지 않은 회화의 판매를 제한하기까지 했다. 회화 길드가 여타 공예 길드에 비해서 더 부가가치를 지니게 되자 유럽 전역에서 유명한 워크숍들만의 조합도 만들어졌고 이 조합에 들어오기 위해서는 조합원의 허락이 필요했다. 따라서 회화 길드 사이에 계층이 생겨났다. 유명하지 않은 화가나 화가의 길드는 파운스 기법을 사용해서 이미 잘 알려진 장르 화가의 그림을 복제하는 일만을 전문으로 해야 했다. '키치'라는 말이 널리 사용된 것도 이와 같은 맥락에서였다.

미술시장은 변동이 큰 곳이었기 때문에 화가들의 삶도 더치 공화국 말기가 되면 안정적이지 못했다. 베르메르는 단일 작품에 대해 최대 300 휠든을 받기는 했으나 1670년대에 이르러 그의 소득은 프랑스와의 전쟁 이후 경기 침체로 인해 급격히 감소했다. 말년에는 그림을 거의 팔지 못하고 결국 가족에게 빚을 진 상태에서 사망했다. 델프트나 네덜란드 미술시장은 이미 포화 상태에 이르렀고 17세기 말에 전쟁 이후 경기까지 급락하면서 작가들의 삶은 더욱 어려워졌다. 공공의 아카데미나 종교의 후원이 종교개혁 이후 끊기게 되면서 미술시장이 그 역할을 대신하였으나 1637년 튤립 파동과 제2차 네덜란드와 영국의 전

쟁(1665~1667)이 발발하면서 미술시장의 몰락이 시작되었다. 시장에 전적으로 의존했던 대부분 화가와 회화 길드 또한 번영의 시대를 뒤로 하게 되었다.

더치 황금기
미술시장으로부터 배우다

더치 황금기는 오랫동안 이탈리아 르네상스에 비견되지만, 예술적인 성과에 대해서는 평가가 엇갈려 왔다. 이탈리아 르네상스가 이상적이고 수학적인 황금비율을 활용해서 건축의 판테온, 회화의 원근법, 조각의 사실주의적인 누드 조각상을 통하여 종교미술의 새로운 황금기를 열었다면 더치 르네상스, 혹은 더치 황금기는 세속적이거나 개인적인 취향을 가진 길드와 중산층의 예술로 알려져 왔다. 하지만 더치 황금기는 21세기의 관점에서 보아도 미술시장의 발화점에서 필요한 다양한 환경적 요소를 고루 갖추었던 문화적으로 풍요로운 시기였다.

보존이 쉬운 유화의 원형을 확립하고 일상적인 삶의 모습을 표현한 장르화·판화·공예 등의 시장과 국제 무역을 통해서 유럽의 유행을 선도했다. 그리고 더치 공화국이 남긴 물질문화는 20세기 초까지 런던 경매시장의 형성에 더치 공화국의 문화적, 인적 자산이 계속 유입되었고 초기 미국 박물관의 중요한 컬렉션이 되었다. 19세기 영국 경매시

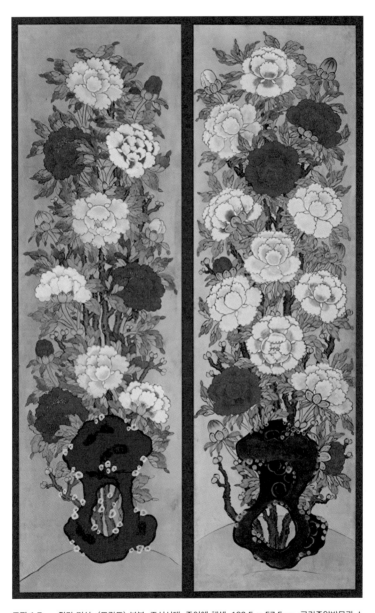

도판 1.7　작가 미상, 〈모란도〉 부분. 조선시대, 종이에 채색, 192.5 × 57.5cm, 국립중앙박물관 소
장 © 공공영역.

장이나 미술시장이 태동하던 시기에 더치 황금기의 렘브란트, 고가구가 꾸준히 주목받게 된 것은 서구미술사에서 더치 황금기가 지닌 위상 덕택이다. 20세기 초 영국에서 가장 영향력 있던 화상 조셉 두빈Joseph Duveen, 1869~1939은 새로운 기회를 찾기 위해 런던으로 이주한 네덜란드 출신 가정의 후손이었다. 지금도 더치 공화국의 중요한 장르화, 종교화, 가구들은 두빈과 같은 화상을 통해 뉴욕 메트로폴리탄 미술관으로 흘러 들어갔다.

또한 더치 황금기의 실내화나 꽃 그림은 모란도牡丹圖, 혹은 모란화를 비롯하여 병풍과 공예가 발달한 조선 후기를 연상시킨다.(도판 1.7) 조선 후기의 병풍은 장식적인 기능을 하면서 주어진 공간에 맞게 배치할 수 있는 유연한 매체이다. 모란은 꽃이 크고 그 색이 화려하여 동양에서는 고대부터 꽃 중의 왕으로 임금을 상징하며 부귀화富貴花 등의 별칭으로 알려져 왔으며, 조선시대의 모란은 새와 풀이 함께 어우러져서 등장한다. 특히 조선 후기의 모란화는 먹 색상만을 사용하는 수묵 기법이나 채색화의 소재로 다양하게 사용될 정도로 인기가 높아졌다. 왕실에서는 중요한 의례와 행사에 사용되는 병풍의 주제로 자주 선택되었고 조선 후기로 갈수록 물질적인 풍요를 염원하는 중인 계층에게까지 민화의 한 장르로 자리 잡게 되었다. 병풍과 같이 공예와 예술의 접점에서 모란화가 사용되었고 인기가 높아지면서 대표적인 민화의 한 장르로 인식되고 있는데, 이는 더치의 정물화, 특히 튤립 정물화를 연상시키는 대목이다.

또한 더치 황금기 델프트의 워크숍에서는 독특한 분업 체계가 만들어졌는데 이러한 방식은 현대미술에서도 계승되고 있다. 워홀이 자신

의 작업을 공장에 비유하거나 무라카미가 글로벌 인터넷 체계를 이용해서 작품 제작 과정에서 분업화를 꾀했던 대목과 비교해서 시사하는 바가 크다. 물론 이에 대해 중국의 설치작가 니하이펑은 동인도 회사의 초기 역사로부터 현재까지 중국과 서구 사이의 무역 불균형을 꼬집고 있다. 글로벌 제조업 시장에서, 더 나아가 전 세계화된 미술 체계에서 예나 지금이나 서구의 생산체계를 그대로 이식해서 비서구권은 물건을 생산하고 실제 이윤을 서구 사회가 얻는 역사적인 불균형이 계속되고 있다는 사실을 주지시킨다.

마지막으로 더치 공화국에서는 당시 활동한 여성 화가들에 대한 기록이 남아 있다. 주디스 레이스터Judith Leyster, 1609~1660는 17세기에 네덜란드의 성 루크 길드에 가입한 최초의 여성 화가이다. 종교화나 역사화와 같이 교회나 정치권과의 네트워크가 전혀 없는 여성들이 길드의 조직 내부에서 자신만의 이름을 내세울 수 있었던 것은 길드의 보호 아래 여성도 접근이 쉬운 정물화를 비롯한 실내화의 장르화가 유행했기 때문일 것이다. 경매시장에서 낙찰가 100위 안에 랭크된 작가 중 조안 미첼Joan Mitchell, 1925~1992과 일본 작가 구사마 야요이草間 彌生, 1929~ 정도를 제외하고는 98%의 작가가 남성이다. 21세기에도 지속되고 있는 미술시장에서 젠더의 불균형을 고려하면 길드에서 활동했던 여성 화가에 대한 역사는 매우 상징적인 의미를 지닌다.

2장
화상의 네트워크와 진위예술 시장

폴 뒤랑-뤼엘의 화랑가

19세기 후반 파리의 중산층은 '현대' 혹은 '동시대' 미술에 경도되었다. 나폴레옹 3세의 공화정 하에 오스만의 도시계획에 따라 개조된 그랑 블루바드로 보석상, 금융인, 그리고 유명인이 몰려들었다. 뒤랑-뤼엘을 비롯해서 인상파와 후기인상파를 다루는 전문적인 화랑이 미술학교 근처가 아닌 라핏가와 문화예술의 중심지에 위치하게 되었다. 이들은 1870~1871년 보불전쟁 이후 파리뿐 아니라 런던, 베를린, 미국의 새로운 컬렉터를 찾아 나서기 시작했다. 파리와 유럽뿐 아니라 세계 미술시장의 중심거리인 라핏가의 화상 네트워크는 이처럼 탄생했다. 라핏가의 화상은 20세기 초까지 런던과 뉴욕 미술시장에 지점을 내는 등 세계 미술시장의 중심으로 떠올랐다.

19세기 파리 화랑가는
어떻게 형성되었는가

〈구필앤씨의 네트워크, 1883년Goupil & Cie network, 1883〉(도판 2.1)는 19세기 유럽 미술시장의 통계자료를 바탕으로 만들어졌다.[1] 19세기 유럽의 미술시장 자료를 연구하는 프로젝트의 하나로 제공된 인포그래픽에서 구필앤씨의 지점들 사이에서 어떻게 판매가 이루어졌는지를 보여준다. 1883년 파리의 화상들이 프랑스와 프로이센과의 사이에서 일어난 보불전쟁 이후 안전을 위해서 런던 화상들과의 직간접적인 연계를 확대하던 시점에 그려진 것이다. 도표에서 점차로 런던 미술시장의 중요도가 커지고 있는 것이 나타난다. 런던은 18세기 프랑스 대혁명 이후 고가구와 그림을 파는 경매시장이 덕을 보았고 19세기 말 보불전쟁으로 인해 파리가 함락되면서 다시금 기회를 잡게 된다. 런던 미술시장이 급성장하게 된 배경으로 급격한 부의 성장을 이룬 미국의 역사적 배경도 한몫했다.

구필앤씨는 1850년에 주로 책과 판화를 유통하는 갤러리로 시작한

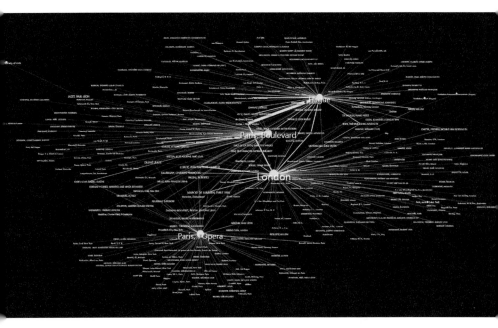

도판 2.1 　 구필앤씨 네트워크, 1883, 측정된 매개 중심성. © 2025 19세기 전세계 – 창작 공공배포.

이후 파리에만 3개의 지점을 두었고, 뉴욕(1848), 헤이그(1861), 브뤼셀 (1865), 런던(1875)에 지점을 두었다. 19세기 말에는 경매까지 겸임하면 서 명실공히 중요한 국제 화상으로 성장했고 도판은 당시 구필의 지점 간 판매의 루트를 보여준다. 하반기 유럽에서 팔린 미술작품에 대한 데이터를 기반해서 만든 지도에서 가장 눈에 띄는 것은 주요 도시와 거점 지역으로 유통이 활발하게 일어나고 있다는 사실이다. 창작과 유 통의 파리 시내의 일명 '그랑 블루바드Grand Blouvard', 즉 거대한 가로수 길과 오페라 가르니에Opéra Garnier를 중심으로 수많은 연결망이 그어져 있다. 파리로부터 뻗어나간 선은 네덜란드의 헤이그와 런던으로 연결

되어 있다.

문화예술의 흐름을 주도하는 창조 도시나 거점의 개념이 역사적으로 새로운 것은 아니다. 더치 공화국의 경우에서도 미술시장이 확장되고 발전하는 과정에서 도시화는 중요한 사회적 요건이 되었다. 세계적인 화랑가나 거점도시를 잇는 점과 선은 현재도 유효하다. 1970~1980년대 삼청동의 현대화랑(1970 관훈동, 1975 사간동) 근처에는 보석상과 앙드레 김의 부티크 샵이 위치했었다. 현재는 유명인들의 거주지로 유명한 런던의 본Bone 거리에는 화랑이 즐비했다. 18세기 말에 상류층 주민들이 사교를 나누는 인기 있는 장소가 된 본 거리를 따라 고급 상점이나 비싼 상점들이 들어섰고, 경매장 소더비와 본햄(1793~, 2001년 필립스와 합병)과 백화점인 펜윅Fenwick, 보석상인 티파니Tiffany가 있었다.

반면 일본에서는 1992년 무라카미 다카시村上隆를 비롯한 젊은 작가들이 백화점과 주요 화랑이 즐비한 동경 긴자거리에서 화랑이 열지 않는 날을 선택해서 전시를 열었다. 길바닥에 좌판을 깔거나 전봇대에 빈 우유 상자를 걸고 종이 상자의 안쪽에 자신의 회화, 조각의 미니어처 버전을 선보였다. 기득권 화랑이 해외 작가나 유명 작가 위주로 전시를 운영하거나 대관하는 것에 반기를 든 것이다. 미술시장의 역사에서 유명 화랑은 '특정' 거리를 중심으로 발전해왔다.

유명 화랑은 특정 작가, 큐레이터, 비평가들의 그물망과 같은 사회적 조직으로 이루어져 있다. 1980년대 한국에도 잘 알려진 아서 단토Arthur Danto의 '미술 기관 이론Institutional Theory of Art'도 결국 현대미술에서의 기준이 예술가, 비평가, 미술관, 화랑, 그리고 미술사가들의 물질적이면서도 비물질적이고 형이상학적인 체제, 네트워크, 그리고 기관을 통

해서 지속해서 생성되고 영속된다는 점을 지적한 바 있다.[2]

사회학자인 다이앤 크레인Diane Crane의 고전 『아방가르드의 변모: 뉴욕 미술계, 1940−1985 The Transformation of the Avant-Garde: The New York Art World, 1940~1985』(1987)는 1980년대 뉴욕 화랑의 활황기가 만들어지고 발전해 가는 과정을 분석하면서 결국 취향이라는 것이 어떻게 사회적인 네트워크에 의해 만들어지는지를 잘 보여준다.[3] 연장선상에서 비평가 반이정이 국내의 대표적인 대안공간이었던 쌈지의 폐관에 앞서 2008년 처음 발표한 "1999~2008 한국 1세대 대안공간 연구"는 가장 전위적이고 헌신적인 대안공간도 특정한 기관과 큐레이터, 그들을 잇는 작가가 '긴밀하게' 연결되어 있다는 점을 보여준다. 그러므로 초입에 인용한 유럽 미술시장의 거래 빈도수를 기록한 인포그래픽스는 19세기에도 주요 거점 지역이나 도시를 중심으로 국가를 넘어선 세계 미술계가 형성되고 있음을 보여준다. 파리 내부에서도 역사적 시점에 따라 두 개의 거점이 형성되고 있었고 주요 화랑이 위치한 거점도시와 장소의 중심축도 역사적으로 변화해왔다. 이러한 변화는 미술계 내부의 역사뿐 아니라 주변의 다양한 정치사와 경제사를 그대로 반영해왔다.

현대미술 시장의 역사에서 19세기 후반 파리의 강 오른쪽에 발전된 화랑의 중심지는 예술계의 사회적인 인적 네트워크만큼이나 화랑을 둘러싼 물리적인 네트워크의 중요성을 일깨워 준다. 〈구필앤씨의 네트워크, 1883년〉의 인포그래픽에서 유럽의 4개 중심지 중에 파리는 두 곳을 차지하고 있다. 부연하자면 파리의 샹젤리제 근처에 있는 평화의 거리The Rue de la Paix에는 고급 상점과 갤러리가, 1893년 앙브루아즈 볼라드Ambroise Vollard, 1866~1939가 첫 번째 갤러리를 연 라핏가Rue Lafitte에는 후

기인상파의 화상들이 포진해 있었다. 교회가 주도하거나 정부에 의해서 후원을 받는 아카데미와 살롱전(정부가 후원하는 미술학교의 교수와 학생으로 이뤄진 전시와 평가 체계)이 아닌 파리의 중산층을 중심으로 형성되기 시작한 최초의 현대미술 전문 화상인 폴 뒤랑-뤼엘과 볼라드의 인상파가 도시의 풍경에 집중한 것은 당연한 일이다.

조르주 외젠 오스만Georges Eugène Haussmann, 1809~1891이 나폴레옹 3세의 명령을 받아서 1853~1870년에 진행한 도시계획에 따라 건설된 파리의 신시가지는 인상파의 주요 고객층인 파리의 중산층이 영유하는 주요한 삶의 터전이었다. 그랑 블루바드가 재정비되고, 2천 2백 석의 오페라 가르니에가 1875년에 완공되었다. 새로 생긴 철 다리, 에펠 타워 등은 산업혁명 이후 도시에서 번성한 중산층이 누리던 근대적인 삶의 풍경을 이루었고, 중산층의 소비문화는 도시 스펙터클의 부분이 되었다.

오귀스트 르누아르Auguste Renoir, 1841~1919의 〈그랑 블루바드The Grands Boulevards〉(1875)(도판 2.2)에서 대로를 걷는 중산층은 유행하던 남성의 전형적인 복장을 착용하고 있다. 귀족과는 달리 화려함보다는 단순함과 활동성을 중시하는 그의 복장은 실용주의를 강조하는 새로운 도시 중산층의 모습이다. 그들은 실내에 머물기보다는 실외에서 변화하는 도시 스펙터클을 즐겼고 활동적인 복장을 선호했다. 그랑 블루바드 주위에는 주요 인상파 미술상과 낙선자의 전시Salon des Refusés(나폴레옹 3세의 승인을 받아 1863년부터 열렸다)가 열렸고 카르티에Cartier, 1847~를 비롯한 보석상이 들어섰다. 극장, 상점, 카페가 있었고 당시 인기 있던 오페라나 뮤지컬의 배우들이 거주했다.

파리는 19세기 동안 유럽에서 가장 번성한 도시로 성장하여, 1914년

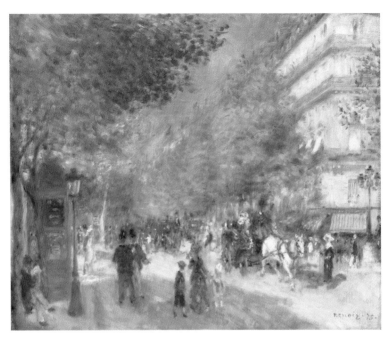

도판 2.2　오귀스트 르누아르, 〈거대한 블루바드, 가로수길〉, 1875, 캔버스 유채, 52.1cm × 63.5cm
(20.5인치 × 25.0인치), 필라델피아 미술관 © 공공영역.

파리의 인구는 거의 300만 명에 달했다. 1878년, 1889년, 1900년 세 차
례 열린 '만국박람회Exposition Universelle'를 통해 파리는 수백만 명의 방문
객이 찾는 세계 관광지의 중심이 되었다.[4] 센 강변에서 개최된 1900년
의 만국박람회는 5천만 명이 넘는 인파가 관람했으며, 고종도 1900년
파리 만국박람회에 근정전을 축소한 한국전을 짓고 해금을 비롯한 전
통 악기를 전시했다. 고종은 이후 통역관과 미술(당시의 개념으로는 도
안과 디자인)을 배울 인재를 일본에 유학을 보냈다.

　'아름다운 시대The Belle Époque'로 불리는 19세기 말 파리의 새로운 부

르주아 계층이나 해외에서 여행을 온 관광객은 귀족층과는 구분되는 새로운 문화 소비층이었다. 이들은 폐쇄적이고 비밀스러운 이전 귀족과는 달리 적극적으로 예술가들과 소통하고 연결되기를 희망했으며, 무엇보다도 유행에 민감했다. 부르주아는 이미 시장의 경쟁적인 원리를 체화하였고 1880년대 후반에는 파리에서 고가의 미술품 경매가 여러 차례 열렸다. 그중에는 로사 보뇌르Rosa Bonheur, 1822~1899의 〈고지대의 주민들Denizens of the Highlands〉(1888년)과 장 프랑수아 밀레Jean-François Millet, 1814~1875의 〈천사의 노래, 혹은 만종Angelus〉(1889)이 치열한 경쟁 후에 낙찰되었다. 루브르 미술관(정치가 안토닌 프루스트Antonin Proust)과 미국의 컬렉터를 대신한 미국미술협회American Art Association 간의 입찰 경쟁으로 낙찰가는 55만 프랑(현재가 약 3백 25만불)을 넘었다.[5] 당시 파리의 경매 분위기와 컬렉터 층의 열기를 보여주는 대목이다. 밀러의 〈만종〉을 둘러싼 경매는 19세기 후반 현대미술을 국가주의적인 관점과 대결 구도로 인식하던 사회적 분위기를 보여주는 것이기도 하다.

그렇다면 19세기 중반 고서적 중개상으로 시작해서 유럽에서 가장 국제적인 화상이자 판화상으로 부상한 구필앤씨, 최초의 현대미술 전문 화상인 뒤랑-뤼엘, 입체파의 입지전적인 화상 다니엘-헨리 칸바일러Daniel-Henry Kahnweile, 1884~1979의 파리는 어떠한 곳이었는가? 이번 장에서는 '아름다운 시대' 파리의 그랑 블루바드와 라핏가, 현재 파리 8지구 지역이 19세기 말 전 세계 화랑가의 중심지로 떠오르게 된 과정을 살펴보고자 한다. 현대적인 도시계획, 고급 상품을 파는 고급 산업의 발전, 그리고 관광주의가 어떻게 19세기 파리를 미술시장의 중심 지역으로 떠오르게 하였는지를 다루고자 한다.

아울러 고미술이나 고가구가 아닌 이제 막 살롱 시스템에 반기를 들기 시작한 인상파, 후기인상파, 20세기 초 진정한 의미에서 현대미술의 출발점을 알리는 입체파로 이어지는 현대미술 시장이 어떻게 19세기와 20세기 파리의 화상에 의해 유통되고 세계로 번져 나가는지를 추적하고자 한다. 더치 황금기가 미술시장의 기반을 다졌다면 파리 라핏가의 화상 뒤랑-뤼엘로부터 전위예술을 유통하고 홍보하는 새로운 화랑의 네트워크와 체계가 만들어졌기 때문이다.

오스만의 파리와
화랑가의 탄생

파리는 산업혁명과 프랑스 대혁명 이후 19세기를 통틀어서 유럽 문화
계의 중요한 보급소이자 유통 공간이었다. 1840년대부터 1920년대까
지 파리는 유럽 문화계 엘리트를 끌어들이는 자석과 같은 장소였다.
프랑스 말을 전혀 못 하던 19세의 파블로 피카소Pablo Ruiz Picasso, 1881~1973
는 만국박람회의 스페인관에 선정된 자기 친구의 그림을 보기 위하여
카를레스 카사게마스Carlos Casagemas, 1880~1901와 함께 프랑스에 온 이후
몽마르트Montmarte에 정착하였다. 피카소의 친구 하이메 사바르테스Jaume
Sabartés, 1881~1968에 따르면 "파리의 패션만큼 중요한 것은 없었다. 당시
모든 지식인은 프랑스에 가보았다"고 한다.[6] 프랑스로의 여행은 예술
가에게 일종의 세련된 아우라를 장착시켜주는 통과의례와 같았다.

　더치 황금기 때와 마찬가지로 예술가의 수는 상당히 증가해서 제2
제정기(1952-1870)에만 약 4,000명의 화가가 파리에 있었다. 파리에는
관광객을 위한 다양한 상류계층의 오페라와 일반인을 위한 클럽이 번

성했다. 카바레, 이국적인 댄스, 아르누보와 같은 공예, 새로운 타이포에 이르기까지 전 세계에서 온 관광객이나 문화 매개자들에게 파리는 환상의 공간이었다.

19세기 후반 파리의 역사를 설명하는 과정에서 빼놓을 수 없는 것이 행정가인 오스만의 도시계획이었다. 프랑스 황제 나폴레옹 3세의 명령으로 진행된 오스만의 계획은 중세 시대에 머물러 있던 도시 내부의 제반 시설을 전면적으로 개조하는 일이었다.[7] 당시 파리는 중세 시대부터 만들어진 길고 좁은 길들로 이루어져 있었고 귀족의 소유지와 공공지의 구분이 불분명했다. 루이 14세(태양왕)가 베르사유에서 궁정을 옮기기 전 파리에는 귀족들의 오래된 주택과 안뜰이 왕의 소유지와 정확히 구분되지 않은 채로 남아 있었다. 또한 생제르맹의 수도원을 비롯해서 도시 내부에 중세 시대의 좁은 길들이 그대로 남아 있어서 마차가 다닐 수 없었고 어두웠다.

오스만의 주도 하에서 파리 시내에만 50개, 즉 총길이 150 킬로미터의 새 길이 만들어졌고 파리 외곽에는 신식 건물이 생겨났다. 인구의 증가로 인한 도시의 슬럼화를 막기 위한 것이었다. 또한 콩코드를 중심으로 방사선과 같이 거대한 길을 내어서 강 오른쪽 파리가 전체적으로 연결되게 했다. 원래 중세 시대 유대인 게토가 있었던 마레Mare 지구와 생제르맹 수도원은 부분적으로 철거되었고 유명한 생제르맹 거리Rue de Saint-Germain가 생겨났다. 파리를 가로지르던 그랑 블루바드가 새롭게 정비된 것이다. 이후 센강의 오른쪽에는 현재 쇼핑의 거리로 유명한 샹젤리제가 자리 잡았고, 새로 만들어진 넓은 가로수로 마차와 전차가 다닐 수 있게 되었다. 길 양쪽에는 빛나는 조명이 달렸고 1920년

대부터는 유명한 센강의 가스등이 만들어졌다.

파리의 주요 도로의 폭이 넓어지면서 화려한 유명인, 건물, 가게들로 이뤄진 도시의 스펙터클이 탄생했다. 마차와 전차가 다니는 거대한 가로수길 양옆으로 패션 부티크, 카페, 레스토랑이 생겨났다. 새로 완공된 오페라 하우스와 박물관은 소비와 문화의 기회를 물리적으로 확대했고 파리의 풍경을 다채롭게 만들었다. 독일의 문학비평가이자 인문학자이며 19세기 파리에서 40년간 거주했던 발터 벤야민Walter Bendix Schönflies Benjamin, 1892~1940이 『아케이드 프로젝트Das Passagen-Werk』(1927~1940, 1982 독일어 출판)에서 말하는 도시의 시각적인 정보와 자극이 인간의 감각을 극도로 자극하는 단계에 이르렀다.

19세기 후반 문화예술의 도시로서 파리의 변화된 시각적 환경을 잘 요약해 주는 개념이 '플라네르Flâneur'이다. '목적 없이 걷는다'는 동사로부터 유래한 '플라네르'는 프랑스어로 배회자, 산책자, 활보자, 보행자 등을 뜻하며, '가로수길을 걷는 이boulevardier'로도 불렸다.[8] 정해진 목적이나 방향 없이 천천히 거니는 플라네르는 최전방의 문화소비자로서의 의미도 지닌다.

벤야민은 『아케이드 프로젝트』에서 플라네르를 사람과 사람 사이가 아니라 사람과 물건으로 이루어진 풍경에 집중하는 자본주의적인 인간형이라고 설명한다.[9] 벤야민이 주장한 바, 플라네르는 인간의 시선의 역할이 지닌 비인간적인 상황을 잘 지적함과 동시에 물질문화에 경도된, 달리 말하면 과도하게 보는 문화와 보이는 문화로 그득한 도시의 스펙터클에 가장 잘 적응한 집단이라고 할 수 있다.

20세기에 들어 파리의 지형을 센강의 오른쪽과 왼쪽으로 분류하고

이를 기점으로 보수적이거나 진보적인 취향을 나누고는 하였다. 영화 〈미드나잇 인 파리Midnight in Paris〉(2011)에 나오는 어니스트 헤밍웨이 Ernest Hemingway, 헨리 밀러Henry Miller, 거트루드 스타인Gertrude Stein, 그리고 장 폴 사르트르Jean-Paul Sartre 등의 문인과 철학자들이 1910~1920년대까지 센강의 왼쪽 골목길에서 보헤미안의 삶을 즐겼다. 강의 남서쪽에는 소르본 대학을 비롯한 각종 보헤미안을 위한 가게들이 즐비했고 1960년대에는 반문화를 내세운 새로운 형태의 그림을 보여주는 화랑이 들어섰다. 1966년에 이브 생 로랑Yves Saint Lauren이 처음으로 저렴한 기성복 컬렉션을 출시했을 때 '리브 고슈Rive Gauche'라고 이름을 붙였으며 새롭고 전위적이며 젊음을 상징하는 동의어로 사용되었다.

반면에, 여기서 이야기하고 있는 파리의 신시가지는 20세기에는 보수적으로 여겨지는 센강의 오른쪽을 가리킨다. 잘 알려진 센강의 오른쪽과 왼쪽의 구분이 19세기 말로 거슬러 올라가면 복잡하기 때문이다. 19세기 당시 귀족들은 대부분 센강의 서쪽에 자리 잡고 있었고, 19세기 말 센강의 오른쪽은 새로운 쇼핑의 거리이자 전위적인 화랑이 들어선 장소였다. 특히 1840년대 중반부터 19세기 말까지 센강 오른쪽의 라핏가는 현대미술의 중심지였다. 구필, 뒤랑-뤼엘, 볼라드 등 적어도 20개의 유럽에서 가장 영향력이 있고 전위적인 화랑과 문학잡지 『흰 리뷰La Revue Blanche』의 출판사가 500 미터 되는 라핏가에 모여있었다.

라핏가는 19세기 도시의 부유층인 부르주아를 위한 거리였다. 원래 거리는 프랑스 공화정의 재무장관이던 자크 라핏Jacques Laffitte, 1767~1844의 이름을 따라 붙였다. 라핏은 파리를 국제적인 금융 도시로 만든 인물이었다. 카페, 레스토랑, 기타 오락 시설이 줄지어 있었고, 대표적인

거주자로는 은행가 제임스 드 로스차일드ames de Rothschild와 작곡가 자크 오펜바흐Jacques Offenbach부터 모험가 롤라 몬테스Lola Montès, 저널리스트 에밀 드 지라르댕Emile de Girardin, 시인 마르셀린 데보르드 발모르Marceline Desbordes-Valmore 등이 있었다. 이들은 센강 왼쪽에 거주하고 있던 귀족 계층과는 다른 새로운 파리를 상징하는 이들이었다.

따라서 오스만의 도시계획 이후 새롭게 탄생한 19세기 말 파리의 라핏가는 최초의 국제 미술시장의 중심지였다. 라핏가는 런던의 본, 동경의 긴자, 서울의 인사동이나 사간동처럼 현대적인 의미에서 화랑과 지정학적 위치 간의 관계성을 보여주는 중요한 역사적 예이다. 라핏에는 재력이 있는 파리의 부르주아와 문화적인 상징성을 지닌 유명인, 그리고 고급 소비문화가 공존했기 때문이다. 이후 1920년대 말 뉴욕현대미술관이 처음 문을 연 뉴욕의 57가와 5번 에비뉴는 뒤랑-뤼엘의 뉴욕 분점이 위치한 당시 뉴욕의 대표적인 화랑가였다. 파리의 라핏가와 마찬가지로 당시 57가와 5번 에비뉴에는 브룩스 브라더스와 티파니가 위치해 있었다. 전위적인 화랑들은 지정학적으로 유사한 거리에 위치함으로써 작가와 작품이 유통되는 과정을 대중에게 공공연하게 드러냈다. 전위적인 미술과 시각적인 문화가 대중에게 어필하는 중요한 전략 중의 하나이다.

라핏가의 시작:
뒤랑-뤼엘 갤러리

"라핏가는 마치 영구적인 살롱과도 같아 일 년 내내 전시회가 열린다. 5~6개의 가게가 창문에 끊임없이 변화하는 그림을 선보이며, 강력한 반사경으로 조명을 비춘다."[10]

데오필 고티에, 1858

뒤랑-뤼엘의 화랑 경영의 7개 원칙

- 예술을 보호하고 방어하는 것을 최우선시 한다.
- 예술가의 제작에 대한 독점성[11]
- 개인전을 장려
- 국제 갤러리의 네트워크 확충
- 뒤랑-뤼엘의 갤러리와 아파트에 대한 무료 접근
- 언론을 통해 예술가의 작품 홍보
- 예술계와 금융계를 연결[12]

뒤랑-뤼엘

1858년 프랑스의 대표적인 문인이자 비평가였던 데오필 고티에Théophile Gautier는 잡지 『예술가들L'Artiste』에서 라핏가의 전시가 변화무쌍하고 화려하다고 평가한다. 살롱은 프랑스 정부의 후원을 받아서 열리는 국전(전후 1970년대까지 잔존)과 유사한 관 주도의 행사로, 가을, 봄과 같이 특정 기간에 열리고는 했다. 정부 주도의 아카데미 일정에 맞추어 우수학생과 교수들을 선정해서 프랑스 시민을 교육할 목적으로 진행되는 살롱 전시는 결국 학교 교육에서 강조하는 알려진 소재나 테크닉을 우선시했다. 살롱이 특정한 시기에만 열린 것이라면 라핏가의 갤러리는 전시를 일상화했는데, 윈도를 통해서 최신 예술 경향을 계속 선보였다.

예를 들어 1847년 살롱에 전시되었던 토마스 쿠튀르Thomas Couture, 1815~1879의 〈타락한 로마인들The Romans in their Decadence〉(1846)은 로마 시대나 그리스 문명을 배경으로 하고 있다. 쿠튀르는 모네의 스승으로 이 작품은 아카데미 최대의 찬사를 받았다. 살롱에서 인기를 끄는 그림은 아직도 지나간 시대의 영광과 향수를 기반으로 하거나 천사가 날아다니는 성상화였다. 물론 1863년부터 시작된 낙선자의 전시는 아카데미와는 차별화를 꾀하고자 노력했다. 그 조차도 폴 세잔Paul Cézanne, 1839~1906이 6년 동안(1864~1869) 살롱 전시에 떨어질 정도로 혁신적이지는 않았다.[13]

미술사가 패트리샤 매나르디Patricia Mainardi에 따르면 1860년경 파리의 미술계는 점차로 진화하고 있었다. 한때 프랑스 미술계에서 주변인이었던 화상은 새로운 시스템의 핵심이 되었고, 취향의 중재자로서 정부와 아카데미를 대체하기 시작했다.[14] '전위'라는 개념이 19세기 귀스타

브 쿠르베Gustave Courbet, 1819~1877의 유명한 살롱 전시를 통하여 천명되었지만, 인상파와 후기인상파의 전위적인 활동은 이제 파리의 라핏가에 생긴 상업갤러리를 통해서 금전적으로 보상받게 되었다. 클로드 모네Claude Monet, 1840~1926는 뒤랑-뤼엘이 없었다면 그와 그의 예술가 친구들은 "굶어 죽었을 것"이라고 말한다.[15] 뒤랑-뤼엘은 다른 사람들이 구매하기 훨씬 전에 약 5,000점의 인상파 작품을 사들였다. 르누아르의 〈보트 파티에서의 오찬Le Déjeuner des canotiers〉(1890~91)(도판 2.3), 모네의 〈밀 더미-가을의 끝Piles de blé-fin de journée, automne〉(1891) 등 그가 사들인 100여 점의 작품은 현재 파리 오르세 미술관Musée d'Orsay이 소장 중이다.

19세기 중반 라핏가에서 가장 영향력 있는 화상은 폴 뒤랑-뤼엘이었다. 뒤랑-뤼엘의 첫 화랑 또한 보석상, 패션 가게, 유명인의 거주지가 위치한 방돔 광장 옆에 있었다. 원래 1854년 평화의 거리에 있던 액자와 화구를 파는 가업을 물려받은 뒤랑-뤼엘은 아마추어 예술가에게 복사용 그림을 대여하고 대신 예술품을 사고파는 일을 했다. 1865년 뒤랑-뤼엘은 라핏가로 화랑을 옮기면서 현대미술에 집중했다. 뒤랑-뤼엘은 프랑스 화단에서 젊은 작가의 등용문이던 살롱 대신 화랑이 그 역할을 대체할 수 있다는 사실을 감지했다.

뒤랑-뤼엘이 고미술이나 당시 유행하던 프랑스의 바르비종 화파에서 파리의 도시 풍경과 중산층의 모습을 그린 인상파나 후기인상파에 집중하게 된 것은 이미 파리의 작가층과 두터운 친분을 갖고 있었기 때문이다. 자연스럽게 살롱의 체계에 적응하지 못하거나 대안적인 전시 기회를 모색하던 젊은 작가들과의 신뢰를 바탕으로 그는 변화하는 미술계의 지형을 십분 활용했다.

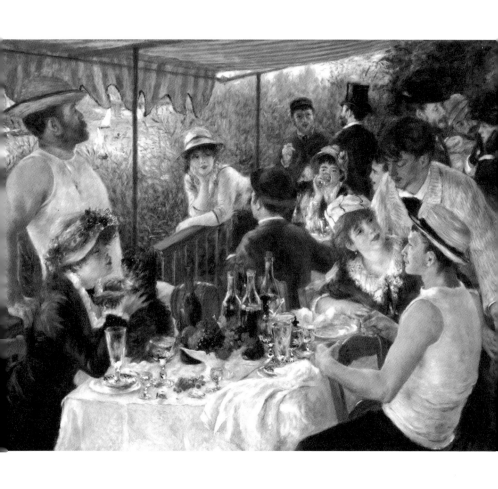

도판 2.3 오귀스트 르누아르, 〈보트 파티에서의 오찬〉, 1881, 캔버스 유채, 129.9cm × 172.7cm
(51in × 68in), 필립스 컬렉션, 워싱턴 © 공공영역.

또한 오스만이 만든 파리에서는 산업혁명 이후 전통보다는 새로운 취향에 더 민감하게 반응하는 중산층 컬렉터 층이 등장했다. 이들은 자수성가한 새로운 중산층과 상층 사업가, 오페라 가수나 문인들과 같은 유명인들이며, 귀족과 경쟁하거나 섞이는 것을 선호하지 않았다. 이들은 샹젤리제 거리의 그랑 블루바드에 거주하고 있었고 라핏가의 화랑은 멀지 않은 곳에 있었다. 1830년대 파리의 화랑이 주로 미술학교인 에콜 데 보자르Ecole des Beaux-Arts나 아카데미Académie de Saint-Luc에 자리 잡고 있었다. 반면에 이들 화랑은 부유층이 사는 화려한 거리로 옮겨갔다.

뒤랑-뤼엘이 고미술이 아닌 동시대의 전위적이고 젊은 화가에게 집중한 것은 자신의 역할을 중개자가 아니라 가치의 생산자로 여겼기 때문이다. 뒤랑-뤼엘을 현대적인 의미의 화상이라고 지칭하는 것은 그가 전시를 통해 작품을 보여주고 판매하는 일 이외에 특정 작가의 작품을 통째로 사들여서 재고를 관리하고 국제전을 통해서 컬렉터 층을 다각화했으며, 수요와 공급을 조정하고 유통망을 의식적으로 확장했기 때문이다. 특히 예술을 보호하고 방어하는 것을 최우선시하고, 예술가의 제작에 대해서 독점적인 지위를 갖고, 개인전을 장려하며, 국제적인 갤러리의 네트워크를 확충하고, 언론을 통해 작품을 홍보하고, 금융계와 밀접하게 연계하는 등의 전략은 21세기 미술시장에서도 그대로 활용되고 있다. 뒤랑-뤼엘의 매우 선구적인 측면을 보여주는 대목이다.

비평가 루이 복셀Louis Vauxcelles은 현대의 화랑이 비교적 단기간에 작가를 소개하는 전시 기획자curator와 장기간의 계획을 수립해서 작가를

홍보하고 작품의 가격을 증가시키는 수익성 투자자로서의 미술상art dealer의 이중적인 역할을 하고 있다고 주장했다.[16] 실제로 뒤랑-뤼엘은 시장에 덜 알려진 작가를 선정하기 위해서 회고전과 그룹전을 지속해서 활용했다. 당시 회고전은 작고한 작가나 작가의 커리어 말년에 진행되었으나 그는 중견 작가의 회고전을 개최하였고 다양한 세대의 작가들로 구성된 그룹전도 기획했다. 뒤랑-뤼엘은 1883년 이례적으로 살아있는 작가인 르누아르의 작품 70점으로 대대적인 개인전을 개최했다. 보수적인 방식에서 벗어나서 관객이나 고객이 계속 다양한 커리어의 작가를 접할 수 있도록 전시의 내용을 다각화했으며, 특히 뒤랑-뤼엘이 자주 사용하던 전시 행태로 덜 알려지거나 젊은 작가를 '끼워 넣는 방법slip in'을 활용하였다.

동시에 그는 젊은 작가를 20~30년 동안 화랑 재고로 보관하고 있으면 이후 더 큰 돈을 벌 수 있다는 사실에 착안해서 특정 작가의 작품을 독점적으로 확보하는 방법도 취했다. 이처럼 공격적인 전략은 뒤에서 다루게 될 칸바일러를 비롯한 후세대 화상들에 의해서도 계승되었다. 1950~1970년대 레오 카스텔리Leo Castelli와 같이 근거리에서 작가의 작품을 관리하는 정도가 아니라 1980년대 이후 가고시안 갤러리는 경매를 이용해서 과거의 작품을 사들이는 등 한 작가의 작품을 독점함으로써 물량을 적극적으로 조절하고 있다.

뒤랑-뤼엘은 일찍이 파리·유럽·미국의 다양한 위치에 지점을 세우고 부동산을 화랑의 전략에 맞추어서 사들이고는 했다. 그는 1879년에 임대해 들었던 라핏가의 건물을 이후 다시 사들였고 전시를 위한 공간과 창고 공간을 구분했다. 현대 화랑의 비즈니스에서 단기적인 전시와

판매를 위한 전시장과 장기적인 투자를 위한 보관창고의 서로 다른 부동산의 용처를 이해했던 인물이다. 이후 뒤랑-뤼엘은 30년 동안 인상파 '거장'의 작품을 창고에 보관했고, 인상파에 대한 국제적 명성이 점차로 높아짐에 따라 보관하고 있던 작품을 순차적으로 판매해서 더 큰 이익을 얻을 수 있었다.

뒤랑-뤼엘이 20여 년간 사들인 인상파 5천 점의 그림은 1930년대에는 10배로 올랐다.[17] 그는 대략 인상파의 회화를 2백에서 3백 프랑에 처음 구매했고, 20년 후에는 만 5천에서 2만 프랑에 판매했다. 뒤랑-뤼엘의 인상파 회화는 100년 동안 1,700배 올랐다. 그는 1875년 라핏가 근처 파리의 유명한 호텔 드루오Hôtel Drouot에서 열린 인상파 미술품 경매에서 르누아르의 작품을 16불에 판매했다. 그런데 인상파와 후기 인상파 경매(1999년 11월 8일과 9일)에서 크리스티는 369점의 그림을 총 1억 불 이상(102,467,660)에 팔았고 당시 작품당 평균 낙찰가는 28만 불(277,690)에 달했다. 19세기 대부분 중개자에 머물러 있었던 화상의 역할을 넘어서 투자자이자 비저너리로서 그의 면모를 엿볼 수 있다.

뒤랑-뤼엘이 높은 이익을 얻을 수 있었던 것은 모순되게도 유럽의 정치적인 상황이 매우 불안정했기 때문이다. 그는 초기부터 국제화 전략을 사용했다. 1870~1871년에 파리가 독일군에 포위되면서 그는 일찍이 국제적인 정치와 경제 상황에 눈을 뜨게 되었다. 그가 인상파에 주력하게 된 것도 런던에 피신해온 샤를 프랑수아 도비니Charles François Daubigny, 클로드 모네Claude Monet, 카미유 피사로Camille Pissarro 등을 만나게 되면서부터이며, 국제적인 시장 가능성을 해외에서 피신해 있으면서 비로소 인지하게 되었다. 이에 그는 1886년에 300개의 작품을 43개의

상자에 포장하여 배를 타고 미국으로 향하여 3개월 동안 순회 전시를 열었다. 1886년부터 1898년까지 미국 뉴욕의 화랑 시즌에 맞춰서 9번의 여행을 했고, 워싱턴, 신시내티, 필라델피아를 돌면서 직접 컬렉터를 만나서 49개의 그림을 팔고 4만 불의 수익을 올렸다. 당시의 기준에서 동시대 작가의 작품에 대한 판매로는 매우 성공적이었다.

1년 후 그는 뉴욕에 갤러리를 열었고 뉴욕의 뒤랑-뤼엘의 갤러리는 1950년까지 운영되었다. 다음 장에서 다루게 될 미국의 알버트 반스 재단Albert Barnes' Foundation도 뒤랑-뤼엘로부터 100점을 구매했다. 제2차 세계대전 이후에도 반스 컬렉션뿐 아니라 뉴욕현대미술관의 넬슨 록펠러가 뒤랑-뤼엘의 인상파나 후기인상파의 작품을 구매하는 등 그의 갤러리는 1870년부터 1950년대까지 가장 영향력 있는 파리의 화상으로 손꼽힌다.

뒤랑-뤼엘은 파리의 화랑에서 일어나는 인상파의 로컬 전시와 국외 전시를 적절하게 차별화하는 것으로도 유명했다. 그는 해외 전시나 미술관 전시를 기획하면서도 1920년 르누아르의 주요 전시회 사진에서 볼 수 있듯이, 갤러리 구역을 세분화하고 고급 가구를 함께 배치해서 일반인의 미술관 전시와는 다르게 컬렉터들이 자기 집에 회화가 걸렸을 때의 효과를 상상하도록 유도했다.(도판 2.4)[18] 당시 부유한 고객들의 실내를 연상시키는 공간을 화랑 내에 조성해 단기적으로 작품을 팔아서 작가를 후원하는 역할도 잊지 않았다. 반면에 현재 미술관이나 화랑에서 한 벽에 한 그림을 거는 방식도 뒤랑-뤼엘이 고안한 것으로 알려져 있는데, 이것은 다양한 파리의 미술 트렌드에 익숙하지 않은 외국인들, 특히 미국인을 겨냥한 것이라고 알려져 있다.

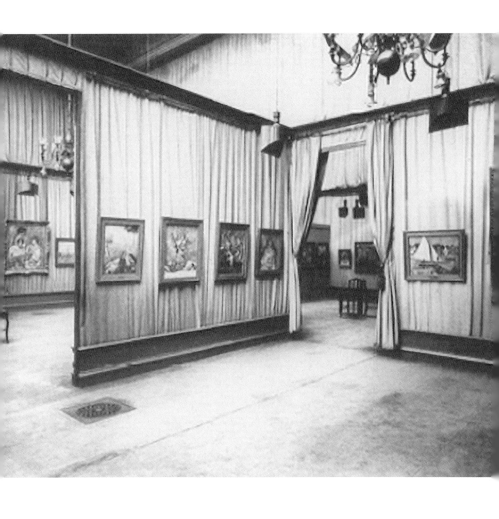

도판 2.4 1920년 가을, 르누아르 회고전이 열린 파리 라핏가 16번지에 있는 뒤랑-뤼엘 갤러리 ⓒ 뒤랑-
뤼엘 아카이브 자료.

따라서 현대적 의미의 최초 화상인 뒤랑–뤼엘은 19세기 말 살롱 아카데미의 빈 공백을 채우면서 등장했다. 그는 비평가 복셀이 주장한 바와 같이 전시 업무를 맡는 큐레이터와 수익을 창출하는 투자자로서 화상의 분리된 역할을 일찍이 파악한 인물이다. 그가 선구적인 화상으로 기억되는 것은 수동적인 중개자가 아니라 적극적으로 미술계의 판도를 바꾸고 가격을 제어하는 기반을 만들어 나갔기 때문이다. 또한 위급한 국제 정세를 전화위복의 기회로 삼고 일찍이 인상파를 파리에서 영국, 그리고 미국으로 전파했으며, 이를 통해 뒤랑–뤼엘이 위치했던 라핏가는 현대미술에서 가장 영향력을 지녔던 첫 화랑가로 역사에 기록되고 있다.

후견인에서 동력자로:
입체파의 화상 칸바일러

□

"화상이 되기로 결심했을 때, 세잔의 작품을 사는 것은 생각지도 못했다. 나는 적어도 나에게는 그 작품을 살 기회가 이미 지나갔다고 믿었고, 나의 세대 예술가들을 옹호해야 한다고 생각했다."[19]

<div align="right">다니엘 – 헨리 칸바일러</div>

세기의 전환기에 파리의 화랑가는 한층 다변화되었다. 살롱이 영향력을 잃은 자리에 다양한 형태의 갤러리가 들어섰으며 파리의 화랑가에는 판매를 위주로 하는 아트 갤러리와 장기 투자를 목적으로 젊은 작가를 주로 소개하는 전시장exhibition hall의 이분화된 개념이 자리 잡기 시작했다. 마티네Martinet와 같이 작가들이 운영하는 협동조합의 갤러리도 생겨났다.[20] 작가들의 멤버십에 기반한 마티네는 입장료로 운영되기도 했다. 국내 미술계에 2000년대 등장한 대안공간이나 2015년 경부터 본격화되었던 작가의 미술장터나 작가 주도의 아트페어의 역사적인 선례라고 할 수 있다. 다양한 비즈니스 모델이 등장했다는 것은 19

세기 말 컬렉팅 문화가 그만큼 파리 미술계에 널리 퍼졌다는 것을 의미한다. 그뿐 아니라 비평가 고티에는 로코코 회화를 본뜬 정물화, 동물화 등 장식적인 모티브의 작은 그림이 대중적인 눈을 사로잡게 되면서 이들을 "라핏 화파"라고 불렀다.

19세기 후반 파리의 대표적인 화랑가인 라핏가에 대중적인 회화와 이들을 거래하는 화상만 있었던 것은 아니다. 현대 프랑스 미술에 대한 엄청난 국제적 수요(1880년대 이후 인상주의 포함)가 생겨났고 오페라와 그랑 블루바드 근처에 기반을 둔 잘 나가는 화상들은 거대한 규모의 전시를 열었다. 알렉상드르 로젠버그Alexandre Rosenberg, 베르나임-쥔Bernheim-Jeune, 뒤랑-뤼엘 등의 거대 갤러리와 미술관에서 열리는 전시는 이미 잘 알려진 인상파 작가들의 유명작을 보여주고 해당 작가의 값비싼 작품을 구매할 수 있는 '큰손'을 주요 고객으로 삼았다.

반면 세기말에 이르게 되면서 라핏가의 주변부에는 좀 더 특화되고 전위적인 미술을 다루는 작은 화랑들이 등장했다. 세잔을 비롯한 후기 인상파의 대표적인 화상인 볼라드의 갤러리는 젊고 잘 알려진 작가를 발굴하는 데 초점을 맞추었다. 작가의 작품을 재고에 두고 오랫동안 투자할 창고나 여분의 공간이 없던 볼라드의 첫 갤러리(1896~1924)는 작고 아담했다. 덕분에 1895년 세잔 전시회에서 작품은 제대로 액자에 넣지 않고 빽빽이 벽을 채워야만 했다. 그가 1896년에 더 큰 건물을 인수하게 되었을 때도 화랑을 크게 꾸미기보다는 소수의 관객을 대상으로 전시를 꾸몄다.

신진 작가에 집중하는 볼라드의 전략은 입체파의 대표적인 화상 다니엘-헨리 칸바일러의 출현을 예고하는 것이다. 화상의 비즈니스 모

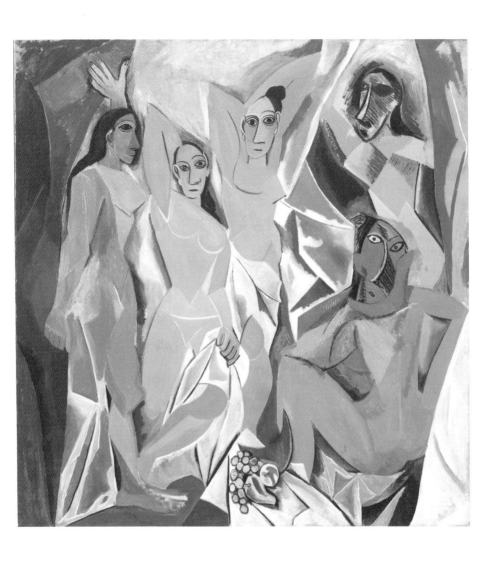

도판 2.5 파블로 피카소, 〈아비뇽의 처녀들〉, 1907, 캔버스에 유채, 244×234cm, 뉴욕현대미술관 ⓒ 공
 공영역.

델을 한마디로 설명하기는 어렵지만, 칸바일러는 볼라드의 유산을 보다 극단적으로 발전시킨 예이다. 파블로 피카소의 첫 파리 개인전이 열린 곳은 볼라드의 갤러리였지만 당시 볼라드의 셀렉션은 절충적이었다. 전시는 대중이 이해하기 어렵지 않은 피카소와 마티스의 표현주의적이고 문학적인 테마를 주제로 삼은 구상화로 이루어져 있었다. 실제로 볼라드는 화랑 초기에는 젊고 전위적인 작가를 주로 소개했지만 20세기 초에는 렘브란트와 같이 미술시장에서 안전한 거장의 작품도 취급했다.

이에 반하여 젊은 화상인 칸바일러는 피카소의 입체파에 화력을 집중시켰다. 1907년 23세 나이에 화랑을 동업해서 만든 칸바일러는 자신과 친한 작가와 매우 밀접한 관계를 맺으면서 소수의 관객이나 후견인에게만 작품을 보여주는 방식을 택하였다. 원래 그는 은행원이나 주식 중개인으로서의 경력을 쌓기 위해 파리를 방문하고 수련을 받던 중에 박물관, 갤러리, 살롱을 부지런히 방문하면서 화상의 길로 들어서게 된 것이다. 그는 1907년, 비뇽가 28번지에서 작은 칸바일러 갤러리 Galerie Kahnweiler를 시작했고 현재 뉴욕현대미술관에 소장 중인 피카소의 〈아비뇽의 처녀들Demoiselles d'Avignon〉(1907)(도판 2.5)을 본 직후 입체파를 집중적으로 후원하면서, 작품을 독점적으로 확보하는 방법을 택했다. 그는 1908년 덜 알려진 브라크의 개인전을 개최하고, 조르주 브라크 Georges Braque, 1882~1963의 〈에스타크의 집Maisons à l'Estaque〉(도판 2.6, 2.7)을 피카소의 〈아비뇽의 처녀들〉 보다 입체파와 추상으로서의 미술사적 발전 과정에서 진일보한 회화로 여겼다.

무엇보다도 칸바일러는 이제까지 뒤랑-뤼엘이나 볼라드 등의 주요

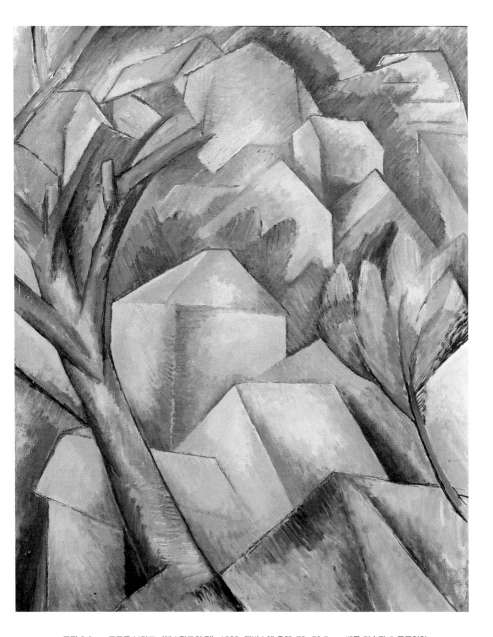

도판 2.6 　조르주 브라크, 〈에스타크의 집〉, 1908, 캔버스에 유채, 73×59.5cm, 베른 미술관 ⓒ 공공영역.

Galerie Kahnweiler
28, Rue Vignon, 28

Exposition
≋ Georges
Braque ≋

Du 9 au 28 Novembre 1908

도판 2.7 1908년 칸바일러 갤러리에서 열린 브라
크 전시회의 포스터 이미지.

화상이 중시해 온 프랑스 화단이나 살롱 화가와의 네트워크를 거의 사용하지 않았고, 오히려 거리를 두었다. 칸바일러의 독립적인 비즈니스 모델은 그가 처음 연 갤러리의 위치를 통해서도 반영된다. 칸바일러는 파리의 비농가 28번지의 5평이 안 되는 공간에 작은 화랑을 열었다. 이 지역은 1830년대의 센강 왼쪽의 에콜 데 보자르나 1870년대 이후 센강 오른쪽의 오페라,

그랑 블루바드 근처의 라핏 화랑가와는 무관한 곳이었다. 그의 화랑은 원래 재단사로 사용하던 공간으로 전혀 화려하지 않았다.

젊은 나이에 화랑을 꾸리게 되었기 때문에 한정된 자본도 원인이었겠지만 화랑의 노출을 최소화하고 소수 컬렉터나 파트너 화상과의 친밀한 관계를 중시하는 신비주의적이고 엘리트주의적인 전략의 부분으로 이해해 볼 수 있다. 칸바일러는 작가들이 살롱이나 외부 전시에 참여하면서 화랑에도 함께 전시하던 방식에서 벗어나서 거래하는 작가들이 철저하게 자신의 화랑에서만 전시하도록 했다.[21] 또한 자신이 밀고 있는 전위적인 미술의 가치를 잘 알고 오랫동안 후원해 줄 컬렉터에게만 노출하는 전략을 사용했다. 일반 대중지보다는 1912년 전위 시

인이자 피카소의 동료인 기욤 아폴리네르Guillaume Apollinaire, 1880~1910가 입체파에 대해 저술하도록 했고, 이 책은 최초의 입체파 관련 전문서가 되었다.

외국인으로서 칸바일러의 문화적 배경도 한몫하였을 것이다. 그는 유대인이자 금융가 출신으로 파리가 아닌 오스트리아에서 온, 프랑스의 화단과 애초에 연관성이 없는 인물이었다. 그는 피카소의 작품에 대한 노출을 철저하게 제어했는데, 이것은 금융인 집안 출신으로 공급의 측면에서 철저히 조절함으로써 어떻게 하면 몸값을 올리는지에 대한 이해가 남달랐기 때문일 것이다. 본인도 화랑가가 아닌 독립적인 파리의 지역에 거주했으며 거의 매일 몽마르트의 작가 창작실에 들른 것으로 유명하다.

칸바일러는 세잔도 자신이 투자하기 어려운 기득권 작가로 여기고 대신 동시대의 신진 예술가들에 집중했다. 칸바일러는 소위 프랑스 미술계의 아웃사이더로서 프랑스 화단의 평가나 네트워크를 중시하지 않고 철저하게 독립적으로 행동했으며 자체적으로 기록하고 분석하는 과정을 이어갔다. 칸바일러가 피카소를 전격적으로 자신의 제1호 작가로 택한 것도 피카소에 대한 평판이나 추천을 통해서가 아니라 그의 스튜디오를 방문해서 감명받았기 때문이다.[22] 유대인인 칸바일러는 제1차와 제2차 세계대전을 겪으면서 파리에서 추방당했고 결국 스위스로 이주해서 그곳에서 화랑을 이어가게 된다. 그런데 피카소 역시 당시의 프랑스 화단에서 차별받는 외국인 화가였으며 오랫동안 프랑스 국적을 취득하지 않았다.

대신 칸바일러는 특정한 국가나 문화적인 영역을 넘어서 코스모폴

리탄적인 면모를 보였다. 특히 그는 유대인으로서의 문화적 배경을 십분 활용했다. 런던이나 뉴욕 이외에 암스테르담, 모스크바, 베를린 등 새로운 유럽의 판로도 개척하고자 했다. 미술사가이자 피카소 평전의 저자인 존 리처드슨John Richardson은 칸바일러의 이러한 전략을 프랑스와 런던을 거점으로 하는 서부 유럽이 아니라 동쪽으로 향하는 전략이라고 평가한다.[23] 실제로 칸바일러는 당시 독일이 새로운 미술시장으로 떠오르면서 많은 유대인 화상이 그러하듯이 베를린의 파울 카시러Paul Cassirer, 1871~1926, 뮌헨의 저스틴 탄하우저Justin Thanhausers, 1892~1976 등의 동료 유대인 화상과의 국제적인 네트워크를 통해서 유통망을 형성했다.[24]

특히 칸바일러는 해외 시장에서 입체파가 소외되었다는 점을 강조했다. 1912년 쾰른에서 열린 프랑스전에 입체파가 빠진 것을 오히려 대대적으로 홍보하면서 자신이 입체파를 유통할 수 있는 유일한 현지 화상이라는 점을 강조했다. 또한 자신과 파트너십을 가진 화랑들이 독일 내 입체파의 유통 경로를 독점하도록 했다. 이러한 방식은 미국의 도시를 돌면서 대중 미디어와의 적극적인 협업을 도모했던 뒤랑-뤼엘과는 대조를 이룬다.

물론 독점하고 특화하는 전략 때문에 칸바일러는 여러 어려움에 직면하기도 했다. 유대인이라는 신분 때문에 제1, 2차 세계대전 당시 파리에서 추방당했고 당대에는 명성에 비해 큰 소득을 남기지는 못했다. 그러나 전 세계에 뻗어 있는 유대인 화상과 컬렉터의 유통망을 가동하고 입체파를 비롯한 전위적인 작품을 독점적으로 관리한 결과 칸바일러의 컬렉션 자체가 미술사에서 상징적인 자산으로 남았다. 칸바일러의 컬렉션은 뉴욕현대미술관 에스테 로더의 컬렉션으로, 뉴욕 구겐하

임의 탄하우저 가족 컬렉션에 속하게 되었다.

또한 칸바일러가 직접 입체파에 관한 책을 집필하는 등 기록을 꾸준히 남겨놓은 덕택에 〈아비뇽의 처녀들〉로부터 시작해 미술사적으로 중요한 피카소와 브라크의 가장 중요한 작품이 모두 그에 의해 낙점되었고 전쟁통에도 안전하게 유통될 수 있었다. 시장에서 진위를 판가름하는 가장 전문적인 자료로서 작가에 대한 기록의 중요성을 일찍이 파악하고 실현한 예라고 할 수 있다.

파리에서 세계로,
세계에서 파리로

"유럽에는 예술이 많고 미국에는 돈이 많다."

조셉 두빈Joseph Duveen [25]

19세기 말, 20세기 초 불안정한 유럽의 정치적인 상황도 미술시장의 국제화를 앞당겼다. 1870~1871년 프랑스와 독일 전쟁의 여파로 1886년 뒤랑-뤼엘은 사실상 파산 상태에 이르렀고 그는 미국 미술협회의 초청으로 뉴욕에서 인상파 전시회를 개최하였다. 전시는 인상파 예술가에 대한 미국 내 최초의 공식적인 전시가 되었고 1년 후 그는 뉴욕에 지점을 열었다. 그는 1890~1914년에 전 세계와 10개 이상의 도시에서 인상파 전을 개최하였다.

뒤랑-뤼엘을 비롯해서 볼라드, 칸바일러 등은 영국과 미국 시장에 주력하기 시작했다. 미국은 19세기 말 도금의 시대에 미국 부유층이 확산되었고 농업에서 산업으로 경제 구조가 전환되면서 도시화도 본

격적으로 이뤄졌다. 미국의 소설가 마크 트웨인Mark Twain이 이 시대를 황금, 혹은 도금의 시대로 부르게 된 것은 급격한 부의 창출을 통해 표면적으로는 반짝이지만 밑바닥은 부패한 상황을 지칭하기 위한 것이었다.

미국 수집가들의 유럽 미술 걸작에 대한 폭발적인 수요는 대서양 양쪽인 런던과 뉴욕의 미술시장에 큰 영향을 미쳤다. 유럽 화상은 철도, 철강, 은행 등의 산업에서 유럽 귀족을 능가할 만한 새로운 부를 일군 미국의 신흥 부유층에 관심을 돌렸다. 이들은 유럽 귀족에 버금가는 문화적이고 상징적인 자본을 얻고자 했으며 뉴욕의 거부들은 뉴욕 메트로폴리탄 미술관이나 보스턴의 미술관과 같은 중요한 문화예술기관을 유럽의 화상을 통해서 채워 나갔다.

언급한 바와 같이 미국 컬렉터 층의 요구에 대하여 파리와 런던의 화상은 발 빠르게 대처했다. 19세기 후반 파리를 방문한 미국의 컬렉터들이 유럽의 다양한 미술 운동을 혼란스러워하였기에 미국 컬렉터의 눈높이에 맞춰 뒤랑–뤼엘을 비롯한 파리의 화랑들이 벽 당 소량의 작품만 거는 방식을 취했다. 이러한 방식은 이후 모더니즘(추상화)이 등장하면서 작품의 순수한 색과 형태에 관객이 최대한 집중할 수 있도록 유도하는 감상법으로 더욱 발전되었다. 현재는 개별 작가와 작품에 최대한의 경의를 보내는 현대 미술전의 프로토콜이 되었다.

20세기 초 유럽의 화상들은 미국의 미술시장을 개발하기 위해서 직접 나서기도 했지만 중간 기착지인 런던의 미술시장을 활용했다. 19세기 구필의 인포그래픽에 나타난 바와 같이 파리는 영국과 빈번하게 연결되어 있다. 특히 1909년 관세가 감면되기 전까지 미국으로 들어오는

고미술의 경우 100년 이상이 되면 20%의 관세를 지불해야 했다. 모건 은행의 행장J. P. Morgan과 같은 컬렉터는 세금 지불 여부에 따라 책, 그림 등을 구입하고 런던에 보관하기도 했다.[26] 이에 뒤랑-뤼엘을 비롯하여 두빈은 미국의 컬렉터와 직거래하기도 하지만 다양한 세계적 네트워크를 중심으로 미국 시장을 공략하였다. 구필과 뒤랑-뤼엘은 런던에 지점을 낸 뒤 제1차 세계대전 직전까지 파리에서 미국에 진출하는 데 있어 다각적이고 안전한 교두보로 활용했다.

1870~1871년의 보불전쟁 동안 뒤랑-뤼엘은 파리를 떠나 런던으로 도피했고, 1870년 12월에 아예 런던 본가에서 프랑스 예술가 협회의 연례전을 개최했다. 뒤랑-뤼엘의 행보에 힘입어 이후 런던의 본가는 1960년대까지 영국을 대표하는 화랑가가 되었다. 1846년에서 1884년 사이에 가장 성공적인 프랑스 미술상 중 하나인 구필앤씨도 국제적인 제휴 네트워크를 활용해서 다국적인 판매를 이어갔다. 뉴욕, 런던, 헤이그, 베를린, 브뤼셀에 새로 설립된 사무실은 파리 본사와 연결되었고, 빈센트 반 고흐Vincent Van Gogh(유명한 화가 반 고흐의 삼촌)가 구필의 런던 지점 매니저로 일했다.

따라서 파리 화상은 뉴욕에 직접 진출하기도 했지만, 영국을 주요 중간 기착지로 활용했다고 볼 수 있다. 당시 영국의 경매시장은 오랫동안 고미술에 집중해 있었고 이러한 방향성은 세계대전 이전까지도 지속되었다. 1780년대에는 크리스티와 소더비 같은 대형 경매장 중 상당수가 이미 설립되어 있었고 빅토리안 시대에 런던은 국제 금융의 중심지였다. 18세기 영국 경매시장은 프랑스 혁명 이후 유럽 귀족 가문에서 흘러나온 물건들로 호황을 누렸다. 고미술은 비교적 안전한 투자

처였고 이미 영국에서는 컨스터블을 비롯한 풍경화가 19세기 인상파보다도 더 인기를 구가하고 있었다. 당연히 후기인상파와 입체파로 이어지는 현대미술에 대한 영국 미술시장의 반응은 상대적으로 소극적이었다. 세기 초 영국의 최대 화상이었고 영국 화랑 거리인 본가를 만든 두빈은 원래 암스테르담에서 이주해 온 고가구나 고미술의 중간 화상의 자손이다. 그와 그의 집안은 고가구나 렘브란트 등의 바로크 회화를 미국의 거부들에게 판매하는 데 큰 역할을 했다. 이후 19세기 말두빈은 뒤랑-뤼엘을 만나면서 인상파의 중간 기착지의 역할도 하게되었다.

칸바일러 또한 파리와 독일 베를린, 뮌헨 등지 유대인 출신의 금융인과 화상을 통해서 미국에 진출하였다. 칸바일러 덕택에 카시어와 탄하우저 화랑은 독일에서 입체파를 대표하는 화랑이 되었고 독일 표현주의와 입체파의 중요한 미술사적인 계보를 만들어냈다. 탄하우저 화랑은 1913년에 피카소의 작품에 대한 대규모 회고전을 열었고 이를 계기로 독일 내 피카소의 전문 화랑이 되었다. 프랑스의 칸바일러, 독일의 탄하우저, 컬렉터 빌헬름 우데Wilhelm Uhde는 파트너십을 지속했고 나아가서 독일 표현주의와 유럽 아방가르드를 미국 내에 정착시키는 데도 중요한 역할을 했다.[27] 스티글리츠 등의 미국 예술계 인사가 독일을 통해서 유럽의 추상화나 전위적인 미술 운동에 대해 배우고 1913년 아모리 쇼를 뉴욕에서 개최하였다. 세계대전 이후 카시어와 탄하우저 화랑에 의해 입체파, 칸딘스키를 비롯한 독일 표현주의 컬렉션은 뉴욕 솔로몬 구겐하임으로 편입되면서 칸바일러의 혜안과 미술사적 계보가전 세계로 확장되는 교두보를 마련했다.

따라서 창조적 도시 이론을 연상시키는 네트워크를 통하여 파리는 거점 화랑을 통해 미국 미술시장을 개척해 갈 수 있었다. 호텔 드루오에서 열리는 아트페어를 비롯해서 전 세계 화상들이 파리에 모였다가 고국으로 돌아갔다. 화상들은 파리 미술계의 연간 일정을 따라 움직였다. 아울러 순회 전시, 개인전, 전시 카탈로그, 광고를 포함하여 갤러리 시스템의 규범을 파리의 화랑으로부터 배우고 고국에서 돌아가서 적용했다. 나아가서 파리의 갤러리들은 국가에 따라 다른 전략을 수립하기도 했다. 1905년 런던의 그라프톤 갤러리Grafton Galleries에서 열린 전시를 위해서 뒤랑-뤼엘은 카탈로그를 따로 제공하고 입장료도 부과했다. 당시 현대미술에 대한 정보는 매우 중요한 자산이었기 때문이다. 당시 유럽의 미술시장에서 가장 비싸게 팔린 작품은 프랑스 풍속화가인 메소니에Jean-Louis-Ernest Meissonier, 1815~1891의 작품이었다. 이에 런던 미술계에서 잘 알려지지 않은 작품을 잘 알려진 작품 옆에 전략적으로 배치하기도 했다. 보수적인 취향을 가진 영미의 컬렉터를 고려한 결정이었다.

칸바일러가 독일과 동부 유럽의 화상과 파트너십을 이어간 경우는 미술사적으로 흥미롭다. 입체파가 프랑스에서 시작되었지만 정작 프랑스는 절대적으로 선과 형태로만 이뤄진 추상화의 변화를 끌어내는 데에는 성공적이지 못했다. 이에 반해 1913년대 독일 표현주의의 칸딘스키를 비롯해서 동유럽의 전위적인 예술가들이 더 확실히 자연주의적인 형태를 배제한 절대 추상에 도달했다. 파리의 화상이었던 칸바일러의 유산이 절대적인 추상이 먼저 등장하였던 동부 유럽이나 독일 미술계를 통해 계승되었다고도 볼 수 있다. 대중에게 접근이 어려운 추

상이라는 미술 운동을 시장에 최적화하기 위해서 칸바일러가 입체파와 현대미술에 대한 저술 활동을 적극적으로 이어갔고 프랑스의 전위예술을 독일의 미술비평가, 러시아의 칸딘스크, 독일의 바우하우스로 이어지도록 발전시킨 것도 칸바일러의 유산에 기인한다.

라핏가의
유산을 물려받다

비평가는 19세기 현대미술의 화상과 고미술의 화상을 다음과 같이 구분해서 설명한다. "의심할 여지 없이 가치 있는 희귀한 오래된 물건을 판매하는 골동품 수집가와 인정받지 못하고 어려운 예술을 홍보하는 혁신의 옹호자인 현대미술 화상의 차이는 가치가 없는 곳에서 가치를 창출하는 도전 정신"이라고 설명한다. 뒤랑-뤼엘이나 칸바일러가 인상파와 입체파를 시장에 내놓았을 때 이들 운동은 이미 살롱이나 당시 비평가들에 의해서 비판받고 있었다. 대부분 살롱이 정해놓은 인체를 다루는 방식이나 색상을 펴 바르는 방식에 있어 모두 적합하지 않은 예들이었다. 그런데도 1840년대부터 20세기 초까지 프랑스가 전쟁의 격변기에 있을 당시 뒤랑-뤼엘이 개척한 현대 화상의 7개의 원칙과 근대적인 도시를 중심으로 발전된 네트워크는 현대미술 시장을 정착시키는 데 있어 장소와 지정학적인 중요성을 다시금 일깨워 준다.

오스만 이후 파리의 라핏가와 같은 새로운 화랑가는 현대미술에서

의 네트워크(비평가, 출판사, 시인, 경매장, 박물관, 미술협회의 여러 전문인과 단체)의 중요성을 보여주는 역사적인 예이다. 나아가서 파리, 런던, 그리고 제2차 세계대전 이후 뉴욕으로 이어지는 세계적인 네트워크를 통해 파리의 화상들은 정치적으로나 경제적으로 불안정한 유럽의 상황을 타개해 나갈 수 있었다. 뒤랑-뤼엘과 두빈, 칸바일러와 탄하우저 화랑과의 파트너십은 미술계의 국내외적인 매개자들 사이의 경쟁과 협력관계의 중요성도 환기해 준다. 이러한 파트너십을 통해서 뒤엘-뤼엘과 칸바일러의 유산이 현재 우리가 감상하고 있는 파리의 오르세 미술관과 퐁피두 미술관, 뉴욕 메트로폴리탄 미술관과 뉴욕현대미술관, 구겐하임의 주요 컬렉션이 될 수 있었다.

문화예술 중심지로서 파리의 위상은 제2차 세계대전 직후까지 계속되었다. 제2차 세계대전 이후 우리가 익히 잘하는 센강의 오른쪽과 왼쪽의 구분이 생겼다. 이제까지 19세기 말부터 제1차 세계대전 전까지 파리의 중심적인 화랑가인 라핏가와 그랑 블루바드가 있는 센강의 오른쪽 대신 1950년대와 1960년대 기하학적인 추상을 다루는 화랑이 위치했고, 전위적인 오브제를 사용한 아르망Arman, 1928~2005과 이브 클랭 Yves Klein, 1928~1962의 첫 개인전을 연 유명한 이리스 화랑Iris, 1955~1971은 센강의 왼쪽에 있는 에콜 데 보자르 근처에 자리 잡았다. 이에 반해 센강의 왼쪽에 있는 리브 구쉬 화랑에서는 상황주의자들의 전시가 열렸고 반문화와 보헤미안 문화, 재즈와 전위예술의 고장으로 떠올랐다.

20세기 들어와서는 페로팅Gallery Perrotin이나 리슨Lisson 등의 갤러리가 마레 지역에 문을 열었다. 마레 지역은 퐁피두 미술관과 가까운 지역에 위치하지만 원래 오스만이 19세기 중반에 파리를 전면적으로 변화

시키기 전에는 유대인의 게토가 위치했던 낙후한 지역이었다. 그러나 현재는 트렌디하고 흥미로운 물건이 그득한 젊은이의 거리로 인식되고 있다. 이처럼 파리의 화랑가와 미술시장은 역동적인 파리의 문화적인 다양성이나 취향의 변화에 따라 발맞추어 계속 진화하고 있다. 이를 통해 현대미술이 얼마나 도시화나 소비문화의 발전과 밀접한 연관성을 지니며 20세기 유네스코가 말하는 창조도시의 개념과 상통하는지를 알 수 있다. 연장선상에서 파리, 런던, 비엔나, 뉴욕, 동경, 최근에는 로스앤젤레스, 마이애미, 베를린, 상해, 홍콩, 북경, 그리고 서울이 어떻게 지난 140년간 전 세계 돈의 흐름에 따라 현대미술과 소비문화의 트렌드를 장악하고 만들어내며 전파해왔는지를 알 수 있다.

3장

미국 미술관과 슈퍼 컬렉터의 등장

20세기 초 유럽의 곡물 시장이 쇠퇴하고 유럽이 전쟁의 소용돌이에 휘말리게 되면서 영국의 대표적인 화상 조셉 두빈이 주장한 바와 같이 미국은 미술시장의 새로운 중심지로 떠올랐다. 19세기 말과 20세기 초 영국의 경매시장이 고미술이나 영국 풍경화, 프랑스의 바르비종파에 한정되어 있었던 것에 반해 1930년대 미국의 주요 컬렉터 등은 투자와 미술관 건립을 통한 교육의 두 마리 토끼를 잡기 시작했다. 현대미술 시장의 사회적인 구조에 있어 중요한 역할을 하게 될 미국 컬렉터들과 미술관의 관계는 무엇인가? 또한 1950~1960년대 미국의 현대미술 시장이 새로운 황금기를 맞이하면서 어떻게 뉴욕현대미술관의 공격적인 컬렉터와의 위험한 동반자 관계를 시작하게 되었는가?

'미술계'와
제도 이론

□

미술시장이 현대적인 체계를 갖추기 위해서는 세계적인 미술시장 거점 지역과 도시 사이의 연대가 중요하다. 거점 도시를 중심으로 주요 화상들이 긴밀한 공조 체제를 유지하면서 물량, 가격, 고객을 공유하게 된다. 하지만 화랑들 간의 파트너십만으로 자신이 다루는 작가와 작품의 미학적이고 경제적인 가치를 올리는 데는 한계가 있다. 현대미술 시장의 화상은 고미술 시장의 화상과 달리 고객이 익숙하지 않은 예술을 받아들일 수 있도록 설득해야 하고 이로부터 수익 창출이 가능한 제반 환경을 조성해야 한다.

고미술의 경우 시간이 흐르면서 자연스럽게 파생되는 귀함, 즉 '희소성'이 만들어진다.[1] 이에 반해 현대미술 시장은 '어렵다'는 비판을 감내해야 하고 인위적으로 설득할 방법을 고안해 내야 한다. 앞장에서도 살펴본 뒤랑-뤼엘은 적극적으로 대중매체를 사용하는 것을 전략으로 내세웠다. 칸바일러는 동료 문인이나 비평가인 기욤 아폴리네르로 하

여금 일찍이(1912년) 입체파에 관한 책을 쓰도록 했다. 또한 뒤랑-뤼엘은 지긋한 완숙기에나 가능하던 '회고전'의 정의를 바꾸어서 중간 보고전과 같이 비교적 젊은 작가들에 대한 개인전도 대대적으로 개최하였다. 모두 현대미술 전문 화상들이 이미 19세기 말부터 특정 작가나 작품의 인지도와 사회적인 효용성을 단시간에 올리기 위해서 사용한 방법이다.

중견 작가의 회고전을 기획하거나 신세대 작가와 관록 있는 작가와의 2인전을 개최하는 등의 방식은 결국 익숙하지 않은 작가와 미술에 대한 대중적인 접촉 빈도수를 높이기 위한 목적을 지닌다. 흔히 말하는 친숙함을 통하여 새로운 미술에 대한 반감을 약화하려는 것이다. 예를 들어 '단순 노출 효과mere-exposure effect'는 사람들이 익숙하다는 이유만으로 어떤 것을 좋아하거나 싫어하는 경향이 있는 심리적 현상을 가리킨다. 사회심리학에서는 이 효과를 '친숙성 원리familiarity principle'라고 한다. 1960년대에 로버트 자용크Robert Zajonc, 1923~2008는 일련의 실험을 통해 참가자들이 익숙한 자극을 이전에 제시되지 않았던 다른 유사한 자극보다 더 긍정적으로 평가한다는 사실을 입증한 바 있다.[2] 연장선상에서 문화예술에 대한 친숙도를 가정 교육과 같이 지속적이고 근본적인 노출 환경과 연관시키기도 한다.

하지만 친숙함보다 더한 무기가 필요하다. 단순히 편안하거나 좋게 느끼는 것 이상으로 고객을 만족시키고 영속적인 경제적인 가치를 보장해 주어야 한다. 1980년대부터 학계에서는 '현대미술계Art World'라는 말이 널리 사용되었다. 1960년대 시스템 이론으로부터 영향을 받은 사회학자들이 사용하기도 했고 미학에서는 예술사회학이라는 용어로 사

용되었다. 앞장에서 언급한 언어철학자이자 미학 교육자로도 유명한 아서 단토 또한 미술계라는 용어를 유통했다.

여타 분야와 유사하게 예술의 분야에서도 상호 소통할 수 있는 공통적인 관습(사회적 규범, 역할, 제도)이 존재한다. 직접적으로 서로 만나서 정하지는 않았어도 특정한 분야에 참여한 구성원들이 함께 일할 수 있는 공통분모가 존재한다. 즉 미술계는 당대의 미학적인 판단을 가능하게 하는 취향, 감수성, 장르를 특정한 이론과 관습으로 공유하게 된다. 그리고 교육과 창작의 영역에서 미술학교는 미술계에서 통용되는 언어를 작가 지망생에게 가르치며, 미술대학, 대학원, 아티스트 레지던시 또한 마찬가지의 역할을 하게 된다. 이때 외부 비평가는 '멘토'로 참여해서 미술계의 관습과 언어를 주입한다. 젊은 예술가는 이에 대한 대가로 학교에서 학위를 따거나 젊은 작가들에게 수여하는 미술상을 받고 기금을 따면서 미술계의 영역 안에서 통용되는 언어를 성실히 이해했다는 인증을 받는다.

마찬가지로 유통 과정에서 젊은 작가와 작품이 학교를 벗어나게 되면 화랑, 아트 페어, 경매, 미술관의 영역에 다다르게 된다. 과거에는 세력이 있는 정치가나 교황이 커미션을 했지만 더치 황금기의 경우에서 보았듯이 오픈마켓이 형성되면서 커미셔너의 개인 취향이 아니라 중개자의 노력에 따라 작가와 작품의 정보과 실물이 유통되게 된다. 이러한 과정에서도 미술계의 전문인이 공유하는 언어와 관습은 중요하다. 화상, 아트 페어의 기획자, 경매사는 이에 더 부합하는 예술가와 작가를 알리고 수집하며 판매하게 된다. 이것은 작가를 키우고 후원하는 중요한 과정이다. 화상, 미술관의 큐레이터, 경매사, 아트 페어의 화

상과 기획자, 예술 매체의 기자, 그리고 비평가 등 미술계의 전문인이 이 과정에 참여한다. 모든 사안에 동의하는 것은 아니지만 경쟁과 협력을 통해서 미술계의 체제가 유지된다.

단토는 미학자 조지 디키George Dickey의 제도 이론으로부터 영향을 받아서 미술계를 또 하나의 기관이라고 불렀다. 디키는 예술 작품을 "특정 사회 기관(예술계)을 대신하여 행동하는 한 사람 또는 여러 사람이 감상할 후보의 지위를 부여받은 유물"이라고 정의했다.[3] 예술 작품은 개인의 산물이 아닌 당시 사회 체계, 관습, 혹은 예술 언어 등이 제도에 의해서 만들어진 협업의 결과라는 것이다.

얼핏 뻔한 이야기처럼 들릴 수 있다. 그러나 생각해 보자. 전위 예술은 특정 천재나 고뇌하는 예술인의 개인적인 창작의 산물로 여겨져 왔다. 이 때문에 예술 작품이 이해할 수 없는 가격에 팔릴 때면 예술혼을 이야기하고는 했다. 적어도 '생산 단가'와는 다른 무엇인가 고귀하고 특수한 것이 있을 것이라고 믿어 왔다. 하지만 1960년대 예술이 더 이상 특수한 천재의 개인적인 산물이라고 믿지 않게 되자 현대미술은 점차로 창작과 유통의 과정에서 행해지는 미학적인 판단이 특정 전문가 집단을 통해서 유통, 정착되는 사회적인 산물로 인식되었다.

이러한 논리는 현대미술을 허무주의적으로 바라보는 관점이기는 하다. 예술의 가치가 엘리트 비평가, 교육자, 큐레이터에 의해서 폐쇄적으로 조작된다는 인상마저 주기 때문이다. 그러나 반론의 여지가 없는 것은 아니다. 전문인은 더 많은 '친숙함'에 노출되면서 오히려 세밀한 차이를 인지할 수 있는 능력을 키울 수 있게 된다. 만약 예술이 관습이고 언어라면 더 많이 사용할수록 언어의 능력이 향상되는 것처럼 감상

의 능력도 향상된다. 언어를 단순히 수동적으로 답습하지만은 않는다. 게다가 언어나 관습의 기준도 변화한다. 아니 전위예술계에서는 변화도 중요한 생존 전략이 되며, 특정한 미학적 기준이 절대적인 힘을 발휘하지 못할 수도 있다.

대신 미술계를 "끼리끼리의 서클 문화"로 바라보게 된 데에는 현대미술의 내용이 일반 대중에게 지나치게 어렵게 느껴져서이기도 하지만 미술계가 그만큼 비대해지고 권력화되었다는 것을 의미한다. 부연하자면, 협력체제가 공고해져서 새로운 언어나 관습이 끼어들 틈이 없어졌다는 비관적인 생각이 숨겨져 있다. 그런데도 유기적인 협력체계는 미술시장의 안정화를 위해서 필수적인 부분이기는 하다.

앞장에서 현대미술의 중요한 출발점에 해당하는 19세기 말 라핏가의 화상이 어떻게 파리의 부르주아와 협력해서 인상파, 후기인상파, 입체파의 미술사적이고 경제적인 가치를 올려놓았는지를 살펴보았다.

그렇다면 미국의 상황은 어떠한가? 파리의 화상이 지정학적인 위치와 장소의 친밀함을 토대로 일종의 세력을 형성하였다면, 미국의 미술계는 제2차 세계대전 이후에 어떻게 현대미술을 주입하고 확장하며 유통했는가? 그들은 어떻게 익숙하지 않은 낯선 미술의 미학적이고 경제적인 가치를 공고하게 만들었는가? 전후 추상표현주의와 팝아트를 어떻게 새로운 미술계의 핫 투자 아이템으로 격상시켰는가?

미술시장과 미술관:
멀고도 가까운 사이

현대미술계의 체계는 진화 중이며, 체계가 정교해질수록 시장에서 가격에 대한 정당성도 확보될 수 있다. 그러므로 미술계의 유기적인 체계가 부정적인 것만은 아니다. 물론 현대미술의 역사를 통해서 새로운 미술이 등장할 때마다 미학적 기준이 변했고 이에 따라 체계도 조정되어왔다. 추상과 같이 알아볼 수 없는 형태의 미술을 접했을 때가 그러했고, 마르셀 뒤샹Henri Robert Marcel Duchamp, 1887~1968이 변기를 전시에 제출했을 때 마찬가지로 미술계의 체계는 도전받는다.

미술계는 새로운 규칙이 등장할 때마다 이를 미술계 내부에 수렴할 수 있는 다양한 방법을 고안해왔다. 보존이 어려운 행위예술은 사진이나 영상으로 유통시켰다. 제프 쿤스Jeff Koons, 1955~나 다음 장에서 다루게될 데미안 허스트Damien Hirst, 1965~의 '동물 화석'은 오히려 현대미술에 대한 대중적인 호기심을 증폭시키는 역할을 했다. 덕분에 현대미술을 위한 경매에서 해당 작가의 작품은 신고가를 경신했고, 20세기 후반기에

는 소더비와 크리스티 등의 주요 경매에서 현대미술이 고미술을 매출에서 뛰어넘게 되었다.

이때 흥미로운 것은 미술관의 역할이다. 사립이건 공립이건 규모가 작고 영리를 목적으로 하건 간에 개인의 이익이 우선시되는 화랑이나 경매에 비해서 미술관은 시장과 거리를 두어왔다. 공공의 기금을 받거나 세제 혜택을 받는 문화예술기관이 직접 유통에 참여하거나 투자하고 금전적인 이득을 취하는 일은 부적절하다고 여겨져 왔다. 이는 공공기관으로서 다른 책무가 있다고 여겨졌기 때문이다. 권위 있는 전시를 통해서 미술관은 적어도 미술시장에서 벌어지는 일로부터 떨어져 있어야 한다는 생각이 자리를 잡았다. 문화예술기관은 중량감을 지닌 최종 심판자로서, 혹은 혹자의 표현에 따르면 예술인의 '무덤'으로서 보수적인 위치를 점유해 왔다.

그러나 미술관도 알고 보면 시장의 참여자이다. 미술관이 경매에 참여하기도 하고 컬렉션을 통하여 미술관이 보유한 자산을 증가시키기 위하여 투자자로 참여하기도 한다. 앞장에서 언급한 바와 같이 밀레의 〈만종〉을 놓고 루브르 박물관을 대표해서 기관장이나 정치인이 경매에 참여하고는 했는데, 20세기 현대미술관은 아예 컬렉션을 확충하기 위해서 다양한 방법을 정책적으로 사용해왔다.

20세기 초 인상파나 세계대전 직후 후기인상파나 유럽의 모더니즘이 인정받고 미술사에 남게 된 것도 이들이 중요한 매개자인 화상을 통해서 세계 주요 미술관의 컬렉션이 되었기 때문이다. 2015년 필라델피아 미술관에서 열린 전시 "인상주의 화가를 발견하다: 뒤랑-뤼엘과 새로운 회화Discovering the Impressionists: Paul Durand-Ruel and the New Painting"는 화

상의 발자취를 따른다. 1871년 인상파를 개인적으로 사기 시작한 후 1887년 뉴욕에 지점 화랑을 내고 1905년 런던의 그라프톤 갤러리Grafton Gallery의 인상파 그룹전(300점)을 통해 인상파가 전 세계로 퍼져나가는 경로를 보여준다. 시장과 공공 컬렉션의 상관관계를 환기해 주는 대목이다.[4]

마찬가지 맥락에서 폴 기욤Paul Guillaume, 1891~1934의 후기인상파 컬렉션은 파리 오르세 미술관에 입성했고, 유대인인 칸바일러가 제1차 세계대전 중에 파리에서 추방되면서 그의 컬렉션이 경매에 부쳐졌다. 기욤은 1921년 6월과 1923년 5월에 열린 칸바일러 컬렉션의 경매를 통하여 피카소의 〈기타를 든 남자L'Homme a la Guitare〉(1912, 현재 필라델피아 미술관 소장)와 〈마졸리, 나의 사랑스러운 여인Ma Jolie〉(1911~1912, 뉴욕현대미술관 소장)을 구매했다. 이후 미국 컬렉터를 통하여 미국 미술관에 피카소의 작품이 소장되었다.[5]

이외에도 기욤은 1926년 피카소의 신고전주의 초상화인 〈흰색을 입은 여성Woman in White〉(1923, 현재 뉴욕 메트로폴리탄미술관 소장)을 7만 9천 프랑에 사들이면서 세간의 주목을 받았다.[6] 당시 경매에서 거래된 피카소의 작품 중에서는 최고가였다. 이후 칸바일러가 지니고 있던 다른 입체파의 컬렉션도 기욤을 비롯하여 카시어, 탄하이저 등의 화상을 거쳐서 뉴욕현대미술관, 솔로몬 구겐하임 미술관, 퐁피두센터에 귀속되었다. 브라크의 〈에스타크의 나무들Trees at L'Estaque〉(1908)도 뉴욕현대미술관에 소장 중으로 칸바일러의 화랑에서 열린 브라크의 1908년 개인전에 처음 전시되었다. 이 전시는 입체파의 첫 번째 전시로 알려져 있다.

이처럼 미술관의 컬렉션은 미술사적으로만 아니라 미술시장의 역사에서도 중요하다. 시대에 따라 시장과 경제의 흐름, 그리고 당대의 중요한 화상과 컬렉터를 알 수 있는 중요한 풍향계이다. 일단 미술관의 작품은 당연히 사적으로 소유하고자 하는 작품들보다 미술사적인 가치가 높아야 한다. 공공기금을 추가로 사용해서 수년 동안 작품을 보존하고 전시해야 하기 때문이다. 뉴욕시에서 매년 지원하는 미술관 지원금이 모두 최고가 작품의 보험료에 사용된다는 말이 있는데 미술관은 시장에서도 가장 값비싼 작품을 구매하고 대여를 통해서 이익을 얻는다. 필요에 따라 소장품을 방출해서 투자의 수단으로도 사용한다.

물론 미술관과 미술시장이 서로 긴밀한 공조를 유지하게 될 때 미술관의 독립성과 공공성이 훼손될 수 있다. 실제로 그러한 일이 비일비재하기는 하다. 무엇보다도 자금력이나 사회적 네트워크가 막강한 사적 기업이 미술관 컬렉션 후원자로서 관여하게 되면서 미술관을 이용해서 미술시장을 교란할 공산이 크다. 국내에서도 작품이 공적이거나 사적인 기업의 컬렉션이 되거나 동시에 혹은 함께 미술관의 컬렉션으로 포함되면서 작가의 몸값과 작품값이 상승하게 된다. 개인전, 화랑, 미술관(규모에 따라서)을 거치면서 연관된 주체들은 사회적 명성과 경제적 이득을 직간접적으로 얻게 된다.

그런데도 사적인 기부를 통해서 세금을 감면해 주는 간접 지원이 활성화된 영미권에서는 미술관과 기업의 관계가 훨씬 밀착되어 있다. 현대미술 시장에서 특히 유명 작가의 작품가가 천정부지로 오르고 있는 상황에서 미술관이 직접 작품을 사들이는 일은 전 세계적으로 힘들어졌다. 미술관을 통한 예술가의 후원과 유의미한 문화적 유산을 축적하

기 위해서 반드시 고려해 보아야 하는 조건이다. 따라서 미술관과 미술시장의 관계는 양날의 검과 같다고 할 수 있다.

한국과 같이 미술시장이 활성화되지 않고 공공의 역할이 큰 경우에 미술관과 미술시장의 긍정적인 협업은 중요하다.[7] 러시아, 중동, 인도와 같이 현대미술의 기반이 약한 곳에서는 미술관이 대부분 사적 기금으로 운영된다. 미술관을 만들고 유지할 수 있는 사회적이고 경제적인 공공, 사적인 인프라가 취약한 국가들에서는 사적 기부, 신탁, 그리고 미술시장은 거의 유일한 경제적 지원의 통로이다. 게다가 미술시장은 국제화되어 있기에 이들 국가의 거부는 이미 글로벌 미술시장의 주요 고객이자 후원자이다. 2008년에 문을 연 러시아의 가라지 미술관The Garage Museum of Contemporary Art이나 사우디의 샤리자Sharjah Art Foundation의 경우 재단과 미술관의 투자와 자산운용에 의존한다.

이에 본 장에서는 20세기 현대미술 시장의 역사에서 미술관의 역할에 주목하고자 한다. 부연하자면, 현대미술 시장이 전후에 더 비약적인 발전을 하도록 이끈 미국의 상징적인 컬렉터의 예를 통해 다루고자 한다. 막강한 재정력과 사업수완을 발휘하면서 등장한 미국의 주요 컬렉터는 21세기의 미술시장, 미술기관, 그리고 언론을 장악해왔다. 특히 공공기반이 약한 미국은 미술관을 통해 유럽에 대한 문화적인 콤플렉스를 극복하고 미술교육을 진행했다. 1950~1960년대에는 미국 당대의 전위작가를 독점적으로 사들이면서 미술시장과 미술관의 관계, 나아가서 미술시장과 미디어의 관계를 변화시켰다.

'독점적이고 소란스러운' 미국의 '슈퍼 컬렉터Super Collector'는 현대미술 시장과 미술계가 안고 있는 태생적인 문제점을 드러냄과 동시에 미

술시장의 사회적인 관심도와 경제적인 가치를 높이는 데 막대한 역할을 해왔다. 따라서 알버트 반스와 로버트 스컬, 뉴욕현대미술관Museum of Modern Art, MoMA의 예를 통해서 전후 현대미술 시장에서 미술관과 슈퍼 컬렉터의 동반자 관계를 해부하고자 한다.

미국의 메트로폴리탄 미술관과
개인 컬렉션의 탄생

19세기 파리가 도시의 중산층을 대상으로 기존의 아카데미나 살롱 시스템을 대체하는 당대 예술의 붐을 만들어 냈다면, 20세기 들어서 미술시장의 붐을 이끌어간 것은 미국의 컬렉터이다. 영국의 전설적인 화상 두빈이 이야기한 것처럼 유럽은 예술이 많았고 미국은 새로운 시장이었다. 20세기 초 미국은 새로운 과학기술 혁명을 통하여 부를 축적했고 유럽의 귀족은 곡물 파동과 전쟁을 겪으면서 때로는 축적한 문화유산을 팔 수밖에 없는 상황에 이르렀다. 반면에, 미국 컬렉터들은 1950~1960년대까지 여전히 프랑스 파리와 런던을 방문해서 유럽의 인상파, 후기인상파와 고가구를 구매했고 1950년대 이후부터는 창작과 유통을 선도해갔다.

물론 모건J. P. Morgan, 1837~1913 은행장을 비롯한 20세기 초 미국의 부자들은 초기에는 고미술 위주의 오래된 고가구, 고서 등을 선호했다.[8] 문화예술의 기반이 약했던 반면 거대한 건물을 지을 수 있는 자본과

기술력이 있던 미국의 거부들은 공공문화예술 기반이 취약한 미국에서 미술관을 앞다투어 짓기 시작했다. 파리의 나폴레옹 정권하의 공화정과 왕정 사이에서 루브르, 오르세 미술관 등이 생겼다면 19세기 후반과 20세기 초에 미국에서는 산업가들이 박물관과 미술관의 주역으로 떠올랐다. 미국의 산업주의 1세대 철강산업, 2세대 기술 과학을 바탕으로 부를 일군 부자들은 적극적으로 미술관과 개인 컬렉션을 만들어갔다. 1869년 워싱턴의 코코란 미술관(현재 코코란 갤러리Corcoran Gallery of Art), 1872년 뉴욕의 메트로폴리탄 미술관Metropolitan Museum of Art, 이듬해 볼티모어의 월터스 미술관Walters Art Museum, 그리고 1895년에 설립된 카네기 미술관Carnegie Museum of Art 등은 사업가들이 수집한 그림을 통해 자신의 사회적인 명예를 높이려는 목적도 지녔다.

특히 은행 재벌 모건은 대표적인 고미술, 고가구, 고서 수집가로서 1871년에 메트로폴리탄 미술관의 후원자가 되었고 1897년부터 많은 미술 작품을 기증했으며, 1904년에 박물관장이 되었고, 1913년 사망할 때까지 이 직책을 유지했다. 모건의 임기 동안 이사회는 미국의 가장 영향력 있는 '백만장자'로 채워졌다. 1917년 모건의 아들은 아버지가 죽은 후, 아버지의 소장품 중 약 7천 점을 박물관에 기증했는데 이것은 메트로폴리탄 미술관이 받은 기증품 중에서 가장 큰 규모였다. 메트로폴리탄 미술관은 현재도 높은 수준의 더치 황금기 걸작을 보유하고 있다.

미국의 컬렉터는 처음부터 미술 투자에 대해서도 적극적이었다. 도금 시대의 가장 유명했던 거부인 철강왕 윌리엄 H. 반더빌트William Vanderbilt처럼 "그림은 예술가가 죽은 후에 증가한다"라고 말하고는 했

다.[9] 실제로 유럽의 화상들은 재빠르게 이윤이 남는 회화를 가격을 올려서 팔고는 했다. 투자에 좋다는 명목으로 말이다. 예를 들어, 1878년 11월과 1879년 2월 사이에 반더빌트는 18만 3천 달러 상당의 프랑스 회화를 샀는데, 1896년에 나온 그의 전기에 따르면, 이 컬렉션의 가치는 150만 달러로 평가되었다. 20년이 채 안 되어서 8배 이상 오른 것이다. 예술 작품 구매는 새로운 종류의 투자처가 되었다. 미국의 부자들은 이미 철강, 부동산, 금융업에 종사하면서 19세기 말 유럽의 어수선한 정세 덕택에 경제적인 혜택을 얻은 경험이 있는 이들이었다.

또한 20세기 초 미국 미술관의 배후에 있었던 이사회의 사업가들은 사회적 효용성을 경제적 이익과 분리하지 않는 자본주의적인 전략을 적용하기 시작했다. 아울러 운송 체계와 금융 시스템이 전보다 선진화되면서 유럽에서 미술작품을 운송해 오는 비용도 훨씬 줄어들었다. 공공기금이 투입되는 유럽의 미술관과 달리 미국 미술관은 거의 사적인 기금으로 설립되고 현재도 운영되고 있기 때문이다. 워싱턴의 필립스 컬렉션The Phillips Collection, 1921~을 비롯하여 필라델피아의 반스 재단 Barnes Foundation, 1922~에 이르기까지 많은 미국의 초기 현대미술관과 재단은 모두 개인 사업가에 의해서 만들어졌다. 이에 미술관은 공공에 대한 서비스와 함께 투자를 염두에 두었다. 미국 미술관의 이사회는 흡사 자본시장의 이사회를 연상시킨다. 모든 세부적인 결정이 이사회에서 이루어졌고 현재도 사업가들이 장악하고 있는 이사회는 정치적이거나 민감한 사회적인 사안을 결정하고 작품의 구매와 기금 마련에도 적극적으로 참여하게 된다.

이에 미국의 현대미술관은 일찍이 행정을 담당하는 위원회와 전시

의 기획 및 학술을 담당하는 분과를 이원화해 왔으며 대부분의 미국 주요 사립미술관이 유사한 체계를 유지해왔다. 대도시에 위치해 구매와 창고 유지, 세금 등 언제나 부동산이 문제가 되는 뉴욕의 주요 현대미술관들은 서로 협력체계를 유지하거나 이사회의 협조를 활용한다. 예를 들어 뉴욕현대미술관(1929~)이 뮤지엄타워를 운영해서 자금을 조달하고,[10] 뉴욕의 휘트니 미국 미술관Whitney Museum of American Art, 1930~이 뉴욕 맨해튼구의 업타운에서 첼시로 이사하게 될 때 장소를 여타 미술관에 대여하거나 반스 미술관과 협업하는 등 미술관의 주요한 재산을 활용해서 부가 수입을 올리거나 운영비용을 절감하는 등의 경영전략을 취한다. 이러한 과정에서 주요 사립미술관의 이사회가 중복되는 경우도 많고 주요 기부자를 공유하기 때문에 자연스럽게 뉴욕 미술관과 생태계의 재정 건전성에 크게 이바지하고 있다.

작품을 취득하는 과정에서도 기업체와 같이 미술관에서 이사회나 후원자의 결정이 필요하다. 뉴욕 솔로몬 구겐하임 미술관Solomon R. Guggenheim Museum(원래 비구상예술미술관, 1939~)은 도이치뱅크Deutsche Bank나 유비에스뱅크UBS Group AG와 협업관계를 유지하면서 후원을 받아서 비서구권 미술계에 대한 연구 프로그램과 투자 프로그램을 함께 운영한다. 유비에스 은행과의 "UBS MAP Global Art Initiative"는 미술시장이 덜 발달한 지역에서 화상 대신에 로컬 미술계의 전문가나 큐레이터와의 연구를 후원하고 이를 통해서 작품을 사는 프로젝트이다. 물론 시장이 제대로 형성되지 않은 비서구권 미술계에 서구 미술계가 개입하는 방식이기 때문에 언제나 가격의 당위성이나 형평성에 있어 논란의 소지가 있다.

작품 구매 이외에도 이사회와 후원자 이사회는 작품 이외에도 미술관의 부동산과 함께 자산과 재원을 관리·재조정·확대하는 다양한 결정에 관여하고 도움을 주게 된다.

반스 재단:
유럽 모더니즘을 컬렉팅하다

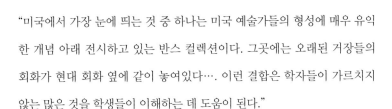

"미국에서 가장 눈에 띄는 것 중 하나는 미국 예술가들의 형성에 매우 유익한 개념 아래 전시하고 있는 반스 컬렉션이다. 그곳에는 오래된 거장들의 회화가 현대 회화 옆에 같이 놓여있다…. 이런 결합은 학자들이 가르치지 않는 많은 것을 학생들이 이해하는 데 도움이 된다."

앙리 마티스Henri Matisse,1930 [11]

20세기 초 파리의 영향력이 현대미술 시장에서 절대적이던 시절, 컬렉터로서 미국에서 공공의 이익과 투자의 두 가지 방향성을 동시에 추구한 대표적인 인물로 알버트 C. 반스Albert C. Barnes, 1872~1951를 들 수 있다. 반스는 고미술이나 유럽의 아카데믹 회화를 수집했던 모건 은행장이나 프릭 컬렉션Frick Collection, 1935~과는 달리 과학기술과 특허로 돈을 번 새로운 세대의 컬렉터였다. 나아가서 그는 유럽 위주의 컬렉션에서부터 점차로 벗어나서 서구 중심적인 시선이지만 아프리카나 인디언 예

술 등 비서구권의 예술에도 깊은 조예를 가졌던 컬렉터였다. 특히 파리의 유명 화상이나 작가와의 독점적인 관계를 통해서 컬렉션을 확장하고 예술투자를 이어갔던 그의 행보는 미술관과 시장의 초기 상생 관계를 보여주는 중요한 예이다.

반스는 1929년 대공황을 비껴간 행운아였다. 1872년 필라델피아에서 태어난 반스는 정육점 주인의 아들로 노동자 계층 가정에서 자랐고 1892년에 펜실베이니아 대학교에서 20세의 나이로 의학박사 학위를 받았다. 이후 약리학으로 전향하여, 반스 제약회사A.C. Barnes Company에서 살균제를 공동 발명하여 재산을 모았다.[12] 그리고 1912년인 40세부터 현대미술을 수집하기 시작했다. 반스는 1929년 6월 뉴욕증시가 폭락하고 대공황이 시작되기 4개월 전에 사업체를 모두 처분하고 미술 수집에 집중했다. 매우 독립적이고 학구적인 면모는 특허의 시대 창조성을 중시하는 의학이나 공학도 출신 컬렉터들이 보인 행보와 유사하다.

20세기 초 미국 부자들의 성향이 변화하고 있었다. 토머스 에디슨Thomas Edison은 천 개가 넘는(1,093) 단독 또는 공동 특허를 획득했으며 축음기, 백열전구, 알카라인 배터리 및 최초의 영화 카메라를 발명하고 이를 사업화했다. 뉴욕의 로체스터에는 코닥의 조지 이스트만George Eastman과 광학자이자 바슈롬Bausch & Lomb 콘택트렌즈의 창업자인 존 바슈John Bausch 등의 저택이 아직도 남아 있다. 발명의 시대 이스트만은 45만 개가 넘는 사진과 2만 8천 개의 활동사진 컬렉션을 보유하고 있었다. 과학자들이 자신의 분야를 캐듯이 수집하는 학구적인 컬렉터의 등장을 예고하는 것이다.[13]

반스는 자신의 컬렉션이 부유한 엘리트의 장식품에 그치지 않고 미적인 감수성을 통해서 교육적이고 계몽적인 목적을 성취하는 수단이기를 바랐다. 그는 1908년 자신의 사업체인 반스 회사A.C. Barnes Company를 협동조합으로 만들었고 근무 시간 중 2시간을 근로자들을 위한 세미나에 할애했다. 반스는 근로자들이 생각하고 토론할 수 있도록 자신의 미술 컬렉션 중 일부를 연구실에 개방했다. 미술에 대한 반스의 기본 철학은 존 듀이John Dewey, 1859~1952의 교육 철학으로부터 깊은 영향을 받았다.

1917년 컬럼비아 대학교 세미나에서 처음 만난 이후 반스와 듀이는 30년 이상 절친한 친구이자 협력자가 되었다. 듀이와의 협업을 통해 반스는 자신의 재단을 미술관이라기보다는 학교로 생각했고 듀이와 마찬가지로 반스는 학습이 경험적이어야 한다고 믿었다. 기초 수업에는 원본 예술 작품 체험, 수업 토론 참여, 철학 및 예술 전통에 대한 독서, 예술가의 빛·선·색상 및 공간 사용을 객관적으로 살펴보는 것이 포함되었다. 특히 예술이 학생들의 감각적인 경험을 활성화해 주고, 비판적 사고를 통해서 민주 사회에서 더 생산적인 구성원을 육성하고자 했다.

반스는 자신의 저술 『회화의 예술The Art in Painting』(1937)에서 다음과 같이 밝히고 있다.

예술가가 보는 대로 보는 것은 어떤 마법의 공식이나 요령으로는 얻을 수 없는 가장 효율적인 성과에 해당한다. 우리가 할 수 있는 최고의 에너지뿐만 아니라 예술의 의미와 인간 본성과의 관계에 대한 과학적인 이해에 기반한 에너지를 체계적으로 유도하는 일이 필요하다.[14]

예술에 대한 반스의 태도는 앞 세대의 미국 컬렉터들과는 차별화된 것이었다. 유럽 미술의 문화유산을 그대로 답습해서 고미술이나 유럽 작품들을 수집했던 세대들과는 달리 그는 예술과 과학이 함께 인간의 감각과 생각을 풍요롭고 창조적으로 만든다는 생각에 경도되었다. 특히 그는 1930년대부터 아프리카와 인디언 원주민 컬렉션을 꾸준히 수집했다. 피카소의 아프리카 조각에 경도되었던 당시의 유럽 지식인이나 인류학자와 유사하게 전형적인 서구인의 시점에서 타자의 예술을 경외했다. 유럽 지식인은 1930년대 세계 전쟁을 통해서 드러난 유럽 문명의 문제점을 극복하고 인류의 신화나 원초적인 문명에 관심을 지녔다. 반스가 아프리카와 인디언 미술 컬렉션을 대대적으로 모았다는 것은 현대미술사와 미술비평에 능통했음을 보여주는 대목이다.

하지만 여기까지는 반스의 현대미술 컬렉션에 대하여 잘 알려진 이야기이다. 미술시장의 관점에서 보면 반스는 탁월한 투자가이기도 했다. 자신의 신비주의 전략을 사용하며 친밀한 소수의 화상과 화가를 통해 자신의 컬렉션을 차별화하고 특정 작가를 독점했다. 컬렉터로서 반스를 논할 때 빠지지 않는 이야기가 있다. 반스는 생전에 자신이 회화 작품 1점에 10만 달러 이상을 지급한 적이 없다고 누차 자랑했다. 그런데 여기서 말하는 10만 달러는 세잔의 유명한 〈카드 놀이하는 사람Les Joueurs de cartes〉(1890~1892)(도판 3.1)을 가리킬 공산이 크다. 단일 작품으로 반스가 사들인 회화 작품 중에서 가장 비싼 작품이다.

여기서 반스의 위의 발언을 좀 곱씹어보아야 한다. 반스 재단에 있는 작품은 대부분 최상급이다. 그는 세잔은 물론이거니와 르누아르와 마티스의 〈댄스La Danse〉(1910)를 비롯하여 미술사에 나오는 거의 모든

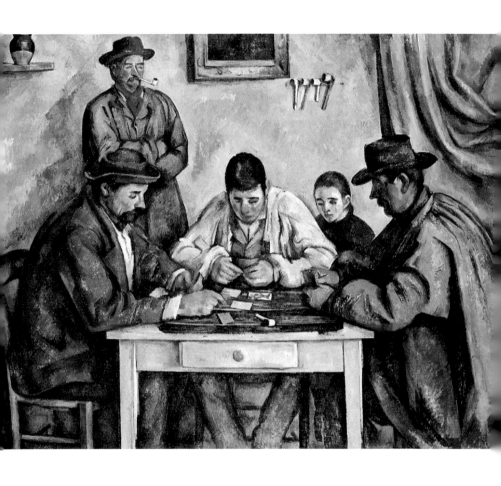

도판 3.1 폴 세잔, 〈카드놀이 하는 사람들〉, 1890-1892, 캔버스에 유채, 73cm × 92cm, 반스 재단, 펜실베니아 © 공공영역.

대표 시리즈를 보유하였다.[15] 컬렉션을 특정 작가의 명성에 버금가도록 특화한 컬렉터로서 꼭 집어서 세잔의 작품 가격을 기억하고 있다는 것은, 유명 작가의 작품을 본인의 관점에서 쉽게 비싼 가격에 사지는 않는다는 것을 암시하기도 한다. 사업가로서의 면모를 보여주는 대목이다.

4.5에이커의 조경된 부지에 자리 잡은 반스 파운데이션은 181점의 르누아르 작품을 보유한 세계 최대 규모의 컬렉션이다.(도판 3.2) 세잔의 작품 69점을 보유하고 있어, 프랑스 전체에 있는 작품 수보다 많았다. 입체파를 비롯한 유럽 모더니즘의 근간이 되었던 아프리카 컬렉션도 다수 포함되어 있다. 반스는 특정한 가격대를 고수하면서 오랫동안 컬렉션을 일구어가는 것으로 유명하다. 세잔의 같은 시리즈의 다른 작품의 경우, 2011년 경매에서 카타르 공주에게 250만 달러에 낙찰되었다.[16]

반스는 화상과의 거래에서 자신의 유리한 위치를 전폭적으로 활용했다. 그는 전쟁통으로 칸바일러와 같은 화상이 추방되고 작품이 압류된 파리에서 새롭게 떠오른 화상들과 긴밀한 관계를 맺었다. 칸바일러는 1907년에서 1914년 사이에 파블로 피카소, 조르주 브라크, 후안 그리스, 페르낭 레제의 800개 이상의 작품을 수집했고, 제1차 세계대전 동안 그의 독일 국적과 평화주의적 입장 때문에 반(反)프랑스적인 성향을 지닌 것으로 간주되었다. 그가 소유한 모든 작품은 프랑스 정부에 의해 압수되어 경매에 부쳐졌고, 그 수익금은 전쟁 배상금으로 국고에 들어갔다. 1921년 6월에서 1923년 5월 사이에 4차례의 경매가 이뤄졌다.[17]

반스는 칸바일러가 부재한 파리 화단에서 입체파를 독점하기 시작한 볼라드와 젊은 세대 화상인 폴 기욤과 긴밀한 파트너십을 맺었다. 1920~30년대 기욤 화랑 매출의 75%가 반스와의 거래를 통해서였다. 기욤은 1914년 2월에 미로멘스닐가rue de Miromesnil에서 첫 번째 갤러리 Galerie Paul Guillaume를 연 이후 1921년 입체파 경매에 적극적으로 참여하면서 더 번화한 보에티에가rue La Boétie로 확장 이전했고 2차 시장에도 적극적으로 참가하는 영향력 있는 화상으로 자리매김을 할 수 있었다. 반스는 1920년대 기욤을 반스 재단의 해외 총책임자Foreign Secretary로 지정했고 그를 통해서 입체파와 세잔의 작품을 사들였다.

그는 입체파 이외에 1930~1940년대 '파리파(두 전쟁 사이에 일어난 구상회화로 전통으로의 회귀, 내면적이고 표현주의적인 속성을 보이는 복고적인 화파)'의 카임 수틴Chaïm Soutine, 아메데오 모딜리아니Amedeo Modigliani, 조르조 데 키리코Giorgio de Chirico와 같은 모더니즘의 역사에서는 비껴 나있지만, 대중적으로 인기가 있고 당시 어려운 상황에 부닥쳐있던 현대예술가의 작품도 적극적으로 수집하였다. 당시 수틴은 신진 작가였기에 반스의 행보는 당시 프랑스 미술계에서 엄청난 반향을 일으켰다. 그는 이와 같이 화상과의 독점적인 관계를 통해서 자신의 컬렉션을 특화하고 가격의 측면에서도 이로운 위치를 점유할 수 있었다.

흔히 반스가 "저는 모든 사람을 털었습니다"라고 한때 자랑하고는 했는데 그가 다른 재력가들이 불안정한 채권이나 주식, 부동산에 투자하다가 망하게 될 때 그러한 기회를 얼마나 잘 포착했는지를 보여주는 대목이다. 반스가 집중적으로 미술품을 사들였던 1920~1940년대는 제1, 2차 세계대전을 거치면서 유럽과 미국의 부가 급속도로 재편되고

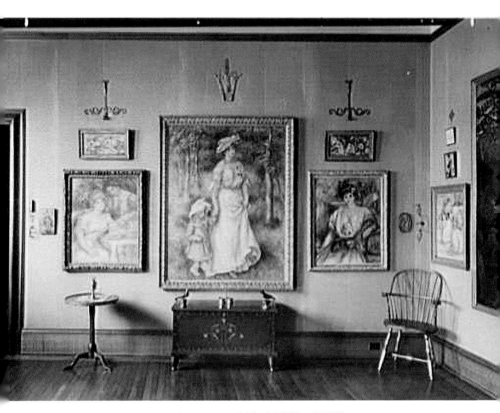

도판 3.2 반스 재단, 르누아르와 체스트 방 18, 메리온, 펜실베니아 © 공공영역.

주식 시장과 부동산 시장이 폭락하는 등 격변기였다.

반스는 1929년에 대공황이 일어나기 직전의 상황을 이렇게 표현한다. "나는 모든 돈을 허술한 증권에 투자한 다음 지붕을 유지 보수하기 위해 귀중한 그림을 팔았던 바보들을 터는 것이 전문이었다."[18] 즉 정치와 경제의 격변기에 오히려 미술 투자에 전 재산을 걸게 되면서 오히려 이득을 본 경우다. 그가 수틴과 모딜리아니를 집중적으로 사들일

때는 유럽의 정치적인 상황이 극도로 불안해진 1930~1940년대였다. 반스는 수틴의 54개 작품을 한자리에서 3천 달러씩에 모두 구입했다.

반스 재단의 백미는 무엇보다도 마티스이다. 마티스는 야수파, 혹은 넓은 의미에서 표현주의 화가로 화려한 색상과 낙천적인 삶의 태도를 강조한다는 점에서 당대의 독일 표현주의와 비교해 봐도 가장 '프랑스적'인 화가로 일컬어진다. 입체파와 함께 1905~1906년에 그린 〈블루 누드Blue Nudes〉(1907)는 가장 전위적인 그림으로서, 후기인상파의 대표적인 누드화가인 세잔의 계보를 진화시킨 작가로도 이름을 알렸다. 스페인 출신의 피카소가 프랑스 화단에서 보자면 변방의 화가였던 것에 반해, 마티스는 프랑스적인 감수성을 가장 잘 실현한 유럽 모더니즘의 거장이라고 할 수 있다.

반스는 프랑스 파리로 미술품 구매 여행을 가는 동안 거투르드Gertrude 와 레오 스타인Leo Stein의 집을 방문하여 마티스의 그림을 처음으로 2점 구매했다. 이후 기욤은 반스의 마티스 컬렉션을 확충하는 데 큰 역할을 했으며, 〈생의 행복Le Bonheur de vivre〉(1905~1906)이나 〈춤La Danse〉 (1909~1910) 시리즈 등 반스는 마티스의 주요작을 가장 많이 보유한 개인 컬렉터가 되었다. 그는 1932년 재단 입구 창문 위쪽으로 난 세 개의 아치와 상단의 벽을 댄스 시리즈로 장식하도록 마티스에게 3만 달러의 커미션 작업을 맡겼다.(도판 3.3)

반스가 마티스의 예술에 경도된 것은, 순수한 색과 형태에 관한 마티스의 관심이 예술과 경험하는 인간에 대한 자신의 철학과 맞아떨어졌기 때문이다. 이 시기 미술사에서 말하는 모더니즘은 현대미술이 이야기를 전달하는 성상화, 역사화, 혹은 풍속화에서 벗어나서 색과 형

도판 3.3 앙리 마티스, 〈춤(메인 룸, 남쪽 벽의 전망 쪽)〉, 1932년 여름–1933년 4월, 캔버스에 유채; 패널 3개, 왼쪽: 339.7×441.3cm, 중앙: 355.9×503.2cm, 오른쪽: 338.8×439.4cm, 반스, 펜실베니아 ⓒ 공공영역.

태의 시각적인 경험에 집중하는 감상 태도를 최우선시했다. 2,500점이 넘는 반스의 컬렉션은 현재 무려 300억 달러(빌&멜린다 게이츠 재단 전체 가치와 맞먹는 규모)의 가치를 가진다. 세잔의 〈카드놀이 하는 사람들〉과 〈목욕하는 사람들〉(1895~1906)은 동일 시리즈에서 가장 큰 작품이다. 프랑스와는 달리 건물 실내가 큰 미국의 풍토에서 대작을 사들인 것이 오랜 시간이 지나게 되면서 해당 작가의 가장 중요하고 값진 작품을 소유하게 만든 배경이 되었다고도 볼 수 있다.

반스가 살아 있는 동안 그의 컬렉션을 보기 위해서는 사전 예약이 필수였고, 작품은 반스의 예술교육 프로그램을 위해서 주로 사용되었다. 엄밀히 말해서 반스는 노동자에게는 호의적이었지만 지식인이나 상류층에는 엄격한 기준을 내걸어서 관람을 허락하지 않는 경우가 많았다. 가장 잘 알려진 일화로 미국의 대표적인 문인인 T. S. 엘리엇T. S. Eliot이 반스의 컬렉션을 보기 위해서 보낸 편지를 그는 단칼에 거절했다.[19] 또한 그는 미술사적인 분류가 아니라 색상과 형태에 따라 본인이 독자적으로 개발한 분류 방식에 따라 작품을 배치한 것으로도 유명하다. 1951년 그가 죽은 시점에서는 신비주의 전략의 힘으로 더 큰 시장의 호기심을 자아내는 요소로 작동했다.

반스의 수집이나 활용 방식은 심미주의 시대 컬렉터의 한 전형을 보여준다. 동시에 미술교육, 미술관 행정, 전시, 컬렉션 분류에 이르기까지 모든 분야를 관리하는 방식은 21세기 슈퍼 컬렉터들의 행태를 예견한다. 또한 세잔, 마티스, 수틴, 르누아르 등의 작품을 독점 구매함으로써 오랫동안 개별 작품이 아닌 전체 컬렉션의 명성을 얻는 방식도 1920~1930년대의 관점에서는 획기적이었다.

현대미술에서는 팝아트의 로버트 스컬, 미니멀리즘의 보겔Vogel, 유럽 추상의 판자 디 비우모Count Giuseppe Panza di Biumo, 중국 미술의 울리 지그Uli Sigg와 같이 개인 컬렉션을 의도적으로 처음부터 특화하는 추세이다. 따라서 '괴팍하고 독단적'이라는 비판을 받기도 하는 반스는 달리 표현하자면 슈퍼 컬렉터의 원형이자 미술 투자가 다른 투자보다 훨씬 안전하다는 것을 몸소 실천한 선구자라고 할 수 있다. 그리고 무엇보다도 그는 유럽 밖에서 유럽 모더니즘의 보고를 가장 잘 구축할 수 있었다. 철저하게 상인과 투자자의 관점에서 말이다.

뉴욕현대미술관:
1950~1960년대 미국 미술을 컬렉팅하다

반스는 제1세대 미국 현대미술 컬렉터로서 제2차 세계대전 이전까지 파리 현대미술의 에센스를 미국 땅에 토착화하고자 했다. 반면 뉴욕현대미술관, 휘트니 미술관, 솔로몬 구겐하임 미술관의 사정은 좀 다르다.[20] 1950~1960년대부터 본격적으로 커지기 시작한 뉴욕현대미술관, 휘트니 미술관, 솔로몬 구겐하임 미술관은 전후 미국 미술관의 발전사와 궤를 함께한다. 또한 이들 미술관은 한 사람의 시각으로 미술관의 방향성을 이끌기보다는 초기부터 여러 집단의 협업이나 컬렉션의 합병을 통해서 성장했다.

　뉴욕현대미술관의 경우 록펠러 가족이 주축이 되기는 했으나 이사회에는 신문 재벌인 휘트니와 버펄로의 올브라이트-녹스 미술관Albright-Knox Art Gallery, 1862~, 버펄로 AKG 미술관Buffalo AKG Art Museum, 2023~의 최대 기부자인 앤슨 굿이어Anson Goodyear가 합류했다. 솔로몬 구겐하임 미술관은 독일 표현주의와 유대인 화상인 카시어와 탄하우저의 주요 컬렉

션과 솔로몬의 조카인 페기 구겐하임이 뉴욕에서 7년간 운영한 '금세기의 화랑The Art of This Century'이 보유한 초현실주의, 칸딘스키, 몬드리안, 바우하우스 작가의 컬렉션 등이 합쳐지면서 만들어졌다. 휘트니 미술관은 잘 알려진 바와 같이 밴더빌트가의 셋째 딸이자 조각가인 거투르드 밴더빌트 휘트니Gertrude Vanderbilt Whitney가 동료 작가를 후원할 목적으로 세운 휘트니 스튜디오 갤러리Whitney Studio Gallery, 1908가 모태가 되었다. 휘트니 미국미술관은 뉴욕의 다른 두 미술관에 비해서 규모나 경제적인 영향력은 뒤지기도 하지만 여타 미술관들과 후원 이사회가 겹친다.

뉴욕의 주요 현대미술관들이 운영되는 방식은 사업체와 유사하며 컬렉션은 특정 독지가에 의해 결정되기보다는 뉴욕이 지닌 재원(창작자, 화랑, 여타 문화예술기관, 무엇보다도 컬렉터)을 잘 활용하고 추천, 기증, 위탁, 신탁을 통해 발전되어 왔다. 그중에서도 뉴욕현대미술관은 현대미술에 있어서 가장 미술사적으로 영향력 있는 작품을 보유하고 있고, 세계화 전략에 집중하는 솔로몬 구겐하임 미술관이나 미국 미술에 집중하는 휘트니 미술관에 비해서 미국 내 이사회를 적극적으로 활용하고 각종 투자와 작품 기부를 적극적으로 받는 미술관으로 유명하다.

특히 뉴욕현대미술관의 컬렉션 위원회The Collections Committee는 미술관이 미술시장과 연관을 맺는 중요한 통로가 된다. 1950년대까지도 평단이나 시장에서 유럽 모더니즘에 비해 미국의 전위 예술은 그야말로 변방이었다. 따라서 1950년대 뉴욕현대미술관 컬렉션 위원회는 미술시장에서 추상표현주의를 비롯한 팝아트와 미니멀리즘으로 이어지는 미국의 젊은 작가들이 부각되는데 중요한 영향력을 행사했다. 또한 뉴욕

현대미술관 컬렉션 분과의 역사는 미술관도 미술시장의 중요한 주체라는 사실을 깨닫게 해준다. 미술관 자체의 자산이 늘어나는 것은 물론이거니와 현대미술에 익숙하지 않은 사회적 인사들이 이사회를 통해서 현대미술에 직접 투자를 할 수 있기 때문이다.

통상적으로 뉴욕현대미술관의 초기 관장인 알프레드 바Alfred H. Barr, Jr.에 관한 미술사적인 연구나 기록은 주로 1936년 그가 그린 〈입체파와 추상미술Cubism and Abstract Art〉 계보도에 초점이 맞추어져 있다. 그러나 그가 1929년부터 1943년까지 관장으로 재직한 이후 1947~1967년까지 20여 년간 컬렉션 디렉터를 했다는 사실은 의미심장하다. 뉴욕현대미술관이 말하는 현대미술을 대중화하는 과정에서 그의 전략과 역할을 면밀하게 살펴볼 수 있는 중요한 척도가 된다.

결론부터 말하자면 바가 이사회와의 갈등으로 1943년 사임한 후 1947년부터 1967년까지 컬렉션 분과의 관장으로 재직하면서 본격적으로 뉴욕현대미술관의 컬렉션을 확충했고 미술관 컬렉션을 '현대'라는 타이틀에 부합하는 수준으로 끌어올렸다. 나아가 유명한 잭슨 폴록 Jackson Pollock, 1912~1956의 가로 5미터에 이르는 대작 〈가을의 리듬(No. 30) Autumn Rhythm(Number 30)〉(1950)의 구입에 실패한 사건부터 1959년 레오 카스텔리 화랑Leo Castelli Gallery, 1957~ 으로부터 재스퍼 존스Jasper Johns, 1930~ 의 작품 4점을 산 일, 다음 장에서 다루게 될 로버트 스컬Robert Scull, 1917~1885과의 계약에 이르기까지 1950~1960년대 미국의 동시대 미술작가와 작품이 현대미술 시장에서 새로운 우량주로 떠오르게 되는 데에도 결정적인 역할을 했다.

뉴욕현대미술관은 1929년부터 1939년 53가에 새 건물을 지어서 독

립해 나가기까지 폭넓은 대중적 지지를 얻지 못했다. 바는 뉴욕현대미
술관이 개관 10주년이 되는 해인 1939년, 대중이 참여하기를 원하는
"실험실"이라는 단어를 사용하고 있는데 이러한 표현은 아직도 대중
적인 이해도와 호응도가 만족스럽지 못했다는 사실을 방증하기도 한
다.[21] 뉴욕현대미술관의 초기 6년 동안 독립적인 빌딩이 없었고, 초기
전시 중 대중적인 인기를 끌었던 경우는 대중 인지도가 있는 후기 인
상주의와 초기 유럽 모더니즘 전이었다. 1931년 마티스 회고전의 방
문객은 3만 6천 명이었고, 1935년 반고흐 전시회(당시의 기준으로 첫 블
록버스터)에는 4만 7천 명이 방문했다. 그러나 그마저도 이사회는 마티
스 작품을 단 한 점도 구매하지 않았고, 반 고흐의 〈별이 빛나는 밤
Starry Night〉(현재 뉴욕현대미술관 소유)도 결국 구입하지 않기로 했다.[22]
바가 1929년 유럽 여행에서 경험했던 가장 전방위적인 기하 추상과
바우하우스식의 유토피안적인 디자인, 예술과 디자인, 미술, 연극, 무
용, 음악의 매체를 아우르는 총체 예술의 개념을 적용하기에는 시기상
조였다.

뉴욕현대미술관은 원래 세 명의 여성 컬렉터에 의해 설립되었다. 존
D 록펠러 주니어John D. Rockefeller, Jr의 부인인 애비 앨드리치 록펠러
Abigail Greene Aldrich Rockefeller Jr., 컬렉터였던 릴리 플레이머 블리스Lillie P.
Bliss, 그리고 미술 교사인 메리 퀸 설리번Mary Quinn Sullivan이 동시대 미술
을 선보이고자 문을 열었다. 그러나 안타깝게도 뉴욕현대미술관은 애
초에 예술 작품을 살 기금이 거의 없었고 별다른 수익원이 없었다. 주
요 구매 기금은 매년 이사회의 허락을 받아서 갱신해야 했다. 일반적
으로 작품의 절반은 구매이고 절반은 기증인데 매년 허용되는 기금이

작았기에 중요한 작품의 경우 특정 작품에 대해서 기증자를 따로 찾거나 소장품을 방출해서 원하는 작품과 맞교환하는 방식을 취하고는 했다.

예를 들어 1939년 뉴욕현대미술관은 설립자 중 한 사람인 릴리 블리스의 유증을 통해 피카소의 〈아비뇽의 처녀들Les Demoiselles d'Avignon〉을 인수하기 위해서 원래 갖고 있던 소장품과 맞교환해야 했다. 바 디렉터는 원래 〈아비뇽의 처녀들〉을 3만 달러에 사도록 이사회에 제안했으나 거절당했고, 이에 바는 에두아르도 에드가르 드가의 경마 장면이 들어간 1천 8백만 달러의 뉴욕현대미술관의 소장품과 교환하도록 주선했다. 교환하는 방식은 이사회의 승인이 필요 없었기 때문이다. 당시 〈아비뇽의 처녀들〉을 소유하고 있던 파리의 컬렉터와 매개자인 화상은 2만 2천 800달러로 가격을 낮췄고 만 달러를 미술관에 기부했다. 그래도 파리의 화상과 컬렉터는 구매가 대비 3배의 차익을 남겼다.[23]

물론 1935년 11월 4일에 열린 빈센트 반 고흐의 전시회가 대중의 엄청난 호응을 얻게 되면서 비로소 애비의 남편인 존 록펠러 주니어가 후원자로 합류했다. 그러나 록펠러 주니어는 현대미술의 적극적인 옹호자였다기보다는 정치적인 이해 관계와 야망에 따라 이끌렸을 가능성이 크다. 잘 알려진 바와 같이 록펠러 주니어의 두 아들인 넬슨과 윈스럽 록펠러는 나중에 주지사가 되었고, 넬슨은 제럴드 포드 대통령 하에서 미국 부통령을 지냈다. 실제로 이사회는 미국의 저명한 인사들로 구성되어 있었다.

이사회는 1939년 아들 넬슨 록펠러Nelson Rockefeller를 차기 이사회 대

도판 3.4 뉴욕현대미술관의 조각 정원, 2005, 뉴욕, NY © 크리에이티브 커먼즈 저작자 표시.

표(1939~1941, 1946~1953)로 선출했고 이를 계기로 뉴욕현대미술관은 비로소 안정적인 자금원을 확보할 수 있게 되었다. 뉴욕현대미술관은 57번가57th Street와 5번가5th Avenue가 만나는 부근에 위치한 헥셔 빌딩 Heckscher Building 12층에 세를 들어 있었고, 1939년 53가에 독립적인 건물을 지어서 이사하게 되었다.(도판 3.4) 57번가는 뒤랑-뤼엘의 뉴욕 화랑이 자리 잡고 있던 곳으로 이미 뉴욕의 주요 화랑가였다. 당시 30세였던 넬슨 록펠러가 대표가 되는 과정에서 이사회도 뉴욕현대미술관이 '모던'하고 시대에 발맞추어 나가기 위해서는 젊은 행정가가 필요하다는 사실에 공감하기에 이른다.

따라서 바 관장이 이사회와의 갈등 끝에 1943년 사임하고 1947년 컬렉션 디렉터로 뉴욕현대미술관에 복귀했을 때 바가 좀 더 현실적이고 적극적인 전략의 필요성을 고심했을 것이라고 짐작해 볼 수 있다. 바의 고충을 잘 보여주는 상징적인 에피소드를 하나 소개하자면, 추상표현주의에 대해서 이사회는 회의적이었다. 미술관 소장품 위원회의 일부 연장자 위원들은 최근 신문에서 추상표현주의를 비판한 예를 들어 추상화 구입에 대해서 의문을 제기했다.

결국 바는 1955년에 잭슨 폴록의 유명한 〈가을의 리듬〉을 구매하기 위해서 8천 달러를 모금했으나 실패했다. 이듬해 1956년 폴록이 사망한 이후 〈가을의 리듬〉의 가격은 4배인 3만 달러로 올랐다. 현재 이 작품은 메트로폴리탄 미술관이 1956년 작가의 부인인 리사 크레즈너Lisa Krasner에게서 구입해 소장 중이다. 이처럼 작품 수가 매우 한정된(폴록의 주요 드립 회화 기간은 1947~1950) 폴록의 '드립(뿌리기)' 회화의 역작을 구매하는 일이 뉴욕현대미술관 이사회에 의해 좌절되었다는 것은 상

징적인 일이다. 다시 말해서 뉴욕현대미술관의 이사회는 1950년대에
도 작품 구입에 대해 매우 소극적이었다.

바는 1950~1960년대 컬렉션 디렉터로 재임하면서 보수적인 이사
회의 마음을 돌리기 위해서 다양한 방식을 사용하기 시작했다. 매번
작품을 구매할 때마다 이사회를 통과해야 하는 과정은 그대로였지
만, 바는 1950~1960년대를 거치면서 매년 젊은 미국 작가 그룹전을
정기적으로 개최하고 그룹전에 포함된 작가의 작품을 사들이는 방식
을 취하였다. 아무래도 당시 미국 젊은 작가들의 작품이 유럽의 유명
작가와 비교하면 가격이 상대적으로 낮았기 때문이기도 했다.

1950년대가 진행되면서 미술시장에서 미국의 젊은 예술가들이 블
루칩으로 주목받기 시작했다. 폴록의 〈가을의 리듬〉은 그가 사망한
이듬해에 4배 가까이 가격이 올랐고 1955년에는 5천 달러에도 팔리
지 않았던 윌렘 드 쿠닝Willem de Kooning, 1904~1997의 작품이 이듬해 만 달
러에 팔렸다. 뉴욕의 유명한 화상이자 뉴욕현대미술관의 컬렉션 분과
추천위원이기도 했던 화상 레오 카스텔리가 1939년 유럽 모더니즘을
주로 다루는 동업하던 화랑에서 나와서 1951년 역사적인 "9가 전시
The Ninth Street Show"를 개최하고 1957년에 독립적으로 화랑을 차려서 미
국 미술에 집중하게 된 것도 바로 이 시기이다.[24] 앞으로 논하겠지만
추상표현주의, 네오다다, 그리고 팝아트의 동시대 현대미술이 처음으
로 미국 컬렉터의 관심을 끌고 시장에서 성공을 이루게 되는데 뉴욕
현대미술관의 역할도 컸다.

또한 바는 이사회 멤버를 포함해서 미국의 주요 컬렉터의 작품을 기
증, 혹은 신탁받는 제도와 체계를 강화하고 확장했다. 이를 통해 미술

관은 소장품을 대여하는 방식으로 부수적인 수입을 올릴 수 있었다. 컬렉션을 통해 뉴욕 내 작가나 화상과의 친밀한 관계도 유지하면서 미술관이 유럽의 현대미술 거장들뿐 아니라 미국의 젊은 예술가들의 작품도 팔아줄 수 있게 되었다. 보수적인 이사회가 미국 미술계의 새롭게 떠오르는 예술가를 직간접적으로 후원해 줄 수 있게 되었다.

특히 1954년 미국 연방 정부는 미술품의 기증이나 신탁에 있어 세금을 감면하는 정책을 통과시켰다. 개인이나 기업이 화랑을 통해 미술관에 기증하거나 판매하게 될 때 미술관과 화랑은 많은 혜택을 얻을 수 있게 되었다. 박물관이나 미술관에 기부하는 작품은 세금 공제의 대상이 되었기 때문이다. 1955년『포춘Fortune』지에서는 "벤처 캐피털리스트Venture Capitalist"라는 용어를 처음 사용했는데, 해당 잡지사는 예술품 수집이 가치 있는 투자인 이유에 대한 두 개의 긴 기사를 발표한 후에 미국의 신진 벤처 캐피털리스트 계층에게 예술품 수집이 매우 매력적인 투자 형태라고 주장했다.『포춘』지에 따르면 미국의 인구 통계상 미술 투자에 관심을 가질 새로운 중년 남성 소비층이 등장했다는 것이다.[25]

바는 이사들에게 방문할 갤러리 목록과 구매할 작가를 제안했고, 그가 제안한 공정한 가격을 포함했다. 종종 그와 어시스턴트 큐레이터 도로시 밀러Dorothy Miller는 이사들을 위해 대신 쇼핑했고, 화상에게 미술관에 특별 할인을 요청하고는 했다. 미술관은 작품가의 15%에서 많게는 40%의 디스카운트를 받는 관례가 생겨났다. 1950년대 이후 뉴욕현대미술관은 거의 모든 출판물에 기증과 유산을 표기하는 지침을 적극적으로 만들어 나갔다. 이를 통해 1950년대 말 뉴욕현대미술관의 컬

렉션 분과의 진가를 발휘하게 되었다. 미술관의 컬렉션을 기록하고 보존하는 역할에 한정되었던 컬렉션 부서는 바 관장이 컬렉션의 디렉터가 되면서 기존의 미술관 이사회와의 조율을 통해서 미술관 예산으로 살 수 없는 작품을 기증받는 방식을 적극적으로 취하게 되었다.

뉴욕현대미술관 컬렉션 부서도 자선 기부자에게 정부가 용인하는 세금 감면 혜택을 인센티브로 활용했다. 미술품을 사면 정부 보조금과 같은 혜택을 기부자에게 우회적으로 주었다. 종종 컬렉터로서 미술 작품을 판매하는 것보다 기부하는 것이 더 이득이 되는 경우들이 생겨났다. 예를 들어 한 컬렉터는 1950년에 만 달러에 회화를 샀는데 1960년의 감정가는 2만 달러였다. 회화를 화랑이나 경매에서 판매했다면 수수료를 뺀 순수익은 천에서 천5백 달러에 그친다. 이에 반해서 컬렉터가 미술관에 작품을 기부하면 2만 달러 전액에 대한 세금 공제를 받을 수 있다. 컬렉터는 심지어 "평생 권익"을 선택할 수도 있는데, 작품을 담보로 제공하고 1960년에 세금 공제를 받은 후에 작품의 소유권을 나중에 (사망 등으로) 미술관에 온전히 넘겨질 때까지 유지할 수도 있었다.[26] 물론 이러한 혜택은 점차로 엄격해지기는 했으나 미술관 입장에서는 미국 현대미술에 투자하도록 유도하기 위하여 초반에는 기부자의 편의를 많이 봐주고는 했다. 일방적으로 기부자의 편의를 봐주는 세금감면 제도는 2006년에 개정이 되었다. 개정된 법에 따르면 기부를 조건으로 세금이 면제되면 작품의 소유권이 철저히 기관에 귀속되도록 하였다.

또한 바는 기부받고자 하는 작품의 구매자를 미리 선정했다. 재스퍼 존스의 개인전 즈음에 미술관이 소장하고자 하는 4개의 작품 중에서

〈국기Flag〉(1954~1955)의 기부자를 건축가이자 뉴욕현대미술관 건축분과의 디렉터였고 1953년 미술관 정원을 새로 디자인한 필립 존스Philip Johnson로 지정했다. 〈4개의 얼굴과 과녁Target with Four Faces〉(1955)(도판 3.5)의 경우는 일찌감치 컬렉터 부부인 에델Ethel과 로버트 스컬이 630달러로 구매해서 미술관에 기부하도록 했다.[27] 촉망받는 예술가와 사회적으로 저명한 컬렉터의 만남을 주선해서 소장품 구매 과정을 체계화하고자 하기도 했지만 무엇보다도 미술관의 컬렉터를 통해서 다양한 선전효과를 노리기도 했다. 예를 들어, 로버트 스컬이 제임스 로젠퀴스트James Rosenquist의 가로가 26미터에 이르는 〈F-111〉(1964~1965)을 6만 달러에 구매한 것은 당시 미디어의 대대적인 관심을 끌었다. 가격도 가격이었지만 스컬의 인지도와 작품의 내용(베트남 전쟁 초기에 전투기와 어린아이의 얼굴을 함께 새긴 작품이다)이 어우러져서 그 자체로 미술관 소장품을 알리는 데 큰 역할을 했다. 이처럼 미술관은 미리 기부자를 조율해서 화랑으로부터 합리적인 가격을 제안받을 수 있게 했고 컬렉션 위원회도 미술관 이사회의 별도 승낙 없이 원하는 소장품을 확보할 수 있었다. 기부는 이사회의 결정 사안이 아니기 때문이다.

물론 미술관과 시장의 유착관계에 대한 비판은 끊이지 않았다. 한 비평가는 "미술관에는 항상 상업적 조작의 구름이 드리워져 있었다. 그들이 사업을 하는 것은 관리자들의 소장품의 달러 가치를 뒷받침하기 위한 것"이라고 비난했고 오히려 현대미술 시장에서 작품의 가격과 가치가 지나치게 과장되고 객관적이지 못하며 심지어 사회적으로 건전하지 못하다는 사실을 미술관이 나서서 선전하는 꼴이라고 비판했다.[28]

하지만 뉴욕현대미술관의 컬렉션은 바 관장이 재직한 1950~1960년
대 크게 성장했다. 화상, 컬렉터, 작가와의 이해관계를 조정해서 미술
관은 오히려 합리적인 가격에 작품을 취득하거나 기부받을 수 있었다.
한 예로 뉴욕현대미술관 컬렉션 분과와의 적극적인 노력이 없었다면,
카스텔리가 1951년에 기획한 "9가 전시"에서 소외되었던 추상표현주
의와 네오팝 등의 작가들이 미술관 컬렉션에 포함되기는 어려웠을 것
이다. 1955년에도 드 쿠닝의 판매는 시원치 않았고, 일반 미술 컬렉터
는 물론이거니와 뉴욕현대미술관 이사회에 속한 유명 컬렉터들도 미
국의 동시대 작가의 작품을 수집하는 데에는 매우 소극적이었다.

오히려 바의 적극적인 컬렉션 위원회의 운영 덕택에 뉴욕현대미술
관 이사회의 주요 임원들이 미국 현대미술에 투자하기 시작했다. 넬슨
록펠러나 레너드 로더Leonard A. Lauder, 로널드 로더Ronald Lauder와 같은 주
요 이사회 멤버들은 미술사에 길이 남는 추상표현주의나 추상표현주
의나 팝아트의 소유자이자 기부자가 되었다. 공정성 논란이 일었고 타
당한 이야기이기도 하고 거부들이 사용하는 다양한 세금 감면 혜택에
대한 비판적인 여론도 높다.[29] 그러나 이사회에 포함된 인물들은 원래
문화예술에 관심이 높은 컬렉터들이었다. 엄밀한 의미에서 1950~1960
년대에 현대미술은 고미술에 비해서 수익성이 완전히 보장된 분야는
아니었고 록펠러를 비롯한 주요 임원은 이미 고미술이나 유럽의 유명
작가를 다수 보유하고 있었다. 대신 이들이 미국 현대미술에 투자하기
시작함으로써 현대미술 시장의 판도가 변화되었다고 할 수 있다.

실제로 존스의 1958년 개인전 작품의 절반을 뉴욕현대미술관과 연
관된 화상, 이사회가 구매했다. 구매자 중에는 넬슨 록펠러와 IBM의

설립자도 포함되었다. 미국의 잘 알려지지 않은 젊은 작가의 작품이 시장의 관심을 받은 것은 매우 파격적인 일이었다. 이 역사적인 사건으로 인해서 이제까지 잘 알려지지 않은 작품가와 계약과정이 수면 위로 올라왔다. 또한 뉴욕의 영향력 있는 화랑이 유럽의 추상화가나 초현실주의 작품에 주력해온 것에 반하여 카스텔리뿐 아니라 티보르 나지Tibor-Nagy 갤러리를 비롯해서 젊은 미국의 예술가를 파는 화랑이 뉴욕에서 증가하였다.

미술관이 미국 예술가들에게 눈을 돌리고 있다는 긍정적인 신호에 힘입어 1950~1960년대를 거치면서 미국 미술시장이 자국의 예술가를 적극적으로 후원하면서 뉴욕은 전위적인 예술 생산의 메카로 떠오르게 되었다. 1940년대 70개였던 뉴욕 화랑의 수는 1954년에 115개, 그리고 1960년대 초에는 275개로 급격하게 늘어났다. 따라서 1950~1960년대 뉴욕현대미술관의 컬렉션 분과와 바의 활약은 미술관이 미술시장과 창작 활동에 중요한 기폭제가 된 사례이다. 현재 뉴욕현대미술관은 15만여 점을 소장하고 있고, 프랑스 퐁피두센터 7만여 점, 영국 테이트 모던은 7만여 점을 소장하고 있다.

뉴욕현대미술관과 팝아트:
공격적인 컬렉터, 로버트 스컬

미술관과 미술시장의 관계를 언급하는 데 있어서 빠트릴 수 없는 인물
이 사업가이자 컬렉터인 로버트 스컬이다. 스컬은 반스와 유사하게 자
신의 컬렉션을 독립적이고 일관성 있게 구축하고자 했다. 미국의 전통
적인 상류층 출신이 아니란 점과 이후에도 기존의 컬렉터 층과 거리
를 두었고 심지어 갈등을 빚었다는 점에서도 유사하다. 그러나 제약회
사로 돈을 번 반스는 자신의 컬렉션을 미국 대중의 인문과학적인 소양
을 고취시키고 미술교육에 이바지할 수단으로 사용했고 정면에 나서
는 것을 경계했다면 뉴욕의 택시 사업을 성장시켜서 부를 일군 스컬은
철저하게 외향적인 컬렉터였다. 자신의 사회적 이미지를 쇄신하기 위
해서 미술 컬렉션을 사용하고 있다는 점을 결코 숨기지 않았다.

　전통적인 컬렉터가 신비주의적이거나 보수적인 성향을 지닌 경우가
대부분인데, 스컬은 자신의 예술 수집 과정이 미디어가 즐겨 다룰 수
있는 기삿거리가 될 수 있다는 사실을 십분 활용했다. 특히 스컬은 작

품을 구매할 때 주로 미술관의 개인전이나 그룹전과 연계했다. 1963년 뉴욕현대미술관이나 유대인 미술관, 구겐하임 미술관에서 열린 팝아트와 미니멀리즘 그룹전에는 모두 스컬이 기부하거나 대여한 작품이 포함되었다. 자연스럽게 스컬은 1960~1970년대 팝아트의 가장 중요한 후원자로 언론의 조명을 받았고 뉴욕 문화예술계에서 자신의 입지를 적극적으로 높일 수 있었다.

스컬은 전형적으로 신흥부자군에 속하는 컬렉터였다. 러시아 이민자 부모 밑에서 태어난 스컬은 고등학교를 중퇴하고 아내의 부모로부터 물려받은 택시 사업을 번창하게 한 후에 컬렉터가 되었다. 따라서 초기부터 스컬 부인인 에디의 역할이 매우 컸고 부인은 워홀의 유명한 〈36번의 에델 스컬Ethel Scull 36 Times〉(1963)(도판 3.6)의 주인공이다. 이 커플은 현대적이거나 1960년대 언어를 "힙"한 것으로 규정하고 사회적 이미지를 업그레이드하는 데 적극적이었다. 미술사가 세실 화이트닝 Cecile Whitening은 로버트 스컬과 같은 팝아트의 수집가들이 고의로 뉴욕현대미술관의 국제위원회의 멤버이자 추상표현주의의 대표적인 컬렉터와 자신을 분리하고자 했다고 주장한다. 화이트닝에 따르면 스컬이 추상표현주의를 더 많이 보유하고 있었으나 외부로는 자신의 팝아트 컬렉션을 적극적으로 홍보한다고 했다. 이를 통해서 나이 든 세대의 전통적인 컬렉터들과 의식적으로 차별화를 도모했다고 할 수 있다.[30]

스컬과 같은 젊은 세대의 컬렉터들이 미국의 현대미술에 관심을 지니게 된 것은 미국 미술이 1960년대를 거치면서 지명도를 높인 것에 비해 가격이 유럽의 유명 작가에 비해서 낮았기 때문이다. 스컬이 수집을 시작했을 때 그는 전통적인 미술 후원자들이 선호하는 고전 미술

도판 3.6 앤디 워홀, 〈에델 스컬 36타임스〉, 1963, 캔버스에 아크릴 페인트와 실크 스크린 잉크, 80×
 144인치(200cm×370cm), 휘트니 미술관, 뉴욕 © 앤디 워홀 재단/아티스트 권리 협회
 (ARS), 뉴욕의 VAGA 라이선스.

품이나 현대 고전 미술품을 살 여유가 없었다. 컬렉터들에게는 미국
작가들 가격이 아직도 변동적이라는 점도 매력적이었고, 이후에 다루
겠지만 흥정을 하는 경우도 많았다. 동시에 1960년대는 미술계와 미술
시장에서 처음으로 당대의 살아 있는 작가들이 큰 반향을 일으켰다.[31]
1955년 뉴욕현대미술관의 이사회조차도 폴록의 대표작을 더 좋은 가
격에 살 수 있는 기회를 놓쳤을 정도로, 얼마 전까지만 해도 미국 미술
에 대한 일반 대중과 심지어 컬렉터들의 평가가 그다지 높지 않았다.

20세기 초 순수미술 시장의 기반이 약한 미국에서 작가들은 신문의 일러스트레이터로 생계를 이어갔고 대공황과 제1차 세계대전을 거친 추상표현주의자들은 대부분 정부의 사회복지프로그램인 공공사업진흥The Works Progress Administration(WPA)에 참여했으므로 체계적인 미술교육의 기회를 얻거나 미술계에 필요한 네트워크를 쌓는 것이 거의 불가능했다. 반면에 팝아트를 비롯하여 1960년대에 등장한 세대는 전쟁에 참여한 군인에게 주어지는 장학금 보고제도인 GI 법안을 통해서 대학 교육을 받을 수 있었다. 아울러 1960년대 초반에 이르게 되면 미국의 대중매체도 1962년 팝아트를 크게 다루기 시작했고, 1963년 뉴욕에서 열린 만국박람회의 미국관은 팝아트로 도배가 되었다. 1964년에는 베니스 비엔날레에서 로버트 라우션버그Robert Rauschenberg, 1925~2008가 그랑프리를 받으면서 미국 현대미술이 주류로 주목받기 시작했다.

　스컬은 자신을 컬렉터라기보다는 후원자로 소개하고는 했다. 하지만 작가 스튜디오 방문을 통해서 작가로부터 다양한 경로를 통해 직접 작품을 받거나 미술관에 기부할 때 세액 조정을 위해서 다양한 방법을 사용했다. 그는 경매를 통한 몸값 불리기를 현란하게 구사한 투자가이며, 서론에서 언급한 미술 생태계의 원리를 처음으로 한껏 실행한 인물이다. 흔히 1973년을 '자본이 예술을 덮은 해'로 표현하고는 하는데 그 해 스컬의 역사적인 팝아트 경매가 있었다. 스컬은 자신의 팝아트 컬렉션 상당 부분을 소더비 뉴욕에서 2백만 달러 이상에 낙찰했다. 이는 예술이 진정한 재정적 투자로 간주될 수 있었던 첫 번째 이벤트이고 금전적 가치가 예술 작품의 초점이 될 수 있다는 사실을 대내외적으로 알린 역사적인 사례였다.[32] 당시 경매에서 900달러에 구매한 로

버트 라우센버그의 1958년 작 〈해빙Thaw〉이 8만 5천 달러에 팔렸다. 15년 만에 90배가 넘는 수익을 얻은 것인데, 1970년대 기준으로 지나치게 짧은 시간에 살아 있는 작가의 작품이 수익을 얻게 되자 '추급권' 논쟁이 불거지게 되었다. 추급권, 혹은 미술품 재판매 보상청구권artist's resale right은 이미 팔린 미술품이 다른 사람에게 팔릴 때에도 이에 대한 보상을 받을 수 있는 원작자의 권리를 말한다. 유럽은 반 고흐를 비롯하여 살아 생전에 작품 판매의 혜택을 받지 못한 예술가의 가족이 청구하는 추급권을 인정하고 있는 것에 반해, 미국은 현재까지도 추급권을 인정하지 않는다.

스컬은 자신의 사회적인 이미지와 컬렉터로서의 위상을 높이기 위해서 미술관을 적극적으로 활용했다. 그는 1960년대 새로운 형태의 컬렉터로 받아들여졌다. 컬렉터 대부분은 적어도 표면적으로는 컬렉팅이 미적 감각을 수집하는 일이라고 주장하고 작품가가 올라가는 것은 일종의 부산물 정도라고 표현하였던 것에 비해 스컬은 매우 솔직하게 재정적인 수익에 관한 관심을 표명했다.[33]

스컬이 하는 미술관 대여 행위는 자신이 미술관에 기부한 작품에 대한 인지도와 자연스럽게 컬렉터로서의 자신의 몸값을 상승시켰다. 1968년 메트로폴리탄 미술관의 관장 토마스 호빙Thomas Hoving과 젊은 큐레이터 헨리 젤드잘러Henry Geldzahler가 의기투합해서 스컬이 뉴욕현대미술관에 기부한 〈F-111〉을 대여하고 전시했다. "우리 시대의 역사화"라는 타이틀로 행해진 전시를 통해 현대미술에 있어서는 거의 변방에 있었던 메트로폴리탄 미술관에서 보수적인 관객도 팝아트를 접할 수 있었다. 서방에서 무장탑재량이 가장 큰 전술기였던 F-111의 이미지

가 반전 운동이 한참이던 당시 미술관의 벽을 가득 메우면서 단숨에 로젠키스트와 컬렉터 스컬은 언론의 조명을 받게됨으로써 작품의 가치는 급상승했다. 이에 대해 『수퍼콜렉터Supercollector』(2005)의 저자는 "미술관을 그림의 은행"이라고도 표현한다. 한국에서 정부가 미술은행이라는 프로그램을 운영하는데, 여기서 은행이라는 뜻은 신탁, 대여, 외상, 분할 등의 다양한 방식을 사용해서 결국 컬렉터이자 기부자가 돈을 벌게 하는 미술관의 변화된 역할을 가리킨다.[34]

최근 스미스소니언 미술 아카이브Smithsonian's Archives of American Art에 기증한 화상 카스텔리의 자료는 스컬과 같은 뉴욕현대미술관과 주요 컬렉터/기부자들이 '기부자' 표시에 얼마나 '고심'했는지를 보여준다. 스컬은 뉴욕현대미술관에서 열린 존스의 1958년 첫 개인전 당시 〈4개의 얼굴과 과녁〉을 카스텔리 화랑을 통해서 구입하고 기부했지만 '기부' 연도의 표시는 1960년에 확정됐다. 존스의 영구적인 명명권을 얻을 수 있게 된 1960년에 630달러를 완납한 것으로 나온다.[35]

이러한 배경에는 기부자로서는 대납을 분할로 할 수 있는 제도와 절세 시간과 작품의 상승가를 충분히 고려해서 작품 대금을 지불하고 세금 면제의 범위와 기부 여부를 확정지었을 것이다. 미술관도 향후 해당 작가나 연관 작가의 그룹전, 연관 작가의 추가 기부 작품, 그리고 화상으로서는 새로운 커미션 작품일 경우 작가의 일정 등을 서로 매우 면밀하게 고려해서 진행했을 것이라고 유추해 볼 수 있다. 스컬은 1963년 뉴욕현대미술관에 존스의 대형 〈지도Map〉(1961)를 다시 분납으로 기부했다. 이후 1971년 온전히 스컬의 기부로 표기되기까지 미국화랑협회The Art Dealers Association of America(ADAA)의 작품가 감정, 분할과 절세

의 방식을 매우 '꼼꼼히' 챙겼고 결국 분납한 상태에서 작품가를 불려서 세금 감면을 포함해 만 달러 이상의 이익을 본 것으로 추정된다.[36]

게다가 분납 — 첫해에 보통 25% — 을 하게 되면 자연히 기금의 여유분을 가지고 다양한 미술관에 기부할 수 있게 된다. 결과적으로 스컬은 대여와 후원을 통해서 뉴욕의 주요 팝아트 관련 전시를 거의 장악할 수 있었다. 1963년 5월 뉴욕현대미술관, 뉴욕 구겐하임 미술관, 유대인 미술관이 앞다투어 팝아트 전시를 개최할 때 세 미술관 모두 스컬로부터 대여한 작품을 전시했다.[37] 당시 뉴욕현대미술관의 전수조사에 따르면 스컬은 미술관에 대여한 것 이외에 미국 현대미술 작가의 47개의 작품(존스 11, 드쿠닝 6, 클래스 올덴버그, 필립 거스턴, 조지 시걸, 제임스 로젠퀴스트)을 소장하고 있었다.

특히 존스의 〈지도〉는 당시 쟁쟁한 또 다른 컬렉터 트레맹 부부Emily Tremaine and Burton G. Tremaine Sr와의 경쟁에서 쟁취한 것이었다. 트레맹은 가고시안이 컬렉터의 중요성을 언급할 때 화상에게 작가보다 중요한 컬렉터라고 거론한 미국의 유명한 컬렉터이다. 제네럴 엘렉트릭General Electric 사의 가족인 트레맹과 스컬의 대결은 제조업 위주의 오래된 컬렉터와 이민자 출신의 서비스 산업(뉴욕 브롱크스의 택시업으로 성공한 컬렉터) 사이의 자존심 싸움이라고도 볼 수 있다. 이때 스컬은 상기한 바와 같이 작품을 양도받자마자 뉴욕현대미술관에 〈지도〉를 기부하고 비용을 다 지불하기도 전에 일부 금액만 기부한 상태에서 세금을 감면받았다.[38] 스컬의 공격적인 대여 뒤에는 화상, 미술관의 암묵적인 거래가 있었을 것이다. 게다가 당시 미국에서 처음으로 미술시장이 붐을 맞이하면서 이들 미국 작가들의 작품가가 1년 단위로 급상승하기도

했다. 최근에는 법령도 바뀌고 미술 거래와 세금 공제에 대한 과정에 대한 규정『법률 저널Columbia Journal of Law & the Arts』의 연구 주제가 되기도 한다.

결과적으로 스컬은 미국 팝아트 전시와 행사의 핵심적인 컬렉터이자 후원자로 떠올랐다. 자신의 컬렉션을 미술관과 연관시켜서 미술계에서 자신이 구입한 작가의 작품의 가치를 주도면밀하게 높일 수 있었다. 흔히 특정 작가의 작품뿐 아니라 특정 작가가 유사한 작가들과 함께 유명한 컬렉터의 미술관이나 컬렉션에 포함되는 것만으로도 다양한 기관들을 통해 전시되며, 대여를 통해서 순회 전시에서 사용될 가능성이 커진다. 미술인들뿐 아니라 일반인들의 관심을 촉발했고 현대 미술계의 파이가 커지는 효과를 낳았다. 이러한 맥락에서 1973년 소더비 경매에서 스컬이 보유한 존스 작품 〈더블 화이트 맵〉이 24만 달러에 팔렸는데 당시까지 경매에서 판매된 20세기 미국 미술품 중 가장 비싼 작품이었다.

뉴욕현대미술관과 화상도 스컬의 적극성에 힘입어 다각적인 전략을 사용했다. 미술관이 매번 유명 컬렉터의 작품을 외부로부터 대여해서 전시를 기획하는 일은 쉽지 않았다. 비용과 일정을 맞추어야 하고 컬렉터의 다양한 필요도 충족해야 했다. 유명인의 유산으로 이뤄진 특별 경매처럼 미술관도 유사한 이벤트를 만들었다. 한정된 수이기는 하지만 작가에게도 매우 고무적인 일이다. 화상과의 친분도 중요하지만, 미술관을 후원하는 큰손 컬렉터와 친분을 쌓는 일은 큰 도움이 된다.

미술관은 도록을 통해서 기부자와 후원자를 기명하는 일을 확대했고 긍정적인 측면에서 이것은 기금 마련의 중요한 기폭제가 되었다.

큐레이터들과 컬렉션 위원회는 익숙하지 않았던 전문적인 금융 지식을 갖추게 되었다. 당연히 판매 금액과 가격의 많은 변동이 생겼고 이러한 가격의 상승효과는 미술관으로서도 더 많은 기부를 받아낼 수 있는 명분으로 사용되었다.

물론 스컬에 대한 많은 기사는 긍정적이기보다는 비판적인 경우가 더 많다. 저명한 비평가였던 바바라 로즈Barbara Rose는 1973년 『뉴욕』 매거진에 실린 기사 "명예 없는 이익Profit Without Honor"에서 "스컬은 저속하고, 품위 없고, 탐욕스럽고, (너무 대놓고) 홍보를 추구하는 것"을 여과 없이 드러내고 오히려 후원자의 이미지를 부정적으로 만들었다고 주장했다. 하지만 솔직하고 명예와 돈을 예술을 통해 추구하는 스컬의 이미지는 오히려 팝아트와도 잘 맞아떨어졌다고도 볼 수 있다.[39]

동시대 미술에 관한 관심이 대폭 늘어나고 있었던 1960년대 부정적이건 긍정적이건 노출 그 자체가 중요한 의미를 지니기 때문이다. 스컬과 팝아트에 관한 가십성 기사들에도 불구하고 스컬은 컬렉터와 공생관계에 있는 미술관 사이의 '일종의 끈'을 오히려 수면 위로 끌어올린 사례이다. 또한 누구나 예술가가 될 수 있다는 워홀의 말처럼, 문화예술계의 고급스러운 외향을 장착하기를 거부했던 스컬 부부는 누구나 컬렉터가 될 수 있다는 사실을 널리 알리게 되었다.

뉴욕현대미술관과
미술시장으로부터 배우다

미술관은 어떻게 화상, 컬렉터, 그리고 자신의 역할을 변화시켰는가?
이제까지 화상은 자신이 판 작품이 미술관에 수렴되는 데 오랜 시간을
기다려야 했다. 하지만 전후 미국 미술계는 전과는 비교가 되지 않을
정도로 빠르게 미술관의 컬렉션 가격이 오르는 것을 경험했다. 자연스
럽게 화상의 역할이 변했다. 또 컬렉터는 화가만을 후원하는 방식에서
미술시장을 선도하고 미술관에 버금가는 개인 컬렉션을 운영하는 단
계에 이르렀다.

반스와 스컬은 미국 컬렉터들의 자기 주도적인 성격을 보여주며, 미
술이나 문화적 토양이 부족했던 상황에서 등장했다. 유럽에 비해서 미
술계의 아카데미 시스템이나 공공 재원이 부족한 상태에서 궁여지책
으로 유럽의 작품과 미술을 보고 배우는데 집중하는 단계에 머물렀다
고 할 수 있다. 하지만 전후에는 사정이 달라졌다. 1940년대 유럽의 전
쟁 상황을 피해서 미국에서 초현실주의와 유럽의 추상화를 선보였던

'금세기의 화랑'을 비롯해서 동시대 미술을 다루는 시장의 토양이 갖춰지기 시작했다. 1950~1960년대 뉴욕현대미술관과 화상, 존스, 스컬과 팝아트는 미국의 미술시장은 창작에서부터 소비자에 다다르는 시간이 단축되었음을 보여준다. 긍정적으로 보자면 미술관이 전통적인 박물관과 달리 전위적인 미술계의 변화를 더 빠르게 받아들이는 결과를 낳았다. 결과적으로 예술가도 즉각적인 보상을 받을 수 있었다.

1960년대 과열화된 미국 미술시장의 상황을 잘 요약해 주는 일화가 있다. 미국 추상표현주의의 대표적인 작가인 드 쿠닝은 '화상 카스텔리는 못 파는 것이 없다'고 비아냥거리면서 맥주캔도 팔 수 있다고 농담조로 이야기한 바 있다. 이에 존스가 당시 뉴욕에서 작가들이 즐겨 마시던 가장 저렴한 맥주 상표인 에일 캔을 청동으로 뜬 〈채색된 청동 에일 캔Painted bronze ale Cans〉(1960)을 선보였다. 존스의 오브제 예술은 어디에서부터 변형이고 어디에서부터 작가의 손길이 들어간 예술인지 혼동시킨다. 뒤샹의 개념을 계승하고는 있으나 존스가 직접 전통적인 청동 주물의 방식을 사용하고 있기에 더 혼란스럽다. 드 쿠닝은 과열화된 미술시장과 전위적인 미술이 주요 미술관의 컬렉션으로 즉각 수렴되는 현상을 비꼰 것이다.

실제로 1940~1950년대 몬드리안과 칸딘스키, 초현실주의를 판매하던 카스텔리가 미국 화단과 뉴욕현대미술관과 깊은 연관을 맺으면서 순식간에 과감해졌다. 1951년 "9가의 전시"를 통해서도 이미 미국 내 전위예술가들의 흐름을 소개했다. 그리고 1958년 존스의 스튜디오를 현대미술관의 바와 함께 방문한 이후 존스의 첫 개인전에서 선보였던 작품들은 뉴욕현대미술관의 컬렉션이 되거나 미국 주요 컬렉터들이

구매함으로써, 당시 뉴욕미술계에서는 두고두고 회자되었다.

이것은 미술관으로서도 새로운 변화다. 1958년 아직 이름이 전혀 알려지지 않았던 존스의 전시가 곧바로 뉴욕현대미술관의 컬렉션이 되었다는 것은 미술관이 앞장서서 시장의 판도를 주도할 수 있게 되었다는 것을 의미한다. 즉, 화상과 미술관이 동시에 미술사에서 말하는 개념의 확장이나 가치를 창조하는 일에 적극적으로 참여하게 된 것이다.

또한 앞 장에서 언급한 복잡한 절세와 대여, 신탁의 개념, 타이밍, 분할 등의 문제는 미술관의 큐레이터들이 거의 관심을 두지 않던 것들이다. 경제적이고 법적인 과정에 관심을 두지 않거나 지식이 없었던 현대미술관의 조직과 일원들이 적어도 새로운 관점과 전문성을 장착하게 되었다. 실제로 뉴욕현대미술관은 뉴욕의 다른 현대 미술관들에 비해 각종 투자가나 법률가를 별도의 부서를 두고 적극적으로 채용해왔다.

화상의 위상도 높아졌다. 신비주의를 선호하는 한정된 고객에게 회화를 팔던 방식에서부터 미술관과 연대해서 작가를 발굴하고 추천하는 방식으로 유통의 태도와 방식이 다변화되면서 화상의 역할이 커미셔너, 후원자, 컬렉터, 다양한 정책전문가 등으로 확대되었다. 물론 시스템 바깥에 있어야 하는 전위의 명분과 역할이 사라졌다고 할 수도 있겠으나 현대미술사는 결국 체계와 영역을 재조정하면서 발전해왔다.

획기적이고 논쟁적인 화상, 작가, 미술관, 컬렉터의 '연대'는 두고두고 문제의 소지가 있다. 1950~1960년대 감세 제도나 구두로 대여 일자를 표기하는 등의 문제는 이후 논란거리가 되었고 일방적으로 후원자

에게 혜택을 주는 조항 등이 수정되거나 삭제되었다. 당시 컬렉터는 작품에 대한 소유권을 유지한 채 기부하고 세금 감면 혜택을 받았고 미술관에 요구만 하면 소유권을 미술관으로 되돌려 받을 수도 있었다.

또한 시장과 미술관이 새로운 예술운동에 집착하는 "신애주의The love of the new"로 비치는 것에 대한 우려도 제기되었다. 다음 장에서 다루게 될 컬렉터이자 미술관 대표인 찰스 사치는 자신의 컬렉션을 활용해 새로운 추세를 조장해 가기도 한다. 미술관은 끝없이 전위적이라는 이유로 새로운 것을 사고 수집하고 방출하는 일에 몰두할 위험에 처한다. 계속 새로운 예술가를 '발견'해야 경제적인 이득을 얻게 되는 시장과 미술관이 서로 닮아가게 되었다.

덧붙이자면, 1990년대 초반 북미와 서유럽에서 전통적인 미술관의 운영 방식에 반기를 들고 '새로운 박물관학'의 이론이 등장했다. 새로운 박물관 이론에 따르면 박물관이나 미술관이 컬렉션을 확충하기보다는 전시와 다양한 교육 프로그램에 집중함으로써 대중과의 접점을 늘려가야 한다는 것이다. 비물질적인 지식과 경험을 서비스하는 공간으로서 박물관이나 미술관의 역할이 바뀌어야 한다는 것이다. 이처럼 새로운 박물관학의 필요성이 대두된 데에는 여러 이유가 있겠으나 1960년대 이후 꾸준히 슈퍼 컬렉터 등의 행태가 매체를 점유하게 되고 특히 1980년대 사치를 비롯한 주요 컬렉터들이 미술관의 정책과 전시를 장악하게 된 상황과 무관하지 않을 것이다. 새로운 박물관학은 1990년대 초 미술시장이 급락하게 되면서 더 이상 컬렉션을 확충할 수 없게 된 시대적 상황에 기인한 것이기도 하고 미술시장과의 밀월 관계를 맺어온 유명 현대미술관에 대한 비판으로부터 생겨났다고 할 수 있

다. 게다가 지난 30여 년간 미술시장은 지속해서 확장되었다. 유명 현대예술 작품 가격이 천정부지로 올라서 미술관의 소장기금으로는 더 이상 컬렉션을 확충하는 일이 쉽지 않다.

이에 다음 장에서는 지난 30년간 미술시장에서 다양한 경계가 적극적으로 무너지는 현상을 본격적으로 다루고자 한다. 언급한 스컬의 계보를 잇는 사치의 등장은 지난 30여 년간 미술계 생태계의 주요한 변화를 보여준다. 더 이상 공공기관과 사적 기업이나 화상, 사적인 영역에서 일하던 예술 컨설턴트와 공적인 예술 정책가의 구분은 의미가 없어졌다. 오히려 경계를 파괴하면 파괴할수록 작가, 화상, 미술 기관의 '혁신성'의 이미지가 주목받고는 한다.

작가가 스스로 경매에 참여하는 데미안 허스트를 비롯하여 사치와 같이 온/오프라인의 연구기관과 상업 갤러리, 미술관을 함께 운영하는 주체가 등장했다. 온라인상에서 각종 경매와 작품과 작가의 정보를 제공하는 사이트에 가고시안이나 거대 화상이 투자하거나 운영에 깊이 관여하는 경우가 비일비재해졌다.

이에 지난 30여 년간의 미술계 동향을 슈퍼 컬렉터의 등장과 온라인 미술시장의 확대 측면에서 살펴보도록 하겠다. 1960년대 이후 미술시장에 등장한 공격적인 컬렉터는 세계화의 시대에 이르러 어떻게 현대미술 시장의 명암을 드러내게 되는가?

4장

사치 효과

매개자에서 컬렉터의 시대로

21세기 들어 경매시장과 아트페어는 전에 없는 성장을 거듭했다. 통계에 따라서 다르지만, 경매에 참여하거나 아트페어를 여는 나라가 거의 3배 이상씩 늘었고, 전체 매출액은 통계에 따라 다르지만 대략 1990년대 말과 비교해서 거의 10배 이상 늘었다. 1970년에 설립된 국제적인 광고대행사 사치 앤드 사치의 대표인 형 찰스는 1982년에 영국의 문화예술위원회에서 만든 새로운 작가 후원회에 위원이 되면서 미술계의 후원, 창작, 유통의 모든 분야에 깊숙이 관련되었다. 1990년대부터 2010년대까지 전 세계 미술시장과 심지어 창작과 정책의 영역에까지 지대한 영향을 미친 사치의 발자취를 되짚어보겠다. 이를 통해서 21세기 투자 중심의 미술시장과 미술계의 지평이 어떻게 매개자의 존재를 약화시키고 컬렉터가 중요 주체가 되는 시장을 만들었는지를 살펴보고자 한다.

미술계의
맨부커상을 꿈꾸다

1950~1960년대 미국의 추상표현주의와 팝아트가 화상들의 새로운 핫 아이템으로 떠오르는 과정에서 뉴욕현대미술관과 팝아트의 대표적인 컬렉터였던 로버트 스컬의 역할에 대해 살펴보았다. 그런데 1985년 런던 사치 갤러리Saatchi Gallery를 설립한 '슈퍼 컬렉터' 찰스 사치Charles Saatchi 는 미술계의 영향력에 있어 스컬을 훨씬 앞섰다.[1] 스컬의 역할이 후원 자에 그쳤다면, 사치는 전시 기획자, 정책가, 화상으로서 미술계에 전방위적으로 영향을 끼쳤다. 그의 활동은 창작과 유통, 고전적인 의미에서의 1차 시장인 화랑과 2차 시장인 경매의 벽을 허물었다. 결과적으로 지난 30여 년간 사치는 특히 대중들에게 전 세계적으로 가장 영향력 있는 미술계의 인사가 되었다.[2]

사치의 행보를 자세히 다루기 전에 당시의 상황을 살펴볼 필요가 있다. 첫 번째로 1980년대 말부터 1990년대 초 사치가 성공적으로 젊은 영국 작가를 세계적인 작가로 만들 수 있게 된 배경으로 영국 정부의

강력한 의지가 작동했다. 사치는 1982년 정부가 이끄는 영국의 젊은 작가를 후원하는 국가의 자문 그룹에 속하였다. 앨런 보우네스Alan Bowness, 1980~1988 테이트 모던Tate Modern 갤러리 관장은 "새로운 예술의 후원자the Patrons of New Art"라고 불리는 그룹을 운영하면서 1984년 시각예술에서도 문학에서와 같이 '맨부커상'에 해당하는 세계적으로 권위 있는 상을 만들어야겠다는 목표 아래 '터너 미술상'을 제정하게 되었다. 사치가 생산된 창작물이 아닌 창작의 현장에 밀착해서 더 공격적이고 능동적인 컬렉터이자 심지어 정책전문가로서의 면모를 지니게 된 것은 당시 영국 정부의 필요에 따른 것이기도 했다.

오랫동안 경매를 통해서 영국의 미술시장은 발전하기는 했으나 창작에 있어서는 보수적이고 구태의연하다는 자성의 목소리도 있어 왔다. 18세기부터 본격적으로 발전한 영국 경매사는 결국 귀족 계급의 순차적인 몰락과 밀접하게 연결되었다. 초기 경매는 주로 유럽 귀족들이 가지고 있었던 고가구나 고미술에 집중했다. 영국의 경매에서는 오랫동안 인상파가 유행하던 시절에도 풍속화나 자연주의 바르비종, 영국 풍경화가 대세였다. 실제로 프랑스의 대표적인 온라인 미술품 가격 데이터베이스에 따르면, 1999년 전 세계 경매에서 현대미술의 비중은 3% 미만이었다.[3]

사치와 같은 슈퍼 컬렉터의 등장 배경으로 1980~1990년대 런던과 뉴욕의 미술시장의 맥락도 살펴보아야 한다. 본문에서도 다루겠지만 사치가 1차 시장인 화랑과 2차 시장인 경매를 오가면서 공격적으로 투자자의 태도를 지니게 된 것도 부분적으로 미술시장의 등락을 경험했기 때문일 것이다. 사치가 본격적으로 컬렉터로 입문한 1970~1980년

대 미술시장은 냉탕과 온탕을 오갔다. 특히 금융과 부동산 산업의 호황과 일본 컬렉터들이 가세한 1980년대 뉴욕 중심의 미술시장은 20년 주기설에 부합되게 붐을 이루었다.[4] 영국 문화위원회Arts Council of England 가 1984년부터 기업후원을 비롯하여 예술 분야에 대한 재정적인 후원을 확대하는 펀드레이징을 최우선의 목표로 삼은 것은 이러한 배경과 무관하지 않을 것이다.

하지만 미술시장이 위축된 1990년대가 오히려 사치에게는 젊은 영국 작가(이하 YBA로 표기)를 홍보하기에 좋은 시기였다고 할 수 있다.[5] 1990년대 초 뉴욕 증권시장이 폭락하면서 미술시장에서 더 이상 1980년대 영향력 있는 회화 작품의 판매는 부진하였다. 마찬가지로 그가 2010년 온라인 미술거래 플랫폼인 아트사치를 시작하기 직전인 2008년에도 금융위기가 있었다. 즉 사치는 미술시장이 경색되면 특유의 기질을 발휘하여 능동적으로 대처해왔다. 따라서 21세기로의 전환기에 미술시장의 변동성은 사치가 전혀 알려지지 않던 영국의 작가를 홍보함으로써 미술계의 판도를 과감하게 변화시키기에 오히려 긍정적으로 작용할 수 있었다.

주요 서구 미술관의 기금과 컬렉션 기부가 예전만 하지 못하였다는 점도 사치와 같은 개인 컬렉터의 위상이 부각되게 된 중요한 시대적 배경이다. 영국의 1980년대 현대미술에 대한 인지도가 여타 가구, 공예, 보석에 비해서도 낮은 데다가 2000년대 테이트 모던이 현대미술 전문 미술관으로 문을 열기까지 현대미술관에 대한 영국의 관심과 지위, 컬렉션에 대한 지원은 매우 빈약했다. 영국 박물관과 미술관에 대한 기금 시스템에 관한 한 연구에 따르면, 영국의 미술관 대부분이 비

영리 단체로, 정부 보조금에 대한 의존도가 높고 대처 정부 하에서 보조금은 삭감된 상태였다.[6] 사치를 전 세계 미술계의 가장 영향력 있는 인물로 만들어준 순회전 "센세이션Sensation"(1998~1999년, 런던, 베를린, 뉴욕)도 왕립예술원Royal Academy of Arts이 전시 기금을 마련하기 위해서 영국의 많은 후원자를 물색하던 중 맨 마지막에 접촉한 사람이 사치로 알려져 있다.

이외에 1990년대 중반 이후 전 세계적으로 서구유럽과 북미권을 제외한 지역에서 컬렉터층이 증가하게 되면서 시장의 규모가 확장된 것도 컬렉터의 존재감을 부각시키는데 한 몫하였다. 중국 예술가와 컬렉터가 급격하게 증가하면서 2007년 중국은 세계에서 3위권의 미술시장이 되었고 2023년 기준 글로벌 미술시장에서 점유율 19%로 2위를 차지하고 있다. 2000년대 중반부터는 일본 작가들이 경매에서 최고가를 기록하였고, 러시아나 브라질에서도 다양한 컬렉터 층이 생겨났다. 홍콩의 규제된 미술품 경매 시장은 2008년 1억 5천 8백만 달러에서 2021년 16억 9천만 달러로 성장했으며 런던과 거의 필적할 만한 규모를 자랑하고 있다. 글로벌 미술시장은 사치의 직접적인 효과는 아니지만, 사치의 영향력이 아직도 아시아의 젊은 예술가와 미술계에 미치는 결과를 낳았다.

그렇다면 창작과 수요자 컬렉터와 관객의 거리를 최대한 좁히고, 1차와 2차 시장의 경계를 허물면서 화상이자 미술관 관장이며, 심지어 경매의 적극적인 참여자로 변모해온 사치의 행보는 어떠한가? 그리고 사치는 온갖 논란에도 불구하고 현 미술계를 어떻게 변화시켰는가? 심지어 '사치 효과Saatchi Effect'라는 명칭이 회자 될 정도인데 사치는 어떻

게 미술계를 변화시켰는가?

본 장에서는 1990년대부터 시작된 사치의 중요한 역사적 배경을 미술계의 구도 안에서 살펴보고, 이어서 동시대 젊은 예술가를 후원하는 시스템이 어떻게 사치의 갤러리를 통해서 공적인 영역에서 상업화랑과 시장으로 확대되었는지를 살펴보고자 한다.

역사적으로 뒤돌아보면 사치는 1985년부터 그가 참여했던 정부의 영국 젊은 작가 후원 프로젝트를 성공적으로 이행했다. 나아가서 사치는 전 세계 미술계에서의 네트워크와 영향력을 이용해서 경매시장, 아트페어 그리고 온라인 시장으로까지 YBA Young British Artists의 규모를 확장했다. 사치 덕택에 젊은 예술가 중에서 빠르게 성공한 이들이 생겨났고 동시에 예술가와 화랑들 사이에 양극화가 가속되었다. 그리고 컬렉터들은 더 공격적으로 변했고 시장의 변화에 매우 빠르게 움직이기 시작했다.

컬렉터와 투기꾼 사이에서 1:
젊은 작가의 후원자?

친한 큐레이터가 『은밀한 갤러리』(2010)라는 번역서를 추천해주었다. 책의 선전 문구에 '사치'라는 이름이 여러 번 등장했다. 이야기의 요지는 사치가 소유한 작품의 권위는 뉴욕현대미술관이 소유한 만큼이나 아니 적어도 웬만한 미술관의 이름보다 더 중요하다는 것이다. 사치는 절대적인 권위까지는 아니어도 미술계에서 지난 1990년대부터 2010년대까지 "힙하고 트렌디"한 측면에서는 단연코 가장 자주 입에 오르내리는 이름이 되었다. 그의 존재는 단순히 영향력 있는 컬렉터의 입지를 넘어서서 21세기 미술시장과 미술계를 좌지우지한다는 위치에 놓이게 되었다.

사치는 개인재산을 털어서 1985년 런던에 사치 갤러리를 열었고 1988년 YBA에 속한 작가들의 작품을 시장에 나오기도 전에 사들였다. 그가 후원하고 홍보하던 트레이시 에민Tracey Emin, 1963~은 테이트 미술상을 받았고 결정적으로 사치와 왕립예술원이 함께 기획한 순회전 "센세

이션"이 전 세계적으로 엄청난 파장을 나았다. 150만 명의 관객을 모은 "센세이션" 전을 비롯해서 매년 사치 갤러리의 관객 수는 100만 명이상이다. 2022년 기준으로 사치는 현대미술관으로는 루브르와 샹젤리제에 이어 세 번째로 인스타에 많이 등장하는 문화예술기관/유적지이다.[7] 또한 2008년 사치는 온라인 미술 플랫폼 '사치 아트'를 통해 일찍이 온라인 미술시장에 불을 지폈다. 아마존을 비롯하여 국내에서도 대기업이 오랫동안 구상했던 온라인 미술시장이 '신뢰'라는 벽을 넘지 못하고 지지부진해 온 것에 비해 '사치'라는 이름값이 지닌 위세를 보여주었다. 현재 젊은 작가들 뿐 아니라 다양한 국가와 매체의 작가들이 참여하고 있는 NFT 시장도 결국 '사치 아트'의 시행착오와 선례를 따른다.

1990년대와 2000년대 사치와 YBA는 예술가에게도 큰 영향력을 미쳤다. 특히 젊은 작가들이 시장을 대하는 문화, 하위문화, 자신의 개인적인 삶을 작품에 투영하는 데에 거리낌이 없도록 만들었다. 단숨에 동시대 예술가들이 경제적인 성공을 쟁취하는 것을 목격하게 되면서 시장을 대하는 태도에 변화를 가져왔다. 일본을 대표하는 가장 성공한 예술가 무라카미 다카시는 일본과 뉴욕에 거대한 스튜디오를 운영하고 있고 각종 백화점이나 부동산업자와 함께 공공디자인부터 제품 디자인에 이르기까지 영역을 넓히고 있다. 아이웨이웨이Ai Weiwei는 반체제적이고 사회비판적인 메시지에도 불구하고 무라카미처럼 '팩토리'라는 용어를 선호하고 거대한 스튜디오를 운영한다.

영국의 비평가는 사치에게 컬렉터와 투기꾼의 합성어 '스페큘레이터Specullator'라는 이름을 붙여주었다. 미국의 화상 레리 가고시안과

YBA의 대표적인 화상 빅토리아 미로 등은 사치를 자본주의적이라고 우회적으로 비판한 바 있다.[8] 그런데 짚고 넘어갈 것은 모든 컬렉터는 자본주의적이다. 외부로 어떻게 비치든지 간에 이들은 돈에 관대하지 않다. 고매하게 보이는 반스나 인정욕구에 시달리는 스컬 모두 거래의 귀재였다. 절대 비싼 값에 작품을 사지는 않았고, 세금 감면을 비롯하여 이해관계에 밝았다. 1940~1950년대 록펠러 주니어와 같은 전통적인 부자도 뉴욕현대미술관 초기 시장의 안정성이 담보되지 않은 현대미술에 적극적으로 투자하지 않았다. 전체적인 시장의 상황을 파악한 이후에 투자에 뛰어들거나 아예 '상황'을 자신에게 유리하게 바꾸고자 다양한 전략을 사용했다. 그러므로 사치만 돈에 집착한다고 몰아붙이는 것은 부당하다.

대신 가고시안과 미로와 같은 화상들이 사치를 자본주의적이라고 (화상들이 그렇게 부르는 것도 모순이기는 하지만) 우회적으로 비판한 데에는 사치가 무엇보다도 미술계의 추천endorsement 시스템에 도전했기 때문이다. 이렇게 비난한 가고시안이 최초로 2011년에 10억 불을 달성한 후 현재 세계에서 가장 큰 상업 갤러리이자 전 세계적으로 9개의 지점과 2025년 현재 19개의 갤러리와 자체 미술관을 두고 있을 정도로 성장한 것도 사치의 공격적인 전략을 공유했기 때문이다.

전문가 집단이 유명 화랑, 잡지, 경매를 통해서 시장의 유행, 대중의 접근성, 미학적인 평가와 가격이 결정되는데 영향력을 행사해왔다면, 사치와 같은 슈퍼 컬렉터는 미술계의 체계를 쉽게 우회했다. 그는 자신의 미술관을 가지고 있었고 직접 미술대학에 가서 작가를 선택했다. 정책에도 영향력을 미쳤다. 그러다 보니 그의 일거수일투족은 자연스

럽게 매체의 관심 대상이 되었다. 스컬이 친밀한 후원자의 역할을 했다면 사치는 젊은 작가의 경력에 직접적인 영향력을 행사할 수 있었다. 결과적으로 창작자와 수요자 사이에 존재하는 수많은 매개자의 역할을 약화시켰다.

사치가 1960년대 말 컬렉터로 미술계에 입문했을 때 그의 취향은 부인의 영향을 받기도 했지만, 당시 유행하던 개념미술과 미니멀리즘의 미술운동을 따랐다. 사치가 첫 번째 구매한 작품은 미국 미니멀리스트 작가 솔 르윗Sol Lewitt의 개념미술이다. 1969년은 개념미술에서 가장 중요한 해로, 솔 르윗의 개인전뿐 아니라 같은 해 전 세계 개념 미술작가를 모은 하랄드 제만Harald Szeemann의 역사적인 전시 "머리로 꿈꿔라: 태도가 형식이 될 때Live In Your Head: When Attitudes Become Form"가 베른의 쿤스트 홀에서 열렸다.

그가 수집을 시작할 당시인 1970년대 초반 미술시장은 석유파동으로 고전을 면치 못하고 있었다. 1960년대의 작은 거품이 꺼져가고 있었고, 1970년대 초반에는 반모더니즘적이고 반문화적인, 즉 저항적이고 비판적 예술이 유행했다. 다시 말해, 사치는 이제까지 엘리트적인 모더니즘과 심미적인 기준, 심지어 귀중한 물건으로서 예술작품에 대한 가치가 심각하게 비판받기 시작할 때 컬렉터로 입문했다. 개념미술은 1960년대 말 반문화적이고 자본주의에 비판적인 태도와 사회 환경에서 파생되었다.

사치는 자신의 컬렉션을 보관하기보다는 자신의 미술관/갤러리를 통해서 전시하고 광고에 활용함으로써 송사에 휘말리고는 했는데 이것을 지극히 개인적으로 '이상한' 성향으로 설명하고는 한다. 혹은 그

가 2000년대 경매에서 컬렉션을 팔아치우는 행보를 새로운 것을 좇는 병리적인 그의 성향과 연관시키고는 한다. 이러한 측면이 없는 것은 아니지만 사치가 어떠한 문화적, 정치적 환경에서 1960년대 말 컬렉터로서 길을 걷기 시작했고 1970년에 사치 앤드 사치를 설립했는지를 좀 더 자세히 분석해 보아야 한다. 다시 말해 그가 1960년대 젊은 시절에 반문화를 경험한 세대라는 점에 주목해야 한다. 그의 첫 소장품이 비물질화를 강조하는 솔 르윗이라는 점에서 사치는 현대예술의 물질성에 대하여 전혀 다르게 생각하는 컬렉터의 등장을 예고하는 것이다. 물론 정치적으로는 정반대의 성향과 목적을 가질지언정 말이다.

비평가들은 사치가 후원했던 영국의 젊은 작가들, YBA를 편의적으로 "새로운 개념미술Neo-Conceptual Art"이라고 부른다. 시기적으로 YBA와 유사한 성향의 미술을 활용한 컬렉터, 비평가, 큐레이터 층이 개념미술과 개념미술을 새롭게 인식(비판하든지 동조하든지 간에)하던 역사적 맥락에서 등장했다는 것을 보여주는 대목이다. 사치와 동시대를 산 인물이자 현대예술의 자본화에 지대한 공헌을 한 제프리 다이치Jeffrey Deitch 전 로스앤젤레스 카운티 미술관LACMA의 관장도 뉴욕의 대표적인 개념미술 화랑인 존 웨버John Weber 갤러리에서부터 경력을 쌓기 시작했다는 점을 함께 고려해 볼 만하다.

사치의 친보수당적인 광고 전략이나 다이치의 스트릿아트 전시는 정치적으로 말하자면, 전혀 다른 스펙트럼에 해당한다. 그런데도 1960년대 말과 1970년대 광고와 미술계에 입문한 사치와 다이치가 각각 컬렉터이자 관장으로서 문화예술을 물질이 아닌 아이디어와 서비스로 인식했다는 점에서는 오히려 진보적인 개념미술과 무관해 보이지 않는다.

사치의 1969년 〈임신한 남자Pregnant Man〉(도판 4.1)나 1978년 〈노동이 작동하지 않는다Labour Isn't Working〉는 광고계의 전설로 남아 있는데, 이 두 광고는 모두 페미니즘과 노동청과 같이 진보적인 이슈를 비꼬는 것으로 유명하다. 그의 광고는 진보 진영에서 자주 사용하는 의제와 이미지를 사용하되 중의적으로 해석의 여지를 남겨둠으로써 진보 진영의 이상주의에 찬물을 끼얹는 것으로 악명이 높았다. 예를 들어 〈임신한 남자〉는 얼핏 여성 상위나 젠더롤의 변형을 연상시키지만, 임신에 대한 여성의 책임감을 떠올리게 하는 매우 보수적인 광고이다. 〈노동이 작동하지 않는다〉는 '노동'과 '일하다' 혹은 '작동하다'라는 단어를 사용하되 1970년대 높은 실업률을 해결하지 못하는 노동청과 노동당의 정책을 비꼰 것이다. 보수 진영의 오랜 논리인 복지가 결코 실업률의 해결방안이 아니라는 사실을 함께 일깨워주면서 말이다.

사치가 본격적으로 동시대 작가를 다루는 미술계와 직접적인 연관성을 맺게 된 것은 그가 새로운 예술의 후원자 협의회의 위원이 되면서부터였다. 현재 미국과 중국에 이어 제3위의 미술시장 규모를 가진 영국은 1974년 영국철도연금기금 자산 중 4천만 파운드를 소더비 경매를 통해서 예술 투자에 할당했고, 후원자 협의회도 이러한 전통으로부터 유래하였다. 물론 당시의 의제는 창작의 영역에서 낙후한 이미지를 벗지 못하고 있는 영국의 시각문화와 현대미술을 중흥시킬 목적으로 진행되었다.

이에 사치는 후원자 협의회와 미술상의 경험을 살려서 1980년대 중후반부터 영국의 젊은 작가의 작품에 직접 투자하기 시작했다. 미술대학의 졸업전이나 학생 그룹전을 직접 방문해서 작품을 선택했다. 예를

도판 4.1 〈임신한 남자〉, 1969, 사치 앤드 사치의 광고 캠페인, 2023년 카페에 설치된 포스터 © 공공 영역.

도판 4.2 젊은 영국의 예술가, 초기 사우스와크의 산업단지를 활용한 모습을 보여주는 지도, 런던,
1988–1990 © Southwarknotes.wordpress.com.

들어 1994년 YBA의 세 번째 전시에 참여한 제니 세빌Jenny Saville에 따르면, 사치는 그녀의 글래스고 예술대학 학위 전시회를 본 후에 그녀를 런던으로 초대했다. 사치의 취향은 점차로 미국 추상주의와 미니멀리즘에서 골드스미스 미술대학Goldsmith's Art School에서 처음 만난 'YBAs'로 전환되었다. 초기 사치의 관심을 끈 YBA의 멤버는 허스트와 에민 이외에도, 세라 루카스Sarah Lucas, 1962~, 이안 대번포트Ian Davenport, 1966~, 제이크 & 디노스 채프먼 형제Jake and Dinos chapman, (1962~, 1966~), 마크 퀸Marc Quinn, 1964~ 등 20대의 젊은 예술가들이었다.

사치는 1988년 이스트 런던의 빈 곳(이전 소방서와 현 버스 차고)에서 한시적으로 열린 "프리즈Freeze" 전에 천 파운드를 맨 처음 후원했다. 당시 23세였던 데미안 허스트는 버려진 선착장의 창고에서 16명의 전시를 기획했다. 대부분 골드스미스의 학생들로 이뤄진 전시는 버려진 상자와 상자 위에 그려진 평면 이미지들로 이뤄져 있었는데 당시 커리큘럼은 이 둘 간의 구분을 두지 않기 때문이다. 사치의 첫 번째 갤러리 또한 런던 변두리의 버려진 페인트 공장을 개조해서 진행되었고 당시 사치와 YBA 그룹은 도심의 낡은 공간을 개조해서 전시장으로 쓰고 근처의 부동산이 오르면 움직이는 젠트리피케이션 현상의 중심에 있었다.(도판 4.2) 사치는 YBAs의 1990년 두 번째 전시 "도박자Gambler"에서 허스트의 최초 '동물' 설치물인 〈천년A Thousand Years〉을 구매했고 이듬해인 1991년 마크 퀸의 주요 작품도 구매했다.[9]

사치와 YBA를 언급할 때 빼놓을 수 없는 것이 1998~1999년에 열린 영국의 젊은 작가 42인전인 "센세이션Sensation"(도판 4.3)이다. 사치는 공동 큐레이터로 참여했고 30만 명이 방문한 이 전시는 영국 현대미술로는

도판 4.3 론픽맨, 〈센세이션: 젊은 영국의 예술가(사치 컬렉션)〉, 벌링턴 하우스, 피카딜리, 런던, 벌링턴
하우스 앞마당 © 공공영역.

당시까지 최고의 관객을 동원했다. 전시는 이듬해 베를린의 함부르크 반 호프Hamburger Bahnhof에 있는 국립미술관The National Galerie에서 순회전시를 하면서 이전의 모든 관람객 기록을 경신했다. 또한 뉴욕의 브루클린 미술관Brooklyn Museum of Art에서는 당시 뉴욕의 시장이었던 루돌프 줄리아니Rudolph William Louis Giuliani가 특정 작품을 문제 삼으면서 브루클린 미술관의 지원을 중단하겠다고 선언하는 등 전시는 초미의 관심을 끌었다.

논란의 쟁점은 영국에서는 연쇄 살인범 마이라 힌들리Myra Hindley의 초상을 거대하게 확대해서 다루고 있다는 점이 대중적인 비난의 대상이 되었다. 뉴욕에서는 줄리아니 시장이 크리스토퍼 오필리Christopher Ofili, 1968~ (도판 4.4)가 성모 마리아의 이미지 위에 코끼리 똥을 묻힌 것이 신성모독이라고 주장하면서 "도시가 이 병든 것에 대한 비용을 내서는 안 된다"라고 비난했다.[10] 줄리아니는 트럼프 대통령의 변호인으로 이후 몰락하게 되지만, 당시 뉴욕의 검사이자 시장으로서의 보수적이지만 강직한 이미지를 지녔었다. 각종 논란에도 불구하고 "센세이션" 전은 아트넷이 꼽은 Y2K 세대의 서막을 알리는 유명한 전시로 기억되고 있다. "센세이션"에 참여한 작가들은 시장의 측면에서도 2000년대 중반까지 세계 현대미술계에서 가장 영향력 있는 작가로 자리 잡았다.[11]

YBA 그룹의 예술가들이 공유하고 있는 자조적이거나 지극히 개인적이면서도 전투적인 특징을 한마디로 정리하기는 어렵다. 미술계 외부의 양식과 내용을 차용하고 있으며 만화, 드로잉, 오브제와 인간의 피를 연상시키는, 여성의 생리대 등이 결합된 방식은 불경스럽다. 청소년기의 하위문화로부터 유래한 호기 어린 미술로는 마이크 캘리Mike

도판 4.4 〈센세이션: 젊은 영국의 예술가(사치 컬렉션)〉, 1999년 10월 2일~2000년 1월 9일, 브루클린 미술관, 뉴욕 © 공공영역.

Kelley의 1970~1980년대 작품이 있는데 이들에 비해서도 강도가 센 경우들이 많다. 이후 가장 격렬하게 논쟁을 벌인 전시 "I am a Camera"에 등장한 어린이의 알몸 사진은 스코틀랜드에서 음란물로 경고를 받았다. 2003년 런던 사우스뱅크로 사치 갤러리가 이전한 후 열린 개관전에서는 1960년대 반문화를 상징하는 160명의 혼성 누드 라이브 쇼가 벌어졌다.

그런데 사치 갤러리가 젊은 영국 예술가의 후원자로서의 명성을 떨치게 된 것은 무엇보다도 젊은 작가와의 직거래를 통해서였다. 사치와 YBA의 지나치게 친밀한 관계에 대해서 문제를 제기하는 쪽은 그가 기존의 후원자가 지켜야 할 거리를 무시하고 있다고 주장한다.[12] 그는 작가를 고르고 경매 기록에 직간접적으로 영향력을 미치는 등 후원자라기보다는 거의 중개인이다. 사치는 젊은 작가를 직접 선정할 뿐 아니라 미술상을 통해서 그 이후의 경력에도 관여했고 사치 갤러리를 통해 컬렉션의 부분으로 수렴했다. 작가상, 젊은 작가 프로그램, 온라인 오픈 플랫폼은 작가를 미술계에서 육성하고 홍보하고 수렴하는 과정에 해당한다.

2009년 사치와 BBC는 "훌륭한 예술을 만들 재능, 야망, 열정"을 가진 예술가를 영국 전역에서 찾는 과정을 기록한 리얼리티 TV 쇼를 제작한다고 주장했다. 리얼리티 TV 쇼인 "사치 화파The School of Saatchi"(2009)는 흡사 메디치 화파를 연상시키는 타이틀로 방영되었다.[13] 프로그램은 3천 명의 지원자로부터 최종 6명을 선발했고, 심사위원 중에는 트레이시 에민이 포함된다. 국내에서도 2014년 사치 식의 신진 작가 선정 리얼리티 TV 프로그램 '아트스타 코리아'를 '슈퍼스타K'로 CJ E&M

이 제작했다. 아울러 BBC에서 방영될 4부작에서는 패널과 사치가 선정한 예술가가 러시아의 유명한 에르미타주 미술관이 기획한 "뉴스 스픽: 현재 영국 미술Newspeak: British Art Now"에 포함되었다.

과연 사치 관장과 젊은 작가들 사이의 힘의 균형이 맞는지의 문제도 제기해볼 수 있다. 이제 곧 대학을 졸업한, 그것도 특정 대학에 집중된 사치의 커미션과 세일은 곧 영국뿐 아니라 한동안 유럽과 북미의 미술대학에 이중적인 영향을 미쳤다. 사치가 미술관의 관장이라는 사실은 문제의 소지를 지닌다. 컬렉터가 전면에 나서서 미술관을 운영하면서 젊은 예술가를 후원하게 될 때 예술가의 자율성이 지나치게 훼손될 수 있기 때문이다. 게다가 사치 회사는 사치의 광고가 작가의 이미지를 그대로 차용을 하거나 심지어 표절했다는 송사에 휘말리기도 했다.

또한 2010년에는 온라인 사이트인 사치 아트를 런칭했다. 당시 사치 아트의 중개비는 일반 화랑의 50%보다 낮은 40%였다.[14] 중개비는 젊은 작가들이 일반적으로 시장에 쉽게 수렴될 수 없다는 점과 온라인 시장의 한계를 고려해서 책정되었다. 2010년은 2008년 금융위기 이후 세계 미술시장이 경직되면서 다양한 돌파구가 필요했고 비서구권 작가와 컬렉터에 새로 집중하기 시작할 때였다. 불황기를 타계하는 것은 화상, 컬렉터뿐 아니라 예술가들도 절실히 바라는 일이었기 때문에 나름의 명분을 찾을 수 있을 것이다. 그런데도 컬렉터가 온라인 미술시장에 적극적으로 참여한다는 것은 이해관계에 배치될 소지를 지닌다. 젊은 작가들의 등용문이기는 하지만 가격 책정에서부터 가격 유지의 문제 등에 있어 온라인 미술시장은 불안정한 공간이다. 특히 오프라인 공간에서 시장이 형성되어 있지 않은 작가들도 많이 참여하기 때문에

신뢰성이 떨어지는 공간이다. 완벽한 직거래는 아니지만, 직거래의 형태를 취하는 사치 아트는 후에 다루겠지만 전문성 부재 등의 다양한 비판에 직면하였다.

사치와 같은 큰손의 관심은 신진 작가에게는 양날의 검이다. 비평적인 평가를 제대로 받아본 적이 없는 대학생의 작품을 다량으로 사는 행위는 엄밀한 의미에서 평가 시스템을 벗어나는 일이다. 나아가서 작가의 작품 방향, 제작 방식, 제작 속도 등에 있어 자율적인 결정이 어렵게 되는 불상사가 일어날 확률이 높다.[15] 미술계에서 공공 박물관이나 미술관은 작품의 궁극적인 안식처로 인식되어 왔다. 일단 이런 일이 일어나면 예술 작품은 평가 과정의 정점에 도달하고 '박물관 품질'이라는 최고의 찬사를 받으며, 작품이 이제 예술 역사의 일부로 수렴되고 그 경제적 가치가 증가하게 된다.

그런데 기존의 전시나 시장 경험이 많지 않은 상태에서 젊은 작가의 가격이 상승하게 되면 이후 작품활동에 큰 제약이 뒤따르기도 한다. 1960년대 로버트 인디애나와 클래스 올덴버그가 성공 이후 뉴욕을 떠난다든지, 1980년대 포스트모더니즘의 가장 선봉장이었던 줄리앙 슈나벨Julian Schnabel, 1951~이 영화 작가로 전향하는 등 일찍이 성공한 작가들이 자주 원래의 궤도로부터 신속하게 이탈하는 일은 미술사에서 흔하다.

게다가 온라인 미술시장에 큰손인 사치가 일반 작은 화상들이 다루어야 하는 경험이 충분치 않은 작가를 위한 온라인 시장에 뛰어들어야 하는지에 대한 의문이 든다. 언급한 바와 같이 작가의 자율성이나 미술계의 전문성, 그리고 다양성이 크게 위협받을 수 있다. 사치는 미술

대학에서 갓 나온 작가를 화상을 거치지 않고 후원하거나 커미션을 하고, 자신이 만든 사치 갤러리를 통해 전시하고 경매 이벤트를 통해서 2차 시장의 가격을 점유할 수 있었다. 컬렉션을 영국 정부와 거래를 통해서 기부하고 전시를 후원함으로써 사치는 영국의 문화정책에도 관여할 수 있었다. 2010년 만든 사치 아트를 통해서 온라인 시장에서 젊은 작가에게 40%의 중개비를 받고 작품을 판매했으며 2014년에 온라인 플랫폼 업체에 사치 아트를 팔았다. 이것이 사치의 전성기인 1985년에서부터 2010년대 중반까지 일어난 일이다.

그렇다면 사치는 무엇을 목적으로 하는 후원자인가? 『가격에 대하여 말하다*Talking Prices*: 현대미술 시장에서 가격의 상징적 의미』(2007)의 저자인 올라브 벨티우스Olav Velthuis는 미술계가 예술을 수집 목적과 의미에 예민하게 반응해왔다고 쓰고 있다.[16] 역사적으로 작가와 화상은 예술 작품이 전적으로 상품이나 재원으로만 인식될 위험에 대해 언제든지 인지하고 있으며 그 때문에 컬렉터의 수집 의도는 도덕적이고 사회적인 책무를 지녀야했다. 보수적인 화상은 바람직하지 못한 컬렉터를 멀리하려고 노력해 왔고 재판매에 있어서도 특정 기간을 요구하고는 했다. 박물관이나 미술관에 지나치게 사적인 이유로 기부하기 위해서 구매하는 컬렉터도 경계해왔다.

사치의 공격적인 행보는 부정적으로 보자면, 미술계의 각종 중간 시스템을 교란할 위험성이 높다. 한 가지 확실한 것은 슈퍼 컬렉터의 단계를 뛰어넘은 사치의 행보는 미술시장뿐 아니라 미술계도 변화시켰다. 일반 화상과 미술관의 입지는 이전에 비해서 좁아졌고, 미술계의 양극화는 심화되었다. 몇몇 큰 화랑은 몸집을 더 키웠고, 미술시장에

서 주요 작가들의 작품값이 천정부지로 올라가면서 세계 주요미술관은 자체적으로 컬렉션을 구매하는 일이 점점 더 힘들어졌다. 글로벌 미술시장의 매출액과 규모가 증가하면서 메가 화랑과 거대 경매로의 쏠림 현상은 더 심화되었다. 국내에서도 단색화가 유행할 당시 2-3개의 화랑의 매출액이 전체 국내 시장 화랑 매출액의 80% 이상을 점유한 바 있다. 이에 필자는 전시 기획자, 관장으로서가 아닌 컬렉터로서 사치의 면모를 좀 더 자세히 다뤄보고자 한다.

컬렉터와 투기꾼 사이에서 2:
21세기 경매를 향하여

후원자로서 사치의 의도를 의심하게 되는 대목은 단지 그가 기존 미술계의 비평적 기준이나 생태계의 유기적인 관계를 무시했기 때문만은 아니다. 결정적으로 사치가 미술시장의 관점에서 논란이 된 것은 그가 너무 빈번하게 소장품을 사고파는 행위를 반복하면서 공격적인 경영 방식을 취했기 때문이다. 큰손 중에서 사치처럼 경매시장을 통해서 자신의 컬렉션을 당대에 '정리'해온 인물은 드물다.

전통적으로 특정 작가의 전시를 통째로 사고 단기간에 되파는 일은 시장 안정성을 해친다고 여겨져 왔다. '시장의 안정화'는 컬렉터의 보유기간을 통해 실효를 거두게 된다. 즉 '장기 투자'를 통해서 작가와 작품의 몸값을 올리고 비평적이고 미술사적인 의미가 시장에 비교적 합리적이고 안정된 가격을 통해 반영된다고 믿어 왔다. 큰손의 경우 시장에 미치는 여파가 크기 때문에 개인 컬렉터나 기업, 기관이 구매한 작품을 최대한 오랫동안 보유하면 보유할수록 해당 작가의 작품가 안

정과 지속적인 증가에 긍정적인 역할을 할 수 있게 된다. 이때 영향력 있는 컬렉터와 그를 둘러싼 미술계의 엘리트 시스템이 작품의 소장 가치를 보증하게 된다. 가치에 대한 전문가의 의견이 형성된 작품은 유명 미술관과 기획 전시에서 계속 소개되고 연구의 대상이 된다. 프로비넌스, 즉 전시 이력의 중요성은 2차 시장에서 작품가(추천가, 나아가서 낙찰가)에 반영되게 된다.

그러나 사치는 이탈리아의 '트랜스 아방가르드' 작가인 산드로 키아 Sandro Chia, 1949~의 작품을 1984년 경매에 통째로 내놓았다. 사치는 1970년대 말과 1980년대 줄곧 이탈리아의 대표적인 구상회화이자 국내에서도 포스트모던 화가라고 알려졌던 키아와 영국의 숀 스컬리 Sean Scully, 1945~의 작품을 대량으로 방출하다시피 했다. 그것도 1984년이라는 구매한 지 얼마 되지 않는 시점에 경매와 같이 외부로 낙찰가가 노출되는 방법으로 6점의 키아와 스컬리의 작품을 팔았다. 사치가 동시대 작가를 경매에 내다 파는 일은 시장에서는 컬렉터가 작가의 작품을 더 이상 선호하지 않는다는 것을 표현한 것으로 인식될 수 있다. 실제로 직후 경매에서 키아의 작품은 높지 않은 가격에 판매되면서 해당 작가에 대한 시장의 평판은 짧은 시간에 냉각되었다.

덧붙여서, 스컬이 재스퍼 존스의 전시를 통째로 사려고 할 때 화상 카스텔리가 '상스럽다'라고 표현하면서 만류한 일이 있다. 이 에피소드는 한 작가에 대한 특정 컬렉터의 독점력이 높아지게 되면 위험부담이 생기기 때문으로, 작가의 명성과 가격대를 특정 컬렉터가 좌지우지할 위험이 있다. 우려한 바와 같이 사치는 자신에게 기금이 필요할 때마다 이미 가격이 안정화된 예술가의 작품을 경매에 내다팔고는 했다.

예를 들어 1990년대 초 사치 갤러리를 확장하고 YBA를 사기 시작할 때, 혹은 2004년 사치 갤러리에 불이 크게 나서 작품이 손상되거나 잃게 되었을 때 그는 기금을 마련하기 위한 명목이라고는 하지만 유명작가들의 작품을 경매에 대대적으로 팔아서 논란을 일으켰다.

사치는 경매를 통해서 이전 소장품을 정리하는 것으로 유명하다. 그는 1985년 런던 북부 바운더리 로드Boundary Road의 공장지대에서 첫 미술관을 연 후, 2003년에 템즈 강변의 시청을 개조한 갤러리로 이사를 하고, 2005년에 첼시아의 요크 공작의 역사적 건물The Duke of York's Headquarters로 미술관을 움직일 때마다 컬렉션을 정리하곤 했다.[17] 당시 사치 갤러리의 개관과 연관해서 기금이 필요했던 것으로 알려져 있다. 1985년 사치 갤러리의 개관에 맞추어서, 그리고 이후 영국의 YBA 작가들이 다수 참가한 1988년 "프리즈Freeze"를 기점으로 그의 소장품을 정리하기 시작했다.

사치는 1980년대 말부터 꾸준히 당시의 표본이었던 1960~1970년대 미국 미술의 컬렉션을 젊은 영국 예술가들, 그리고 2000년대부터는 비서구권 예술가로 교체하기 시작했다. 프리즈 쇼를 개최하면서 그는 자기 컬렉션의 주력 종목을 단순하게 표현하자면 갈아탔다.[18] 사치는 1991년 미국 전후 미술에서 블루칩에 해당하는 네오다다 작가 로버트 라우션버그Robert Rauschenberg, 1925~2008의 핵심적인 작품 〈수수께끼Rebus〉(1955)(도판 4.5)를 720만 달러에 구매했다. 그리고 1년도 채 지나지 않아 경매시장에 내놓았는데, 이는 개인 컬렉터와 경매사를 거쳐 프랑수아 피노François Pinault, 1936~가 구매하게 되었다. 피노는 미술시장의 활황기인 2005년 경매에 내놓았고 뉴욕현대미술관에 3백만 달러에 판매했

도판 4.5 로버트 라우센버그, 〈수수께끼〉, 1955, 콤바인: 오일, 알키드 페인트, 흑연, 크레용, 파스텔, 잘
라서 붙인 인쇄 복제품, 칠해진 종이, 캔버스에 천을 부착하고 천에 스테이플러로 고정, 3개 패
널, 96 1/8×131인치(244×332.7cm), 뉴욕 현대 미술관, 조 캐럴과 로널드 S. 로더의 일부
및 약속된 기증 및 버지니아 C. 필드의 유산, 피터 A. 뤼벨 부부의 기증 및 제이 R. 브라우스의
기증(모두 교환) ©2025 로버트 라우센버그 재단/ 아티스트 권리 협회(ARS), 뉴욕.

다.[19] 그 외에도 사치는 2000년대 중반부터 쿤스, 무라카미, 허스트 등 자신이 후원해서 경매시장에서 낙찰가 기록을 세웠던 작가를 대대적으로 정리해왔다. 2008년 금융위기 직전 미술시장이 호황이던 2005년에 사치가 내놓은 쿤스는 살아 있는 작가로서의 최고가를 기록하면서 팔렸다.

또한 21세기 들어 사치와 같은 주요 컬렉터들은 경매시장을 이용해서 더 저돌적인 투자방식을 택하였다. 사치는 이외에 1990년대에 1980년대의 구상주의나 추상 회화뿐 아니라 자신이 투자하고 오랫동안 후원해온 미술사에서 유명한 작가들도 경매에 내놓았다. 그는 1980년대 말 경매시장이 단기간 활황기에 접어들자 사이 톰블리Cy Twombly, 1928~2011의 〈무제Untitled〉도 350만 달러에 팔았다. 1980년대 말이면 라우션버그와 톰블리의 작품이 최고가로 유통되고 있을 때이고 이들의 미술사적인 가치는 매우 안정적인 상태였다. 더 오랫동안 소장하고 있으면 가격이 올라갈 가능성이 큰 작가들이기도 하다.

전문가의 견해와는 달리 21세기 경매시장에서 긍정적으로 말하면 더 역동적인 투자 태도가 유행하였다. 그만큼 21세기의 현대미술에 대한 경매시장의 영향력과 수익성이 커진 것이다. 2007년 솔로몬 구겐하임의 관장이었던 리사 데니슨Lisa Dennison이 소더비의 감독으로 자리를 옮겼다. 원래의 관행에서는 흔치 않은 일인데 리사 데니슨Lisa Dennison은 CNN과의 인터뷰에서 최근 컬렉터들이 훨씬 독립적이고 개별적인 리서치를 바탕으로 판매를 아예 직접 주도한다고 밝혔다.[20] 장기 투자를 미덕으로 알고 움직이던 큰손들이 시장의 흐름에 따라 훨씬 기민하게 움직인다는 것을 알 수 있다.

2019년 기록에 따르면 2008년에 비해서 전 세계적으로 경매에 참여하는 국가는 39개국에서 64개국으로 80% 성장했다.[21] 20년 동안 현대 미술 시장에 참여하는 경매장 수는 거의 두 배로 늘었고, 전문 세션 수는 세 배로 늘었으며, 판매된 작품 수는 여섯 배로 늘었다. 언급한 바와 같이 2008년 기준으로 5% 선 미만이던 현대미술 부분은 현대 글로벌 미술시장의 15%를 차지한다. 경매의 총거래액도 현재 현대미술이 고전 미술과 19세기 미술을 모두 앞지르고 있다.

사치는 YBA 작가를 비롯하여 1990년대 이후에 등장한 젊은 작가의 작품도 2000년대 미술시장이 호황기에 접어들자 빠르게 경매시장에 되팔았다. 그는 YBA에 속한 예술가들이 미술사의 흐름에서는 "각주에 달릴 정도로 영향력이 미비할 것이다"라고 말하면서 2003년 말에 허스트의 유명한 〈시장에 나온 작은 돼지This Little Piggy Went to Market〉(1996)를 포함해서 총 12개의 작품을 판매했다. 당시 총판매 금액은 거의 천 5백만 달러에 이르렀다. 또한 사치는 2005년 허스트의 유명한 〈상어Shark〉(도판 4.6)를 1991년 5만 파운드(9만 5천 달러)에 구매하여 14년 소장하고 있다가 2005년에 천 2백만 달러에 되팔았다. 거의 133배의 이득을 본 것이다.[22]

1991년에 산 〈피로 그득한 마크 퀸의 조각〉은 2만 2천 달러에 사서 2005년에 270만 달러에 팔았으니, 135배의 수익을 낸 것이다. 또한 1991년에 약 만 3천 파운드에 구매한 퀸의 다른 자화상은 150만 파운드에 판매되어, 150배의 수익을 냈다. 사치는 샘 테일러-우드Sam Taylor-Wood의 경우는 하나를 제외한 4개의 작품을 모두 처분했다. 따라서 사치의 투자는 성공적이었다. 수익률이 최대 167배이며 대부분 100배 이

도판 4.6 〈센세이션: 젊은 영국의 예술가(사치 컬렉션)〉, 1999년 10월 2일~2000년 1월 9일. 브루클린
미술관, 뉴욕 ⓒ 공공영역.

상의 이익을 보았다.

　21세기 경매시장이 활성화되면서 공격적인 판매가 용인되기는 하지
만 2000년대 중반 사치의 행보는 지금 봐서도 논란의 소지가 다분하
다. 스컬의 1973년 팝아트 경매와 같이 이미 컬렉터들은 경매시장에서
도 엄청난 영향력을 발휘하기는 하지만 사치와 같이 큰손에 해당하는
컬렉터가 대대적으로, 다양한 현대의 블루칩 작가를 경매에 내다 파는
일은 흔치 않았기 때문이다. 사회적으로 영향력 있는 큰손들은 이윤을
남기기보다는 작가를 후원하고 미술시장의 안정을 꾀해야 한다는 사
회적인 함의가 존재해왔다.

　미술시장이 전통적으로 '모범적인 컬렉터'에 대한 기대를 지녀온 것

은 그들이 시장에서 특별 대우를 받기 때문이기도 하다. 큰손들은 유명 작가들로부터 좋은 작품에 대한 우선적인 선택권을 보장받는다. 덕분에 사치는 현재가로 100만 달러가 넘는 독일 전후 표현주의 화가인 안젤름 키퍼Anselm Kiefer, 1945~의 회화 20점을 사들일 수 있었고 유사한 가격대의 에릭 피슬Eric Fischl, 1948~의 회화는 15점 이상이나 구매할 수 있었다. 작품이 팔리는 것은 생계와 작품 활동을 위한 재원을 마련한다는 점에서는 좋지만 지나치게 한 시기의 스타일과 작품 경향이 한꺼번에 팔린다든지 한 구매자에게 쏠리게 되면 그 만큼 시장에서 해당 작가의 양식이나 방향성이 한정되어, 운신의 폭이 좁아진다. 그런데도 예술가들은 시장에서 자신의 가격대를 유지해줄 것이라는 것을 기대하고 자신의 가장 중요한 작품을 유명 컬렉터에게 몰아준다.

아울러 사치는 1982년부터 영국 정부를 도와서 동시대 미술에 투자하는 일을 시작했다. 따라서 작가들은 사치를 개인 컬렉터로만 접근하지는 않았다. 전 세계의 많은 공공미술관이 그러하듯이 기업이나 여러 추가적인 펀드가 존재하지 않는 한 미술관은 자금난에 시달리기 마련이다. 1980년대 테이트 갤러리가 그랬고 이후 1998년 사치와 협업해서 "센세이션" 전을 개최한 당시 왕립예술원도 모두 기금이 부족한 상태였다. 따라서 사치가 소장한다는 자체가 추후 다른 미술관 컬렉션에도 영향을 미치는 중요한 일이었다.

이 때문에 대표적인 미니멀 화가이자 미국식 흰 모노크롬의 대가인 로버트 라이먼Robert Ryman, 1930~2019은 『타임스Times』와의 인터뷰에서 사치에게 자신의 주요 작품 12개를 맡긴 것이 "불행한 일"이라고 밝혔다.[23] 사치는 1989년 경매에서 180만 달러에 팔린 라이먼의 순수 미니멀리

스트 그림 중 한 작품(화랑가 5만 달러에서 30만 달러 추정)을 지니고 있었다. 그런데 사치가 경매를 애용하게 되면서 화상과 작가가 작품의 가격을 결정할 수 있는 1차 시장이 아닌 2차 시장에서 컬렉터가 작가의 평판과 작품가의 유동성을 결정짓게 된다. 예를 들어 사치가 방출한 일련의 작가 작품을 누군가 새로 사들이게 되면 해당 작가의 화상과 갤러리를 우회해서 가격이 형성된다. 그렇게 되면 사치가 2차 시장인 경매에서 방출한 작가의 작품이 1차 시장에서의 가격, 즉 원래 작가와 화상이나 평단의 추정가와는 무관하게 너무 비싸거나 싸게 유통될 수도 있다. 작가나 화상이 한 컬렉터에게 작품이 쏠리는 현상을 경계하는 이유이다.

국내 미술시장에서도 작가가 경매에서 신고가를 만들어 낸 이후 시장 전체에서 고전을 면치 못하는 경우가 꽤 일어난다. 특히 국내와 같이 컬렉터의 수가 한정되고 시장이 안정되지 않은 상태에서 홍콩 등의 유명 경매에서 신고가에 팔리게 되면서 오히려 국내의 1차 시장에서 악영향을 미칠 수 있다. 작품가가 너무 올라가서 시장이 조정을 받을 때 방출이 되어버리거나 추가 매수가 이뤄지지 않으면 시장에서 작가의 가치는 반감된다. 시장이 조정기라고 해서 낙찰이 되지 못할 작품을 내놓을 수도 없고, 혹은 화랑에서 작품가를 무작정 내릴 수도 없다. 작품가는 상징적인 의미를 지닌 예술가의 가치와 연동되기 때문에 가격 절하의 대상이 아니다. 또한 유명 작가는 지속해서 작품을 만들어 내야 하고 업체처럼 자신의 스튜디오를 운영해야 하며, 가격의 안정성을 바탕으로 스튜디오를 운영하고 작품활동을 영위하게 된다.

따라서 가격의 지나친 급등이나 급락 모두 작가가 원하는 상황은 아

니다. 2008년 금융위기 직후 허스트의 작품이 경매에서 유찰되면서 그는 자신의 스튜디오 규모를 대폭 줄였다. 미술계 전체로서는 우울한 이야기이다. 사치와 같이 동시대 작가를 지나치게 자주 경매에서 사고 파는 일은 작가 개인뿐 아니라 미술계에 부정적인 영향을 끼친다. 가고시안과 미로가 사치를 우회적으로 비판한 것도 이와 같은 맥락에서였다.

반면에, 미술계 일부에서는 이처럼 "모범적인 고객"이 절대 팔지 않고 들고 있기를 바라는 것 자체가 위선적이라고 비판한다. 화상들도 경매에 참여해 수익을 내면서 컬렉터들이 수동적으로 화상의 말을 듣기를 기대하는 것은 모순이라는 것이다. 어떤 비평가는 사치가 미술 투자를 통해 많은 돈을 번 것은 사실이지만 동시에 사치의 과도한 매수-전시-판매 전략의 결과로 현재 그가 지닌 소장품이 그다지 우수하지도 않고 전체적으로는 수익성이 오히려 떨어진다고도 주장한다. 사고 파고를 반복하면서 사치 컬렉션의 전체적인 가치는 떨어졌다는 것이다.[24] 사치는 1990년대와 2000년대 YBA 컬렉션을 통해서 유명해졌지만 정작 미술계에서 고가에 통용되는 작품은 그가 처분했던 1960년대의 네오 다다나 팝아트, 1970년대의 미니멀리즘이기 때문이다.

최근 미술시장의 사이클이 더 재빠르게 움직이면서 오히려 사치가 투자했던 많은 젊은 작가 중에서 그다지 좋은 성적을 내지 못하는 작가도 증가했다. 엄밀히 말해서 사치 자신이 변화시킨 미술계의 판도에 스스로 말려들었다고도 할 수 있다. 이에 전문가들은 최근 사치 갤러리가 유명작가의 4인전을 피하고 '오늘의 회화'나 '내일의 조각'과 같은 광범위한 제목의 전시를 선호하게 된 것도 사치 갤러리의 최근 컬렉션

이 변변치 못하기 때문이라고까지 평가한다.

　이러한 비난에도 불구하고 사치 컬렉션을 현실주의적인 관점에서 접근해야 한다. 사치의 목적은 단순히 작품을 많이 보유하는 것이 아니었기 때문이다. 모든 큰손들은 어느 정도 컬렉션이 커지게 되면 관리와 유지에 부담을 느끼게 된다. 경매를 활용해서 투자와 재고를 정리하는 사치만의 방식에도 주목해볼 필요가 있다. 사치는 2005년부터 영국 정부와 미술관에 자신의 컬렉션을 기부하고 있으며, 이후 각종 자선 경매를 통해서 사치 아트도 작품을 기부하거나 작품의 수익금을 통해서 사회에 환원하는 일을 하고 있다. 미국의 많은 개인 컬렉션들은 보관이나 유지의 어려움을 겪은 후에 정부의 재산으로 귀속된다. 사치의 사례는 규모가 한층 커진 슈퍼 컬렉터의 소장품을 관리하고 보존하는 현실적인 문제를 제기한다. 최근 이건희 컬렉션도 얼마든지 이러한 관점에서 고민해 보아야 한다.

　오히려 사치의 공격적인 전략 덕택에 미술시장의 규모가 커지기는 했다. 2000년대 중반 사치와 경매의 공조 체제는 결국 이들에게 많은 수익을 가져다주었다. 21세기 기록적인 소더비의 경매 판매에 있어 허스트를 비롯한 쿤스 등 사치, 혹은 사치와 가고시안이 함께 내놓은 작품을 빼놓을 수 없다. 특히 2008년 허스트의 경매는 현존하는 작가 중의 최고가를 기록했다. 심지어 허스트는 작가가 직접 경매에 내놓은 방식을 취하기까지 했다.[25] 허스트의 경매 겸 전시회인 "내 머릿속에서 영원히 아름답다Beautiful inside my Head forever"에는 2만 1천 명이 방문했다. 물론 미술시장은 직후 터진 금융위기 이후 다시금 조정기에 들어갔다.

　따라서 사치는 온갖 문제점에도 불구하고 대중적인 미술관이나 세

계적으로도 시장 친화성을 대변하는 이름이 되었다. 21세기 현대미술에 대한 확장된 정의나 관심이 모두 사치 때문에 생겨났다고 해도 과언이 아니다. 애초에 계획한 대로 영국을 창작 분야에서도 현대미술의 강국으로 떠오르게 했다. 이를 통해서 사치는 엘리트적인 미술계 내부의 관행이나 비평적 기준을 무시한 결과 자본화에 저항해온 미술계의 비현실적인 기대감을 해체하는 데에 일조했다. 미술계의 수많은 규칙은 시장의 가격과 비교적 경제적인 약자에 속한 창작자를 보호하기 위해서 오랫동안 지켜졌으나 사치의 수집 방식은 21세기 다양한 경계 허물기의 신호탄이 되었다. 이제 미술시장에서도 21세기 유가증권시장처럼 전통적인 가치보다 새롭게 수익을 창출할 수 있는 신진작가의 작품이나 모멘텀이 중요해졌다. 긍정적으로 보자면 역동적인, 그러나 부정적으로 보자면 변동성이 커진 불안정한 시장이 되었다.

사치의 유산:
글로벌 예술시장과 글로벌 예술가

1990년대와 2000년대 전성기 사치의 영향력은 비서구권 작가들에게도 미쳤다. 사치 갤러리는 전시와 인터넷을 통해서 중국과 일본을 포함한 비서구권 작가를 꾸준히 소개했고 무엇보다도 2010년 온라인 미술시장인 사치 아트를 개통해서 추후 온라인 시장 발전에 지대한 발자취를 남겼다. 온라인 미술시장 '사치 아트'는 오랫동안 미국의 대기업 아마존이나 한국의 대기업 G마켓 등이 하고자 했던 것을 이루었다. 2014년 미국의 디지털 플랫폼 회사에 매각한 사치 아트라는 이름의 사용에 대한 법적 소송이 이어졌는데 결국 '사치'라는 이름이 지닌 영향력을 다시 한번 보여주는 대목이다. 블록체인이 나오기도 전이고 현재와 같이 디지털 화면의 해상도도 좋지 않은 상황에서 온라인 미술시장은 언제나 신뢰도가 문제였다. 하지만 사치 아트가 나름대로 성공했고 인수 업체가 바뀐 뒤에도 '사치 아트'라는 이름을 유지하고 있는 것을 보면 사치는 적어도 혁신적이고 열린 현대미술의 플랫폼이라는 이미

지를 구가한 것이 사실이다. 이름의 양도와 연관해서 송사와 분쟁이 있었는데 서로 합의금을 내면서까지 이후 10년 이상 유지되고 있다는 것은 '사치'의 이름값이 지닌 값어치를 보여준다.

원래 '사치 아트'는 YBA에서 가장 중요한 작가인 허스트가 2008년 소더비 경매에서 딜러를 배제하고 거의 2억 달러 상당의 신작을 판매한 이후에 생겨났다. 이로부터 영감을 받은 사치는 작가들이 직접 고객에게 온라인을 통해서 작품을 판매할 수 있는 온라인 사치를 개설했다. 사치는 많은 작가가 갤러리를 만나지 못하고 신진 수집가/잠재적 수집가는 갤러리 이윤의 50%를 감당할 수 없으므로 서로 필요한 작가와 고객이 직접 만나는 플랫폼으로서 온라인 시장을 만들었다. 이것도 앞 장에서 언급한 바와 같이 전통적으로 중요한 매개자인 화상을 우회하는 행보이다.

물론 사치의 유산을 단정 짓기는 어렵다. 사치는 글로벌 미술시장이 더 확대되는데 촉매제가 되었지만 이미 변화된 금융과 경제 환경으로 인해 시장에서 국가나 문화적 경계가 빠르게 사라지고 있던 상황이었다. 21세기에 일어난 변화들, 예를 들어 미술시장의 글로벌화, 국제 금융의 발전, 현대미술 위주의 경매시장 발전, 아트페어의 범람 등은 사치의 영향력이 극에 달하던 2000년대에 진행되었고 당시 사치 갤러리나 YBA 작가, 그리고 그들과 연관된 예술운동은 전 세계 미술계의 판도를 바꾸어 놓았다. 이들이 주도하는 경매는 신고가를 기록했고 비서구권 작가 중에서 유사한 오브제나 대중문화의 단편을 사용하는 예술가들이 인기를 끌었다.

세계사적인 배경을 살펴보면, 미술시장의 글로벌화는 1989년 베를

린 장벽이 무너지면서 만들어진 필연적인 결과이다. 1989년 천안문 사태 2개월 전에 열린 "중국/아방가르드China Avantgarde" 전을 계기로 1979년대부터 10여 년간 서구의 전위정신을 배운 일련의 중국 젊은 세대 작가들이 미국으로 유학가거나 유럽에서 전시를 벌이게 되면서 본격적으로 비서구권, 그것도 중국 작가가 부상했다.[26] 1993년에는 팡리전, 왕광이 등 중국 전위 예술가 10인이 제45회 베니스 비엔날레(6월 13일 ~10월 19일)의 본전시에 초대되어서 대대적인 관심을 끌어내었고 슈빙Xu Bing, 1955~이나 미국에 체류 중이었던 아이웨이웨이가 세계 미술계에서 서구 미술계와 어깨를 나란히 마주할 정도의 비평적인 호응도도 끌어냈다.

중국의 문화예술계는 철저하게 정부의 허락과 제어로 움직이게 되는데, 통상적으로 '중국 현대미술'은 서구 미술계에서 활약하는 국제적으로 잘 알려진 중국 작가에 한정된다.[27] 시장의 관점에서 사치의 2008년 "혁명은 계속된다The Revolution Continues: New Art From China"에 장후안Zhang Huan, 리송송Li Songsong, 장시오강Zhang Xiaogang, 장해잉Zhang Haiying과 개념 예술가 쑨양Sun Yuan과 펑유PengYu를 포함하여 ─ 회화, 조각 및 설치 미술에 걸쳐 ─ 총 24인의 중국 동시대 작가가 참여했다. 2008년 베이징 올림픽으로 인한 중국에 대한 세계적 관심에 직접적으로 영향을 받은 전시로 다시금 시장에서 지난 10여 년간 관심을 끌어온 중국의 정치적 팝아트를 정리해서 선보이는 계기를 마련했다. 당시 영국의 『파이낸셜 타임스Financial Times』는 터너 미술관에서 열리는 터너 프라이즈의 전시와 비교하면서 사치의 중국미술 컬렉션 전시는 "테이트가 목숨을 걸고 사서라도 감당할 수 없는 것"이라고 평했다.[28] 비서구권 미술을 수집하

는 과정에서 보여준 사치의 네트워크, 자산관리 능력을 추켜세운 것이라고 할 수 있다.

덧붙여서 2008년 봄에 홍콩 크리스티 경매는 총 3억 1,500만 달러의 기록을 세웠다. 중국은 매출액에서 2007년 미국, 영국에 이어 세계 제3위 규모를 점유한 이후 2010년대부터 꾸준히 20% 내외를 유지하면서 세계 2위의 미술시장의 지위를 유지하고 있으며, 2019년 코로나 시기에 한 차례 영국에 2위 자리를 내어주었다가 이내 회복했다.[29] 최근『아트 바젤과 UBS 글로벌 미술시장 보고서 2024』에 따르면, 중국은 2023년에 다시 9% 성장하여 122억 달러에 달해 세계에서 두 번째로 큰 규모의 시장을 유지하고 있다. 통계업체 스타티스타Statista가 발표한 데이터에 따르면 전 세계 아트 거래는 가치가 678억 달러로 상승했고, 그중 중화권과 해외에 거주하는 중국 예술가(총칭하여 중국 예술가)의 작품까지 포함하면 중국은 지난 30여 년간 글로벌 미술시장의 가장 큰 동력이자 수혜자이다. 참고로 한국 미술시장은 규모의 면에서 2010년대부터 꾸준히 9~10위권이고 매출액에서 세계 시장 점유율 1% 미만이다.

물론 사치 갤러리나 사치 개인이 중국미술의 최대 컬렉터는 아니다. 그리고 경매시장에서 가장 고가로 낙찰되는 예술 작품은 중국의 고미술과 서예이다. 그런데도 중국의 현대미술을 비롯한 비서구권 현대, 동시대 미술이 세계 미술계에서 대중과 예술가에게 영감을 주는데에 사치 갤러리와 사치 아트의 영향력을 무시할 수는 없다. 특히 사치 갤러리는 국공립미술관과 미술시장 사이의 틈새를 채우면서 젊은 세대의 비서구권 예술가를 꾸준히 그룹전의 형태로 글로벌 미술계와 시장에 소개하는 역할을 해왔다.

사치 갤러리에서 2008년의 정치적 팝아트로 불리는 중국의 당시 젊은 세대 예술가를 총망라한 2008년 "혁명은 계속된다"를 비롯해서 2009년대 중반부터 시작된 "코리안 아이Korean Eye: Moon Generation"가 열렸다. 당시 이 전시는 25만 명의 관객이 방문하면서 성공적으로 막을 내렸고 무엇보다도 한국 미술계가 해외 시장에서 통할 수 있다는 확신을 심어준 계기를 마련했다.[30] 전시는 해외 경매에서 이름을 날리기 시작한 작가나 유학파 작가로 이뤄져 있었고, 통상적으로 해외 미술전에 참여해온 50~60대가 아니라 30~40대, 심지어 20대의 한국 작가가 해외에 소개되었다는 점에서 중요했다.

영국 내 많은 지명도가 있기에 일본의 예술가들은 일본 작가만을 위한 특별전이 아니라 주제에 따라 분류되는 그룹전들에 포함되었다. 1998년 "새로운 정신병리학적 리얼리즘New Neurotic realism"에 도모코 다카하시Tomoko Takahashi가 포함되었다. 최근에는 "한국 영화, 거리 예술Korean cinema, street art"(2023) 등의 전시가 사치 갤러리에서 열렸다. 이러한 전시는 개념성을 중시하는 공공미술관과 상업 화랑의 중간 지점에서 사치가 취해온 기획의 방향성을 보여준다 할 수 있다. 이때 주로 거리 예술, 차용 예술에 방점을 두고 동아시아나 비서구권 예술을 소개하고 있는 사치 식의 비서구권 예술은 결국 YBA로 예술과 결을 같이하고 있다.

이어서 2009년에는 중동 작가 20인전 "베일을 벗기다Unveiled: New Art From the Middle East"와 2010년에는 인도 동시대 작가 26인을 소개하는 "제국에 반격하다The Empire Strikes Back: Indian Art Today"가 열렸다. 이들 전시는 흔히 국공립미술관에서 열리는 전통과 문화적 다름을 강조하는 보수

적인 전시와 거리를 두었고 시장에서 통용되는 비서구권 작가를 보여주었다는 점에서 주목할 만하다. 특히 중동 미술이나 인도 미술의 경우 자국 내에서 아직도 차별받는 여성작가와 여성주의적인 관점을 소개했다는 점에서 중요하다.

이러한 일련의 전시들은 2000년대 중반 이후 젊은 세대(주로 1960년대생 이후)의 작가들이 대중문화와 하위문화를 특유의 문화적 전통과 맥락에서 어떻게 녹여내고 있는지를 보여준다. 전 세계적인 스펙트럼에서 말이다. 무라카미가 포함된 일본의 1966세대는 서양의 모더니즘을 답습하는 것에 반해 일본이 대중문화 중에서도 폭력적인 망가를 비롯해서 다양한 하위문화를 예술에 수렴해왔다. 또한 지극히 개인적인 오덕후 문화적 언어를 차용하는 일본의 작가들이나 인도의 거리문화를 활용한 현대미술은 궁극적으로 YBA의 1960년대생 작가가 자신들만의 펑크 문화를 예술에 녹여내는 방식과 근본적으로 다르지 않다.

특히 도시화가 급격하게 진행된 동아시아의 젊은 세대 예술가들은 순수미술의 분야에서 다루어온 청년문화나 오덕후 문화를 빌려오고 있다. 필요에 따라 오브제, 개인적 이야기, 장식적인 공예의 전통을 결합해 왔으며, 이들은 새로운 팝, 새로운 개념미술, 펑크 예술 등의 다양한 이름으로 불린다. 또한 이들은 서구에 비해서 상대적으로 미술시장이 발전되지 못한 풍토에서 등장했지만 윗세대와 비교하면 시장친화적인 성격을 보인다.

이러한 맥락에서 호주의 비평가이자 미술사가인 테리 스미스Terry Smith가 『무엇이 동시대 미술인가What Is Contemporary Art?』(2012)에서 언급한 '동시대성'을 떠올릴 필요가 있다.[31] '포스트모던'이라는 모호한 용어가 미

술사의 발전 궤도를 시간상 훨씬 복잡하게 만들었다. 후대에 등장한 미술운동이 기존의 미술운동의 특징을 시대적인 양식이나 문화적인 경계선을 넘어서 '자의적'으로 결합했기 때문이다. 반면에 동시대성은 이제 공간적으로 그 지평을 넓혔다. 서로 다른 시간대의 예술과 양식을 혼용하는 단계를 넘어서 여러 국가나 문화가 엄밀하게 말하면 서로 공통 분모를 지니게 되면서 더 이상 앞선 것과 뒤쳐진 것, 혹은 발전과 퇴보를 논하는 것이 어려워졌다. 전위적인 미술계는 양식에 있어 실은 정책에 앞서 장소적 다름을 넘어서서 '동시대적'인 공감대 위에서 각자 진화하고 있다.

흥미로운 점은 각국의 나라가 서로 다른 점을 전통문화에서 빌려 사용하지만 동시에 현대미술의 문법이나 대중문화라는 공유된 문화적 플랫폼을 사용하게 되면서 '다르지만 같고' '같지만 다른 문화'가 만들어질 수 있게 되었다. 한동안 유행하던 '글로컬리즘Glocalism'이라는 단어도 유사한 개념으로부터 유래했다. 사치 갤러리는 초기부터 미술관에 비해서는 작은 규모의 10~20인전을 꾸리면서 비서구권의 미술이 북미와 서유럽의 미술계나 대중과 만날 수 있는 효율적인 통로를 마련했다는 점에서 중요하다.

결론적으로 2000년대 중반 비서구권 작가들이 글로벌 시장의 관심을 받을 때 사치 갤러리의 그룹전은 효과적인 매개자의 역할을 했다. 내용상으로 전 세계의 젊은 기획자나 예술가가 타협해서 일종의 공통적인 흐름을 만드는 데도 일조했기 때문이다. 비서구권 예술가들에게 시장과의 접점을 만드는 것이 가능할 수 있다는 믿음을 심어주었다는 점에서도 중요하다. 이들이 모두 시장에서 성공한 것은 아니었지만 사

치 갤러리의 스타일과 판매 방식은 또 다른 '뉴노멀'이 되었다. 컬렉터로서의 사치가 화상에만 의존하던 20세기의 유통 방식에 결정적인 종지부를 찍었다면, 사치 갤러리는 21세기 미술대학을 나온 젊은 예술가들의 정체성과 생존 방식에 대한 태도를 바꾸었다.

뉴노멀:
경매의 시대

경매와 아트페어가 현대미술계에서 비중 있는 행사가 된 것은 21세기의 현상이다. 21세기에 들어서 현대미술 시장에서 경매시장이 차지하는 비중이 비로소 17.6%(아트 프라이스 2002년 마켓리포트)에 이르렀다.[32] 아직도 유럽의 경매회사에서는 미술 이외에 고가구나 보석이 더 수익이 되는 사업이다. 오히려 변동성이 큰 미술시장에 비해서 고가구는 컬렉터의 성향상 안정적이다. 게다가 2024년 미술시장이 안 좋은 상황에서 소더비는 고가의 부동산 경매업으로 수익을 내고 있다.

현대미술 시장이 경매회사에서 주목받게 된 데에는 결정적으로 인터넷을 통해서 대중도 미술시장의 정보를 열람해 볼 수 있게 되었기 때문이다. 그러나 일단 알아야 할 것은 대중이 미술계에 대한 정보를 얻기란 쉽지 않다. 사적인 업체에 해당하는 화랑이 핵심적인 판매나 수익에 관한 정보를 세부적으로 공개하는 경우는 없다고 보는 것이 합리적이다. 시장이 개방되었다고는 하나 미술시장에서 매개자들에게

정보는 업무 비밀일 수밖에 없다. 대중매체를 통해서 유통되는 기사들은 수준이 높아졌다고는 하지만 결국 홍보성 정보일 수밖에 없다. 대부분 화랑, 화상, 예술가 인터뷰는 연관된 매체들의 이해관계에 따라 대중에게 '알리는' 역할을 할 뿐 시장의 핵심적인 정보와는 무관하다. 경매회사의 정보도 마찬가지이다. 크리스티의 대주주이자 프랑수아 피노의 경매 이력 또한 흘러나온 소식이지 세밀한 부분을 일반인이 알수는 없다. 게다가 해외 유명 경매회사도 지속적으로 세무조사의 대상이 된다.

그런데도 경매회사는 온라인 미술시장 플랫폼 전성시대를 맞이해서 급성장했다. 2019년 대비 전 세계적으로 현대미술 경매에서 유통되는 예술가의 수나 종류가 6배 가까이 늘었다. 무엇보다 일반인도 온라인 정보 사이트와 온라인 경매 이벤트를 통해서 항시 미술시장에 대한 한정적이지만 부분적인 정보를 열람할 수 있게 되었기 때문이다. 경매회사는 소식을 인터넷에 올리고 이를 통해서 작품의 대여자cosigner와 고객buyer or bidder이 경매에 참여하도록 계속 유도해야 한다. 현대미술 시장이 성장하는 과정에서 1999년 사치나 가고시안 화랑과 함께 투자한 아트시artsy를 비롯해서 아트넷, 아트프라이스 등 각종 온라인 미술 정보 플랫폼은 일반인도 전세계의 다른 경매 정보를 열람할 수 있게 했다. 또한 이들 플랫폼은 전 세계 화상을 위해서 특화된 정보도 제공한다.[33]

무엇보다도 온라인의 플랫폼과 경매 사이트는 특정 시, 공간에 한정되어 있었던 경매 이벤트를 항시 접근이 가능한 열린 형태로 변화시켰다. 여기에 컬렉터의 세대교체도 중요한 역할을 하였다. 고미술은 감

정이 별도로 필요한 경우가 많고, 별다른 지식이 있어야 하며 추후 팔기 위해서 관리도 힘들고, 대부분 비싸기도 했다. 이에 비해 훨씬 이해하기도 쉽고 정보에 대한 접근성이 좋은 현대미술에 대한 전 세계적인 수요가 늘어났다. 이에 21세기 들어서 세계 각국의 경매회사는 현대미술 부서를 훨씬 확장하게 되었다. 게다가 앞에서 언급한 바와 같이 전 세계의 미술이 신세대 컬렉터의 입맛에 맞게끔 더 보편적인 특징을 지니게 되었다.

그리고 결정적으로 21세기 경매는 슈퍼 컬렉터, 셀러브리티, 유명 예술가와 긴밀한 공조를 취하고 1973년 스컬의 특별 경매와 같이 경매회사는 현대미술에 대한 주목도가 높아지면 높아질수록 특정 컬렉터나 예술가를 끌어들여서 쌍방이 높은 홍보 효과를 누릴 수 있었다. 2008년 소더비에서 열린 YBA의 대표작가 허스트의 특별 경매는 최고가를 경신했다. "내 머릿속에서 영원히 아름답다"는 2008년 9월 15일과 16일에 런던의 소더비에서 열린 2일간의 신작 경매였는데 작가 허스트가 갤러리를 거치지 않고 대중에게 직접 판매했다는 점에서 매우 이례적인 일이었다. 이 경매에서 218개 품목에 대해 1억 천만 파운드가 모였고 당시 단일 작가의 경매로서는 기록을 세웠다. 당시 소더비는 위탁자인 작가가 경매사에 내는 중개료를 면제해 주었다.

작가가 직접 1차 시장이나 매개자를 거치지 않고 2차 시장에 작품을 내놓는 일은 2008년 이벤트가 처음이었다. 그것도 기부 이벤트나 특수한 형태가 아니라 이미 다른 곳에 선보이지 않는 작품을 포함해서 유명작가가 경매에 다량으로 자신의 작품을 처음으로 소개하는 일은 거의 선례가 없었다. 허스트는 인터뷰에서 "예술을 판매하는 매우 민주

적인 방법이며 현대예술의 자연스러운 진화처럼 느껴집니다. 위험이 따르기는 하지만, 저는 이런 방식으로 제 작품을 판매하는 도전을 받아들입니다"라고 말했다.[34] 국내에서도 작품가를 공식적으로 책정해 보는 기회이자 시장 진입을 위해서 화랑을 거치지 않고 판매할 수 있는 방편으로 작가가 직접 경매에 내는 다양한 이벤트가 자주 일어나고 있다. 그러나 시장이 전세계적으로 발달이 되어 있는 작가로서는 매우 논란이 될만한 행동이었고 이제 예술가들도 1차나 2차 시장의 경계를 더 이상 개의치 않는다는 것을 보여주는 사건이었다.

허스트의 소속 화상인 가고시안은 허스트가 소더비 경매 이벤트에 이제까지 선보이지 않은 작품을 내놓는 것에 탐탁지 않아, 같은 해 가을(9~10월)에 모스크바에서 열린 대대적인 전시에 허스트를 제외했다. "이제 당신이 받게 될 것에 관하여For What You Are About to Receive"라는 제목의 모스크바 전시는 폴록, 워홀, 쿤스 등 미국 추상표현주의, 팝아트, 미니멀리즘, 그리고 1980년대 이후 새로운 차용 미술 등 소위 블루칩에 해당하는 작가를 총망라한 전시였다. 러시아의 미술시장은 '아트넷 가격 데이터Artnet's Price Database'에 따르면, 2004~2008년 비약적인 발전을 하고 있었고 2008년에 매출액이 총 6억 달러에 이르렀다. 허스트의 소더비 경매에서 그의 유명작 〈다이아몬드가 박힌 서류함〉 등의 구매자를 포함해서 낙찰자의 3분의 1이 구 소련 연방에서 온 컬렉터라는 소문이 돌 정도였다.

가고시안과 허스트의 관계가 소원해졌음에도 불구하고 가고시안도 경매회사와 친밀한 관계를 유지해왔다. 원래 로스앤젤레스에서 시작한 가고시안이 1987년 뉴욕 업타운 78가(980 Madison Avenue)에 맨 처

음 화랑을 낸 곳도 소더비가 있던 자리였다. 소더비는 1964년 미국 최초의 미술 경매회사인 파르케-베르네 갤러리Parke-Bernet Galleries, 1937~1964가 있었던 빌딩을 흡수 통합했고 이 빌딩은 미국 미술협회가 있었던 뉴욕의 미술계에서는 역사적으로 매우 중요한 곳이다. 당시 가고시안이 이 빌딩에 들어섰을 때 보수적인 화상이 한탄했을 정도였다.

2008년 금융위기 사태 이후 가고시안의 전략은 사치만큼이나 전방위적이었다. 가고시안은 화랑의 새로운 비즈니스로 '사후 현대 작가'의 경매시장을 제어하기 시작했다. 화랑은 이전부터 자신들이 일정 금액을 봉급stipend처럼 지급하거나 독점, 혹은 부분적으로 계약 관계에 있는 작가들에 주력할 뿐 아니라 미술시장의 변동성에 대비하고 시장의 점유율을 높이기 위하여 다양한 경로로 작품을 사고 판다. 경매시장에 직접, 혹은 대리로 참여하는 일도 그 중의 하나다. 하지만 2013년 워홀을 비롯하여 아르헨티나 태생의 이탈리아 예술가 루치오 폰타나Lucio Fontana, 1899~1968, 추상예술 작가 등의 블루칩 작가의 경매에 대대적으로 가고시안이 참여한 일화는 21세기 대형 화랑이 안정된 수익을 보장하는 "모던-마스터"의 가격 조정과 시장 형성에 얼마나 진지한지를 보여준다.

가고시안이나 거대 화랑들은 21세기 금융위기를 거치면서 사업의 안정성을 확보할 수 있도록 각종 자본 컬렉터와 현찰이나 작품을 쌓아 놓고 있다. 금융위기가 오면 쏠림 현상이 심화하는데 현 국내외 미술계에서도 거대 화랑과 경매회사의 독점이 심각한 것이 사실이다. 국내에서도 두 경매사가 전체 매출의 70~80%를 차지하는 일이 10여 년째 계속되고 있고 전 세계적으로 9개의 지점을 지닌 가고시안과 4개의 지점을 지닌 데이비드 즈워너David Zwirner, 6개의 지점을 지닌 페이스Pace,

12개의 지점을 지닌 하우저 앤 워스Hauser & Wirth 등의 메가 화랑과 중간 크기 화랑의 격차는 점점 더 벌어지고 있다.

충분한 수의 컬렉터와 작품을 확보하고 사용 가능한 물질적인 재원을 지닌 1차 시장에 속한 화상은 컬렉터를 대신하거나 연계해서 보다 공격적으로 경매에 참여한다. 사업의 다각화를 위해서 1차 시장뿐 아니라 2차 시장에서 이미 검증된 마스터의 물량과 가격도 제어한다. 워홀이나 기타 1960년대 추상표현주의 작가, 1960년대 팝아트와 미니멀리즘, 1980년대 제프 쿤스, 2000년대 데미안 허스트 등의 소위 안전 자산에 대한 큰손(유명 컬렉터, 신흥 컬렉터, 화상)들의 쏠림은 더 심해지고 있으며 이에 가격은 더 오를 수밖에 없다.

경매사로서도 경기가 안 좋은 경우에는 특히 연대를 통해서 미리 구매자를 구하거나 구매자에게 상황을 전달하는 방법을 사용하게 된다. 유명 경매회사의 낙찰률은 바로바로 인터넷과 언론에 보도되기 때문에 모든 경매회사는 다양한 프리세일과 프리뷰 전시를 진행하는데, 이는 시장의 상황에 따라 기민하게 대처하기 위해서이다.[35] 2013년 소더비의 감독인 알렉산더 로터 등은 워홀의 유명한 3점의 작품을 비롯한 모던 마스터의 경매가 진행되기 전에 미리 가고시안이나 큰손들과 연락한 예는 얼마나 이들 간의 관계가 친밀한지를 보여준다. 디렉터는 세밀한 정보를 공개하지는 않지만, 위탁자와 구매에 관심을 지닌 구매자 사이에서 미리 가격과 경매 동향을 상의하고 협상한다는 점은 인정한다.[36]

가고시안과 경매의 형태에 관한 이야기를 늘어놓은 것은 사치의 많은 경매를 가고시안이 대행하기도 하고 슈퍼 컬렉터나 화상의 공조 체

제는 경매의 성공에 필수적인 요소이기 때문이다. 이제 21세기 미술시장에서 1차와 2차 시장, 창작자와 수용자의 구분이 모호한 것은 '뉴노멀'이 되었다. 유사한 맥락에서 가나화랑이 세운 서울옥션이나 현대화랑이 세운 K옥션은 전통적인 의미에서는 한참 관례를 벗어난 일이기는 하지만 21세기 미술시장에서는 새로운 흐름으로 볼 수도 있다. 가나와 현대화랑은 세계 유수의 아트페어에 참가하는 일에 저지를 받고는 있으며 화랑협회는 수년 동안 이러한 관행을 문제시해왔다.

물론 1차 시장에서 만들어진 가격대를 2차 시장인 경매에서 마음대로 조정하게 되면 다양한 문제가 생겨난다. 결정적으로 미술시장의 가장 중요한 신뢰의 문제가 야기될 수밖에 없다. 1차 시장에서 유통된 작품에 대한 시장성이나 의미가 2차 시장에서 평가되고는 하는데 1차 시장에 참여한 이가 경매회사를 운영하게 되면 결국 이해관계가 상충할 수 밖에 없다.

그런데도 다시 본론으로 돌아와서 경매는 이른 시일 안에 신세대와 비서구권 컬렉터를 시장으로 유입하는 중요한 수단이 되었다. 온라인 정보의 확충과 품목을 다변화하려는 경매회사의 노력 덕택에 미술시장에 신세대는 비교적 가격이 낮은 동시대 미술을 사기 시작했다. 또한 소더비의 혁신적인 마케팅 전략에 따라, 한때 다소 지루했던 미술경매는 유명인이 가득한 저녁 이벤트가 되었다. 경매장은 경매인이 말하는 숫자와 단어의 광란적인 반복으로, 소위 '경매 소리'의 리듬에 맞춰 사회적 경쟁을 위한 경기장으로 바뀌었다. 소더비는 새로운 기술, 전화 입찰 및 위성 링크도 도입해서 실시간으로 전 세계에서 경매 장면을 직접 보고 구매 희망자가 과정에 참여할 수 있도록 했다.

덕택에 21세기 들어서 글로벌 미술시장의 총낙찰가 기준 매출액이 16배(2009년에 5억 달러에서 2019년에 80억 달러)로 성장했고, 특히 경매의 경우 6배 더 많은 예술가와 6배 더 많은 품목이 생겨났다.[37] 2019년 아트프라이스의 통계에 따르면 경매액은 경매 거래액이 2,100% 증가했고, 언급한 바와 같이 경매에서 차지하는 비중이 1999년에 3% 미만이었던 것에 반해 2019년에는 15%로 커졌다. 그중에서도 중국과 미국이 전체 글로벌 경매 거래액의 68%를 창출한다. 가격 측면에서만 보면 경매에서 오고 간 현대미술 시장이 2000년 이후 227억 달러의 수익을 창출했다.

오래된 화상이나 수집 방식이 새로운 방식으로 교체된 것은 아니지만 지난 20여 년간 사치와 같이 적극적으로 미술시장에 참여하는 슈퍼컬렉터가 늘어나게 되고 세계 시장과 온라인화를 통한 정보가 일상화되면서 컬렉팅의 방식, 컬렉터의 역할은 전에는 상상할 수 없을 정도로 확대되었다. 이제 전통적인 의미의 1차나 2차 시장의 구분, 미술시장에서 화상과 컬렉터, 심지어 예술가의 역할을 단순하게 구분하는 것은 구태의연한 일이 되었다.

이제 미술계에서 가장 영향력 있는 이들은 유명 예술가나 큐레이터가 아니라 스티브 코헨Steve Cohen, 데이비드 게펜David Geffen, 에즈라와 데이비드 나마드Ezra and David Nahmad, 로만 아브라모비치Roman Abramovich, 엘리 브로드Eli Broad, 다키스 요나우Dakis Joannou와 피터 브랜트Peter Brant 등의 컬렉터이며, 이들은 운동팀을 소유하고 있는 경우도 많다. 전통적인 의미에서 폐쇄적이며 특정 서클에서 전문인들과 정보를 공유하는 정적인 컬렉터와는 다른 사회적 이미지를 구가하고 있다.

『Frieze』와 Freeze:
신 아트페어의 시대

사치 이후의 변화된 미술계는 이제까지 변방에 놓여 있거나 중요하지 않게 여겨져 온 아트페어를 새로운 유통경로로 수렴하였다. 제품 박람회와 같이 특정 지식과 관심을 공유한 전문 중개인과 구매자가 모이던 이벤트에서 21세기 아트페어는 일반인도 미술계의 방향성을 가늠해보고 구경하고 즐기는 중요한 미술계의 행사로 자리 잡았다. 영국의 화상 스티븐 프리만Stephen Friedman에 따르면 2003년에 시작된 '프리즈Frieze'에 의해 "런던 예술계의 풍경이 바뀌었다"고 했다. 그에 따르면 여느 아트페어와 달리 프리즈 이후 아트페어는 단순히 상업적인 미술시장의 여느 판매처와는 다른 의미가 있다는 것을 보여주었다.[38] 아트페어에 좌담 프로그램이 열리고 조각 공원과 특별전 섹션이 들어서게 되면서 아트페어는 전문적인 컬렉터부터 미술시장이 처음인 사람들에게도 현대미술과 미술시장에 대한 정보를 제공하고, 관객/구매자를 자극하고 "틀에 얽매이지 않은 사고를 하도록 격려"하는 이벤트로서의 위상

을 지니게 되었다.

여기서 '프리즈'는 영국의 같은 이름의 잡지사에서 만든 아트페어이다. 1988년 허스트가 기획하고 사치가 후원금을 대주었던 "프리즈Freeze"를 연상시킨다. 1991년에 생긴 미술 잡지『프리즈Frieze』가 동시대 미술 현장을 적극적으로 알리고 취재하는데 집중했던 잡지라는 점을 참작하면 명칭의 유사성은 결코 우연이 아니다. 즉 21세기 미술계가 아트페어에 관심을 지니게 된 배경에는 동시대나 신진 작가가 빠른 속도로 시장에 수렴되고 경매와 마찬가지로 아트페어는 영향력 있고 대중적인 유통 공간으로 자리 잡게 되었기 때문이다.

원래 아트페어는 전통적으로 고객을 위한 장소라기보다는 화랑과 화상을 위한 장소였다. 아트페어의 발단은 길드 조직이 발전한 독일이나 네덜란드의 북페어로 거슬러 올라간다.[39] 혹은 1장에서 살펴본 바와 같이 파리의 고급 호텔은 유럽 각지에서 프랑스의 회화를 사러 온 화상들로 붐볐다. 19세기 파리의 '호텔 아트페어'에는 경매행사도 있었다. 하지만 이들 행사의 공통점은 일반인보다는 주로 전문 구매상이나 다른 화상을 대상으로 한다는 점이다. 아트페어는 작품을 일반 고객에게 팔기도 하지만 서로 다른 화상들과 연대하고 동향을 살피는 곳이었다. 특히 1990년대와 같은 미술시장의 침체기에는 아트페어를 통해서 새로운 컬렉터를 소개받고 필요하다면 화상들이 직접 해외 작품을 대행해서 구매해 주기도 했다.

따라서 전통적인 아트페어는 놀랍게도 대도시가 아니라 유럽의 작은 도시들, 미술계에서 소외된 곳들에서 열렸다. 즉 '아트 콜론(1967~)'을 비롯하여 '아트 바젤(1970~)', 마드리드에서 열린 '아르코(1982~)' 등

런던과 뉴욕과 같은 미술계의 중심이 아니고 화랑에 대한 접근성이 낮은 지역에서 주로 아트페어가 열렸다.[40] 상대적으로 소외되거나 노출이 덜 된 지역의 화상들이 아트페어를 통해서 국제적인 네트워크를 쌓고 동향을 파악하고는 했다. 1913년 뉴욕에서 시작된 '아모리 쇼'의 경우에는 초창기에 유럽의 미술을 뉴욕에 선보이는 역할을 했다. 현재도 북유럽, 동유럽, 혹은 미국의 중소도시에서 아트페어는 유사한 역할을 한다. 런던이나 뉴욕이 미술계의 중심지라고 한다면 화랑가가 위치하거나 경매가 없는 곳에서 아트 페어가 열림으로써 미술계의 매개자들이 미래를 예측하거나 접근성을 높일 수 있었다.

이에 반해 21세기 아트페어는 미술시장에서 중요한 유통경로가 되었다. 현대미술에 대한 전반적인 관심이 늘어나고 글로벌 관광업이 번성기를 맞이하면서 ─『아트마켓 리포트 2024』에 따르면─ 2005년에 전 세계적으로 68개의 주요 아트페어가 있었고 2012년에 189개로 늘어났다. 2019년에는 아트페어의 수가 408개로 늘어났다.[41] 팬데믹의 침체에도 불구하고 2020년에서 2023년 사이에는 전 세계적으로 333개가 넘는 아트페어가 열렸다. 한국에서도 2019년부터 2022년까지 아트페어 참석자가 60% 증가했다. 아트페어의 수도 2018년 53개에서 2022년 71개로 34% 증가했다.

21세기 아트페어가 미술시장의 흥미진진한 장소로 발전한 것은 현대미술이 시장에서 차지하는 비중이 늘어나고 미술 수집이 일반인으로 확대되었기 때문이다. 대중들이 멀게 느끼는 화랑이 아닌 축제와 같은 아트페어가 더 인기를 끌게 되었다. 자연스럽게 영국 화상이 지적한 바와 같이 21세기의 아트페어는 다양한 대중적인 행사로 채워지

게 되었다. 이에『포춘Fortune』지의 기사에 따르면, 2023년에는 미술시장 거래의 29%가 아트페어에서 이루어지고 있다. 그러나 아트페어의 비중은 국가나 도시마다 큰 차이를 보이기도 한다.[42] 디지털 플랫폼이나 온라인 미술시장이 활성화되면서 신세대 컬렉터들은 개별적으로 화상과 만나서 사들이기보다는 직접 연구하고, 백화점식으로 만들어진 아트페어에서 직접 사는 것을 선호하고 있다. 심지어 2021 소더비의 연구에 따르면 미술관 큐레이터도 최근에는 아트페어에 들러서 미술관의 컬렉션을 쇼핑한다는 소리가 들릴 정도이다.[43]

아트페어가 이처럼 대중화된 배경으로 글로벌 투어리즘의 유행을 손꼽을 수 있다. 독일의 함부르크, 미국의 브루클린, 영국의 에든버러 등이 축제로 유명하게 된 것처럼 세계적으로 아트페어를 품은 도시들이 문화적으로 거점 도시가 되었다. 최근에는 아트페어가 글로벌 미술시장의 중요한 유통 경로로 떠오르게 되면서 세계적으로 다양한 아트페어를 담당하는 업체가 생겨났고, 정부마다 아트페어를 일종의 지역 행사와 같이 조직하기도 한다. 아트 바젤, 프리즈뿐 아니라 '렘제이 아트페어Ramsay Art Fair'는 현재 세계적으로 17개의 아트페어를 진행한다. 렘제이 아트페어는 기존의 아트페어 사업을 인수하기도 하고 확장하기도 함으로써 아트 페어가 미술계에서 브랜드화, 기업화되고 있음을 보여준다.

또 '아트 바젤'은 바젤 이외 파리, 홍콩, 마이애미비치에, '프리즈'는 런던, 로스앤젤레스, 서울에, 그리고 한때 '아트 바젤'과 함께 방문객 수를 두고 경쟁했던 유서 깊은 '아르코' 아트페어는 마드리드와 함께 근교의 관광명소를 적극적으로 활용한다. 경제학자들은 방문객 유입

이 지역 경제에 5억 달러를 창출한다고 추정하고 있다. 최근에는 아트 바젤보다도 휴양지에서 열리는 '아트 바젤–마이애미'가 더 활성화되고 있는데 유명 연예인이나 인플루언서들이 방문하면서 젊은 세대에게 새로운 핫플레이스로 각인되고 있기 때문이다.

그중에서도 2003년에 시작된 '프리즈' 아트페어는 동시대 미술시장을 활성화하는 데 공을 세우고 있다. '프리즈' 아트페어는 소개한 바와 같이 동일 이름의 잡지사에서 시작했다. 국내에서도 매일경제 신문뿐 각종 신문사와 많은 잡지사가 전시를 기획하고 있고, 1978년 '중앙미술대상전'을 필두로 언론이나 매체가 미술상이나 전시를 기획하는 일은 역사적으로 결코 이례적인 일이 아니다. 1960년대 일본의 실험미술은 요미우리 신문사가 지원하는 '독립화가전'을 통해서 발전되었다. 주목할 점은 YBA의 1988년 역사적인 전시명 'Freeze'를 연상시키는『프리즈』잡지사는 사치가 젊은 영국 예술가를 통해서 미술계를 활성화하려는 1990년대 초반 등장했다.『프리즈』는 처음부터 영국의 젊은 작가들을 소개하는 데 집중했다. 한때 사치가 젊은 영국 예술가를 통해서 미술계를 활성화하려는 당시 영국의 분위기를 짐작하게 한다.

'프리즈' 아트페어를 둘러싼 21세기 새로운 아트페어의 등장은 아트페어의 역할과 목적을 바꾸었다. '프리즈'도 급성장하면서 고가의 작품과 유명 화랑을 유치하지만 '아트 바젤'이나 스페인의 '아르코'가 원래 화상, 즉 바이어의 축제였다면 최근 아트페어는 미술계의 동향을 화상들뿐 아니라 컬렉터들이 보고 즐기는 장소가 되어가고 있다.[44] 이것은 흡사 패션쇼가 원래는 바이어들 사이의 쇼룸 역할을 했으나 아예 언론에 노출되면서 그야말로 "쇼" 자체가 주목받아오는 과정을 연상시

킨다. 결과적으로 2003년 첫해에 '프리즈' 아트페어는 2만 7,700명의 방문객을 유치했고 12년 후 4배인 105만 명에 이르렀다. 같은 해 '아트 바젤'의 9만 5,000명의 방문객을 이미 앞서는 것이다. 부연하자면 아직도 보수적이고 그들만의 리그로 비춰질 수 있는 경매시장과 신뢰가 덜 가는 온라인 마켓 사이를 아트페어가 메꾸고 있다고 할 수 있다. 즉 아트페어는 일반 컬렉터로서는 화랑이나 경매보다는 덜 위협적이고 대중적이며 직접 볼 수 있는 유용한 유통 공간이 되었다.

지난 20여 년간 미술시장에서 젊은 작가에 관한 관심이 급격하게 늘어난 것도 신 아트페어 전성시대의 중요한 요인이다. 영국이 1990년대 후반 "센세이션" 전을 통해서 유럽과 뉴욕에서 주목받은 후 런던이 현대미술의 새로운 중심지로 떠오르고 있음을 보여주는 방증이다. '프리즈'는 국내에서 상륙하면서 '힙'하면서도 신뢰가 가는 아트 바젤과는 차별화된 이미지를 구가하고 있다. 나아가서 연령대와 실험성을 높인 '볼타Volta(2005~)', '펄스Purse(2005~2021)'는 전 세계 관광지나 휴양지에 열리고 있다. 특히 '아트 바젤'은 뉴욕, 런던뿐 아니라 세계의 중요한 관광도시에서 매년 열리고 있으며 스페인의 '아르코'도 페어 장소에 휴양지를 추가하고 있다. 또한 아트 바젤과 "프리즈" 등의 부스 참여비 (4일 사용에 1억에서 2억 달러)가 천정부지로 오르게 되면서 부스 비용을 낮춘 '어포더블 아트페어Affordable Art Fair(1999~)'는 미술계의 중심에서 비껴갔지만 미술 대학이 있고 문화예술의 저력이 있는 유럽과 호주에서 열린다.[45] '어포더블 아트페어'를 만든 램제이 아트페어는 전 세계적으로 다양한 크기와 관객을 타깃으로 하는 아트페어를 기획하고 있다. 이것은 부분적으로는 점차로 작은 화랑들이 경쟁에서 밀리게 되고 예

술가 스스로가 살길을 찾으면서 생겨난 일이기도 하다.

젊은 재능을 발굴하는 아트페어가 전 세계적으로 확산한 것도 사치 효과 중의 하나이다. 골드스미스의 학생을 모아서 16명의 그룹전 "프리즈Freeze"를 기획할 당시 허스트의 나이는 고작 23세였고 이안 대번포트는 21세였다.[46] 세라 루카스와 에민은 비교적 젊은 나이에 터너 상을 받았고 "센세이션"을 통해서 거의 전 세계 주요 미술관에서 전시할 단계에 이르렀다. 일본의 1966년 세대를 대변하거나 연계된 무라카미는 전후 패전국 일본의 이미지와 역사적 정체성을 YBA의 다양한 전략과 결합했다. 형태적으로 만화, 거리문화를 도입시켰고 영국의 문화비평에 힘입어 일본식 '펑크'라는 용어도 나왔다. 젊은 미술을 계층적으로나 전 세계 지정학적인 구도에서 해석한 결과이다.

지난 20여 년간 미술시장에 진입하는 작가의 나이가 현격히 낮아졌고. 작가들이 대학을 졸업하고 개인전을 처음 갖는 시기도 빨라졌다. 각종 정보 및 SNS를 통해서 시장과 작가의 상호소통 기회가 늘어났기 때문이다. 『포춘』지와의 인터뷰에서 한 화상은 "1990년대 기준으로 시장에 진입하는 예술가는 아마 30세가 넘었을 것이지만, 요즘의 젊은 예술가는 23세나 24세"라고 설명한다. 아트페어를 통해 소개된 작가가 성공하는 데 대략 20여 년이 걸렸다면 요새는 아트페어를 통해서 화상, 컬렉터, 국제적인 화상에게 소개되는 젊은 작가의 나이가 성공하는 데 걸리는 시간이 훨씬 단축되고 있다. 물론 아직도 소수의 예술가만이 시장에서 성공을 이루게 된다.

수수께끼: 컬렉터의 시대,
예술가와 매개자의 변화된 위상

21세기 첫 10년 동안 영국은 역사적으로 처음 현대미술의 중요한 국가가 되었다. 소더비나 크리스티의 교육을 받고자 하는 이들이 1980년대 뉴욕을 향했다면 1990년대 사치는 전 세계 기획자, 화상, 예술인을 영국으로 끌어들이는 이름이었다. 1990년대부터 2008년 금융위기 사태 직전, 혹은 길게 봐서는 2010년대 중반까지 전 세계 미술계는 미학적으로나 경제학적으로 YBA의 등장 이후 변화된 예술가와 화상의 역할, 컬렉터의 위상을 목격하게 되었다. 대중문화 친화적이지만 명확히 매체나 장르의 구분을 할 수 없는 허스트, 이전 세대에서 넘어온 쿤스, 에민, 무라카미 등이 주요 미술관과 경매를 장악하는 것을 목격했다. 특히 젊은 작가들로 하여금 일찍이 개인전을 갖고 시장에 뛰어드는 것이 불가능한 일이 아니라는 사실을 인지시켜 줬다. 국내 미술계에서도 사치의 YBA와 유사하게 빈 곳에서 전시를 여는 프로젝트 스페이스 Zip이 생겨났다.

2007~2008년 국내의 대표적인 대안공간과 상업화랑이 협업을 통해서 젊은 작가의 판로를 적극적으로 개척하고자 했고 현대화랑을 비롯해 국내의 유수 화랑이 신진작가와 해외 경매를 전담하는 세컨드 화랑을 만들었다. 국내 미술시장에서는 금융위기를 기점으로 2010년대 들어서 열기가 가라앉았다. 그런데도 증시에서 말하는 성장주와 같이 연령대가 어리거나 새로운 작가를 일찌감치 투자하고 육성하는 것이 21세기 미술시장의 트렌드로 자리 잡았다.

이러한 과정에 컬렉터 자신이 직접 젊은 작가를 선택하고 투자하고 심지어 경매에 적극적으로 참여하게 되면서 매개자의 역할은 약화하였다. 더 이상 화상은 기존의 친밀한 관계를 바탕으로 예술가와 충성된 컬렉터를 연결하는 역할에만 만족할 수 없게 되었다. 일반 관객도 온라인을 통해 정보를 얼마든지 열람할 수 있었고 아트페어, 경매, 온라인 시장 등 접근할 수 있는 유통경로가 다양화되었다. 컬렉터가 직접 작품을 사들일 수 있는 DIY 시대가 열린 것이다.

2020년대 코로나 전염병이 퍼지고 디지털 시장이 확산하면서 코인 시장과 연동된 NFT 아트마켓이 유행하였다. 블록체인 기술은 이전부터 영화 파일을 내려받을 때 사용되어왔으나 디지털 미술시장이 확대되면서 게임 캐릭터든 실험 영화이든 디지털 정보이면 어느 것이든 24시간 열람하고 사고팔 수 있게 되었다. 이제 시장의 결제 수단일 뿐 아니라 작품을 보관하고 감상하는 과정에서도 디지털화가 적극적으로 이뤄진 셈이다. 원래 전통적으로 예술 작품은 부동산에 비해서 비싼 가치를 압축한 가치 있는 물건이었으나 블록체인과 코인을 만나게 되면서 진정한 의미에서 디지털 세상에서 보관할 수 있는 가치 있는 디

지털/물체가 미술시장의 새로운 품목으로 떠올랐다.

유통 경로가 다각화되고 디지털 정보를 예술로 간주하게 되면서 컬렉터만 적극적으로 변한 것은 아니다. 허스트의 예에서와 같이 예술가들도 적극적으로 변했다. 국내 예술가들도 도심의 오래된 지역을 변형시켜서 전시 작품의 공간으로 사용하였고 무엇보다도 젊은 작가들도 시장에 일찍 뛰어들었다. "캔버스 위의 회화"라는 것을 고집하지 않을 수만 있다면 SNS에 디지털 드로잉을 올려놓고 다양한 판로를 개척하기도 한다. 실제로 온라인의 이미지만으로 커미션을 받는 일이 종종 생겨났다. 이미 NFT 시장이 등장하기 이전 예술가들은 자신의 작품을 디지털 정보화해서 사이버 공간에 올려놓는 일에 익숙해졌다.

공격적인 구매 행태는 미술계의 규모를 빠른 시일 내에 확장했지만 동료 매개자들에게는 최악의 상황을 만들었다. 아트페어가 확산되면서 큰 화랑들만이 살아남게 되었고, 코로나 위기 상황에서 서유럽과 북미의 전통적인 화랑들도 합병하거나 규모를 축소했다. 거대 화랑을 제외하고는 작은 화상들이 미술시장에 변동성이 생겼을 때 생존에 실패했다. 더 이상 특정 작가, 컬렉터로 연계된 시스템으로는 급변하는 미술계에서 젊은 고객을 확보하는 일이 어려워졌기 때문이다. 국내에서 가나와 현대화랑도 문화재단을 만들고 여타 매개 사업에 투자하면서 경영전략을 다각화했다. 창작자, 매개자, 수용자인 고객 간의 구분이 붕괴되면서 각자도생의 시대가 열린 것이다.

물론 경영학적인 입장에서 위기는 기회일 수도 있다. 하지만 시장의 속성과 역할을 함께 살펴보아야 한다. 다음 장에서 더 본격적으로 논하겠지만 2000년대 금융위기 직전 경매가가 매일 갱신되면서 아트 컨

설턴트 제이콥Jacob King은 널리 회자되는 원칙을 천명했다. 미술시장이 더 투자 지향적으로 변화하게 되면서 컬렉터들은 작품을 감상하고 예술가를 후원하기 위해서라기보다는 작품값이 비싸지면 곧바로 판다는 것이다.[47] 증시 시장에서 고점에 팔 듯이 이제 누구도 작품을 오래 보관하지 않는다는 것이다. 이때 딜레마는 작품값이 올랐다는 것이 예술가나 화상에게 좋은 일이 아닐 수 있다는 점이다. 킹에 따르면 사려는 사람보다 팔려는 사람이 많다 보니 제프 쿤스의 작품가도 출렁거린다. 2024년 11월 경매에서 상위 10위 작가의 작품이 전년에 비해서 28% 감소한 가격에 낙찰되었다. 가격의 변동이 새로운 시장의 사이클이 등장할 때마다 더욱 심해지고 있다.

컬렉터로서는 이윤을 남기는 것이 중요하지만 작품가는 작가의 가치를 의미한다. 해당 작가, 동료 작가의 시장을 포함해서 작품을 보존하고 작가의 스튜디오가 있다면 작품가는 여타 어시스턴트의 생계와도 직결된다. 아니 엄밀히 말해서 그나마 경매에서 가격의 변동을 걱정하는 정도면 다행일는지도 모른다. 이미 작품을 샀던 다른 컬렉터, 1차 시장의 화상, 미술관, 모두에게 좋은 소식이 아니다. 미술시장은 누구를 위해 존재하는가?

〈수수께끼〉와 연관된 일화로 마치고자 한다. 라우션버그의 이 작품은 사치가 1991년에 판매한 후 다른 컬렉터의 손을 거쳐서 피노가 갖고 있다가 2005년에 구매해서 동생 로널드 로더 뉴욕현대미술관의 후원회 이사장이 미술관에 기부했다. 다시 말해 〈수수께끼〉는 21세기 미술시장에서 가장 영향력 있는 3인의 컬렉터 손을 거쳤다. 하지만 암울한 것은 라우션버그의 작품이 경매에 나온 후, 물론 미술시장이 한창

좋은 2005년에 피노가 사들인 후 그의 작품가와 낙찰률의 증가세가 둔화되었다는 점이다. 그런데 역사적으로 라우션버그는 1960년대 긴급자금을 직접 마련해서 동료 예술가를 도왔다. 그의 재단은 대표적으로 재난 시 동료 예술가를 후원하고 예술상을 제정해서 후세대 예술가를 양성한다. 미술시장은 왜 존재하는가? 미술시장은 누구를 위한 것인가? 미술시장이 대중에게 더 문을 활짝 열었다고 생각되는 순간에 또 다른 문제들이 생겨났다.

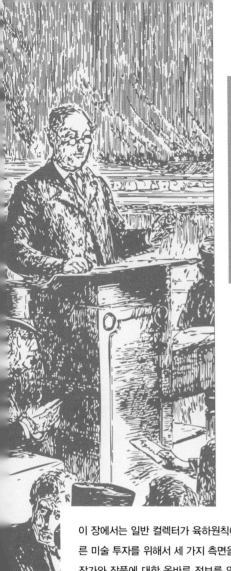

5장
21세기
컬렉터 입문

이 장에서는 일반 컬렉터가 육하원칙에 따라 제기할 법한 질문에 답변을 달았다. 올바른 미술 투자를 위해서 세 가지 측면을 강조하고자 한다. 첫째 '정보의 질'이다. 어떻게 작가와 작품에 대한 올바른 정보를 얻을 수 있는가? 작품가의 적정성을 따지고 위작의 위험으로부터 자신을 보호하기 위해서 가장 중요한 것은 우선 올바른 정보를 얻는 일이다. 둘째 과연 작품이 '오랫동안 소장할 만한 가치'가 있는가? 소장한 작품의 성장 가능성에 관한 것이기도 하지만 작품과 컬렉터의 궁합에 관한 것이기도 하다. 마지막으로 '유연성'을 들고자 한다. 소장품을 되팔아서 이윤을 남기고 싶다면 과연 이 작품을 어떻게 팔 수 있을지도 고민해 보아야 한다.

누가 예술작품을
구입하는가

첫째 증권시장처럼 기관 투자자와 개인 투자자로 나눌 수 있다. 그런데 개인 투자자를 개미라고 하고 기관 투자자를 세력이라고 할 만큼 개인과 기관이 규모로 나뉠 수는 없다. 예를 들어 슈퍼 컬렉터의 경우 웬만한 미술관보다 작품을 더 많이 보유하고 있고 전통적으로 개인 투자자에 해당하는 개인 컬렉터 등이 더 빠르게 새로운 미술을 수집해 왔기 때문이다. 그리고 화상도 개인 투자자이자 컬렉터라고 할 수 있다.

구체적으로 2023년 정부 기관인 예술경영지원센터에서 발행한 2022년 통계를 살펴보겠다. 일단 대표적으로 공공의 영역보다는 사적인 영역에서 예술 작품을 사고 파는 공간이 화랑이고 경매이다. 이때 아트페어에서의 판매액은 화랑에 귀속된다. 그런데 다음의 통계를 보면 경매에 비해서 화랑의 매출액이 두 배에 이르는 것을 알 수 있다. 또한 개인 컬렉터의 비중(70% 이상)이 압도적으로 높은 것을 알 수 있다.

국내 화랑 판매 통계(총 450,640)		경매 판매 통계(총 234,523)	
개인	79.2%	개인	71.2%
기업(상법인)	10.7%	기업(상법인)	9.1%
미술시장 관계자	4.8%	미술시장 관계자	9.6%
국공립·사립 미술관	0.8%	국공립·사립 미술관	4.3%
정부 및 지자체	0.5%	정부 및 지자체	4.1%
해외 개인	3.4%	해외 개인	1.3%
해외 기업 등	0.4%	해외 기업 등	0.3%
기타	0.1%		

[기관: 예술경영지원센터] 2023년 발행, 2022년 시장조사

부연하자면 화랑의 경우 개인 판매가 높을 수밖에 없다. 반면에 경매에서는 기업의 판매가 높다. 그 이유는 화랑에서는 좀 더 다양한 매체(회화·조각·판화)와 성격(크기·주제)의 작품을 팔기 때문이다. 즉 화랑은 개별화된 취향을 충족시키기에 좋은 유통기관이다. 예를 들어 화랑에서 살아 있는 작가의 개인전이 열리면 작가가 직접 주문 제작(커미션)을 하는 것도 가능하다. 화랑에서도 투자할 수 있지만, 투자만을 목적으로 하기보다는 개인적으로 선호하는 다양한 시각적 형태, 표현 매체, 주제를 다룬 작품을 화랑에서 구매하기가 쉽다.

반면에 경매는 2차 시장이다. 즉 특정 작품이 이미 다른 곳에서 유통된 후에 소유 개인이나 기관이 경매시장에 내놓은 경우이다. 따라서 당연히 선택의 폭이 좁아진다. 그리고 경매에서는 가격뿐 아니라, 시장에서 구매자가 있을법한, 즉 경매에서 낙찰될 확률이 높은 소위 상품성이 높은 작품이 유통되는 경우가 많다. 크기나 취향이 대중적이고 되팔고자 하는 경우이기 때문에 투자 가격대가 형성된 경우가 많다.

결론적으로 개인적인 취향이 좀 더 다양하게 수용되는 화랑에서 개인이 작품을 취득하는 비율에 비해, 경매에서는 작품을 투자 목적으로 사들일 의도를 지닌 기업이나 미술관이 더 적극적으로 참여한다고 볼 수 있다.

연령대와 컬렉팅 입문년도

두 번째로 연령대나 컬렉팅 이력에 따른 구분이 가능하다. 그러나 국내 시장의 경우, 연령대에 대한 공식적인 통계는 없다. 하지만 연령대에 의한 통계의 경우 특정 연령대의 컬렉터가 가용할 수 있는 재산이나 평균가, 선호하는 취향에 따른 모집군이 시장 전체의 흐름과 미래의 추세를 판단하는 중요한 기준이 된다. 따라서 연령대와 연관해서 해외 미술시장의 자료(2023년 UBS 은행/아트 바젤 리포트)를 참고하자면, 현재 작품당 평균 지출액이 가장 큰 연령대는 40대 중반부터 50대 중반(제네레이션 X, 1960년대 중반~1970년대 후반생)이고 이들의 평균 지출액은 57만 8천 불이다. 컬렉터 수에서도 60~70대인 부머 세대나 20대인 Z세대의 두 배, 30대에서 40대 중반인 밀레니얼 세대에 비해서도 30% 정도 높았다. 국내 미술시장 컬렉터의 연령대도 유사할 것으로 사료된다.

국내 시장에서는 전통적인 컬렉터를 50~60대로, 젊은 컬렉터를 30~40대로 규정하고는 하는데 2021년 코로나를 기점으로 NFT나 온라인 미술시장이 확대되었고, 기존의 유명 화랑들이 참여하는 화랑 아트 페어, KIAF 이외에 다양한 가격의 아트페어가 세텍이나 성수동, 기타

지역에서 열리고 있는 점을 참작하면 새롭게 증가한 컬렉터 층이 적어도 40대로 넘어가고 있다. 이와 같은 통계는 각종 판화 가게나 실내 장식 업체에서 판매하는 오브제를 제외한 숫자인데 이러한 유사 미술시장에서의 판매를 30~40대의 젊은 층이 주도한다는 점을 고려한다면 국내 미술시장도 판매액에서는 아직 시기 상조이지만 판매작품수에 있어서는 상대적으로 젊은 컬렉터 층이 많은 시장이라고 할 수 있다.

국내 미술시장에서 컬렉터의 연령대와 연관해 유추해 볼 수 있는 또 다른 기준은 컬렉터의 이력(연수)에 따른 구분이다. 결론적으로 말하자면, 국내 미술시장은 글로벌 시장과 비교하면 최근에 미술시장에 진입한 컬렉터가 많고 아트페어의 비중이 높은 시장이다. 컬렉터에 이력에 따른 구분을 3년, 5년, 10년 정도로 나눠서 설명하면, 초년병에 해당하는 3년 내의 컬렉터, 시장의 변동성을 경험한 5년 정도의 컬렉터, 10년 이상의 컬렉터 등 경력에 따라서 구분해 볼 수 있다.

부연해 보자면, 미술시장은 3~4년 주기로 활황을 겪게 되는데, 새로 시작하는 컬렉터는 보통 시장의 활황기에 진입하게 된다. 따라서 입문 후 시간에 따라 컬렉터를 구분해 볼 수 있다. 1) 입문 후 3년 이하 컬렉터를 초년생으로 규정할 수 있다. 2) 이에 반해 5년 이상 되는 컬렉터는 시장의 변동성을 경험하게 된다. 3) 10년이나 그 이상이 되면 시장의 변동성을 경험했을 뿐 아니라 컬렉터가 투자한 작업의 가격대가 상승했는지를 가늠해 볼 수 있는 자료와 경험이 축적되기 시작한다.

물론 구매 작품에 따라 증가액이 천차만별이기 때문에 일반화할 수는 없으나 최근 미술시장에서 3~4년에 오는 시장 변동성을 고려해 볼 때 매우 유명한 해외 작품을 구매하는 경우를 제외하고 10년 이내에

작품의 가격이 2배, 혹은 그 이상 오르기를 기대하는 것은 무리이다. 참고로 워홀의 실크 스크린은 1990년대 중반 향후 10여 년간 6배, 사치가 투자한 YBA 작가는 1999년에서 2000년대 중반 120~150배 이상 가격이 상승했기 때문에 미술시장에서의 차익 증가분은 대량 생산된 제품을 판매하는 여타 시장과 비교하면 훨씬 폭이 다양하다.

그렇다면 국내 미술시장에서 최근 새로운 컬렉터들이 본격적으로 유입된 시기는 언제부터인가? 이에 대한 정보를 바탕으로 국내 컬렉터의 이력을 가늠해 볼 수 있다. 왜냐하면 국내 미술시장에서 초기 단계의 컬렉터가 주로 오픈마켓의 성격이 강한 아트페어를 통해서 진입하는 경우가 많기 때문이다. 2023년 국내 미술시장 보고서에 따르면 2010년대부터 가장 큰 폭의 증가세를 보이는 곳이 아트페어이다. 4장에서도 언급한 바와 같이 아트페어는 원래 미술시장이 화랑을 중심으로 크게 발전된 뉴욕이나 런던보다는 화랑의 네트워크가 덜 발전된 신흥시장과 젊은 작가 위주로 21세기 중요한 유통 공간으로 자리 잡았다.

2010년부터 2022년까지 아트페어를 통해서 팔린 작품 수가 10배(13,685~27,019점), 같은 기간 화랑은 2배(13,685-27,019점) 증가했다. 특히 중저가의 작품을 구매하는 비교적 초기 컬렉터를 위한 아트페어에서 코로나 직후인 2021년에 전년 대비 거의 10배(5,841~54,039) 증가한 것을 알 수 있다. 덧붙여서 2010년부터 2019년까지 9년 동안 아트페어에서 판매된 작품 수가 2배 정도 성장한 것에 비해서 2021년에 판매된 작품 수는 총 6배 수직 상승했다. 물론 아트페어에서는 저가의 작품이 유통되기 때문에 상대적으로 작품 판매 수가 화랑이나 경매에서보다 높다. 그런데도 전체 판매 작품 수의 50%가 아트페어에서 유통되었으

며, 2021년을 기점으로 컬렉터의 절대적인 수는 증가했다. 즉 국내 시장에서는 3년 미만의, 그리고 2022년 미술시장의 활황기를 한번 겪은 초기 컬렉터가 많을 것으로 짐작해 볼 수 있다.

컬렉팅의 목적

세 번째로 컬렉터를 목적에 따라 개인적인 미적 보상(장식), 투자, 작가 후원, 문화재 보호 등으로 분류하고는 한다. 네 가지의 목적은 전통적인 의미에서 컬렉터의 성장 단계를 암시하는 것이기도 하다. 컬렉팅의 목적에 대한 국내의 공신력 있는 연구나 통계가 없기에 몇가지 방식을 사용해서 유추해 보고자 한다. 예를 들어 개인 컬렉터가 작가를 후원하거나 문화재를 보호하기 위해서 미술 컬렉팅을 시작하기는 쉽지 않기 때문이다. 작가 후원과 문화재 보호는 미술관이나 여타 공공 문화예술 기관의 몫이라고 할 수 있다.

시장의 변동성을 겪은 이후에 이르러서 본격적으로 투자에 대한 흐름을 읽고 경험을 할 수 있게 된다. 해외의 경우 가장 지출이 큰 고소득 컬렉터군이 가장 큰 금액을 미술 수집에 사용하기 때문에 투자를 염두에 둔 컬렉터 층이라고 할 수 있다. 주로 40대 중반부터 50대 중반이 이에 해당한다. 이러한 분류를 국내 컬렉터의 이력의 차원에 적용해 보자면 적어도 5년 이상이나 10년 이상 된 국내 컬렉터들이 투자에 관심을 본격적으로 지니게 된다고 볼 수 있다.

컬렉터의 의도를 유추할 수 있는 또 다른 정보는 유통 공간이다. 예를 들어 화랑이나 아트페어보다는 경매에 참여하는 컬렉터 층이 투자

를 더 염두에 두기 마련이다. 경매는 위탁의 과정에서 자연스럽게 추천가, 낙찰 예상가를 경매회사와 논의하게 되고 게다가 비교적 작품 판매의 이력이 투명하게 공개되는 위험 부담을 갖기도 한다. 따라서 낙찰 가능성을 염두에 두고 미술시장의 유통 행위에 참여하기 때문에 화랑이나 아트페어에서 작품을 구매할 경우에 비하여 경매를 통하여 작품을 구매하는 컬렉터는 훨씬 작품가나 매매 차액에 대해서 의식하게 된다. 경매를 통한 매출액이 2022년 기준 총 국내 미술시장 매출액의 31.5%를 차지하고 있으며 따라서 투자에 대해 좀 관심을 지닌 국내 컬렉터의 비중이나 행태가 적어도 30% 이상 될 것이라고 유추해 볼 수 있다.

덧붙일 것은 언급한 바와 같이 국내 미술시장은 온라인이나 아트페어 등의 신생 유통 공간이 전통 공간보다 더 인기가 있고 NFT 시장이 다시 활성화될 가능성이 크므로 투자나 정보에 민감한 젊은 컬렉터 층이 증가할 여지가 많이 남아 있다. 게다가 현재 코인 컬렉터를 대상을 하는 NFT 시장에서도 실물 작품이 거래되기도 한다. 따라서 온라인와 오프라인의 경계가 급격하게 허물어지고 있는 국내 미술시장의 특성을 고려했을때 젊은 층 컬렉터의 유입도 적극적으로 이뤄지고 있다고 할 수 있다.

어떤 예술작품이 인기가 있고,
가격대는 어떠한가

☐

2024년 글로벌 수집 조사 주요 결과

- 캔버스는 여전히 가장 인기 있는 예술 유형

- 인화본과 종이 작품(드로잉과 과슈 등)의 인기가 상승 중

- 컬렉션에서 여성 예술가의 작품이 차지하는 비중이 증가

- 고액 자산가HNWIs 컬렉터는 신진 예술가를 지원

- X세대(50~60대)가 시장을 주도하는 반면, 밀레니얼 세대는 지출이 하락

- 대부분의 고액 자산가는 화상으로부터 구매

- 아트페어의 지출이 지속해서 증가하는 추세

[기관: 아트 바젤과 UBS 은행]

미술시장에서 컬렉터들에게 인기가 있는 작품의 종류를 알아보기 위해서는 결국 컬렉터의 작품 수집에 대한 분류를 복기할 필요가 있다.

첫째, 개인적인 미적 즐거움을 충족시킬 수 있는 주제나 소재를 표현한 예술작품의 경우 보편적인 컬렉터가 선호할 가능성이 크다. 이에 반해 둘째, 좀 더 투자 가능성이 큰 작품의 경우 개인적인 선호도나 예술적 양식보다는 유명 작가의 명성에 의해 좌지우지된다. 그런데 미술시장에서 60~70%가 개인 투자자라는 점을 참작하면 개인 컬렉터의 취향과 공간을 꾸미기에 쉬운 작품에 대한 수요가 더 높을 것으로 사료된다. 반면에 기관은 시장에서 투자 가치가 높은 특정 미술사적인 분류나 유명 작가의 작품을 선호할 가능성이 높다. 기관은 개인적인 컬렉션보다는 훨씬 시장의 가치판단을 따르거나 보수적이고 안전한 작품을 선택할 가능성이 높다.

개인은 미적 취향을 만족시키는 작품 장르을 선호할 가능성이 높으나 기관은 개인적인 컬렉션보다는 훨씬 시장의 가치판단을 따르거나 보수적이고 안전한 작품을 선택할 가능성이 높다. 풍경화나 인물화 등의 그려진 주제Subject matter, 혹은 소재는 특별한 미술사적 지식 없이도 일반인이 충분히 선호도를 이야기할 수 있다. 장르가 그려진 대상에 따라 정해지기 때문이다. 국내에서는 전통적으로 인물화보다는 풍경화가 선호된다. 산수화나 문인화의 연장선상에서 연령대가 높은 컬렉터 층에서는 소나무를 소재로 한 자연 풍경이나 변형된 장르가 인기를 끈다. 반면에 젊은 층은 만화나 그래픽 디자인의 영향으로 인물화를 선호하고는 한다. 2023년 아트시에서 나온 해외 통계에 따르면 추상(보통 자연주의적인 추상)이 가장 인기 있는 대상으로 나온다. 추상 50%, 표현적인 구상(초상) 34%, 사실적인 초상 22%, 초현실주의의 현대적 변용 17%, 풍경화 16%, 개념미술 16%, 미니멀리즘 14%, 거리미술

당신에게 가장 중요한 예술 장르 주제는 무엇인가요?

[기관: 아트시]

2023년 예술 컬렉터의 통찰(Art Collector Insights 2023)

14%, 새로운 추상 12%, 기타 12%이다. 그런데 이러한 분류는 실은 나머지 표현주의적인 초상, 사실주의적인 초상의 비율이 다 구상(알아볼 수 있다는 점에서 추상의 반대)이기 때문에 추상과 구상이 백중세로 보는 것이 좋겠다.

　부연하자면 표현적인 초상은 마티스, 프랜시스 베이컨, 클림트와 같이 색상이 강렬하고 인물상을 중심으로 변형된 경우를 가리킨다. 초현실주의적인 변용은 달리, 앙리 루소 등과 같이 구상적이고 사실주의적이지만 배경이 기이하고 꿈의 세계를 표현한 경우를 가리킨다. 그리고 국내에서 말하는 흔히 팝아트는 이 분류상으로는 '거리미술'에 해당한다. 그리고 추상이 해외 미술시장에서 인기를 얻는 것으로 나타나는데

국내외를 막론하고 추상이나 추상을 변형한 디자인적인 작품이 일반 실내 환경에 잘 녹아들기 때문이다.

물론 시대적으로나 특정 문화권에서 선호하는 장르가 따로 있기는 하다. 예를 들어 국내 미술시장에서 단색화나 이우환 열풍에 힘입어서 추상미술에 대한 인기가 올랐지만, 아직도 구상미술이 더 강세이다. 아울러 국내 미술시장에서 특이한 점은 소위 팝아트의 변용이라고 불리는 것이 현대미술과 거의 동일시될 정도로 장식적이고 사실주의적이며 강렬한 색상의 작품을 팝아트로 넓게 분류한다는 점이다. 예를 들어 1990년대 초 비평가 윤진섭이 '한국식 팝아트'라는 용어를 상용화한 이래로 많은 한국 비평가들은 일상적인 물건, 실내, 상업적 로고를 다룬 사실주의적인 대다수 작업을 모두 팝아트로 규정하고 있으며 극사실주의, 인물화, 그래픽디자인이나 만화로부터 유래한 거의 모든 장르가 팝아트로 불리기도 한다.

또한 국내 미술시장에서는 전통적으로 정물화나 책가도와 같은 실내 풍경이 인기를 끌어왔다. 2000년대 중반부터 판화와 정물화 스타일의 꽃 풍경화로 인기를 끈 김종학의 경우 거대한 크기의 작품은 주로 풍경화로 제작하지만, 시장에서의 대중적인 장르는 꽃으로 이뤄진 정물화이다. 정물화의 경우 전통적인 서구 유화사에서는 일종의 대작에 반대되는 습작이나 덜 극적인 장르로 여겨져 왔으나 오히려 작은 크기에 부담이 없고 장식적인 정물화가 국내 경매에서는 인기를 끌어왔다.

이에 상응하는 역사적인 예로는 2장에서 언급한 네덜란드의 바니타스나 조선 후기 인기를 끌었던 모란도를 들 수 있다. 1장에서 언급한 바와 같이 일반 컬렉터들이 선호하는 장르를 복기하고 비교해 보는 것

도 의미가 있다. 더치는 처음으로 성상화나 역사화보다는 실내, 일상, 풍경화가 인기를 끈 시대이다. 국내 시장에 최적화된 경우이고 더치 황금기의 꽃 정물화나 실내화, 조선 후기의 모란도도 주로 여성 컬렉 터들에게 인기를 끌었다. 인기 있는 예술작품을 고려할 때 특정 문화 권이나 젠더 또한 고려의 대상이 될 수 있다. 특히 실내 풍경이나 정물 화의 경우 통상적으로 크기가 비교적 작은 경우들이 많은데 국내 미술 시장에서 인기 있는 예술작품은 크기와도 밀접한 연관이 있다. 국내 미술시장은 환경적인 요인(공동주택 거주)을 고려했을 때 통상적으로 20호(72×37cm)나 30호(인물: 90.9×72.7cm, 풍경: 90.9×65.1cm)가 가장 대중적으로 인기를 끄는 호이다. 20호 이하의 작품만 호당 가격을 더 정하는 추세인데, 20호 이상의 캔버스는 변형된 형태가 많기에 작가의 예술적 명성(이름값)에 따라 가격을 책정하고는 한다.

국내 미술시장에 특화된 장르로 실내에 책장이나 책을 화폭 전면에 배치하고 집중적으로 그린 책가도를 들 수 있다. 책가도는 장르상 실 내(풍경)화에 해당하며 서양에서는 더치 황금기의 얀 아이크 초상과 같 이 자신의 지적인 호기심이나 문화적인 소양을 보여주는 초상화와도 상통한다. 그러나 국내 미술시장에서는 초상화가 전통적으로 그다지 인기 있는 장르가 아니었고 대신 책이나 책장이 부각된 실내 풍경화나 변조된 실내화가 지속해서 인기를 끌어오고 있다. 이처럼 실내 풍경화 나 일상화의 장르 안에서도 젠더, 크기, 문화적인 선호도에 따라 인기 를 끄는 작품의 주제가 결정되기도 한다.

그렇다면 인기 장르의 작품과 가격과의 연관 관계는 어떠한가? 논 의에 앞서 국내 현대미술 시장에서 가장 많이 팔리는 작품 가격대는

저가인 600만 원대 미만이며 이 수치는 지난 3~4년간 변동이 없다. 2023년 상반기 작품의 가격대별 낙찰 현황을 살펴보면 5백만 원 미만 작품 비중이 81.7%로 가장 많고 다음으로는 천만 원~5천만 원 미만 9.2%, 5백만 원에서 천만 원 미만이 5.7% 순이었고 1억 이상 10억 미만 작품의 비중은 2%가 조금 안 된다. 화랑의 판매액으로 넘어가면 좀 가격대가 높아지기는 한다. 화랑의 경우 6백만 원 미만의 작품 판매 비율이 72%이고, 1억~10억 이상 되는 매출액의 비중은 2.5%이다.

이처럼 국내 미술시장에서 유통되는 작품은 경매시장 10위권에 포함된 이우환이나 김환기의 작품을 제외하고는 대부분 낮은 가격대를 형성하고 있다. 언급한 바와 같이 20호나 30호 이상의 회화는 변형된 형태인 경우가 많고, 따라서 예술적 명성이나 장르에 기반해서 가격을 책정하고는 한다. 일반적으로 국내에서 활동하는 작가의 작품가를 경력에 따라서 살펴보면, 대학교를 나왔을 때 5~10만 원, 필력의 기간이 10년~20년에 이르는 작가의 작품은 20만 원, 해외 경매에 꾸준히 참여해서 글로벌 미술시장에서 가격대가 형성되어 있는 유명 작가의 경우는 호당 100~200만 원 이상으로 책정되고는 한다. 그러나 호당 가격으로 계산하는 경우는 소품과 개인전 경력이 5회 미만이고 해외 전시나 경매에 참여한 경우에 작품의 크기가 훨씬 커지고 대부분 기존의 세로와 가로의 비율이 정해진 호당 기준으로부터 벗어나서 변형된 형태의 캔버스를 쓰는 경우가 더 많다. 캔버스의 세로 가로 비율 또한 예술가의 창작적인 선택에 따른 것이기도 예술가의 개성을 잘 보여주는 부분이다. 따라서 호당 가는 지침 정도로 참고하는 것이 바람직하다. 추가로 작품가를 결정하는 데 더 중요한 요건인 작가의 명성, 즉 이름값은

이후에도 논하겠지만 필력의 길이, 개인전 횟수, 국내외 기관 컬렉션의 여부, 유명 해외 경매 참여 여부, 해외 미술관 컬렉션 여부 등에 따라 정해진다.

결론적으로 장르적인 작품의 인기와 가격대 사이의 상관 관계는 세부적인 작품에 따라 평가하는 것이 합리적이다. 그럼에도 불구하고 5년 이하의 입문 단계에 속하며 대중적이고 비교적 쉽고 장식적인 작품을 구입할 가능성이 높은 컬렉터의 경우 천만 원 미만의 구상 장르를 선호할 가능성이 높다. 반면에 1억 미만이자 5천만 원 언저리에 있는 작품의 경우 2010년대 중반부터 해외 시장에서 주목받았던 단색화 열풍이 국내에서도 이어졌기 때문에 단색화와 유사한 추상일 가능성이 크다. 동시에 구상과 추상의 선호도는 작가에 따라 다르기도 하다. 김환기는 구상적인 형태로부터 추상적인 형태를 단계적으로 발전시켜 왔다. 이에 경매에서 낙찰된 김환기의 작품 중에서 추상보다는 구상(도자기, 나무)이 더 가격이 높다. 이에 반하여 최근 경매에서는 이우환의 작품이 더 낙찰률이 높고 호당 가격도 증가세에 있다. 이우환은 직접적인 자연 형태가 아닌 형이상학적인 개념에 의거해서 단순한 형태에 이르렀다. 산수화에서 말하는 붓자국과 유사하게 예술가의 심적인 상태나 단련의 과정을 보여주는 수단으로서 선, 점을 사용해왔다. 따라서 유명 작가의 경우 장르적인 구분이나 선호도도 중요하지만 결국 작가의 이름값이 스타일의 선호도가 가격에 더 큰 영향을 준다.

다시 일반 컬렉터를 대상으로 하는 국내 미술시장의 선호도를 설명하자면 컬렉터들은 가볍고 친숙한 이미지를 다룬 팝아트 류의 회화를 좀 더 젊은 취향의 '컨템포레리 아트'로 인식하는 반면, 추상이나 미니

멀적인 작품은 보다 고가의 진지한 현대미술로 분류한다. 미술사적인 분류는 예술가나 비평가들이 지닌 다양한 의도(새로운 예술 장르를 폄하할 의도에서나 기존 미술계의 취향과의 단절을 선언하기 위해)로 정해지고는 한다. 이에 반하여 시장에서는 훨씬 단순화되고 편의적으로 미술사적인 장르나 이름이 사용된다.

30~40대 컬렉터들은 혼용된 스타일의 작품을 선호하기도 하며, 위 연령대에 비해 초상이나 인물화를 선호한다. 30~40대 컬렉터 사이에서는 50~60대 컬렉터에게는 생소하게 여겨지는 초현실주의적이고 꿈의 장면을 재해석한 구상화(풍경화와 초상화를 결합한 형태)나 만화 또는 영화의 장면을 연상시키고 표현적인 붓질이 강조된 화풍이 유행하기도 한다. 이것은 인터넷 문화가 확산하면서 더 풍부한 시각 문화를 경험한 세대들이 연장선상에서 순수미술을 파악하고 있다고 보이는 대목이다. 특히 젊은 컬렉터들 사이에 유행하는 예술 장르가 빠르게 변화하고 있기도 하고 국내 미술계의 흐름보다는 SNS상에서 유통되는 디자인, 일러스트레이션 등 다양한 시각 문화가 영향을 미치고 있으며 NFT 시장에서는 만화, 영화, 게임 등에서 자주 사용되는 이미지가 더 큰 인기를 끌고 있다.

작품에 대한 수요는
가격에 어떤 영향을 미치는가

일반 시장에서는 시장의 수요가 작품 가격을 결정하게 되는 것에 반해 미술시장에서도 작품과 가격 사이의 관계가 훨씬 복잡하다. 미술시장에서는 대량생산되는 제품이 아니라 유일무이한 예술 작품이 유통되는 데다가 '희소성', '독창성'과 '혁신성'이라는 추상적인 개념이 적용되기 때문이다. 미술사적인 가치도 평론가를 중심으로 한 전문인, 화상, 컬렉터 각각의 서로 다른 이해관계에 따라 특정 가격대의 작가들에게 달리 적용될 수 있다. 따라서 투자에 관한 한 개별 작품을 고려해 가격을 정하게 된다.

그런데도 일반화해서 이야기하자면, 대중적으로 인기가 있는 주제나 장르의 작품이나 잘 알려진 예술가의 작품을 사게 되면 '안전'하기는 하다. 여기서 안전하다는 것은 일반 대중의 반감을 사지 않는, 그러한 부류의 작품일 가능성이 커서 잠정적인 고객을 확보하기는 쉽다는 뜻이다. 하지만 결국 투자의 관점에서 해당 작품을 시장에서 되팔아야

수익이 창출되는데 친숙한 작품은 계속 생산이 꾸준히 이어지기도 하고 친숙한 주제 내부에서도 계속 변동과 유행이 생겨나며 경매나 화랑에서의 수수료를 생각하면 오히려 수익을 창출하기 힘들기도 하다. 왜냐면 미술시장에서 경제적인 가치는 궁극적으로 희귀성으로부터 생겨난다. 대중적인 친숙함이나 인기는 안전하게 작품을 되팔 수 있는 요건을 충족시켜주기는 하지만 유사한 작품이 계속 생산이 될 수도 있기에 오히려 희고성의 가치가 줄어들 수 있다.

따라서 차익 실현을 통해서 수익을 올리고자 한다면 '친숙한' 작품보다는 미술사적으로 전문인들에 의해 인증된 '독창성'과 희귀한 장르나 소재를 다룬 작품을 선택하는 것이 좋다. 그럴 때 반드시 가격이 높아진다고는 할 수 없으나 적어도 높은 가격대의 작품을 구매하고 투자하려면 반드시 시장과 전문인이 인정하는 카테고리에 속하는 예술가를 선택하는 것이 안전하다.

예를 들어 투자를 위해서 미술사적인 분류를 활용하게 되면 스타일과 가격대가 함께 정해지는 경우가 많다. 소재와 주제는 다양한 가격대에 걸쳐 있지만 추상표현주의의 유명한 작가, 미니멀리즘, 팝아트, 한국의 팝아트, 오브제 예술 등은 주제와 소재가 재료, 예술적 매체(회화, 조각), 그리고 크기와 맞물려서 움직인다. 그러므로 미술사적 분류에 따른 선호도는 이미 특정 가격대와 구체적인 미술의 특징(매체와 크기)을 포함하게 된다. 즉 추상표현주의 계열의 작품은 거대한 화면 크기를 자랑하는 경우가 많고 미니멀리즘은 주로 간결한 조각/설치의 형태를 띤다. 개념미술 이후의 작품은 사진, 네온, 디지털 등 다양한 재료를 혼용시킨 다매체적인 작품이 많다.

아울러 투자적인 관점에서 보자면 미술사적인 분류보다 단연코 경매시장에서 상위 10~20위 낙찰가의 작품 기록을 지닌 작가들이 더 인기가 높다. 작품 가격의 형성 요인 중에서 작품의 가치를 높이는 가장 중요한 요인은 작가의 명성, 즉 작가의 이름값이기 때문이다. 소위 '우량주'라고 불리는, 국내의 경매와 화랑 시장에서 영향력 있는 이들 작가의 수는 한정된다. 2023년 경매시장에서 10위 안에 속한 10억 이상에 판매된 작가들은 3년째 경매낙찰가 1위를 기록하고 있는 이우환, 쿠사마 야요이, 김환기, 유영국 등이 있다.

경매시장이나 투자를 주목적으로 하는 경우 좀 더 보수화된 성향을 띠기는 하지만 미술시장의 등락을 가늠할 수 있는 유용한 지표로 사용된다. 특히 국내에서는 낙찰가를 호(물리적인 크기)로 나누어서 호당 가의 등락을 통해서 시장의 흐름을 감지하고는 한다. 그러나 작고한 작가의 경우 작품이 한정적이기 때문에 최근 경매 이력이 없는 경우도 많고 호당 가는 결국 낙찰가에서 호수를 나눈 산술적인 계산에 기반을 두고 있기에 작가의 스타일을 함께 고려해서 비교해 보아야 한다.

2000년대 미술시장의 활황을 이끌었던 박수근의 2012년 평균 호당 가격이 2억 750만 원으로 계속 1위를 차지했다. 2020년 상반기 작가별 낙찰 총액 순위 중 국내 작가 1~5순위 작가의 'KYS 미술품 가격지수'(한국미술시가감정협회)에 따르면 1위를 차지한 천경자의 경우 '석채-인물'의 작품이 약 5천 8백만 원으로 가장 높게 나타났고, 2순위인 김환기의 평균 호당 가격은 약 3천 7백만 원이다. 김환기는 2019년 홍콩 크리스티 경매에서 〈우주〉가 130억에 판매되어 한국 작가의 작품으로는 최고가를 기록했지만, 300호(254×254cm)의 큰 크기였고, 김환기의 중

요한 뉴욕 시기(1970년대)의 작품이 해외에서 제작되었기에 크기가 커서 호당 가격이 상대적으로 낮다고 할 수 있다.

3순위 이우환은 '점' 시리즈가 약 2천만 원 미만(1890만 원)이고 4순위 박서보는 '연필 묘법' 작품의 호당 가가 약 4백만 원 미만(385만 원), 5순위 김창열은 '83년 이전 물방울(多)' 작품이 약 3백만 원대(380만)의 평균 호당 가격으로 집계됐다. 반면에 2022년 미술시장의 호황기에 이우환의 '점' 시리즈 호당 가는 3천만 원(3058만 원)이 약간 넘고, '선' 시리즈의 호당 가는 4천만 원(3958원)으로 10년 전인 2012년의 가격에서 112%~178%의 가격 증가분을 보였다.

유명 작가의 경우 오히려 시장가의 등락이 심한 경우들이 있지만 결국 시장의 조정기에는 유명 작가에 대한 수요가 늘어난다. 안전한 투자처라는 인식도 있고 시장의 활황기에 유명 작가를 사지 못한 고소득 컬렉터들의 경매 참여나 구매가 이어지기 때문이다.

그런데 최근에는 전혀 반대의 흐름도 감지된다. 시장 조정기에 70대를 넘는 고령의 작가가 인기를 끌기도 하지만, 화랑이나 아트페어에서 신진작가에 관심을 가지는 고소득 컬렉터도 증가하고 있다. 이것은 4장에서 언급한 바와 같이 1990년대 당시 20대 초중반이었던 YBA 작가의 작품을 독점적으로 싸게 사들이고 2000년대 중반에 높은 수익을 창출했던 사치 효과 중의 하나라고 할 수 있다. 2024년 아트 바젤과 UBS 은행의 글로벌 수집 조사에 따르면 미술시장의 조정 국면에 들어서게 되면서 오히려 고액 자산가HNWIs 컬렉터의 경우 신진작가를 선호하고 있다고 주장한다. 3, 4장에서도 본 것과 같이 슈퍼 컬렉터의 특징은 점차로 투자가치가 있는 연령대의 작가의 작품을 앞당겨서 독점하고 큰

이익을 얻은 경우라고 할 수 있다. 고액 자산가는 2023년과 2024년에 지출의 약 52%를 신진 및 유망 예술가의 작품에 투자했고, 이는 이전 설문조사 대비 8% 증가한 수치이다.

작품의 인기도를 규명하는 잣대는 아니지만, 미술시장에서 유통되는 작품을 분류할 때 중요한 또 다른 기준은 예술 매체에 따른 것이다. 물론 현실적으로 회화(특히 유화)의 비중이 높지만, 여타 예술 매체에 대한 수집의 폭이 넓어지고 있다. 결국 장르에 따른 선호도를 결정하는 것은 보관의 문제에 있다. 해외 시장과 국내 시장의 통계를 비교해 보면 국내는 주거환경의 여건을 비롯한 전반적으로 20호~30호, 혹은 100호 미만의 작품에 대한 선호도가 높고 조각이나 여타 매체에 대한 비중은 컬렉팅에 비해서는 비교적 낮다.

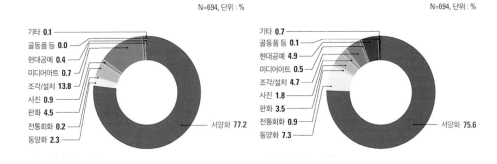

[기관: 예술경영지원센터]

2023년 국내 미술시장 조사 판매액과 판매 작품 수 기준(매체별)

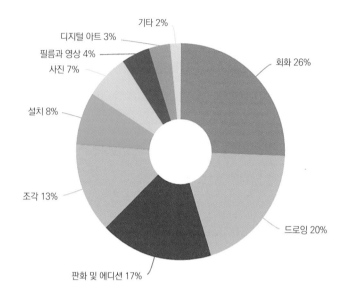

[기관: 아트 바젤과 UBS 은행]

2024년 글로벌 수집 조사(매체별)

　국내 미술시장에서 회화뿐 아니라 동양화와 전통 회화를 합치게 되면 판매 작품 수의 비중은 84%에 육박할 정도로 매체 쏠림 현상이 심하다. 서양화의 판매액이 작품 수에 비해 비중이 높아지고 판화와 조각을 제외하고 동양화, 전통 회화(수묵), 사진은 개당 작품가가 서양화에 비해 낮은 것을 알 수 있다. 따라서 회화 쏠림 현상은 국내 미술시장에서 서양화에 비해서 다양한 투자 매력도가 떨어져서라고 할 수 있다. 실제로 동양화는 수적으로뿐 아니라 시장 또한 오랫동안 침체하여 왔다.

　반면에 조각은 비중은 작지만 주로 공공의 장소에 커미션을 받아서

제작, 판매되는 경우가 많으므로 작품 단가가 높아진다. 판매액은 판매 작품 수에 비해 전체 판매액에서 3배의 비율을 차지한다. 결론적으로 예술 매체의 인기도는 아직도 서양화에 쏠려 있고 시장의 투자나 안정성에 있어 침체되어 있는 사진, 드로잉, 전통 수묵화의 가격은 통상적으로 저조하다고 보아야 한다. 판화는 오랫동안 인기를 끌어오고 있으나 글로벌 시장의 17% 비율에 비하면 국내 미술시장에서 4.5%로 아직도 저조한 상태이다. 또한 조각의 경우는 공공 조각 커미션의 형태로 유통되기 때문에 시장 점유율은 4.7%이지만 작품 단가가 높다고 할 수 있다.

대체로 개인 컬렉터의 경우 회화가 더 다양한 가격대에 있으며 특히 고가의 작품은 회화에 한정되어 있다고 봐도 무방하다. 물론 국내 미술시장에서 투자하기 위해서는 이러한 여건을 잘 고려해야겠지만 다양한 매체와 장르의 작품을 아우르는 컬렉팅 문화를 만들어가는 것도 중요하다.

작품을 구매하기에
좋은 시즌이 따로 있는가

일반 시장과 마찬가지로 미술시장에도 활황기와 조정기가 있다. 계절적인 시즌이 있는지는 명확하지 않지만 몇 가지 단서가 될 만한 것들은 있다. 우선 21세기 미술시장의 특징에 대해서 언급하고자 한다. 컬렉팅 중심으로 이야기를 하자면 미술시장이 이처럼 광범위하게 확대된 것은 2000년대 들어서 일어난 일이다. 현재의 현대미술 중심의 시장은 지난 20년 동안 1,200% 성장했다. 그리고 지난 20여 년간 거의 3년 주기의 주요 사이클을 거쳤다. 예를 들어 2018년과 2022년을 기점으로 전년도와 후년에 4~5%의 성장 후에 유사한 크기로 가감된 것으로 나온다. 전체 매출액 기준으로는 2021년에서 2022년 사이에 인플레이션 조정 달러로 4.8% 성장했다. 그러나 글로벌 경매 매출은 2022년 대비 27% 감소했다. 미술시장의 가격 조정은 전체 매출액, 낙찰된 경매액의 총규모, 혹은 판매액의 중간값 등 다양한 수치가 사용되는데 등락은 거의 같은 방식으로 나타나고 흐름은 전 세계 미술시장에서 같

은 주기를 반복하게 된다.

중요한 특징은 1960년대 이후 통상적으로 활황기가 20년에 한 번 온다는 이론에서부터 국내에서는 14년에 한 번씩 온다는 다양한 이론이 존재했으나 그것은 20세기에 속한 이야기에 가깝다. 21세기 들어서 훨씬 빠른 속도로 상승장과 조정장이 반복되는 형태를 보이면서 21세기 미술시장의 변동성은 이전 시대와는 전혀 다른 패턴을 보인다. 무엇보다도 온라인 시장, 아트페어 등 21세기와는 비교도 할 수 없을 정도로 전 세계 도시를 중심으로 미술을 유통하는 통로가 늘어났고 전 세계적으로 다양한 계층의 대중이 미술시장에 대한 정보를 습득하게 되었기 때문이다. 글로벌화된 금융 시스템도 한몫하고 있다.

흥미로운 점은 해외나 국내 미술시장이나 전체 매출액은 계속 우상향한다. 국내 미술시장도 2010년에 비해서 2020년대 10배 성장하였다.

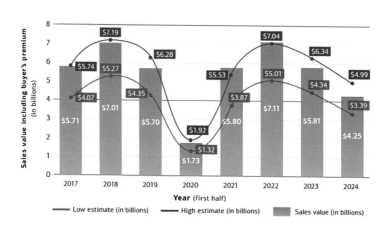

[기관: 아트택틱Art Tactic, 2024년 7월 11일]

2024년 해외 구매자 프리미엄을 포함한 판매 가치

하지만 국내 경매시장에서 팔리는 유명 작가들의 낙찰가는 10년 전과 비교해서 별반 큰 차이가 없다. 특히 국내 미술시장의 경우 시장의 규모가 투자 구간에 해당하는 적어도 2천만 원 이상(30호 기준 호당, 70만 원 이상) 정도의 작품 가격대보다는 대부분 6백만 원대(30호 기준, 호당 20만 원) 이하의 작품대에서 이루어지고 있기에, 국내 미술시장에서 미술작품이 수익을 내기 위해서는 국내외 시장에서 다양한 노력이 필요해 보인다. 시장의 조정기마다 화상의 수가 줄거나 기존의 가격이 어느 정도 형성된 작가의 작품이 더 이상 유통되지 않는 방식으로 시장의 성장이 더뎌졌다. 양도소득세를 감면해 주는 정책이 5천만 원을 기준으로 실행된 이후 수년째 가격이 5000~6000만 원 선에서변동되지 않는 점이나 국내 화랑의 70%가 1억 미만의 수익을 내고 있다는 점을 생각하면 시장의 주기와 상관없이 미술시장에서 좀 더 유의미한 가격

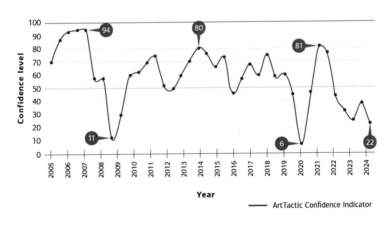

[기관: 아트택틱, 2024년 7월 11일]

2024년 투자심리 지표

대의 작품에 대한 판매가 늘어나는 것이 요망된다. 국내 미술시장에서 말하는 투자 수익을 낼만한 고액 가격대인 5천만 원 이상의 판매작품 수가 그다지 늘고 있지 않고 있으며 2022년 기준 국내 화랑에서 판매한 예술작품의 평균가격은 649,4백만 원이다. 2022년은 최근 미술시장이 가장 활발했을 시기이다.

조정장의 역사를 좀 더 자세히 살펴보면 글로벌 미술시장, 엄밀히 말해서 전 세계 미술시장의 65%를 차지하고 있는 영미권의 미술시장과 홍콩 중심의 연관된 시장을 조사한 그래프는 지난 20여 년간 시장 참여자들의 시장에 대한 심리지수를 보여준다. 즉 시장을 얼마나 긍정적으로, 혹은 부정적으로 보는지를 말하는 것이다. 해외의 자료는 21세기 들어서 2020년과 2008년에 각각 코로나 팬데믹과 대공황의 영향으로 미국과 세계 경제가 황폐해지면서 하락한 것을 보여준다. 2016년에는 브렉시트 국민투표와 그에 따른 자유 무역 우려로 인한 불확실성에 따라 미술시장이 그보다는 작은 하락을 경험했다. 영미 합쳐서 전체 컬렉팅의 60~65%를 차지하기 때문에 미술시장의 등락에 큰 영향을 미쳤다고 볼 수 있다. 2023년에 시작된 현재의 시장 침체는 세계 지정학적 불안, 높은 인플레이션, 이자율에 따른 것이라고 보고 있는데, 국내의 경우 저번 사이클에 코인 시장이나 NFT 시장이 활황기에 접어들었고 이에 따른 반감으로도 볼 수 있다.

국내 시장의 가변적인 요인을 대입해 보면 2005~2007년대 국내 시장이 처음으로 전격적인 활황기를 경험했는데 주식시장의 급등으로 인해 여유자금이 생겼기 때문이다. 2014~2015년은 한국의 단색화가 국내외 경매시장에서 성공적으로 낙찰되고 세계 유수의 미술관 컬렉

션이 되면서 성공적으로 거래되기 시작한 시기였고, 2021~2022년은 국내에서 코인과 부동산 시장의 증가에 따라 미술시장도 함께 활황기를 맞았다고 볼 수 있다. 국내에서 처음 미술시장이 확대된 시기는 1970년대 말이다. 강남 아파트 개발과 맞물려서 새롭게 여유 투자분이 미술시장에 도입되고 부동산의 경우 새로운 건물이나 집을 구매하게 되면서 고소득자가 실내를 장식하고자 작품을 구매한 시기이다. 따라서 국내외 미술시장의 사이클이 잘 맞아떨어지는 것은 결국 수급의 측면에서 고소득자 위주로 금융 산업이 훨씬 글로벌화된 점과 근로소득보다는 잉여 소득에 해당하는 부동산, 주식, 코인 시장의 등락에 따른 것이라고 할 수 있다. 아울러 전체적으로 심리지수가 낮게 나타나는 것은 4장에서 언급한 바와 같이 미술시장의 과열이나 빨라진 주기에 대한 전체적인 피로감을 나타낸 것이다. (미술시장의 주기별 역사를 알기 쉽게 설명하기 위해 책 맨 뒤에 '한눈에 보는 미술계 주요 사건' 연보를 수록했다.)

미술시장의 중요한 시즌은 아무래도 경매와 아트페어가 몰려 있는 3~4, 9~10월이다. 2002년 4월에 시작한 화랑미술제를 필두로 5월에 열리는 아트부산이 있고, 주로 9월에 한국화랑협회가 주최하는 키아프(2022년부터는 프리즈와 함께 개최), 10월에 성수동에서 열리는 아트쇼, 11월에 열리는 서울 아트쇼 등이 있다. 이외에도 최근에는 국내 지방문화재단이 작가들 주도의 아트페어나 각종 바자회 형태의 행사를 진행하고 있으나 주로 3월과 9월에 큰 아트페어를 중심으로 경매가 함께 열린다고 할 수 있다.

경매의 경우 2024년도를 기준으로 국내 경매 총매출액의 70%를 차

지하는 서울옥션이나 K옥션이 일 년 내내 진행하는 온라인 경매에 이어 봄철에는 3월 3일부터 28일까지 프리뷰 기간을 거친 후 3월 28일에 경매를 개최한다. 2월 프리뷰 기간에도 온라인 경매가 열린다. 통상적으로 경매는 봄인 3월 말, 여름 6월, 가을 10월 말, 겨울 12월 초와 같이 4분기에 맞춰서 이루어지고 평소에는 각종 테마별 온라인 라이브 경매가 이뤄진다. K옥션도 마찬가지이며 국내 화랑협회가 지속해서 문제를 제기하지만 이후 NFT 시장이 나오게 되면서 항시 작품을 살 수 있는 구도로 변화하고 있다. 현재 코인 구매자를 대상으로 하는 업비트는 등록된 화상이 코인을 가지고 거래할 수 있는 온라인 시장을 열고 있으며 디지털로 존재하는 작품과 함께 오프라인 시장의 실물작품도 코인으로 사고 팔수 있다.

해외의 경우 마찬가지로 3월과 9월에 아트페어를 중심으로 미술시장의 판매가 이뤄지게 되는데 미국은 주로 추수감사절 직후인 10~12월에 실제 판매가 이뤄지고는 한다. 보통 해외에서는 아트페어에서 쇼핑한 작업을 분납으로 대납하는 경우가 많고 주로 연말에 세금 보고와 연관해서 개인이나 기관이 작품을 사는 경우가 많다. 뱅크오브아메리카의 2024년 보고서에 따르면 미국에서 50~60대 고소득자의 56%가 미술품을 투자 항목으로 넣고 있다고 답했고 젊은 세대는 98%까지 미술품을 투자자산으로 인식한다고 답했다.

투자 목적의 작품 구매는
어떻게 이뤄지는가

일단 투자 목적으로 예술작품을 구매하더라도 이익을 얻기 위해서는 미술사적인 지식과 시간이 절대적으로 필요하다. 미술시장의 정보가 아무리 투명하게 공개되었다손 치더라도 대중이 미술시장에 대한 전문적인 정보를 얻기란 쉽지 않다. 또한 투자를 목적으로 작품을 구매하는지에 대한 설문 조사가 대대적으로 이루어진 적은 없으며 작품 구매 형태나 보유 기간을 통해서 짐작을 할 뿐이다. 국내의 경우를 보자면 대표적인 경매회사인 서울옥션과 K옥션이 상장되어 있고, 이들의 시장 점유율은 판매액 기준(2022년 미술시장 보고서)으로 총 국내 미술시장 매출액의 22.67%를 차지한다. 경매회사의 매출의 큰 부분은 1~20위에 해당하는 유명 작가의 낙찰액이 차지한다. 예술작품의 장르나 가격의 다양성이 화랑보다 한정될 수밖에 없고 따라서 공개된 경매시장의 정보만을 갖고 시장에 투자하는 것은 위험한 일일 수 있다. 국내 미술시장 매출의 나머지를 차지하는 화랑 매출, 아트페어(이것도 국

내와 해외 화랑이 대부분 참여하는)에서 화랑은 개인회사이기 때문에 결국 세부적인 정보를 얻기가 쉽지 않다.

덧붙여서 차익 실현을 위해서는 직접 작품을 매치−메이킹 해주는 경매회사나 화랑을 통하는 것이 안전하다. 진품을 보증받고 동시에 작품의 보존 상태를 점검하는 전문 평가의 과정이 필요하고, 작품 자체가 대량 생산품이 아니기 때문에 이를 보장하고 평가해 줄 전문인, 그리고 무엇보다도 내가 보유하고 있는 작품을 내가 희망하는 때에 희망하는 가격에 사주고자 하는 구매자를 만나야 한다. 전통적으로 작품은 고가의 물건을 집약적으로 현현해줄 수 있고 고가구나 고미술은 오랜 시간 보유하고 있으면 희소성 때문에 무조건 올라갈 것이라는 신념이 있었으나 최근 국내외 시장 동향을 살펴보면, 특히 국내 미술시장에서 동양화나 고미술에 대한 수요가 이전보다 훨씬 감소세에 있다. 여러모로 미술시장의 직접 투자를 위해서 컬렉션의 경험과 미술계 내부의 네트워크가 필수적인 분야이다. 이에 투자를 목적으로 하는 컬렉터는 따로 아트 바이어가 아트 컨설턴트를 고용할 수 있다. 대부분 화랑과 미술관 등의 전문 미술기관을 거친 다음에 은행이나 컬렉터와의 개별적인 관계를 맺는 경우가 대부분이다. 국내에서는 전문 아트 바이어나 컨설턴트의 수가 적은데다가 기업, 기관, 주요 컬렉터들이 제대로 된 전문인의 조력보다는 비전문적인 '경력인'의 조언을 받는 경우가 흔하며 아트펀드의 부분에서 이에 관한 문제점을 지적하고자 한다. 반면에 주식시장을 통한 경매회사 투자나 조각 투자 등의 간접적인 투자가 훨씬 안전하다고 할 수 있다. (하지만 국내 은행이나 증권사가 신뢰할 만한 전문가나 경력자와 협업하고 있을지 매우 의심되는 것이 사실이다.)

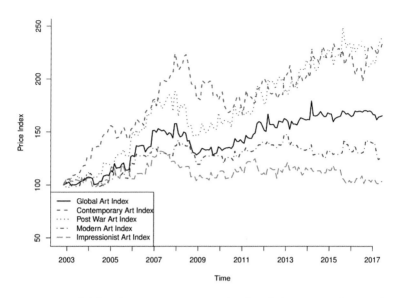

[기관: Fabian Y.R.P. Bocart, Eric Ghysels and Christian M. Hafner, 2020]

해외 월별 예술지수(2003-2017)

그렇다면 직접 투자가 준비된 컬렉터, 혹은 해외에서는 주로 고소득 컬렉터라고 불리는 이들의 비중은 얼마나 되는가? 아니 초보 컬렉터라도 일반 컬렉터가 투자에 대해서 미리 준비하기 위해 필요한 정보는 무엇인가? 투자의 비중보다는 과연 현대 경매나 화랑에서 제공하고 있는 정보 중에서 얼마만큼이 투자를 염두에 둔 나에게 도움이 될지를 먼저 파악하는 것이 중요하다.

왜냐하면 모든 작품의 구매는 투자의 대상이 될 수는 있으나 작품 구매 가격, 사고파는 경로, 시장의 모멘텀 등의 다양한 요소에 따라 수익 창출의 가능 여부가 결정된다. 예를 들어 평균 구매가격이 낮은 경우 수익 창출이 여의치 않을 수 밖에 없다. 이에 국내 미술시장에서 다양

한 투자 금액을 모아서 아트펀드를 진행하거나 조각 투자의 상품을 출시하고 있다. 은행마다 PB가 미술투자에 적극 나서고 있다. 하지만 2000년대 중후반부터 아트펀드에 대한 국내 은행계의 관심이 이어져 왔고 각 은행이 신진작가를 위한 화랑이나 프로그램을 진행하고 있다.

미술 투자와 관련하여 오랫동안 해외 경매시장은 한국 작가의 몸값을 올리는 중요한 유통망이었다. 굳이 비교하자면 해외 주식시장에 상장되는 것과 같은 효과를 낼 수 있다. 물론 홍콩의 크리스티나 소더비에서 관심을 끄는 한국의 유명 작가는 잘 알려진 대가들이지만 2000년대 중반 이후 꾸준히 한국의 30~50대 작가도 경매의 대상이다. 앞장에서 다룬 "코리안 아이"에서 다뤄진 작가를 비롯하여 2004년 이후부터 2007년 5월까지 소더비, 크리스티, 본햄스, 필립스 등 국제 경매회사에서 팔린 작품의 낙찰가격 총액이 높은 순서는 최소영(29), 안성하(32), 이환권(33), 유승호(35), 홍경택(41), 최영걸(40), 최우람(39), 지용호(30), 이지송(33), 함진(30) 순이었다. 이동기, 김아타, 권오상, 김동유 등도 2000년대 중후반 해외 시장에서 각광을 받았다(당시 이들은 20~30대였다).

이와 연관해서 4장에서도 언급한 바와 같이 글로벌 미술시장은 21세기에 30~40대에 주목해왔다. 결국 투자의 관점에서 중요한 사항이다. 앞에서도 언급한 바와 같이 신진작가에 대한 해외 고소득 컬렉터의 비중이 늘고 있는 것은 위의 그래프를 보면 확연해진다. 일종의 성장주에 해당한다고 하겠다. 2003년부터 2017년까지 총체적인 월별 예술 인덱스를 나타낸 것인데, 글로벌 인덱스에 비해서도 컨템포러리 아트 인덱스가 확연히 높은 것을 볼 수 있다. 컨템포러리 아트 인덱스는 주로 1960년대 중후반생 이후에 태어난 작가들의 작품을 가리킨다.

4장에서 사치가 투자한 데미안 허스트를 비롯한 YBA 작가, 1966년 그룹이라고도 불리는 무라카미 다카시나 요시모토 나라를 비롯한 일본 젊은 세대 작가들이 이에 속한다. 반면에 전후 미술Post War Index은 주로 팝아트를 비롯하여 1930년대 생에서 1950년대생에 이르는 이미 미술시장에서 가격이 확고히 형성된 팝아트, 미니멀리즘, 어스아트, 극사실주의 작가를 가리킨다. 사치가 1990년대 말부터 YBA 작가에 투자했다면 2020년대는 산술적으로 1970년대 후반부터 1980년대생 작가에게 투자하는 것이 앞으로의 투자를 위해서 타당해 보인다. 1950년대 록펠러 가문이 이끌던 뉴욕현대미술관의 이사회가 잭슨 폴록에 대한 투자 기회를 날려 버렸던 역사를 복기해보면 21세기 들어 일반 투자자들도 미술시장에서 '성장주'에 해당하는 컨템포러리 작가에 대한 태도가 얼마나 변화되었는지를 보여준다.

여기서 컨템포러리 작가와 국제적인 작가, 혹은 부연하자면 글로벌 미술시장과의 연계 선상에서 국내의 1970~1980년대생 작가에게 투자하고 시장의 여건을 만들어줄 수 있도록 정책을 유도해야 하는 것은 역사적으로도 자명한 일이다. 2장의 주제인 뒤랑-뤼엘의 예를 보면 보불전쟁에서 런던으로 피신했다가 돌아온 폴 뒤랑-뤼엘이 1871년부터 본격적으로 취한 전략은 인상파 작가에게 집중하는 일이었다. 그리고 또 다른 전략은 런던 본스가에 있는 화랑들과의 연대를 강화하고 뉴욕에 자신의 화랑은 1887년에 열게 되었다. 당시 파리는 예술의 중심지였고 미국이나 영국의 컬렉터들이 모두 여름에 파리에서 열리는 호텔 아트페어에 참가했을 지경이지만 뒤랑-뤼엘은 본격적으로 인상파를 국제화시켰다. 어느 시점에서 수익을 잡느냐에 따라 다르지만, 뒤랑 뤼엘이

사들였던 인상파 회화는 1999년 기준 100년 동안 대략 1,700배 가격이 증가했다. 4장의 사치 시대 이후 이 사이클은 더 빨라지고 있다.

그렇다면 어떻게 일반 투자자가 해외 미술시장에 눈을 돌릴 수 있는가? 이미 국내의 많은 시장은 결국 해외 시장의 취향, 선호도, 변동성과 밀접하게 발전되고 있다. 국내 미술시장은 전 세계 미술시장의 매출액의 1%에 못 미치고 있으며, 이 수치는 1.9%에 이르는 주식시장에서 국내 기업의 시가총액에도 현저히 미달한다. 2000년대 중후반 해외 경매나 미술시장에서 주목받았던 국내 작가들의 시장이 답보 상태에 놓여 있다. 30~40대였던 이들이 현재 50대에 이르렀고 국제적으로 유수의 미술관에서 한국 예술가의 개인전과 그룹전이 열렸지만, 글로벌 미술시장에서 국내 작가의 위세는 별반 나아지지 않고 있다. 아니 예전만 못하다. 2010년대 중반 단색화가 관심을 받았으나 그 열기는 코로나 이후로 사그라들었다. 최근에 이건희 컬렉션을 계기로 근대미술에 관한 관심이 커지고 있으나 미술시장에서의 성공으로 이어지지 못하고 있으며 근대미술 작품의 경우는 위작 논의가 끊이지 않는 분야이다. 국내 미술시장에서 성장주가 탄탄한 우량주로 발전할 수 있는 시스템이 절실한 상황이다.

그러나 한국 예술가들의 작품이 저평가된 것은 이미 많은 국내 작가들의 주요한 시장 데뷔 무대인 홍콩 크리스티와 소더비의 아시아 담당 자문들이 오랫동안 지적해 온 부분이다. 또한 무라카미 다카시가 1990년대 초 일본 미술계를 맹렬히 비판하면서 해외 미술시장에서 성공한 후 역수입하는 전략을 사용했듯이, 이 부분은 미국, 영국, 중국의 상위 3개 국가를 제외하고 대부분 한 자릿수에 머물러 있는 서유럽 국가나

아시아 국가가 직면한 공통의 문제이다.

2023년 미술시장 보고서에 따르면 국내 화랑의 22.4%가 해외 작가 기획전을 개최했고, '청년 작가'나 '컨템포러리 아트'와 같은 카테고리는 아니지만, 참여 전시를 진행한 529개 화랑 중 기획전을 개최한 화랑은 460개에 이른다. 또한 최근 중국으로의 판로가 막히고 홍콩의 상황이 불안정해지면서 프랑스의 페로팅Perrotin 갤러리, 미국의 리만 머핀Lehman Maupin, 유서 깊은 페이스Pace 갤러리Pace, 바버라 글래드스턴Barbara Gladstone 이 한국에 지점 화랑을 냈고, 이어서 로팍Ropac, 코니그König 등 지난 2021년부터 3~4년 동안 세계 유수의 화랑이 국내에 분점을 열었다.

투자의 관점에서 보면 이들 화랑은 국내에 해외 예술가를 팔고 국내의 예술가를 해외에 소개하는 역할을 하게 될 것이다. 특히 해외 유명 컬렉터는 이러한 분점을 거점으로 저평가된 한국 작가들의 작품을 사게 될 것이고, 이제까지 국내의 화랑이나 경매를 통해서만 구매가 가능했던 해외 작품을 국내 컬렉터들이 사들이게 될 것이다. 나아가서 해외 주요 화랑이 한국 예술가나 한국 기업과 협업해서 프로젝트를 진행할 수도 있다.

미술시장은 앞에서도 언급한 바와 같이 태생적으로 국제무역을 기반으로 발전하였다. 1~4장에서 이미 더치 미술시장이 발전한 배경에는 도시화나 경제적인 부응과 함께 네덜란드 동인도 회사가 등장할 만큼 해외 문화에 관심이 깊었다는 것을 살펴본 바 있다. 유럽 최초의 유명 컬렉터였던 16~17세기 루카스 반 우펠렌, 얀 반 덴 에인데Jan van den Ende와 페르디난트 반 덴 에인데Ferdinand van den Eynde는 베니스에서 부를 일군 네덜란드 출신의 상인이었다. 메디치가는 완벽하게 구분은 어렵

지만, 컬렉터라기보다는 후원자에 가까웠고 개인 소유의 개념에 따라서 투자를 위해서 예술작품을 구매했다고 보기는 어렵다.

결국 미술 컬렉팅에서 가장 중요한 가격 형성의 요건은 작품의 우수성과 함께 희귀성이다. 국제 무역이나 교류를 통하여 희귀하고 익숙치 않은 그러나 매력적인 문화적 산물을 수집하려는 의도로부터 미술시장이 태동하였고 성장했다. 대량 생산이 가능하지 않은 희귀하고 유일무이하며 구하기 어려운 물건을 사는 것이 미술 컬렉팅 투자의 중요한 투자 원칙이다. 베니스에서 활동했던 상인들은 유럽 본토에서는 접하기 어려운 다양한 동방의 문물을 유럽으로 들여왔다. 현대미술에서 투자수익을 높이기 위해서는 마찬가지로 진품이면서도 희귀한 작품을 구할 수 있는 정보에 대한 접근성은 중요하다. 뉴욕 프릭 컬렉션의 주인이자 뉴욕 메트로폴리탄 미술관 초대 관장이었던 J. P. 모건(1837-1913)이 주장한, 미술 투자의 두 가지 원칙도 진품성authenticity과 희귀성rarity이다. 이에 다음의 원칙을 명심해야 한다.

■ 투자의 원칙

● **정보의 질**
작품의 미술사적 가치, 가격의 적정성을 가리키며 기존의 데이터에 근거한다. 단 작품은 유일무이하므로 개별적 작품의 가격은 비교우위에 따라 정해지게 된다.

● **성장 가능성**
주식 시장에서의 소위 모멘텀과 같이 특정 시기에 인기에 따라 작품

가격에 변동성이 생긴다. 이때 작가와 작품의 가치가 증가하기 위해서 단기적인 경매의 낙찰가가 아니라 해외 경매, 해당 작가의 미술관 전시, 공공 컬렉터의 가능성을 함께 보아야 한다.

• 유연성

미술시장이 일반 금융시장에 비해서, 심지어 부동산 시장에 비해서 어려운 점은 소유하고 있는 자기 작품을 팔아줄 수 있는 다른 컬렉터를 만날 때만이 비로소 수익을 창출할 수 있다. 보유하고 있는 작품의 매체, 장르, 내용에 따라 판매가 더 어렵거나 쉬울 수 있다.

■ 구매의 원칙

• 원칙 1: 어렵고도 쉬운 미술 투자

– 언제든지 진품이 아닌 가짜 작품을 살 수 있다는 사실을 유념해야 한다.
– 가짜 작품을 하나라도 사게 되면 모든 투자수익이 물거품이 될 수 있다.
– 유의미한 투자 결과를 만들어낼 수 있는 작품을 만나는 일이 쉽지 않다.

• 원칙 2: 화상과의 관계

– 친한 화랑이나 화상과 오랫동안 친분을 유지한다.
– 친한 화상은 진품을 가려주고 컬렉션을 정리해 주고 되파는 일도 해준다.
– 2장의 반스는 기욤과, 4장의 사치는 가고시안과 함께 성장했다.
– 미술시장에서의 수익은 좋은 동반자와 투자 시간을 필요로 한다.

• 원칙 3: 작가와의 관계

– 좋은 컬렉터가 되려면 작가들을 직접 만나 그들의 일에 관심을 가져야 한다.
– 관심을 가진다는 것은 그들의 예술에 경외를 표시하는 것을 말한다.

– 화상이나 작가와의 관계가 깊어지면 예기치 못한 행운을 얻게 되는데 그것이 추가 수익을 만들어낸다.

• **원칙 4: 나를 상대화하기**
– 화상이나 작가는 수많은 컬렉터를 매일 만난다.
– 그들도 컬렉터의 수준을 평가한다.
– 작가도 컬렉터를 가려서 작품을 판매한다.

• **원칙 5: 시간과 정성을 다하는 컬렉터 되기**
– '좋은' 작품을 샀다면 절대 손해 보지 않는다.
– 모든 기록을 남겨놓는다면 추후 득을 볼 수 있다. 칸바일러의 예를 보자.
– 수준 높은 컬렉터는 작품을 통해 자신을 알게 되고 표현할 수 있게 된다. 이로부터 추가 수익이 발생한다.

작품 구매에 앞서
확인할 것은 무엇인가

국내 미술시장의 2022년 보고서에서 사적 영역에서 주로 개인 컬렉터들이 산 매출액을 보게 되면 전체 45% 정도가 화랑(공공 건축물 미술작품 판매 제외), 23%가 경매, 그리고 30.5%가 아트페어(화랑 부스 제외)에서 사들였다. 시장에서 등락이 생기더라도 이 비중에서 크게 변하지는 않는다. 그렇다면 작품을 사고자 할 때 어떻게 시작해야 하는가? 어디를 먼저 방문해야 하는가?

1. 조사

구매하고자 하는 작품과 작가에 대하여 시장 조사를 한다. 일단 구매의 목적을 최대한 명확히 하려고 노력한다. 왜, 무엇을 구매하려고 하는가? 오랫동안 소장하고자 하는가? 투자가 목적인가? 앞에서 투자의 목적을 지닌 컬렉터의 비율에 대한 항목이 있었는데 이를 정확히 가늠

하기는 어렵지만 점차로 투자의 목적이 늘고 있는 것은 사실이다.

최근 미국 아트뉴스에서 발행된 보고서에 따르면 젊은 투자자의 40%가 현재 10만 달러 이상의 미술품 컬렉션을 소유하고 있는 반면에 노년층 투자자의 경우 17%에 불과하다고 한다. 44세 이상의 부유한 미국인(2%)은 "매우 관심이 있다"라고 대답했고, 15%는 "다소 관심이 있다"라고 한 데 비해 젊은 층에서 미술품 소유에 "매우 관심이 있다"(18%)거나 또는 "다소 관심이 있다"(25%)고 말할 가능성이 비율이 훨씬 더 높은데, 국내에서도 자동차나 집과 같이 고가의 미술품 투자를 자신의 포트폴리오의 부분으로 인식하는 비중이 늘고 있다. NFT 시장이 성장하면서 2022년 총구매액의 15%를 젊은 30~40대 세대는 디지털 자산으로 갖고 있으며 최근에는 아예 국내외적으로 젊은 컬렉터 층 사이에서 구매한 작품을 담보로 대출을 받는 일도 빈번해지고 있다. 예술작품을 금융 자산처럼 적극적으로 활용하고 있는 셈이다.

■ 질문 항목

- 내가 좋아하는 장르는 무엇인가? 재료는 무엇인가? 색상 톤은 어떠한가?
- 내가 선호하는 스타일(추상, 사실주의, 표현주의)과 매체(유화, 아크릴, 수채화, 사진, 영상, 드로잉)에 부합하는 작가와 작품을 조사한다.
- 해당 장르에 해당하는 유사 작가를 살펴본다. 특정 작가의 작품 중 자신이 좋아하는 작품 시리즈를 살펴본다.
- 작가의 이력을 살핀다. 연령대, 학력, 개인전 횟수, 미술관 전시, 공공 컬렉션 여부, 해외 컬렉션, 경매 참여 여부

- 투자를 위해서 경매가격, 낙찰률을 살펴본다. 특히 해당 작가의 작품
 중에서 본인이 관심 있어 하는 시리즈의 경우 경매 결과가 어떤지 살
 펴본다.
- 유사 작가, 작품에서 상·중·하 가격대에 따라서 대안을 살펴본다.

2. 방문

화랑은 좀 더 다양한 레퍼토리를 가진 다양한 가격대의 작가를 다루는
경우가 많다. 때에 따라서는 해당 갤러리의 웹사이트에 있는 것보다
다양한 가격대의 작가를 다루는 경우가 많다. 따라서 지역(화랑가, 젊은
작가들을 다루는 화랑가)에 따라 다양한 화랑을 방문해 본다. 아트페어
를 이용해서 화랑의 취향과 방향성을 비교해 보는 것도 방법이다.

이에 반하여 경매는 이미 1차 시장에서 구매된 작품이 2차 시장에서
나온 얘기 때문에 이미 타인이 구매한 후에 내놓은 작품이라, 시장
에서 이미 소통이 될 법한 작품으로 선택된 작품이라는 측면에서 대중
성을 가늠할 수 있어서 좋다. 또한 추천가, 제안가 등으로 표시된 것을
보고서 가격변동, 투자 결과를 가늠할 수 있어 좋다. 경매는 평소에 프
리뷰나 온라인 사이트를 통해서 가장 일반적인 호수(20~30)에서부터
시작해 작가, 크기, 장르에 따라 전체적인 작품 가격대와 대중적인 취
향을 평소에 익혀놓아야 한다.

■ 질문 항목

• **방문하기 전에 확인하기**

– 내가 좋아하는 장르, 스타일을 다루는 화랑이 있는가?

– 내 취향과 가격대에 해당하는 화랑이 있는가?

– 화랑의 평판을 알기는 쉽지 않다. 하지만 화랑이 오래될수록, 꾸준히 국내 주요 아트페어나 경매에 참여하였을 때 믿을만한 화랑이라고 할 수 있다.

– 작가와 화랑의 명성에 대해 알기 위해 아트 컨설턴트를 활용하는 때도 있다. 국내뿐 아니라 해외의 유명 화랑도 위작을 판 이력이 있다.

• **1차 방문하기**

– 화랑의 개인전, 기획전, 아트페어 부스를 방문해서 대표와 실무자의 연락처를 받거나 미팅을 잡는다.

– 프리뷰 정보를 확인하고 경매 전에 담당자와의 친밀한 관계를 이어간다.

– 리서치한 것을 바탕으로 화랑, 경매사, 작가의 이력에 대해 질문한다.

– 전시장에 걸린 작품 중 흥미로운 작품에 대해 질문하면서 자연스럽게 화랑이 컬렉터와 어떻게 관계를 맺는지를 알아본다.

– 해당 작가의 작품 시리즈 몇 점을 반드시 직접 감상하는 기회를 얻는다.

• **2차 방문하기**

– 1차 방문 때 흥미로웠던 작품이 있으면 추가 자료를 요청한다.

– 해당 화랑의 다른 이벤트(기획전, 아트페어)에 방문하거나 필요하면 다시 방문해서 작품을 감상한다.

– 추가 질의는 이메일이나 다른 방식을 사용해도 된다.

- 만족스럽지 못하다면 다른 화랑, 아트페어, 경매를 방문해도 된다. 2차 방문할 때 화상, 예술 컨설턴트, 경매회사의 담당자와 신뢰를 쌓는다.
- 특정 화상과의 친분이 깊어지면 계속 소통하면서 다양한 정보와 작품을 프리뷰할 수 있는 기회를 얻는다.

작품의 가격은
어떻게 정해지는가

1. 구매

작품을 구매할 때 화랑이나 작품 가격에 영향을 미치는 모든 요소를 직접 따져보기는 쉽지 않다. 현실적으로 모든 정보를 파악하기도 불가능하다. 예를 들어 작품의 보존 상태에 관해서도 단순히 육안으로만 확인이 어려운 경우도 많다. 손상이 많이 된 것을 버젓이 파는 화랑이 있다면 당연히 사지 말아야 하고 의문이 생긴다면 화랑에 직접 물어봐도 된다.

하지만 좋은 화랑이라면 화상을 통해 전문 액자 감정인, 복원 전문가와 연결이 되어 있는 경우가 많다. 따라서 기본적으로 화랑의 평판, 화랑과 작가와의 관계, 작품에 대한 평판(위작 판매 논란이 있는지)을 바탕으로 구매자와 판매자 간의 신뢰를 토대로 구매가 이뤄져야 한다.

1) 작품 가격의 적정성

구매 시 투자를 생각한다면 결국 '합리적'이고 적정한 가격에 사야 한다. 하지만 미술시장에서 가격의 적정성은 '싼 것'이 아니다. 물론 해당 작가의 작품이 싼 것인지 아닌지를 알기 위해서는 해당 작가의 유사한 작품의 온라인 경매가를 비교해서 논해야겠지만 결론적으로 국내 미술시장에서는 경매를 통해서 과열된 유명 작가를 제외하고는 특별히 가격의 적정성 때문에 고민할 필요는 거의 없다고 해도 무방하다. 그만큼 저평가되어 있다는 이야기이고 달리 표현하자면 작가와 작품의 가치에 따른 가격 차등화가 제대로 이뤄지지 않고 있다는 것을 의미한다. 경험이 별로 없는 컬렉터가 직접 구매를 하게 될 때 오히려 위작이나 소장/투자의 가치가 없는데 작품을 사는 것을 주의해야 한다. 굳이 비교하자면 주식시장에서 과열된 주식을 지나치게 높은 가격에 사거나 상장 폐기될 위험이 있거나 한때 반짝 가격이 오른 사업체의 주식을 '가격이 좋다'는 이유로 사는 경우를 말한다.

2) 국내 미술시장의 상황

전 세계 주식시장에서 국내 증시의 규모가 1.9%이고 이는 경제 규모나 국내 기업의 우수성을 참작했을 때 매우 낮은 수치이다. 그런데 국내 미술시장은 전 세계 미술시장에서 1% 이하로 주식시장보다도 규모가 작다. 대부분의 우수한 국내 작가들의 작품이나 고미술은 매우 저평가되어 있고, 필력이 20년에 달하고 미술관, 해외 유명 컬렉션에 포함되어 있으며 국제전(해외 유명 비엔날레 참여)의 경력을 갖고 있어도 호봉 20만 원을 받지 못하고는 한다. 요약하자면 국내에서 활동하는

예술가들은 동일 가격대의 경력을 지닌 해외 예술가들과 비교하면 학력, 이력, 공공컬렉션이 뛰어난 경우들이 대부분이다. 이에 국내 작가들이 일종의 해외주식 시장에 상장되어서 경매나 화랑을 통해서 몸값을 올리는 일이 많은데 그것도 국내 미술시장의 안전성과 경력이 선행되어야 한다. 미술시장의 안정성은 작가 후원이나 문화재 보호라는 경제적 의미 이외에 중요한 사회적이고 역사적인 의미를 지닌다.

3) 작품의 가격 형성 요인

(1) 내재적인 요인

내재적인 요인은 말하자면 증시에서 사업체의 내재적인 가치와 브랜드의 경쟁력, 성장 가능성에 빗대어서 생각해 볼 수 있다. 또한 주식시장에서 경영자의 도덕성이나 경영스타일을 보듯이 작가의 인간적인 캐릭터와 삶도 진품의 배포 강도나 연속적인 작품 생산의 분포 등에 영향을 미친다고 보아야 한다.

① 작가의 명성, 이력과 시장 형성 상태

미술사적인 의미란 작가의 경력, 독창성에 기반한 희귀성, 미술사의 전위적이고 혁신적인 변화에 대한 기여도를 말한다. 그러나 이러한 평가는 경력이 40년 이상 되는 중견 이상의 대가에 해당한다.

살아 있는 작가의 경우 이력을 살펴보면 된다. 언급한 공공미술관의 컬렉션, 기업의 컬렉션, 해외 유명 전시 경력, 해외 경매 참여, 국내 경매 참여, 개인전 횟수, 국내외 주요 갤러리 전시 횟수를 들 수 있다. 이를 통해서 작가가 얼마나 꾸준히 좋은 작품을 창작했는지를 보게 된

다. 이것은 시장의 장악력과 작품의 수량적인 분포와 특성을 파악하는 기준이 되기도 한다.

소장하고 있는 국내외 문화예술 기관의 명성은 해당 작가에 대한 업계의 비평적인 평가를 알 수 있는 지표가 되고 기업 컬렉션 소장 여부는 은행, 법원 등의 미술 전문가는 아니지만, 공공 영역에서의 선호도를 알 수 있는 지표가 된다. 이러한 지표는 추후 재판매해서 차익실현을 하고자 할 때 가능성을 미리 점쳐볼 수 있는 기준이 될 수 있다. 이외에 특정 작가의 이력에 나타나는 화랑이나 기관의 평판이나 취향이 작가의 명성을 대변하기도 한다. 현대 미술이 발전한 국가에서 미술시장에서의 가치와 아카데미와의 연관성이 덜 중요해진다. 2장에 등장한 19세기 중후반 인상파가 선구적인 예이고 국내에서도 21세기 들어서부터는 예술가나 작품의 가치와 미술대학과의 연관성이 훨씬 덜 중요해졌다. 미술계가 발달할수록 미술 아카데미, 시장, 공적인 문화예술기관이 독립적인 기준을 가지고 존재하게 되기 때문이다.

② 작품의 매체와 크기, 에디션

동일한 작가의 작품 중에서도 우선 매체에 따라 가격이 달라진다. 보통 국내 미술시장 판매 작품 수의 77%에 달하는 유화가 가장 비싼 축에 속한다. 이외 작가의 손이 닿은 드로잉, 여러 판의 에디션이 있는 판화, 사진, 영상 등이 있다. 3차원에서 조각이나 설치가 있고 이외 공예에 해당하는 도자기, 가구 등이 있다. 그러나 보통 통상적인 의미에서 작품은 평면이나 조각을 가리키는 경우가 많다.

2차적으로는 크기에 따라 나뉜다. 하지만 매체도 인지도에 따라 가

격의 차이가 생기듯이 크기가 무조건 크다고 해서 작품값이 올라가는 것은 아니다. 국내 미술시장에서는 20~30호가 가장 인기 있는 크기지만 100호, 200호도 잘 판매되고는 한다. 따라서 국내의 실정에 따라 지나치게 큰 작업보다는 작은 작업이 더 인기가 있다. 그러나 더 중요한 것은 작가의 스타일이다. 앞에서 언급한 김환기의 예에서와 같이 불규칙한 형태를 반복해서 '우주'를 암시하는 그의 작품의 경우 거대한 크기도 예술의 중요한 요건이다. 해외에서 활동한 김환기와 달리 동시대 국내에서 활동하던 1990년대 이전 예술가들의 캔버스는 작은 것이 통상적이다. 앞에서 언급한 김종학의 '정물화', 장욱진의 회화는 특정 비율과 작은 크기로 유명하다. 따라서 크기는 1차적인 가격의 형성 요인이기는 하지만 물리적인 크기의 규모보다는 특정 작가의 스타일이나 장르에 잘 맞는 그/그녀만의 특징이 잘 나타나는 호수와 비율의 작품이 더 가격 경쟁력이 있다.

조각, 드로잉, 판화, 사진 등의 시장은 크기에 따라서도 결정되지만, 특정 작가의 명성에 따라서 책정된 가격대 내에 따라 더 크게 좌우된다. 국내 미술시장에서 일반적으로 말하는 거대한 조각은 공공기관에서 외부에 커미션 하는 방식으로 많이 유통되고 실내의 조각은 대체로 작은 미니어처 크기로 유통된다. 이때 크기보다는 재료(돌, 구리, 철)와 작가의 명성에 따라 더 결정된다.

드로잉, 사진, 판화와 같이 에디션이 있는 경우, 에디션 첫 번호나 특히 리도그라프나 목판화에서 색이나 표현적인 효과를 예술가가 실험해 본(먼저 찍어본) 예술가 프린트, 시범 프린트가 가장 비싸고 숫자가 작아질수록 가격이 내려간다. 그리고 에디션 번호가 5, 20, 100이라

고 하면 앞쪽 에디션이 더 비싸다. 예술가 프린트의 경우 예술가가 직접 색상과 효과를 적극적으로 제어했기 때문에 허락이 난 다음에 공방이 찍어낸 에디션보다 더 가치가 있기도 하지만, 앞쪽 번호의 판화나 사진의 가격이 높게 책정되는 것은 앞쪽 에디션을 구입해서 예술가를 우선 후원했다는 점에서 컬렉터에게 인센티브를 주기 위한 것이다. 추후 경매시장에서 작품가에 반영되며 유명 작가의 경우에는 큰 차이를 만들어낼 수 있다.

그런데 100까지의 숫자로 찍어낼 때 당연히 가격 경쟁력이 떨어지기 때문에 에디션 번호는 보통 담당 화상과 작가가 정하게 되는데, 유명한 작가가 아닌 경우 에디션이 너무 많게 되면 결국 가격은 낮아지고 경매에서 낙찰이 되더라도 수익을 많이 낼 수 없을 수 있다. 따라서 복제가 가능한 작품을 사들일 때는 무엇보다도 작가의 명성이 중요하고 유화 이외의 매체는 국내 미술시장의 수요가 상대적으로 떨어지기 때문에 사진이나 판화의 에디션 번호가 20이나 5 이하 정도인 경우가 많다. 즉 오리지널에 준하는 적은 수의 에디션을 찍어내는 경우가 많다. 단순 장식이 아닌 투자할 만한 가치가 있는 작품을 거래하는 시장에서 판화나 사진은 아직도 유화나 설치 작업에 비해서 덜 선호되는 대상이다.

영상도 에디션 번호가 있지만, 가격에 영향을 미치려면 첫 번째 에디션이나 디렉터스 컷의 경우가 아니면 디지털 매체의 특성상 차이가 없다. NFT 시장이 등장하면서 블록체인 기술을 사용해서 진품과 위작을 구분할 수 있게 된 것이 큰 변화라고 할 수 있다. 물론 길이가 긴 영상이 비싸기는 하지만 디지털 매체는 유사한 작품을 유통하는 공간,

즉 미술관, 갤러리, 영화관/영화제에 따라 길이를 달리 해서 편집할 수 있으므로 가격은 주로 관습적으로 매겨지게 된다. 예술가의 영상을 특별 DVD로 갤러리나 미술관이 제작해서 판매하기도 한다.

영상은 영화와 유사하게 오리지널 버전의 판매보다는 상영료를 통해서 수익을 창출하게 된다. 상영료는 상영 장소에 따라 영상의 질, 화면 비율, 시간을 조정하고 상영 일수와 시간, 장소의 비영리 유무, 입장 수익 등에 근거해서 대여료 개념의 상영료를 받게 된다. 퍼포먼스 아트는 대부분 사진이나 영상으로 보관, 상영, 유통되기 때문에 같은 카테고리로 볼 수 있다.

③ 작품의 보존 상태와 우수성

모든 예술작품은 물리적인 기반을 지니기 때문에 퇴색이나 변색의 위험을 갖는다. 예를 들어 1장에서 다룬 바와 같이 아마씨유를 사용하는 유화는 물감의 층 위에 바른 기름이 누적되면서 시간이 지나면 노랗거나 갈색의 기운을 품게 된다. 사진 또한 공기와 접촉하면서 색이 바래질 수 있다. 물론 기술이 점차 변화하기도 하고 현재는 다양한 품질의 인쇄기법이 발전해서 변색 기간을 예상할 수 있게 되었다. 원래 사용되던 인화지를 사용해서 프린트하는 컬러(크로모제닉) 프린트는 공기에 노출되는 일반적인 환경에서 30~40년 지속되고 잉크젯 안료 프린트는 200년까지 변색하지 않고 지속된다. 국내의 사진 프린트, 프레이밍, 액자, 영상매체를 다루는 제작 기술은 세계적인 수준이다.

그런데 순수예술이 여타 예술과 다른 중요한 특징 중의 하나는 예술가가 재료를 자신만의 방식으로 사용한다는 것이다. 따라서 매체, 액

자의 상태 또한 매우 전문 분야여서 해당 예술가나 전문 복원가의 조언이 필요한 경우도 많다. 중요한 것은 신뢰할 만한 화랑, 중간 매개자를 소개받는 것이며, 작품 보관에 관한 질문은 해당 화랑이나 화상, 필요에 따라서 경매 담당자를 통해서 전문가를 소개받거나 해당 작업과 연관해서 정보를 얻는 것이 가장 확실한 방법이다.

④ 진품 여부

고고학의 시대 독일의 미술사학자이자 현대적인 의미의 미술사의 아버지라고 일컬어지는 요한 요아힘 빈켈만Johann Joachim Winckelmann, 1717~1768이 1764년 『고대 미술사Geschichte der Kunst des Alterturns』를 출간하기에 앞서 바티칸 박물관에 들어가게 된 것은 새롭게 발견된 수많은 그리스의 유산을 로마의 복제품으로부터 구분해 내고 양식의 변천사를 정리하기 위해서였다. 아울러 중국 미술사가들은 진짜 가짜 논쟁 자체가 작가성과 오리지널리티에 근간을 두고 미술사적 의미와 경제적 가치를 논하는 서구식 방식이라고 크게 반박하기도 했다. 이처럼 진품과 위작의 논란은 미술사의 역사에서 끊이지 않는 흥미롭지만 심오하고 어려운 문제이다. 그리고 이탈리아와 같이 문화재가 많은 국가에서는 문화관광 산업에 영향을 미치는 중차대한 사안이다.

진품 여부를 감정기관을 사용하면 해결될 것이라고 낙관적으로도 볼 수 있으나 일단 문제가 있는 작가나 작품 시리즈는 최대한 피하는 것이 좋다. 즉 그 시장이 오염되면 언젠가 되팔 때 문제가 될 수 있기 때문이다. 따라서 보수적으로 화랑과의 신뢰를 바탕으로 추천을 받는 것이 좋다. 우선 의심이 된다면 '한국미술감정평가원'을 통해서 감정을

받아볼 수도 있다. 그러나 필자에게 유사한 문제가 닥치고 해당 작품이 값이 많이 나가는 경우라면 당연히 해당 화랑과 논의를 거칠 터이고 그래도 만족스럽지 않다면 여러 '고수,' 즉 현장에서 수십 년 이상 유사 작품을 유통해 온 공신력 있는 여러 전문가의 의견을 '조용히' 참고하고자 할 것이다.

물론 '감정평가사'라는 직종이 새로 생겨서 자격증을 따고 분쟁이 생겼을 시 조율을 해주는 역할을 하는데 감정평가사가 현실적으로 얼마나 필요한지에 대해서 필자는 확신이 들지 않는다. 예를 들어 학예사 자격증이 미술관에 취직하거나 미술관 설립을 허가받는 데 필요하기는 하다. 그러나 주요한 국공립미술관에 취직하기 위해서 연관 학위가 있으면 해결되는 경우도 많고 업계에서 학예사 자격증의 전문성을 어디까지 인정해 줄 것인지도 미지수이다. 문제는 결국 분쟁에 가서 문제를 제기하고 이에 대해서 비용을 지급할 만한 작품이라면, 그것도 해외 작품이라면 공신력 있는 해당 작가의 스튜디오나 재단의 인증이나 보증을 거치는 것이 가장 확실한 방법이며 국내 감정평가사의 감정이 얼마만큼 공신력이 있을지 의문이 든다.

게다가 분쟁이 많은 고미술이나 고가구, 공예의 분야는 더 미묘하고 체화된 전문성이 필요하다. 남아 있는 문화재와 기록이 놀라울 만큼 부족한 국내의 상황을 고려했을 때 쉽지 않은 일이다. 감정의 과정을 물리적인 재료를 감별해내거나 스타일상으로 식별을 통하여 알아낼 수 있다고 할 수도 있겠으나 예술가의 재료만으로는 이를 가늠하기 어려운 경우도 많고 예술가마다 스타일의 일관성, 기록, 남아 있는 참고 자료가 천차만별이다. 워낙 고미술 분야는 논쟁이 많아서 공신력 있는

체계를 만든 것은 중요하지만 매우 많은 작품을 다루고 때에 따라서는 엄청난 전문성을 지니고 있다손 치더라도 감정평가사가 문제가 될 만한 작업에 대해서 과연 참고 정보 이상의 소견을 제공할 수 있을지 의구심이 든다.

장황하게 설명한 것은 미술시장에서 진위는 매우 미묘한 문제이다. 기술적으로 물감의 화학적인 성분을 분석하거나 해당 작가의 필체를 분석하는 등의 방법이 사용되어왔으나 이러한 방법이 의심이 나는 작품을 가려내는 정도를 넘어서 가부를 확증할 수 있는 증거로 사용되기도 쉽지 않다. 게다가 국내 미술시장, 특히 현대미술 시장에서 다루는 작품은 고작해야 100년이 안 된 것들이 다수이다. 재료의 성분만을 가지고 위작임을 증명하기는 쉽지 않다. 순수미술 시장의 특징은 유일무이한 물건을 다루는 것이고 값이 많이 나가서 분쟁의 중심에 있는 작업일수록 희귀한 특성을 가져야 한다. 따라서 유일무이한 작품의 위작을 증명하려는 것 자체가 모순일 수도 있다. 게다가 유통을 담당하는 이들은 특정 작가의 시장이 오염되는 것을 극도로 두려워할 공산이 크다. '가짜'라고 백 퍼센트 확실할 만한 결정적인 증거가 나오는 경우를 제외하고는 감정인의 역할이라는 것은 한정적일 수밖에 없다.

그런데 위작이 유통된 사실이 발견되면 그 여파는 매우 크다. 국내 미술시장은 물론이거니와 뉴욕의 유수의 화랑도 마크 로스코의 위작 논란에 휘말렸는데 중국의 위작 화가가 밝혀지면서 알려지게 되었다. 그런 경우를 제외하고는 수면 위로 문제가 떠오르더라도 사건이 종결되기는 매우 어렵다. 물론 해당 화랑은 엄청난 타격을 입었고 미술계에서 화랑의 입지는 영원히 회복되지 않는다. 국내에서도 유명 화랑이 위

작을 판 것으로 판명이 나서 화랑협회에서 제명되었다. 따라서 통상적으로 위작 논란이 생기면 '조용히' 해결하는 편이 화랑이나 작가에게 훨씬 유익하다. 이에 정부에서는 카탈로그 레조네 발행 사업을 계속 진행하고 있고 해외도 모두 출간물이 아닌 온라인 플랫폼을 활용한다. 뒤샹이나 피카소와 같이 많은 기록이 남아 있는 작가도 진품과 생산된 모든 작품과 유통 경로를 기록하는 프로젝트가 아직도 진행형이다. 작품의 진위 여부를 가장 전문적으로 확실하게 해결해 낼 수 있는 방법은 모든 창작된 작품의 상태와 팔린 작품의 유통 경로를 세밀하게 기록해놓는 일이기 때문이다.

(2) 외부적인 요인

작가와 작품의 내재한 가치 이외에 유통과정이 작품 가격에 영향을 미친 경우를 말한다. 즉 언제, 어디서 특정 작품이 유통되었는가를 가리킨다. 작품 외적인 요인이다 보니 굉장히 다양한 사회적이고 물리적인 여건이 이에 해당한다. 이때 필자는 작품의 유통과 더 직접적으로 연관되는 배경과 덜 직접적으로 연결되는 요인, 혹은 여건을 나누어서 설명하고자 한다.

① 구매처 : 작품가와 직거래

당연히 구매처에 따라 살 수 있는 작품의 종류와 작품가를 정하는 경로와 조건이 달라진다. 화랑에서 구매하게 되면 통상적으로 말하는 작품가에 구매하게 된다. 작품가는 작가와 화랑이 동의한 가격이며 일반적인 예술가–갤러리 분할은 예술가에게 50~70%, 갤러리에게 30~50%

이다. 분할은 예술가의 평판, 갤러리의 영향력, 두 당사자 간에 협상한 조건에 따라 달라질 수 있는데 업계의 평균은 50%이고 국내 화랑은 대부분 예술가와 화랑이 50%씩 나눈다. 분할 비율은 결국 예술가의 명성이 클수록 예술가의 몫이 커지고 화랑의 영향력이 크면 화랑이 더 많이 분할해 가기도 한다. 하지만 업계의 균형을 지키는 화랑을 선호하는 편이 좋다.

원칙적으로 화랑과 예술가의 관계는 변동될 수 있으므로 한정되었을 때 예술가로부터 직접 구매하는 것이 가능하다. 첫 번째는 화랑에 전혀 속해 있지 않은 경우를 말한다. 젊은 작가의 경우, 혹은 정부가 지원하는 작가 지원 장터에서 사는 것이 가능하다. 이때 특정 가격 이하로 판매 가능한 작품을 한정하고는 한다. 두 번째 경우는 화랑에 속해 있기는 하지만 점차로 한 화랑과만 전속 계약을 하고 있지 않거나 철저한 계약 관계에 놓여 있지 않은 예술가들이 이에 속한다. 시장이 형성되어 있지만, 특정 화랑으로부터 자유로워지고자 하는 예술가들로부터 직접 구매하는 것이 가능하다. 이때 작품가의 60~80% 가격에 구매할 수 있다. 퍼센티지가 낮을수록 비평가, 여타 화랑이나 미술 전문인에게 판매하는 경우이고 퍼센티지가 높은 경우 예외적으로 일반인에게 판매하는 것이다. 이것은 예술가를 직접 통하지 않고서는 구매가 힘든 경우에만 허용된다.

주의할 것은 예술가가 계약 관계에 있지 않지만 특정한 화랑에서 개인전이 열리게 되면 반드시 전시가 열리는 화랑에서 구매를 진행해야 한다는 점이다. 개인전을 위한 다양한 전시 기획과 홍보비용을 해당 화랑이 책임지기 때문이다. 예술가와의 직거래는 시장을 교란할 염려

가 있는 행위이다. 직거래는 해외 시장에서 국내 작가들이 저평가되는 실마리를 제공하기도 한다. 따라서 협회나 공신력 있는 기관이나 전문가를 통해서 진행해야 한다. 아울러 유연성, 즉 되팔아서 수익을 내고자 한다면 더군다나 유통 경로에 특별히 신경을 써야 한다. 투자의 측면에서 생각한다면 더더욱 정식 화랑과 경매의 방식을 통해서 사들이고, 직거래는 해당 작가의 작품을 구매할 방법이 없거나 시장의 활성화를 위해서만 필요한 구매 방식이다.

② 경매: 시기적인 이슈와 구매 이력

경매시장에서는 보통 작품가로부터 시작한다. 즉 경매는 전문 화랑을 통해서 작품을 판매할 수 없어서이기도 하지만 작품을 좀 더 높은 가격에 팔아보고자 할 때 위탁자가 내놓기도 한다. 따라서 전문인의 추천가나 제안가를 기준으로 낙찰가를 보통 높게 불러서 구매할 수 있다. 장점은 특정 작가의 작품에 대해 특정 시기의 수요가 상승하면 유통 환경에 따라 가격의 변동이 생기게 된다. 최근 작고한 유명 작가의 경우 더이상 작품의 생산이 어렵기 때문에 가격이 오르기도 하고, 국내외 미술계에서 이슈에 따라 특정 작가나 주제가 뜰 수도 있다. 2013~2015년 국내 화랑과 특히 경매에서 인기를 끈 단색화도 이러한 예라고 할 수 있다.

구매 이력Provenance 혹은 출처는 경매에서 작품을 사고팔 때 중요하다. 화랑이 경매를 대행하기도 하고 화랑도 되팔기를 하는 경우들이 있지만, 경매에서는 구매 이력을 홍보의 수단으로 사용하기 때문에 작품 가격을 높일 수 있는 유효한 수단이 되기도 한다. 구매 이력은 우선 특정 작품의 역사적인 이력을 알 수 있기에 진품/위작의 논란에서 벗

어날 수 있는 매우 중요한 증빙자료가 된다. 예를 들어 예술가, 예술가 가족, 예술가의 재단이 직접 위탁한 작품은 진품의 가능성이 거의 보장된 사례라고 할 수 있다. 아울러 구매 이력은 미술사적으로도 작품이 지닌 미학적이고 미술사적인 의미 이외에 중요한 미술관, 컬렉터의 손을 거치게 되면서 다양한 사회적 역할을 수행했다는 점에서도 일종의 가산점을 받는다.

마지막으로 구매 이력이나 소유주 자체가 홍보 가치를 띠거나 특별한 의미를 지닌 경우가 있다. 유명인의 소지품을 따로 특별 경매를 하게 되는데 이러한 절차는 유명인 효과라고 할 수 있다. 앞 장에서 다룬 밀레의 〈만종〉, 스컬의 1973년 경매, 1991년 사치가 경매에서 사들인 라우센버그의 〈수수께끼〉 등 경매 이력이 화려한 경우 미술품이 지닌 내재적인 의미 이외에 여타 역사적, 사회적, 정서적 의미가 발생하기 때문이다. 경매회사 측에서도 이처럼 출처가 확실하고 흥미로운 내러티브(소유주의 역사)를 지닌 작품은 홍보가 잘 되기 때문에 경제적인 가치를 추가로 부여하게 된다.

③ 미술계 이외의 여건: 투자시장의 상황과 심리

앞에 서술한 구매처나 경매의 시기 등이 미술계 내부에서 일어나는 유통 경로나 배경에 해당한다면, 여기서는 미술계 밖의 유통 여건을 다루고자 한다. 예를 들어 다양한 경제 상황이나 시장 여건은 미술시장에도 큰 영향을 미친다. 이때 직접적으로 작품가에 영향을 미치기도 하지만 시장이 침체하거나 낙찰가가 작품가에서 크게 오르지 않거나 아예 낙찰률이 떨어지는 방식으로 작품가에 변동이 생긴다.

결국 시장의 변동성으로 작품가에 영향을 미치게 되는데, 국내 미술시장의 경우 1970년대 중반 화랑협회가 조직되고 미술시장이 처음으로 체계화되기 시작한 시기는 강남 부동산의 등장과 역사적으로 맞물린다. 2000년대 중반부터 시작된 국내 미술시장의 신진작가 중심의 열기는 당시 주식시장의 활황에 힘입기도 했다. 중국 미술시장이 빠른 속도로 성장하게 되면서 홍콩 경매와 홍콩에 진출한 해외 유명 화랑이 한국 미술계와의 조우를 시작한 때이기도 하다.

금융위기를 거치면서 시장은 다시 하락했으나 2010년대 이후 최근 10여 년간 시장의 등록 사이클이 더 빨라진다. 온라인 정보가 활성화되고 젊은 나이에 부를 이룬 컬렉터들이 늘어나게 되면서 하락한 유명 작가의 작업을 빠르게 소비하는 패턴이 정착되었기 때문이다. 국내의 경우는 아직 시장의 규모가 작지만 NFT를 통해서 작품을 구매하고 코인 시장의 활성화와 빠르게 맞물려서 2022년에 다시금 시장이 활황을 경험한 바 있다.

이처럼 미술시장도 다른 시장과 마찬가지로 전반적인 시장의 심리를 반영한다. 경매는 물론이거니와 화랑의 작품가에도 영향을 미친다. 화랑이 특정한 시기나 시즌마다 주력하는 작가나 작품이 달라지게 되는데 (이것을 관찰할 수 있는 한 척도는 그룹전) 가격대나 인기 있는 스타일에 있어서 화랑도 시장의 여건을 반영하게 된다. 금융이나 부동산 시장의 상황은 특히 개인 컬렉터뿐 아니라 은행, 법원, 학교 등의 구매와 대여에 영향을 미친다. 미술 투자의 잉여 자금이 형성되는 투자시장의 소식과 심리가 미술시장에 반영되고 미술계와 연관된 대부분 기사가 시장과 연관되기 때문이다. 따라서 외부적인 요인으로 부동산,

주식, 코인 등 자산시장의 등락을 들 수 있다. 투자하고 남은 잉여 자금이 미술시장에 영입되기 때문이다. 덧붙여서 부동산 시장은 자산가들이 건물을 비롯한 새로운 공간을 취득하게 되기 때문에 실내 장식을 위해서 미술 컬렉팅이 활성화되기도 한다.

■ 작품의 가격 형성 요인

● 내재적인 요인
- 작가의 명성과 이력, 시장 형성 상태
- 작품의 매체, 크기, 보존 상태와 우수성

● 외부적인 요인
- 구매처: 작품가와 직거래
- 경매: 시기적인 이슈와 구매 이력
- 미술계 이외의 여건: 투자시장의 상황과 심리

■ 구매 시 점검 사항
- 작가의 경력과 명성(현 이력과 시장에서 진품과 위작의 여부)
- 작품의 상태(매체, 크기, 현 보관 상태, 소유 이력)
- 가격의 적정성(여타 작가와 비교, 동일 작가의 유사 작품과 비교)
- 관리의 타당성(추후 관리 방식의 난이도, 보관을 위한 보조장치, 액자)

■ 유의할 점
- 구매 시 작품보증서를 받고, 작품과 연관해 다양한 상황에서 구매처로

부터 최대한의 서비스를 받도록 한다.
- 작품 소유 이력이나 보관에 문제가 생겼을 때 해당 구매처를 통해서
 도움을 받는 것이 가장 합리적이다.

2. 계약과 대금 납부

예술품은 신용카드, 직불카드, 은행 송금, 온라인 결제 게이트웨이 등
다양한 방법을 사용하여 결제할 수 있다. 최근에는 NFT 시장이 활성
화되면서 코인을 비롯한 다양한 디지털 현물을 통한 거래가 늘고 있
다. 미술품은 취득세, 재산세, 보유세가 발생하지 않는다. 따라서 투자
자들이 선호하는 자산으로 여겨져 왔다. 특히 거대한 자산을 저장하는
데 이점이 있고 투자를 하면서 사회적으로 명망을 쌓는 수단이 되기도
한다.

미술품으로 투자하기를 원한다면 가장 안전한 화상과의 밀접한 관
계를 통해서 다양한 법과 금융 서비스를 함께 받는 것을 조언한다. 화
랑의 명성과 평판에는 고객이나 예술가와의 투명한 거래가 포함된다.
국내 미술시장에서는 분납의 방식이 해외에서만큼 빈번히 사용되지는
않지만, 전자결제 시스템과 코인을 이용한 NFT 시장이 상용화되면서
대금 납부 방식이 다변화될 것으로 여겨진다. 해외에서는 다양한 거금
의 서비스를 구매할 때 분납을 아예 도와주는 프로그램이나 웹사이트
도 많다. 또한 1980년대 말부터 미국의 시티 뱅크, 뱅크오브아메리카,

도이치뱅크, UBS 은행 등이 펀드, 사내 미술교육, 사내 미술 투자 분과를 설치하고 미술품 구매를 위한 다양한 서비스를 제공해 왔고 국내에서는 2000년대 중반 하나은행을 시작으로, 신한은행 등 비롯한 다양한 은행이 미술 투자와 연관된 각종 프로그램을 개발하고 있다.

계약과 대금을 내는 절차는 다음과 같다. 우선 화랑이나 경매사로부터 구매한 경우, 면세 세금계산서 수취→대금 지급→작품 인계와 작품보증서 수령(연락처 기재 필수)의 절차를 거친다. 보증서도 중요하지만, 작품의 보관, 여타 문제 발생될 때를 대비해 담당자를 확실히 알아놓는 것이 필요하다.

작가로부터 직접 사들일 때는, 작가가 사업자등록증이 있는 경우는 세금계산서 또는 지출 증빙용 현금영수증을 수취하고 나머지 과정은 위와 동일하다. 다만, 작가가 사업자등록증이 없으면 사업소득 원천징수(3.3%) 후 원천세를 신고해야 한다.

전자 결제를 사용하면, 컬렉터가 결제 완료 후 예술품의 소유권이 변경 불가능한 기록으로 남게 된다. 2단계 인증 프로세스는 전자 결제에 대한 보안 보호를 강화하는 데 사용된다. 2단계 인증을 사용하려면 사용자가 지식(비밀번호 또는 PIN 등)과 소유물(토큰 또는 스마트폰)을 모두 제공해야 한다.

코인 결제를 통해 업비트와 같은 플랫폼에서 디지털 예술창작물이 아니라 실제 오프라인 미술품을 사고파는 일도 급증하고 있다. NFT 시장이 침체기에 접어들면서 고전을 면치 못하고 있기도 하고 코인 시장에서만 작품을 거래하는 판매자와 고객이 오프라인 일반 미술시장으로 진출하고 있다. 이를 통해서 전통적인 미술시장의 중개자들이 코

인 유저를 미술시장에 끌어들이고 디지털 가상예술품을 구매하던 층이 전통적인 현대미술을 구매하고 있다.

최근 몇 년 동안 수많은 예술 전문 대출 회사가 모든 수준의 수집가에게 미술품 자금 조달을 하고 있다. 최소 한도와 이자율을 낮추어서 다양한 방식으로 구매자금을 마련하고 지불할 수 있도록 했기 때문이다. 회사는 보통 작품 평가 가치의 약 50%를 제공한다. 또한 최근 아트 바젤과 UBS 은행의 '2023년 글로벌 수집 조사 보고서'에 따르면 고액자산가인 컬렉터의 43%가 작품이나 물건을 구매하기 위해 신용이나 대출을 사용했다고 답했다. 30%는 지난 2년 동안 신용이나 대출에 의존했다고 밝혔고, 영국(27%)과 미국(33%)의 더 큰 시장보다 독일(73%)과 일본(57%)의 컬렉터가 대출이나 신용카드를 활용하는 비율이 높았다. 이 수치는 앞으로도 올라갈 전망이다. 미술시장의 확장성을 위해서는 고무적인 일이지만 4장에서도 언급한 바와 같이 미술시장의 역사와 특징에 대한 이해를 바탕으로 투자가 장려되어야 한다.

3. 아트 펀드

아트 펀드의 역사는 길다. 대표적으로 4장에서 언급한 영국 철도회사의 펀드를 이용한 아트 펀드, 작품 구매에만 집중된 국가 컬렉션 펀드가 있고 미국에서 공공기금의 펀드는 비영리 목적으로 만들어진 작가 제작 지원금을 위한 펀드와 공공조각 제작을 위한 펀드가 있다. 국내에서도 미술은행이 발족해서 영국의 아트 펀드와 유사한 기능을 해왔다. 대규모 공공기금을 통해서 일반인의 예술 향유와 교육의 경험을

늘리고 공공기관의 재정적인 재산을 늘릴 목적으로 작품을 사서 기관에 대여해오고 있다.

그런데 21세기 들어와서 미술 투자가 전 세계적으로 확산하고 이전에 유명 작가에게만 한정되던 투자의 방식이 신진작가에게 확대되거나 디지털 자산을 예술 투자에 활용하게 되면서 2000년대 중반부터 은행이나 투자자와 연관된 아트 펀드가 유행하고 있다. 또한 NFT 시장이 활성화되었을 당시인 2022년과 그 이후로 미술품 조각 투자(주식을 소수점 주로 나누어서 파는 것과 유사하게 작품을 나누어서 소유하는 개념)를 비롯해서 증시에서와 같이 다양한 투자 중심의 아트 펀드가 등장하고 있다. 문제는 국내의 경우, 국내 미술시장이 지닌 문제점을 고스란히 떠안고 있는 것이 아트 펀드라니 무조건 조심해서 보아야 할 부분이다.

국내 미술시장이 직면하고 있는 문제는 — 미술시장의 상위 3개 국가를 제외하고는 다른 나라들도 어느 정도 겪고 있는 문제이지만 — 결국 미술시장은 신뢰와 전문성이 크게 요구되는 분야인데, 기존의 컬렉터는 워낙 폐쇄적인 속성이 짙고 새로 유입되는 컬렉터를 잘 인도해야 할 기존 미술시장 인력의 전문성이 심하게 의심되는 경우가 빈번하게 일어난다.

아트 펀드에는 몇 가지 문제가 따른다. 우선 유동성 문제이다. 작품은 부동산에 비해서도 판매에 많은 시간이 소요된다. 심지어 팔리지 않을 수 있다. 작품 평가의 복잡성도 있다. 작품의 경제적인 가치를 평가하는 것이 어려운 과제이고 가격의 변동성도 높다. 장기투자가 유리하지만 오래된 작품을 판매하는 일이 여의치 않기 때문에 결국 유동성 문

■ 아트 펀드의 정의와 성격

– 투자자로부터 자본을 모아 투자의 목적을 가지고 고가의 작품을 구매
– 운영을 위임받은 전문가가 작품의 인수, 매각 및 전략을 진행
– 고액 자산가들의 자산 다각화 목적에 부응하고자 기획

■ 수익률

– 마켓 리서치 기관에 따르면 2012년부터 10년간 7%~10%의 수익률을 기록했다.

제가 걸린다. 게다가 아트 펀드에 관한 규정이 제대로 확립되어 있지 않고 전문인이 부재하기 때문에 각종 사건으로 이어지는 경우가 많다.

최근에 일어난 '갤러리 K 사건은' 국내 시장의 고질적인 문제를 보여준다. 신뢰와 전문인의 자문이 부재한 상태에서 기업이나 금융업체와 연계해서 작품에 투자/판매하고 대여 사업을 벌인 것으로 보인다. 유명 연예인이 홍보대사로도 활동했던 갤러리 K는 외관상으로 보면 그럴듯해 보인다. 기금을 모아서 작품을 판매하고 고객이 소유한 작품을 대여해서 수익을 내는 사업이다. 연간 7~10%의 수익을 내서 고객에게 돌려주는 사업으로 2022년 시장의 활황기 직후 큰 기금을 조성해서 이뤄졌다. 유사한 사건이 2008년 미술시장의 활황기 직후 금융위기 즈음에도 일어났었다. 그런데 갤러리 K는 작품가를 조작하거나 대여 시장도 제대로 확보하지 못해서 사업을 제대로 이행하지 못한 상태에서 다단계 금융사기처럼 돌려막기로 투자자를 초기에 안심시키다가 문제가

발생한 것으로 보인다.

이때 염두에 두어야 하는 것은 국내 미술시장에서 주요 화랑과 경매가 이미 수십 년 동안 대여 시장이나 공공미술 커미션 시장을 장악해왔다는 점이다. 아트펀드가 벌이는 많은 사업이 과연 전문가의 조언을 바탕으로 구축되었는지 의심되는 부분이다. 게다가 최근에는 은행의 PB가 미술 투자자문을 하는 경우들도 생겨나는데 작품의 적정가를 정하기 위해서 전문성이 필요하기도 하거니와 결국 '우량주'나 '성장주'에 해당하는 예술가나 작품의 가격 안정성을 위해서는 작가에 대한 지속적인 관리도 필요하다. 전문 예술상담사나 화랑, 각종 기관이 필요한 이유이다.

아서 단토가 주장하는 미술계의 구조는 아직도 중요하다. 물론 컬렉터의 역할이 전에 없이 중요해지기는 했으나 미술계에서 가격을 만들어내는 체계가 분명히 존재하는데 이러한 체계와 상관없는 이들이 미술 투자책을 쓰거나 자문을 하는 경우를 종종 볼 수 있다. 그런데 가격이 보존되지 못하면 해당 작가나 작품은 주식 시장의 "밈"처럼 가격이 폭락하고 시장에서 사라질 수도 있다.

구매 후 법적인 이슈와
보관은 어떻게 하는가

작품을 구매한 뒤에는 작품 보관증과 자료를 보관해야 한다. 파일로 받아 놓아도 되고, 작품 보관증이 없다면 해당 화랑에서 새로 발급받거나 전시 이력과 연관된 카탈로그 정보를 모아두자. 작가와 직거래할 때도 마찬가지이다. 작가로부터 전시 이력과 관련된 도록이나 인쇄물을 받아서 잘 보관해야 한다. 추후 재판매 때 진품과 소장 이력의 중요한 근거가 된다. 구매한 작품을 어디에, 어떻게 전시할지 잘 고려해본다. 액자나 좌대(조각)는 화랑과 논의해서 서비스를 받는다. 고가의 컬렉션은 보험에 가입하는 것이 안전하다. 대부분 주요 미술 운송업체는 보험업체와 연결돼 있으니 연락처를 챙겨둔다.

작품은 직사광선을 피해 보관한다. 시원하고(적정 온도는 21~22도) 습하지 않으며(적정 습도는 55%) 너무 밝지 않은 곳이 좋다. 동양화나 드로잉은 아예 표면 위에 습자지를 놓고 편평한 사각형 상자에 보관하는 것이 좋다. 사진도 걸어놓지 않으려면 같은 방식으로 보관한다. 전시

하지 않는 두루마리 형태의 고서화는 특별 제작된 통 내부에 말아서 보관한다. 특히 종이와 같은 재질의 산수화, 사진, 판화의 경우 직접 작품 표면에 손을 대는 것을 삼가고 면장갑을 끼고 만지도록 한다. 외부에 설치한 조각 등 복원이 필요한 것은 해당 화랑을 통해서 작가와 연락을 취한다.

작품은 전시나 대여의 방법으로 활용할 수 있다. 박물관이나 미술관 전시회에 대여하여 대중과 예술 컬렉션을 공유하는 것은 문화와 예술을 홍보하는 보람 있는 방법이 될 수 있다. 작품을 대여하기 전에 호스팅 기관이 적절한 보존 기준을 따르고 보험 범위가 적절한지 확인하는 것이 중요하다. 또한 대여 조건, 기간, 손상 또는 분실 시 양 당사자의 책임을 명시하는 계약을 체결해야 한다. 통상적으로 개인보다는 기관으로부터 대여를 받거나 화랑의 경우는 적극적으로 대여 사업을 벌인다. 문화예술 기관의 형편에 따라 대여료는 다양하게 책정할 수 있다. 정부가 정한 최소 대여료(호당과 연관 있다) 이상을 미술관과 논의해서 받게 된다.

개인이 대여가 가능한 컬렉터라는 것이 알려지게 되면 다양한 혜택이 주어진다. 각종 문화예술 기관에 초대되고 시장에 출시되는 신작에 대한 주요 딜러의 고객 목록에 올라가는 것이 가능하다. 무엇보다 해당 컬렉션의 전시 이력이 생겨난다. 이것은 다음에 작품을 팔고자 할 때 큰 도움이 된다. 특히 저명한 박물관에 전시되는 경우 더욱 그렇다. 따라서 전시와 연관된 인쇄물에 작품의 소장처가 분명하게 표기되도록 하고 대여 기관을 명확하게 명시한다.

컬렉션의 규모가 커지면 재단을 통해 자체 미술관이나 보관 기관을 만들기도 하고, 그마저도 부담스러우면 미술관에 기증하기도 한다. 개

인 컬렉션의 역사가 100년 이상 되면 자신의 미술관을 갖는 경우를 미술사에서 자주 목격한다. 메디치가를 비롯한 유럽의 많은 귀족과 미국 거부들이 미술관에 기부하고 본격적으로 자신의 컬렉션에 대한 연구 기금을 조성해서 전문적인 보전과 복원을 맡겼다. 국내는 아직도 개인 미술관이나 재단이 훨씬 활성화되어 있는데, 기증을 통하여 미술관은 컬렉션을 확충하고 개인 컬렉터는 자신의 컬렉션이 사회적으로 인정받을 뿐 아니라 다양한 연구와 교육 자료로 활용되는 영광을 누릴 수 있다.

미국의 경우 JP모건과 뉴욕현대미술관의 오랜 후원자였던 로더 가문이 2013년에 78개의 입체파 작품(파블로 피카소, 조르주 브라크, 후안 그리스, 페르낭 레제)을 뉴욕 메트로폴리탄 미술관에 기부했고 2020년에는 무기와 갑옷 컬렉션 91점을 기부했다. 국립현대미술관도 2010년대 중반부터 다양한 연구 자료를 기부받는 일을 체계화하고 발전시키고 있다. 예술작품에 대한 취득세나 양도세 면제 등은 궁극적으로 미술 투자가 지닌 교육적이고 사회적 공헌에 초점이 맞추어져 있다는 점에서 컬렉터로서 기증과 기부는 매우 중요한 활용 방안에 속한다.

한편, 소장 작품은 담보, 대출에도 이용할 수 있다. 인정받는 예술가의 유화와 조각품이 가장 일반적으로 허용되는 담보이지만 디지털 아트와 NFT 같은 새롭게 등장하는 예술 형태도 점차 수용되고 있다. 국내에서도 젊은 세대의 컬렉터들은 디지털 작품을 아예 소장을 위한 도구로 적극 사용한다. 실제로 '소더비 재무 서비스'에 따르면 2021년에서 2022년 사이에 작품을 담보로 대출을 받는 금액이 50% 증가했다.

에필로그

 # 투자의 시대와 독립적인 컬렉터

아트 어드바이저 제이콥 킹Jacob King은 고객에게 보낸 편지에서 현재 시장 상황을 다음과 같이 분석했다. "판매자가 구매자보다 많으며, 많은 갤러리가 최근까지 높은 수요를 보였던 작가들의 작품을 판매하는 데 어려움을 겪고 있다. 한때 길었던 대기자 명단과 열광적인 입찰 열기는 점차 사그라지고 있다."

킹에 따르면 경매에 팔고자 작품을 위탁하는 사람이 많다는 것은 미술시장에서 "투자적인 사고방식"이 대세가 되기 때문이라는 것이다.[1] 점차로 많은 컬렉터들이 미술품을 의미에 따라 수집해야 할 문화적 대상으로 보는 대신, 구매한 미술품을 시간이 지남에 따라 가치가 오르고 이익을 위해 판매될 것으로 기대되는 자산으로 간주하기 때문이다.

미술 컬렉션을 '경제적인 자산'으로 보는 것 자체가 문제가 될 리는 없다. 하지만 2010년 중반부터 코인 시장과 맞물려서 미술시장의 호황기에 팔려고 하는 컬렉터들이 시장으로 몰려들었다. 점차로 미술시장

은 증권 시장을 닮아가고 있다. 킹은 이러한 상황을 은행이 신뢰를 잃고 고객들이 자신의 예금을 찾기 위해서 은행으로 달려와서 대량으로 예금을 인출하기 위해 몰리는 '뱅크런 현상'에 빗대고 있다.

그런데 미술시장의 상황을 뱅크런에 빗대는 것은 미술시장에서도 언제든 거품이 사라질 것이라는 두려움이 존재한다는 것을 의미한다. 장기적으로 보았을 때 미술시장에 그다지 긍정적인 소식은 아니다. 전통적으로 미술시장이 궁극적으로 문화예술을 융성하고 창작자를 보호하는 중요한 경제적 버팀목이 되기를 원하는 이들에게는 결코 반가운 뉴스가 아니다. 실제로 21세기 컬렉터들에게 작품이 고점에 이르렀다고 여겨졌을 때 시장, 주로 경매에 내다 파는 일은 더 이상 흠이 아니다.

자신의 박사논문을 책으로 발간한 올라브 벨트휘스Olav Velthuis가 수년째 지적하고 있는 미술 가격의 이중적인 의미가 퇴색된 지도 오래이

다. 그의 책『가격에 대해 말하다』에서 그가 주장하는 상징적인 가격은 프랑스의 사회학자 피에르 부르디외Pierre Bourdieu, 1930~2002가 1960년대 고안한 상징적인 자본의 개념과 상통한다.[2] 즉 물리적인 재원이 아니라 비무형의 문화예술의 자산의 가치는 달리 매겨져야 한다는 것이다. 하지만 자본주의적인 원리가 작동하는 21세기 미술시장에서 결과론적으로 수익을 내는 데 역할을 하지 못하면 '가격과 자본이 지닌 상징'적인 의미는 현실 세계에서는 희석되고 있다.

벨라휘스는 예술 작품가격의 불규칙성이 작품가격이 지닌 다양한 상징적인 의미로부터 파생된다고 주장한다. 그에 따르면 작품의 가격은 딜러가 수행하고자 하는 배려하는 역할, 수집가의 정체성, 예술가의 지위, 예술적이고 미술사적인 의의 등 매우 복합적인 요인과 특정 작품 뒤에 숨겨진 '이야기'의 종합적인 결정판이다. 벨라휘스는 무엇보다도 작품가격이 결정되는 과정에서 컬렉터의 역할과 지위에 주목하고 있다.

작품가의 형성과정에서 고려해야 할 또 하나의 요소는 '시간'적 요인이다. 전통적으로 뉴욕현대미술관에 도달하기까지 현대미술 시장에서 영향력을 유시해온 록펠러 가문이나 로더 가문이 적어도 투자는 하되 미술관을 위해 40년 이상을 보유하거나 최종적으로 거대 미술관에 기부해 왔다면, 사치나 피노 등은 더 공격적이다. 이들도 미술관에 기부하기는 하지만 훨씬 사이클이 빨라졌다. 그리고 무엇보다도 자신들이 보유하고 있는 작업을 경매에 내다 파는 사이클이 20년 이내로 빨라지게 되면서 시장에 어떤 영향을 주는지에 대한 의무감이 별로 없어 보이는 것은 사실이다. 아예 스위스에 본사를 두고 있는 바이엘러 컬렉션

Fondation Beyeler, 1982~은 전세계 미술관에 작품을 대여하는 서비스를 통해서 재단과 컬렉션을 관리한다. 미술관이 있기는 하지만 철저하게 수지타산을 미리 따져본 이후에 미술관을 세우고 컬렉션을 '관리'한다.

최근 컬렉터의 취향을 보면 한편으로 증시에서와 같이 작품을 고점에 팔아버리게 되다 보니 작품을 소장하는 기간이 상당히 줄어들었다. 그러나 정반대의 행태를 취하기도 한다. 다른 한편에서는 소장품을 유지, 보수, 관리하기 위해서 처음부터 미술관과 같은 공공서비스보다는 재단을 만들고 작품 대여를 하거나 신탁이나 담보의 수단으로 사용한다. 즉 재정적인 활용도를 높이기 위해서 작품을 소유하는 기간이 아주 길거나 혹은 짧거나 하는 등 이 또한 훨씬 전략적인 모양새를 취하고 있다.

그러면 여기까지는 부를 축적한 이들의 이야기이고 일반인은 미술 투자를 어떻게 해야 하는가? 최근 컬렉터에 대한 교육이나 전세계 중급 큐레이터의 연대를 강조하는 프로그램이 생겨났다. "독립적인 컬렉터를 위한 BMW 아트 가이드BMW Art Guide for Independent Collectors"를 통해 전세계 작고 특징 있는 주제로 작품을 모으는 컬렉터를 소개한다. 비교적 진입장벽이 낮아 보이지만, 인터넷이면 사실로 받아들이는 세대에 어필도 하고 무엇보다도 전세계의 유명한 미술관 큐레이터들이 연결하기 위한 프로젝트이다. 연대를 통해 컬렉션의 가치를 홍보하고 추후 시장 경쟁력도 높일 수 있다.

물론 BMW는 오랫동안 미술관이나 미술계와 연계해왔고 이미 1980년대부터 제프 쿤스Jess Koons, 1955~를 비롯해서 예술가와 협업해왔다. 게다가 자동차나 다양한 차를 소장하는 프로그램도 진행해왔기에 놀라

운 것은 아니다. 하지만 컬렉터 교육 프로그램과 연대가 다양한 연령대(30~40대)로 확장됐고, 주제에 있어서도 게임아트를 비롯하여 다양한 장르와 작업을 아우르고 있다. 4장에서 구겐하임 미술관의 리사 데니슨이 2000년대 중반 미술시장의 호황기에 소더비의 북미 관장이 되었듯이 엘리트 미술관의 큐레이터와 상업 시장이 시기마다, 필요에 따라 만났다가 헤어지기를 반복한다.

이것은 부분적으로 미술계 전체가 경제적인 측면에 더 영리해졌기 때문이다. 미술시장이 활황기에 접어들면서 현대미술의 작품값이 지나치게 올라갔다. 이제 전세계 유수의 어떤 미술관도 자체적으로 컬렉션을 구입하기는 더더욱 어려워졌다. 1950~1960년대 뉴욕현대미술관의 예와 같은 느슨한 세제 혜택도 더욱 어려워진 것이 사실이다. 북미와 서유럽의 정부는 모두 빚에 허덕이고 있고 미술관 작품과 연관된 세제 혜택은 '부자세' 감면에 해당하기 때문에 사회적으로 환영받지 못하기도 한다. 따라서 전세계 미술관과 연관된 영향력 있는 관장이나 큐레이터들도 다양한 계층의 컬렉터 교육에 열을 올리고 있다.

이에 필자도 미술시장의 역사와 구조에 이어 5장에서 미술 투자의 올바른 가이드라인을 제시힐 수 있는 투자이 원칙, 방향성, 현황, 그리고 세부 사항의 기초적인 정보를 제공하고자 했다. 컬렉터 층의 연령대가 낮아지면서 투자 지향적인 성향은 더 강해지고 있다. 앞장에서 다룬 예들을 복기해보면, 1970년대 사들인 인상파를 1920~30년대 순차적으로 팔아서 막대한 수익을 만들어냈다면 1950년대 후반부터 컬렉팅을 시작한 스컬은 1973년에 네오다다와 팝아트 작품을 팔아서 90배 정도의 수익을 얻었고 1990년대 말에 당시 20대의 젊은 영국 작가를

사들인 사치는 2000년대 말에 100~130배에 달하는 차익을 얻었다. 투자하는 작가의 연령대나 보유기간이 좀 더 빨라지고 있다. 하지만 동일한 이야기가 국내 미술시장에서 적용된다고 보기는 어렵다. 성장주에 해당하는 젊은 작가에 대한 투자는 계속 일어나고 있으나 2000년대 중후반 홍콩 경매에서 각광을 받았던 당시 30대 회화 작가들의 가격은 이후 증가하지 못했고 2010년대 오히려 연령대가 높아지거나 최근에는 다시 근대미술로 시장의 관심이 옮아가고 있다.

그런데 결국 성장주와 우량주를 위한 시장을 지켜가고 성장시키는 것은 결국 국내 미술 전문인과 컬렉터의 몫이다. 성장주와 우량주가 함께 견고해야 유가증권시장이 안정화되고 기업이 필요한 투자를 받듯이 미술계에서도 새로운 작가들이 발굴되고 고전에 해당하는 예술가의 작품이 지속해서 유통되면서 창작 환경이 발전할 수 있다. 아울러 가치의 기준을 제공하는 미학자, 미술사가, 현장에서 모멘텀을 활용해서 시장을 읽어내는 현장 비평가, 기획자, 전문 감정인, 아트 컨설턴트와 화랑이 함께 융성하게 된다. 이를 통해 비로소 체계적이고 전문적인 미술계가 유기적으로 작동하게 된다. 문화예술 강국의 진정한 위상을 위해서도 반드시 필요한 일이라고 하겠다.

1장 더치 황금기의 미술시장: 사유재산으로서의 유화

1. Madlyn Mille Kahr, *Dutch Painting in the Seventeenth Century* (New York, Hagerstown, San Francisco, and London, 1978), 10.

2. 네덜란드 황금기는 17세기, 네덜란드의 독립을 위한 80년 전쟁(1568-1648) 후반과 그 이후를 아우르는 시기이다. 황금기의 네덜란드 회화는 바로크 회화 시기로도 분류되지만 이웃 플랑드르를 포함한 바로크 작품에 나타나는 드라마틱 하고 화려한 효과, 장대한 주제에 비해서 훨씬 소박한 특징을 지닌다.

3. Amy Golahny, "Italian Paintings in Amsterdam Around 1635 : Additions to the Familiar," *JHNA Journal of Historians of Netherlandish Art* 5 : 2 Summer 2013, DOI : 10.5092/jhna.2013.5.2.6

4. 염료의 물질사는 경제사와도 밀접하게 연관된다. 전통적으로 모든 예술의 재료는 자연에서 추출되었고 육로로는 실크로드, 해상으로는 베니스의 무역망을 통해서 동서양이 서로 주고받아 왔다. 따라서 종교적으로나 정치적으로 성스럽거나 강조하고 싶은 부분에 금이나 푸른색과 같이 비교적 비싼 염료가 사용되었다. '비색'이라는 고려청자 또한 당시 수입품인 푸른색이 비싸서 염료를 효율적으로 사용하기 위해서 파생된 색상이다.

5. 더치 황금기에서 주로 사용되던 방식은 아마씨 오일을 딱딱한 반죽 농도로 만들고 강철 롤러 밀에서 강한 마찰로 갈아낸다. 기름과 색료를 섞을 때 끈적거리거나 질지 않은 버터 같은 반죽을 만들어 내고 순수한 테레빈

유와 같은 액체 페인팅 매체를 혼합해서 흐르는 질감이 필요할 때 사용했다. 최상급 붓은 두 가지 유형이 있었는데, 붉은 담비(족제빗과의 다양한 구성원에서 추출)와 표백된 돼지털을 사용했다. 네 가지 일반적인 붓(둥근 모양, 뾰족한 모양, 평평한 모양, 밝은 모양) 모양을 뭉툭하거나 뾰족함의 정도에 따라 번호를 매겼다. 붉은 담비 붓은 더 매끄럽고 덜 견고한 유형의 붓 터치에 사용되었고 색료를 오일과 섞을 때 페인팅 나이프도 사용되었다.

6. 당시 매뉴얼에 따르면 양귀비씨, 아마씨, 호두와 같은 식물 씨앗을 압착한 기름을 사용했고, '양귀비씨 오일은 아마씨 오일보다 어두워지고 덜 노랗게 변한다'는 등 장단점을 정확히 파악하고 있다. A. Wallert, *Still Life: Techniques and Style: An Examination of Paintings from the Rijksmuseum*(Amsterdam: Rijksmuseum, 1999), 13.

7. Marx Weber, *The Protestant Ethic and the Spirit of Capitalism*(London 1930 translated and publisjed by Angelico Press), 2014.

8. Michael North, *Art and Commerce in the Dutch Golden Age*(New Haven and London: Yale University Press, 1997), 82.

9. Angela Vanhaelen, *The Wake of Iconoclasm: Painting the Church in the Dutch Republic*(Philadephia, Penn State University, 2012), 88.

10. Ibid. 93.

11. 서구 기독교 사회에서 이자를 통해서 이윤을 창출한다는 것은 하나님의 시간을 '도둑질'하는 일이었기에 교리적으로도 단죄의 대상이었다. 따라서 금융업을 통해서 부를 구축한 메디치 가문이 다양한 종교 활동을 통하여 종교적이고 사회적인 명분을 쌓고자 했던 것은 당연한 행보였다. 원래 '방크'라는 용어는 이탈리아의 시장에서 돈을 바꾸어주던 '좌판'으로부터 유래했다. 이에 메디치 가문 2대째인 지오바니 시대에는 1397년 거대한 대성당 건립을 추진, 후원하고 당시 중요한 이탈리아의 조각가와 회화의 작품을 총망라한 거대한 예술의 벽을 완성했다. Francis William Kent, *Lorenzo de' Medici and the Art of Magnificence*(Baltimore and London,

The Johns Hopkins University Press, 2004).

12. 인용 Marion Goosens, "Schilders en de markt: Haarlem 1605–1635" PhD diss., Leiden University, 2001, 346–347.

13. 국내 미술계에서 2000년대 미술시장이 흥행할 때 한국식 바니타스가 유행했다. 일상적인 물건을 세밀하게 묘사한 장식적인 그림은 역사적으로 인기가 있어왔다. 1960년대 말부터 1970년대 미국의 극사실주의와 맥락을 같이하며 1960년대 팝아트가 등장했을 때 일상의 장르화, 자본주의의 장르화라고 불린 것도 같은 맥락이다.

14. 마리아 반 우스테르빅(Maria van Oosterwyck)이나 레이첼 루이크(Rachel Ruysch)는 당대의 유명한 여성 화가이다. 길드 조직은 가족 위주로도 운영되었는데 더치 황금기의 주제가 일상적이고 실내 풍경에 집중된 것이기에 상대적으로 여성이 소재 때문에 덜 차별받았을 것으로 짐작할 수 있다. 역사화나 남성 누드 등은 당연히 여성이 접근할 수 없거나 허용되지 않는 분야였다. 당시에도 여성은 주요한 예술의 후원자였다.

15. Wouter Kloek, "Dutch Seventeenth-century Painting-The Art of Talented Specialists," in exh. cat. *Dutch Art of the Age of Vermeer*(Tokyo, 2000).

16. J. L. Price, *Culture and Society in the Dutch Republic during the 17th Century*(London and Batsford: Scribner, 1974), 134.

17. 17세기 더치 공화국은 유럽에서 가장 도시화가 이뤄진 국가였다. 당시 인구의 60%가 도시에 살았고 델프트는 네덜란드 공화국에서 다섯 번째로 큰 도시였다. 델프트의 인구는 약 2만 명에 달했다. 또한 1602년에 설립된 동인도 회사Vereenigde Oost-Indische Compagnie(VOC)- United East India Company는 "세계 최초의 다국적 기업"이자 최초로 양도성 주식을 발행한 회사이며 세계화, 식민지주의, 자본주의의 문을 열었다.

18. Nathalie Cassée, "How the Dutch Made Chintz Their Own," *Hali* (November 23, 2020); https://hali.com/news/how-the-dutch-made-chintz-their-own/ (2025년 1월 10일 접속).

19. Michael North, *Art and Commerce in the Dutch Golden Age*, 80–89.

2장 화상의 네트워크와 전위예술 시장: 폴 뒤랑-뤼엘의 화랑가

1. 19세기 유럽의 미술시장 연구프로젝트의 결과로 제작되었다. Pamela
 Fletcher and Anne Helmreich, with David Israel, Seth Erickson, "Local/
 Global: Mapping Nineteenth-Century London's Art Market," *Nine-
 teenth-Century Art Worldwide* 11, no. 3 (Autumn 2012); http://www.
 19thc-artworldwide.org/autumn12/fletcher-helmreich-mapping-the-
 london-art-market (2015년 1월 20일 접속).

2. 단토의 이론은 미술비평이나 미학에서 대두된 허무주의적인 관점을 보여
 준다. 기관이론, 혹은 제도권 이론으로도 알려진 단토의 입장에 따르면
 절대적이고 보편적인 미학적 기준은 존재하지 않으며 예술이란 예술계
 (예술가, 비평가, 박물관, 미술관, 미술사가의 네트워크)에서 예술로 받아
 들여지는 사회적인 행위에 가깝다. Arthur C. Danto. "The Artworld." in
 The Journal of Philosophy, Volume 61, Issue 19 (1964), American Philo-
 sophical Association, Eastern Division Sixty-First Annual Meeting (Oct.
 15, 1964), 571, 584; Arthur Danto, *After the End of Art: Contemporary
 Art and the Pale of History* (Princeton: Princeton University Press. 1997).

3. Diane Crane, *The Transformation of the Avant-Garde: The New York Art
 World, 1940-1985* (University of Chicago Press, 1987).

4. 1900년 센 강변에서 개최된 국제박람회에는 5천만 명이 넘는 사람들이
 참석했다.

5. Bradley Fratello, "France Embraces Millet: The Intertwined Fates of The
 Gleaners and The Angelus", *The Art Bulletin*, December 2003; https://
 www.mutualart.com/Article/France-Embraces-Millet-The-Inter-
 twined-/65DB908A334354D8 (2025년 1월 10일 접속).

6. 인용 Miles J. Unger, *Picasso and the Painting That Shocked the World*
 (New York: Simon and Schuster, 2008), 64.

7. 3단계로 구성되고 실행된 이 계획에는 19,730개의 역사적 건물을 철거하

고 34,000개의 새로운 건물을 건설하는 것이 포함되었다. 오스만은 웅장한 대로와 함께 대광장, 런던의 하이드 파크를 모델로 한 도시공원, 포괄적인 하수 시스템, 넓은 담수 접근성을 제공하는 새로운 수로, 거리와 건물을 밝히는 지하 가스관 네트워크, 정교한 분수, 웅장한 공중화장실, 새로 심은 나무 줄을 배치했다. 도시 인프라에는 새 철도역(Gare du Nord와 Gare de L'Est), 호화로운 파리 오페라, 새로운 학교, 교회, 수십 개의 도시 광장, 극장 2개, 거대한 철제 프레임으로 만들어진 중앙 시장(Les Halles), 그리고 오스만의 스타광장(Haussmann's Place de l'Ètoil)을 중심으로 개선문에서 뻗어 나온 12개의 도로가 포함되었다.

8. '플라네르'라는 단어는 관찰자, 방랑자의 의미로 디지털 공간에서 '눈팅'하는 소비자를 가리킬 때도 사용된다. 또한 '플라네르 매거진(Flaneur magazine)'은 지역을 걸으면서 발견되는 소비 동향을 다루는 잡지이고, '플라네르 클로딩(Flaneur clothing)'은 관찰자로서 바라본 길거리 패션을, '플라네르 남성(Flaneur homme)'은 덜 생산적이고 소비지향적인 남성을 가리킨다. 따라서 파리의 거리를 거니는 방랑자는 최초의 소비지향적인 인간 유형에 해당한다.

9. Walter Benjamin, *The Arcades Project I*, translated by Howard Eiland and Kevin McLaughlin (Cambridge, MA : Belknap Press, 1999), 14, 21.

10. Théophile Gautier, "La Rue Laffitte," *L'Artiste*, (January 3, 1858): 10–13; 인용 Véronique Chagnon-Burke, "Rue Laffitte : Looking at and Buying Contemporary Art in Mid-Nineteenth-Century Paris," *Nineteenth-Century Art Worldwide* 11, no. 2 (Summer 2012): 42.

11. 뒤랑-뤼엘은 시의 후원을 받는 옥션인 호텔 드라우트에서 활동하는 몇 안 되는 화상이었다. 이 직책은 대표 작가들과 영향력 있는 화상에게만 허락된 지위였는데 그는 경매를 통해 작품을 구매하고 입찰을 통해 높은 가격대를 유지할 수 있었다.

12. 폴은 아버지로부터 1865년 가업을 물려받은 후 6가지의 원칙을 세우고 자신만의 비즈니스를 시작했다. 인용 "2022 : 100th Anniversary of the

death of Paul Durand-Ruel," 재단 홈페이지; https://durand-ruel.fr/en/paul-durand-ruel/ (2025년 1월 20일 접속).

13. 왕립 아카데미는 프랑스 혁명 당시 폐지되었고, 19세기 초 자크 루이 다비드가 이끄는 아카데미 데 보자르로 개설되었다. 주로 이들은 살롱 쇼의 심사위원을 맡거나 에콜 데 보자르에서 교육을 담당하였다. 반면에 후기 인상파로 분류되는 화가들은 살롱 쇼가 아닌 독립 화가전, 혹은 무명 화가전(원래 명칭: Société Anonyme des artistes peintres, sculpteurs, graveurs, et lithographs)에서 전시를 했다.

14. 패트리샤 메나르디에 따르면 각 살롱에서 가장 뛰어난 전시자들에게 예술가 위원회에서 선택한 프로젝트 작품을 의뢰할 수 있도록 하던 기존의 관습 대신 정부가 이미 전시된 작품 중에서 완성된 작품을 구매하고 적은 보상금을 상으로 제공하는 것을 더 이득으로 받아들이기 시작했다. Patricia Mainardi, *The End of the Salon: Art and the State in the Early Third Republic* (Cambridge: Cambridge University Press, 1993).

15. 인용 Michael Prodger, "The man who made Monet: how impressionism was saved from obscurity," *Guardian* (February 21, 2015).

16. 복셀은 1910년 노트에서 전시기획자와 예술 딜러를 구분하고 있으며, 이것은 상징적인 의미에서 수익을 위한 상업화랑의 전문성이 점차로 인정받기 시작하였음을 보여준다. 인용 Malcolm Gee, "Modern Art Galleries in Paris and Berlin, c. 1890–1933: types, policies and modes of display," *Journal for Art Market Studies* 1 (2018); http://www.fokum-jams.org; DOI 10.23690/jams.v2i1.18 (2025년 1월 10일 접속).

17. 뒤랑-뤼엘은 세계에서 가장 유명한 프랑스 인상파 화상이었고 1891년부터 1922까지 약 1,000점의 모네, 1,500점의 르누아르, 800점의 피사로, 에두아르드 에드가르 드가와 시슬리의 작품 400점, 약 200점의 마네, 거의 400점의 메리 카사트를 포함하여 12,000점의 회화를 사들였다.

18. Malcolm Gee, "Modern Art Galleries in Paris and Berlin, c. 1890–1933"; http://www.fokum-jams.org; DOI 10.23690/jams.v2i1.18 (2025년 1월

10일 접속).

19. Francis Crémieux and Daniel-Henry Kahnweiler, *Kahnweiler: My Galleries and Painters* (publication place: MFA Publications, 2003), 22; 인용 https://patrons.org.es/kahnweiler-daniel-henry (2025년 1월 20일 접속).

20. 마티네는 당시 인기 있는 인상주의 음악을 비롯해서 전시회에 매칭되는 음악을 틀고는 했다. 코로 전시회에는 멘델스존, 들라크루아전에는 베를리오즈를, 라파엘전에는 모차르트를 틀었다.

21. 당시 예술가들은 상업화랑 이외 더 넓은 대중과 만날 수 있는 낙선자전 (Salon des Indépendants)이나 가을 살롱전(Salon d'Automne)에도 출품했다. 그러나 칸바일러는 자신이 관리하는 예술가들에게 이러한 주요 전시회에 작품을 출품하지 말도록 설득했고, 최대한 자신의 화랑을 통해서만 해당 작품을 볼 수 있도록 했다. 결과적으로 칸바일러 화랑이 입체파를 대표하는 것으로 인식되었다. Crémieux and Daniel-Henry Kahnweiler, *Kahnweiler: My Galleries and Painters*, 40-41.

22. Ibid. 37.

23. Antliff, Mark, and Patricia Leighton, ed. *A Cubism Reader: Documents and Criticism, 1906-1904* (Chicago: University of Chicago Press, 2008), 285; John Richardson, *The Life of Picasso* (New York: Random House, Inc., 1996), 308-310.

24. Malcolm Gee, "Modern Art Galleries in Paris and Berlin, c. 1890-1933"; http://www.fokum-jams.org; DOI 10.23690/jams.v2i1.18 (2025년 1월 10일 접속).

25. 인용 Wallace Ludel, "Art Market: The Enduring Legacy of Joseph Duveen, America's First Mega-Dealer," *Artsy*, Apr 10, 2019; https://www.artsy.net/article/artsy-editorial-enduring-legacy-joseph-duveen-americas-first-mega-dealer (2015년 1월 10일 접속).

26. Levy Gorvy, "How Duveen Made European Art Part of American Culture," January 17, 2019; https://levygorvy.com/happenings/how-duveen-

made-european-art-part-of-american-culture/(2015년 1월 10일 접속).

27. 칸바일러의 고객으로는 프랑스 수집가 로저 두틸리유(Roger Dutilleul), 체코 미술사학자 빈섹크 크레머(Vincenč Kramář), 러시아 수집가 이반 모로조브(Ivan Morozov)와 세르게이 슈츠킨(Sergeï Shchukin), 스위스 수집가 헤르만 러프(Hermann Rupf), 미국 수집가 레오와 거투르트 스타인(Leo와 Gertrude Stein), 독일 수집가-화상 윌리엄 우데(Wilhelm Uhde) 등이 있었다.

3장 미국 미술관과 슈퍼 컬렉터의 등장

1. 경매('auction'은 라틴어로 증가를 의미)는 시간이 증가함에 따라 물건의 희귀성에 따라 가격이 올라가는 시장이다. 18세기 영국의 경매는 프랑스 대혁명, 세기의 격변기에 귀족 가문의 몰락으로 인해서 흘러나온 고가구, 네덜란드 미술시장의 고미술이 주를 이루었다. 1950년대까지도 경매에서 가장 비싼 작품은 15~16세기 이탈리아 르네상스나 16~17세기 더치 황금기이자 바로크 시대 총아인 렘브란트, 벨라스케즈, 루벤스였다. 현대미술 위주의 경매가 활성화된 것은 1990년대 이후 온라인을 통해서 작품의 경매가나 경매 이력이 대중화된 이후의 일이다.

2. Robert B. Zajonc, "Attitudinal Effects Of Mere Exposure," *Journal of Personality and Social Psychology* 9 (2, Pt.2, 1968): 1-27.

3. 인용 Stephen D. Ross, *Art and Its Significance: An Anthology of Aesthetic Theory* (Albany, NY: State University of New York Press, 1984 1st ed.), 43.

4. 전시에 포함된 주요 작품과 소장처의 면면은 화려하다. Monet's *views of London* (Philadelphia Museum of Art and National Gallery, London), Pissarro's *The Avenue*, Sydenham (National Gallery, London), Sisley's *The Bridge at Villeneuve-la-Garenne* (Metropolitan Museum of Art),

Degas's *Dance Foyer of the Opera at the rue Le Peletier* (Musée d'Orsay), Degas's *The Ballet Class* (Philadelphia Museum of Art), Morisot's *Woman at Her Toilette* (Art Institute of Chicago). 이외에 Renoir's *Large-scale Dance at Bougival* (Museum of Fine Arts, Boston), *Dance in the Country* (Musée d'Orsay), and *Dance in the City* (Musée d'Orsay), Mary Cassatt's *The Child's Bath* (Art Institute of Chicago) and Sisley's *View of Saint-Mammès* (Carnegie Museum of Art, Pittsburgh)가 포함되었다.

5. Rubin, William, *Picasso in the collection of the Museum of Modern Art* (NY and Greenwich, Conn: The Museum of Modern Art and New York Graphic Society, 1992), 9–10, 66–67.

6. 앞 책, 9–10, 205.

7. 미술관의 소장품은 유럽의 경우에는 공공의 유산을 보호한다는 관점에서 덜 방출되는 것에 반하여 지난 20여 년간 미국의 박물관과 미술관을 재정 자립도를 위해 더 적극적으로 소장품을 방출, 교환, 판매하는 일을 벌이고 있다. 전 세계적으로 특히 코로나 이후 전 세계 미술관은 더 많은 재정 부담에 놓여있다. 공공기금의 삭감이나 입장료 감소 등이 그 원인이다.

8. 황금시대 미국의 거부들은 문화적으로 유럽 의존도가 매우 높았다. 휴가 지로 유럽을 선호했고 자식도 유럽에서 교육시키는 경우가 많았기에 런던 경매시장을 중심으로 고가구와 고미술을 사들였다. 영국의 대표적인 화랑 거리 본즈이 구필의 판화상과 경매, 더치에서 넘어온 두빈의 화랑은 주요 거래처였다. 앞 장에서 언급한 바와 같이 보불전쟁에 파리가 포위되자 유럽 본토의 화상들은 재빠르게 뉴욕에 분점을 냈다.

9. 인용 Michaël Vottero, 《To Collect and Conquer: American Collections in the Gilded Age》, *Transatlantica* [En ligne], 1 | 2013, mis en ligne le 14 février 2014, consulté le 04 février 2025. URL: http://journals.openedition.org/transatlantica/6492 (2025년 1월 20일 접속).

10. 현대미술관에 붙어 있던 뮤지엄 타워와 타워 베리 등을 철거하고 53W53의 건설을 위해 하인스와 골드만 삭스는 2007년에 뉴욕현대미술관 바로

서쪽, 53번가와 54번가 사이에 있는 18,000제곱피트 규모의 부지를 미술관으로부터 1억 2,500만 달러에 인수했다. 53W53은 현대미술관의 상층부부터 연결되어 있으며 호텔과 아파트와 부대시설로 이루어져 있다. 장 누벨이 디자인한 건물은 82층이며 162개의 콘도로 이루어져 있다.

11. 인용 Roger Kimball, "Betraying a legacy: the case of the Barnes Foundation," *New Criterion*, June 1993; https://newcriterion.com/article/betraying-a-legacy-the-case-of-the-barnes-foundation/(2025년 1월 25일 접속).

12. 반스의 제약회사는 1922년 설립되었고 눈, 귀, 코, 목의 염증을 치료하는 데 사용된 살균제인 아르지롤(Argyrol)을 공동 개발하여 재산을 모았다.

13. 1900년대 초 Willis Haviland Carrier(에어컨, 1902), Valdemar Poulsen(연속 전파 발생 장치, 1903) Wilbur 및 Orville Wright(비행기, 1903)가 반스와 같이 특허를 통해 부를 축적한 경우에 해당한다.

14. 인용 Roger Kimball, "Betraying a legacy: the case of the Barnes Foundation."

15. 르누아르, 세잔, 쇠라, 마티스, 피카소, 고갱, 앙리 루소, 빈센트 반 고흐, 카임 수틴, 아메데오 모딜리아니의 모든 주요 작품과 르누아르의 〈음악원을 떠나며(La Sortie du conservatoire)〉(1877), 조르주 쇠라(Georges Seurat, 1859~1891)의 〈모델들(Models)〉(1886-88), 마티스의 〈삶의 행복〉(1905-6), 〈앉아있는 리프인〉(1912-13), 〈메리온 댄스 벽화(Merion Dance Wall)〉(1932-33) 시리즈가 소장되어 있다.

16. Jane Lee, "Cezanne's Card Players Shatters Record For Highest Price Ever For A Work Of Art," *Forbes*, Feb. 6, 2012; https://www.forbes.com/sites/janclee/2012/02/06/cezannes-cardplayers-shatters-record-for-highest-price-ever-for-a-work-of-art/(2025년 1월 20일 접속).

17. 칸바일러는 경매에 나온 작품을 재구매하기 위한 컨소시엄을 결성했다. 화상 플레히트하임과 가족 구스타프 칸바일러를 포함한 7개 당사자로 구성된 구매 컨소시엄은 21개의 그림(브라크, 드랭, 그리스, 레제, 블라맹

크, 피카소의 작품 포함)을 성공적으로 인수했다. "Art dealer of the Avantgarde," AlfredFlechtheim.com; http://alfredflechtheim.com/en/trade/auktionen/(2025년 1월 20일 접속).

18. 인용 James Panero, "Outsmarting Albert Barnes," *Philanthropy Roundtable*; https://www.philanthropyroundtable.org/magazine/outsmarting-albert-barnes/(2025년 1월 20일 접속).

19. 반스는 공장 노동자와 어려움에 부닥친 예술가들에게는 문을 열었지만, 부자와 유명인의 방문을 거절하는 것으로 유명했으나, 정작 본인은 매년 프랑스에서 지식인, 예술인과의 사교를 즐겼고 극도의 심미주의를 중시했다는 점에서 모순적이다. Greenfeld, H, *The Devil and Dr Barnes: Portrait of an American Art Collector* (Penguin Books, New York 1987), 129.

20. 뉴욕은 여타 대도시에 비해서 다양한 컬렉터와 창작자들이 거주하는 도시이다. 2023년 기준 미국에서 일어나는 전시의 1/4이 뉴욕에서 열린다. 국제적인 도시이기도 하고 다양한 관광객과 관객이 현대미술관을 방문한다. 연장선상에서 비싼 부동산과 대여비를 감당해야 하기에 이사회와의 협업을 통해 재원을 제공하고 운영한다고 볼 수 있다.

21. 인용, Museum of Modern Art, "Alfred H. Barr Jr. Biographical Notes," May 1969; ttps://www.moma.org/momaorg/shared/pdfs/docs/press_archives/4249/releas es/MOMA_1969_Jan-June_0082_56.pdf(2025년 1월 25일 접속).

22. 반 고흐의 〈별이 빛나는 밤(Starry Nights)〉도 1941년 맞교환을 통해서 현대미술관의 소장품이 되었다. Louis Menand, "Modern Art and the Esteem Machine," *The New Yorker*, June 27, 2022; https://www.newyorker.com/magazine/2022/07/04/modern-art-and-the-esteem-machine-hugh-eakin-picassos-war(2025년 1월 25일 접속).

23. 원래 뉴욕현대미술관의 소장품과 반 고흐 작품의 차액에 해당하는 대금을 받지 않는 방식으로 기부했다. 앞의 글.

24. 이 전시는 당시 뉴욕 다운타운에서 활동하고 있던 50명 이상의 신진 작가를 비롯해서 추상표현주의의 중요한 작가들이 대부분 포함되었고 비평적으로 성공을 거두었지만, 대부분의 작가들이 시장에 진출하지 못했다. Benedetta Ricci, "The Shows That Made Contemporary Art History: The Ninth Street Show," *Artland*, https://magazine.artland.com/the-shows-that-made-contemporary-art-history-the-ninth-street-show/(2025년 1월 25일 접속).

25. 이들은 잠재적 구매자로 이미 사회적인 성공을 이루었기에 이상적인 고객군에 속했다. 아직 미국의 전위적인 젊은 작가들을 선호하기보다는 유럽의 이미 잘 알려진 현대 걸작에 투자하는 것을 선호했지만 이들의 투자에 있어 록펠러 가족의 영향력이 결정적이었다. Duncan Norton-Taylor, "How top executives live," *Fortune* 52 (July 1955): 78.

26. 이 관행은 하를란 F. 스톤(Harlan F. Stone), 대법원 최고 재판관이자 국립미술관 이사회 의장에 의해 비공식적으로 합법으로 선언되었다. 예술가들은 또한 자기 작품을 박물관에 기증함으로써 세금 공제를 받을 수 있었다.

27. 뉴욕현대미술관은 알려지지 않은 화가의 데뷔 쇼에서 나온 네 가지 작품을 전시했다. 카스텔리의 1958년 2월 17일 자 청구서에 따르면 〈국기〉(1954), 〈과녁〉(1955), 〈초록 과녁(Green Target)〉(1955), 〈흰 숫자(White Numbers)〉(1957)의 4점을 총 2,835달러(3,150달러에서 10% 할인)에 판매했다. 마지막 두 작품은 2명의 뉴욕현대미술관의 이사가 모은 인수 기금을 사용하여 구매했다. Greg Allen, "How Leo Castelli, MoMA, and Two Wealthy Collectors Charted Today's Rocket-Fueled Art Market," *Artnews* (November 2019); https://greg.org/archive/2023/08/03/moma-johns-scull-duggery.html(2025년 1월 접속).

28. Lynes, Russell, *Good Old Modern: An Intimate Portrait of the Museum of Modern Art* (New York: Atheneum, 1973), 406.

29. 로날드 로더 이사는 자선 기부(그의 기부금은 병원과 동유럽에서 유대인

정체성을 재건하려는 노력 등 다양한 목적을 지원했다)를 통해서 다양한 세제 혜택 공제를 받은 것으로 알려져 있다. 그러나 이러한 세금혜택이 부유한 사람에게만 적용될 수 밖에 없다는 점이 미국 정치권에 의해서 계속 비판 받아오고 있다. https://www.heraldtribune.com/story/news/2011/11/26/a-family-x2019-s-billions/29063596007/(2025년 1월 접속).

30. Cécile Whiting, *Taste for Pop: Pop Art, Gender, and Consumer Culture* (New York: Cambridge University Press, 1997), 97–98.

31. Greg Allen, "How Leo Castelli, MoMA, and Two Wealthy Collectors Charted Today's Rocket-Fueled Art Market."

32. 라우션버그의 사례를 다룬 국내 논문으로 김경숙, "미국에서 추급권 도입을 위한 논의의 동향," 고려법학 제76호 (2015년 1월), 27–63 참고.

33. Lisa Koenisburg, "Art as a Commodity? Aspects of a Current Issue," *Archives of American Art Journal*, Volume 29. No 3/4 (1989): 24.

34. Rita Hatton and John A. Walker, *Supercollector* (London, UK: Institute of Artology, 2005), 69.

35. Greg Allen, "How Leo Castelli, MoMA, and Two Wealthy Collectors Charted Today's Rocket-Fueled Art Market."

36. 앞글.

37. 인용 Marc Cohen, "How an unapologetically vulgar collector horrified fellow Jews — and revolutionized the art world," *Forward* (October 22, 2021); https://forward.com/culture/476002/how-an-unapologetically-vulgar-collector-horrified-fellow-jews-and/(2025년 1월 접속).

38. Greg Allen, "How Leo Castelli, MoMA, and Two Wealthy Collectors Charted Today's Rocket-Fueled Art Market."

39. 인용 Marc Cohen, "How an unapologetically vulgar collector horrified fellow Jews—and revolutionized the art world."

1. '슈퍼 컬렉터'는 미술시장과 예술 제작에 상당한 영향력을 미치는 예술 후원자를 가리킨다. 그들은 단순 구매자가 아니라 자신의 소장품과 연관된 작가의 유통을 통제하고 시장의 흐름을 바꿀 수 있을 만큼 영향력을 지닌다. Rita Hatton, John A. Walker, *Supercollector: A Critique of Charles Saatchi* (Ellipsis London Pr Ltd, 2000).

2. 영국의 미술 잡지인 『아트 리뷰Art Review』는 2002년 12월호에서 수집가 찰스 사치, 프랑수아 피노, 로널드 로더를 미술계에서 가장 영향력 있는 3인이라고 소개한 바 있다.

3. 21세기 경매는 전방위적으로 발전했다. 1798년에 설립된 필립스는 현대 미술에 특화된 후 단번에 3위의 경매회사로 등극했다. 소더비, 크리스티, 필립스, 본 햄 및 헤리티지 옥션도 현대미술 분과를 늘렸다. 중국 내에서도 2010년대 이후 경매시장이 급성장했고 토종 브랜드인 폴리 인터내셔널Poly International은 상하이, 일본, 대만, 미국으로 사업을 확장했다. 국내에서는 서울 옥션이 1998년, K 옥션이 2005년에 설립되었고 미술시장의 활황기였던 2007년 8개의 추가 경매회사가 설립되었다.

4. 1980년대 말 뉴욕 시장의 붐을 이끄는 이들은 일본계와 일본 기업이었다. 당시 경매시장에서 빈센트 반 고흐의 낙찰된 3 작품이 신고가를 기록했는데 〈해바라기〉가 1987년 일본의 화재보험 회사인 야스다에 4만 3,990만 달러에 팔렸고 1990년에는 일본 사업가 사이토 료에이가 〈가셰 박사의 초상〉을 8만 2천 8,250만 달러에 낙찰되었다. "Art as investment," https://www.britannica.com/money/art~market/Art~as~investment/(2025년 1월 접속).

5. 영국의 젊은 작가를 통칭하는 'YBAs'라는 명칭은 1992년 미국의 비평가 마이클 코리스Michael Corris가 잡지 『아트포럼Artforum』에서 처음 사용했고, 같은 해 사치 갤러리에서도 "Young British Artists"라는 용어를 사용했다. 이후 1995년 영국 문화위원회가 발간한 책자에도 재등장하면서 공

식적인 명칭처럼 유통되었다. Don Thompson, *The $12 Million Stuffed Shark: The Curious Economics of Contemporary Art* (London: Macmillan, 2010).

6. Rosemary Clarke, "Government Policy and Art Museums in the United Kingdom," in Martin Feldstein ed. *The Economics of Art Museums*(Chicago, IL: University of Chicago Press, 1991), 276~77.

7. 런던의 사치 갤러리 방문객 한 명당 1.03개의 인스타그램 게시물이 있다. 갤러리는 12개월 동안 35만 5천 명에 육박하며, #사치gallery 태그가 붙은 게시물은 36만 6천 개이다. 영국의 다른 현대미술관과 비교해보면 테이트모던Tate Modern은 1년 동안 천 4백 3십만 명이 다녀갔으나 방문객 한 명당 인스타 해시태그의 비율은 0.77개이다. 사치가 SNS를 즐겨 사용하는 신세대의 인기를 끄는 공간이라는 점을 바로 보여준다.

8. Jessica Berens, "Freeze: 20 years on," *Guardian*, May 31, 2008; https://www.3ammagazine.com/3am/stuck~inn~xiii~charles~the~bad~man/ 2025년 1월 접속.

9. 앞 글.

10. Tyler Foggatt, "Giuliani vs. the Virgin," *The New Yorker*, May 21, 2018; https://www.newyorker.com/magazine/2018/05/28/giuliani~vs~the~virgin (2025년 1월 접속).

11. "센세이션"에 포함된 예술가 3분의 2가 2010년 '아트 바젤'에서 상위권에 팔리는 작가로 등재되어 있다. 사치는 2005~2006년에 100만 달러 어치의 중국 현대미술을 구매하기도 했다.

12. Laura French, "The story of Charles Saatchi," *European CEO*; https://www.europeanceo.com/lifestyle/the~story~of~charles~saatchi/ (2025년 1월 접속).

13. 사치 BBC 프로그램 홈페이지; https://www.bbc.co.uk/programmes/b00p71qk/ (2025년 1월 접속).

14. 사치 아트는 수수료가 화랑의 50%에 비해 10% 낮다는 점을 선전하지만,

온라인 미술시장에 대한 신뢰도를 생각해보았을 때 작가에게 반드시 이익이 된다고만 볼 수 없다. Laura French, "The story of Charles Saatchi,"

15. 1980년대 뉴욕 미술계에서 장 미셸 바스키아Jean~Michel Basquiat, 1960~1988의 죽음을 자신의 경력을 제대로 방어할 수 없는 젊은 작가가 화상에 의해 휘둘리면서 생겨난 부작용에 따른 것으로도 볼 수 있다. 젊은 작가는 경력을 관리하지 못한 채 과도한 커미션 작품 제작 일정을 소화해야 하고 홍보용으로 이용당할 위험성이 높다. 실제로 1960년대 팝아트 작가들이나 1980년대 시장에서 일찍 성공한 작가들의 절필 비율이 높다.

16. Olav Velthuis, *Talking Prices: Symbolic Meanings of Prices on the Market for Contemporary Art* (Princeton: Princeton University Press, 2005), 40~41.

17. 사치는 사치 갤러리의 장소를 옮기는 과정에서도 리파이낸싱과 리사이클링의 방식을 반복적으로 사용했다. 사치가 처음 갤러리를 연 곳도 허름한 페인트 공장을 개축한 것이고, 2003년 봄부터 2005년 가을까지 사우스뱅크에 자리한 구 런던 시청을 두 번째 미술관으로 사용했다. 2008년 10월 9일에는 런던 남서쪽의 첼시 지역에 신규 개관했다. 즉 당시 영국의 부동산 가격이 싼 지역의 빈 건물을 개조해서 갤러리를 열고 값이 오르면 처분한 후에 새로운 장소로 옮겨가는 방식을 택했다.

18. Jessica Berens, "Freeze: 20 years on."

19. 가고시안 화랑이 중재한 것으로 알려져 있으나 사치의 작품이 언제 중간 개인 컬렉터를 통해서 피노에게 라우션버그를 판매했는지는 세부적인 사안은 알려져 있지 않다. 하지만 큰손들이 미술시장의 변동성에 따라 빈번하게 파는 행위는 매우 흔한 일이다. 단지 피노가 라우션버그의 작품을 팔았을 2005년은 미술시장의 호황기였다. Carol Vovel, "The Modern Buys 'Rebus'," *NY Times*, June 17, 2005; https://www.nytimes.com/2005/06/17/arts/design/the~modern~buys~rebus.html (2025년 1월 접속).

20. "CNN Looks at Efforts to Woo Buyers for Blockbuster Auctions," Inter-

view with Lisa Dennison; December 24, 2015; https://artobserved.
com/2015/12/cnn~looks~at~efforts~to~woo~buyers~for~blockbust-
er~auctions/ (2025년 1월 10일 접속).

21. 중국의 마윈(전자상거래 기업 알리바바의 설립자), 아드리안 청, 린 한 등
중국의 컬렉터들은 비 중화권 예술가들의 작품도 수집하면서 중국판 슈
퍼 컬렉터도 떠올랐다. 이들은 주로 북경과 상하이에 개인 박물관에 자기
작품을 보관하고 있다. 중국 이외에도 2000년대 중반 이후 인도의 주요
예술가들(아니시 카푸어, 수보드 굽타)과 중동의 예술가를 포함해서 현대
미술의 컬렉터 층이 다변화되었다.

22. Colin Gleadell, "Saatchi Offered $12 Million to Let Hirst's Shark Swim
Away," *Artnews*, January 4, 2005; https://www.artnews.com/art~news/
news/saatchi~offered~12~million~to~let~hirsts~shark~swim~away~
2084/ (2025년 1월 10일 접속).

23. 인용·Robert Hughes, "Sold! The Art Market: Goes Crazy," *Time* (November
27, 1989); https://content.time.com/time/subscriber/article/0,33009,
959134-7,00.html (2025년 1월 10일 접속).

24. Jackie Wullschlager, "Charles Saatchi's 'Newspeak'," *Financial Times*,
June 5 2010https://www.ft.com/content/6bfd6698~6f65~11df~9f43~-
00144feabdc/ (2025년 1월 10일 접속).

25. 2008년 9월 중순, 금융위기 직전에 YBA의 대표 격인 허스트는 소더비를
통해 작품을 직접 판매함으로써 기존 소속 화랑인 가고시안을 우회했고,
글로벌 미술시장의 역사에서 중요한 한 장을 장식했다. 허스트가 내놓은
200개 이상의 작품 중에서 경매를 위해서 새로 제작된 것도 많았다. 공공
기관도 아닌 시장의 부분인 경매에 신작을 내놓는 것은 전통적인 관점에
서는 매우 논란이 될 소지가 있다. 그런데도 배금주의의 상징이자 18K 금
으로 제작된 〈금송아지Golden Calf〉(2008)는 1,850만 달러에, 〈더 킹덤
The Kingdom〉은 1,710만 달러에 낙찰되는 등 작품 대부분이 고가에 낙
찰되었다. 허스트는 경매의 목적이 과열된 미술시장을 주제로 삼은 것이

라고 했지만 결국 그는 시장에서 최대의 개인적인 이득을 취한 작가로 남게 되었다. Nate Freeman, "How Damien Hirst's $200 Million Auction Became a Symbol of Pre~Recession Decadence," *Artsy* August 25, 2018; https://www.artsy.net/article/artsy~editorial~damien~hirsts~200~million~auction~symbol~pre~recession~decadence/ (2025년 1월 10일 접속).

26. 전시는 2일도 안 되어서 정부 당국에 의해서 강제 해산되었으나 비서구권 예술가에 대한 역사적인 전시 "대지의 마법사들Magiciens de la Terre"(1993)에 프랑스의 전 식민지국인 아프리카의 예술가와 함께 "중국/ 아방가르드" 이후 망명하거나 중국미술계에서 활동에 제약받기 시작한 황용핑을 비롯하여 중국 현대미술가들이 다수 포함되면서 "중국/ 아방가르드"는 매우 긍정적인 측면에서 중국의 전위적인 본토의 현대미술이 본격적으로 전세계 기획자와 미술계에 알려지는 계기를 마련했다.

27. 중국 미술계에는 철저하게 외국이나 국제무대에서 활약하는 중국 현대미술가와 관 주도의 중국 아카데미나 미술학원에 소속된 예술가로 나뉜다. 중국은 영화의 분야에서와 같이 해외 유명 비엔날레나 해외 유명 미술관에서 전시를 통하여 중국의 국위선양을 하는 예술가와 중국의 인민을 대상으로 하는 정부의 통제 하의 예술가로 구분된다.

28. 『파이낸셜 타임스Financial Times』의 선임 시각예술 기자인 재키 월실라거Jackie Wullschlager는 정치적으로 논란이 될만한 중국 예술을 소개하고 있는 "사치의 중국미술 컬렉션은 테이트 갤러리가 목숨을 걸고 사서라도 감당할 수 없는 것"이라고 주장하면서 사치 갤러리가 "국립 기관과 경쟁할 만큼 웅장하고 진지한 사립 박물관의 한 예"가 되었다고 극찬했다. Jackie Wullschlager, "The Stuff of People's Prayers and Dreams," *Financial Times*, October 11 2008: 6.

29. 2005~2010년 국내총생산(GDP) 대비 미술품 경매 판매 비율이 세계 1위였던 홍콩은 최단 시간에 동아시아 최고의 미술 중심지로 떠올랐다. 중국은 연구에 포함된 국가 중 1인당 GDP가 가장 낮지만 미술품 경매 판매량

이 많다. 중국은 2022년 아트 바젤의 통계에 따르면 중국 시장은 미국의 43%에 이어 20%의 2위 미술시장이며 3위인 영국은 17%이다.

30. "코리안 아이"는 2009년 스탠더드 차터(Standard Chartered)의 후원으로 사치 갤러리가 협업해서 기획된 전시이다. 다국적 은행은 비서구권 미술 투자를 주도하기 위해 국제전의 후원을 이어오고 있다.

31. Terry Smith, *What Is Contemporary Art?* (Chicago: University of Chicago Press, 2009), 255.

32. Key figures for the Contemporary Art Market," 2022 Market Report, *Artprice*; https://www.artprice.com/artprice~reports/the~contemporary~art~market~report~2022/key~figures~for~the~contemporary~art~market#:~:text=For%20the%202021/2022%20period%2C%20Contemporary%20art%20weighed,just%202.7%%20of%20the%20total%20art%20market/ (2025년 1월 접속).

33. Art price1987~는 1980년대 이후 판매된 80만 명이 넘는 예술가의 수백만 점의 미술품 경매 기록이 보관하고, Artnet.com1989~은 독일에 본사를 준 상장회사로 프랑스의 컬렉터가 만들기 시작했고 미술사가 기사 등 교육적 자료가 많다. Artsy 2009~ : 최대 온라인 미술작품 거래 플랫폼이자 가격보다는 온라인 선호도 알고리즘이 장착되어 작가 리서치에 용이하다. 좀 덜 대중적으로 알려졌지만 블루인 아트 세일즈 인덱스BASI는 425명의 예술가와 3,000개의 경매장에서 수집한 900만 건 이상의 기록에 대한 액세스를 제공한다. 마찬가지로 ArtNet, AskArt 및 기타 민간 기관은 전 세계 다양한 규모의 경매장에서 수집한 경매 결과의 구독 또는 검색당 유료 데이터베이스를 열람할 수 있다. 그러나 이러한 플랫폼은 대부분 이러한 시장에 관한 연구를 발전시키려는 미술시장 학자들보다는 미술 자문 및 평가를 위한 보완 도구에 불과하다. 좀 더 세부적인 정보를 멤버쉽을 들어서 열람할 수 있는 프로그램을 사용해야 하는데 미술시장과 연관된 정보를 수집하는 플랫폼은 아직 개선되어야 할 여지가 많이 남아 있다.

34. Anita Singh, "Damien Hirst auction expected to fetch £65 million," *The Daily Telegraph*, July 29 2008; https://www.telegraph.co.uk/news/celebritynews/2465820/Damien~Hirst~auction~expected~to~fetch~65~million.html/ (2025년 1월 10일 접속).

35. 경매에서 현대미술이 차지하는 비중이 이전에 비해서 훨씬 높아졌다. 소더비나 크리스티가 매년 발표하는 경매시장의 성적표에서 통상적으로 탑 8위나 10위에 걸쳐 있는 작품이 해당 경매 이벤트의 총수익액의 적게는 40%나 많게는 50%에 이른다. 유명 경매회사가 블루칩 작가나 유명 컬렉터에게 특별히 신경을 쓸 수밖에 없는 이유이다.

36. Eric Konigsberg, "The Trials of Art Superdealer Larry Gagosian," *Vulture* January 20, 2013; https://www.vulture.com/2013/01/art~superdealer~larry~gagosian.html (2025년 1월 10일 접속); 참고로 2013년은 2009년부터 급락한 미술시장이 경매시장을 중심으로 회복되기 시작한 원년이며 국내의 단색화가 본격적으로 국내외 경매에서 주목받기 시작한 해이다.

37. "The Contemporary Art Rush," *Artprice*-2019 Market Report; https://www.artprice.com/artprice~reports/the~contemporary~art~market~report~2020/the~contemporary~art~rush (2025년 1월 10일 접속).

38. Eileen Kinsella, "How Frieze Fair Sparked a Standalone Season on the Global Art Calendar," *Artnet*, October 4, 2016; https://news.artnet.com/market/how~frieze ~fair~changed~global~art~681389/ (2025년 1월 10일 접속).

39. Christian Morgner, "Evolution of the Art Fair," *Historical Social Research* 39. no. 3 July 2014: 320~21.

40. 앞 글, 328~29.

41. 이경민, "상반기 미술시장 분석: 성과와 경향," 『월간미술』; https://monthlyart.com/portfolio~item/%EC%83%81%EB%B0%98%EA%B8%B0~%EB%AF%B8%EC%88%A0%EC%8B%9C%EC%9E%A5~%EB%B6%84%EC%84%9D~%EC%84%B1%EA%B3%BC%EC%99%80~% EA%B2%B-

D%ED%96%A5/ (2025년 1월 10일 접속).

42. The Art Basel and UBS Global Art Market Report 2024」; https://theart-market. artbasel.com/?_gl=1*60ilpy*_gcl_au*MTQzNDk0ODIxNC4x-NzM5MTYwMzk0 (2025년 1월 10일 접속); 원래 아트페어의 수입에 대한 기록은 불분명하기로 소문이 나 있다. 화랑의 경우 페어가 일어난 훨씬 이후에도 연관해서 거래가 일어나는 경우가 많다. 그리고 1990년 이전 아트페어의 수입에 관한 공식적인 기록은 없다. 1990년대 아트페어가 전 세계적으로 50개 정도밖에 없었고, 통상적으로 화랑은 1년에 1~2개의 페어에 참여하고는 했다. Magnus Resch, *Management of Art Galleries* (New York: Phaidon Press, 2018).

43. Melanie Gerlis, "The Art Fair Story: A Rollercoaster Ride by Melanie Gerlis," *Sotheby's Institute*, December 21, 2021; https://www.sothebysinstitute.com/news~and~events/news/the~art~fair~story~by~sia~alumna~melanie~gerlis/ (2025년 1월 10일 접속).

44. 인용- Eileen Kinsella, "How Frieze Fair Sparked a Standalone Season on the Global Art Calendar."

45. 상대적으로 저렴한 부스 값인 5천 달러의 '어포더블 아트페어'가 동유럽, 북유럽, 미국의 중소도시, 브루클린과 같이 중심지에서 벗어난 곳에서 열리기 시작했다. 국내에서 2016년 작가 미술장터가 예술경영지원센터에 의해 선정된 기획팀별로 지원, 운영되고 있으며 다양한 대안적 아트페어도 전 세계적으로 인기를 끌고 있다. 그러나 미술시장의 등락 위험성에 노출되어 있고 코로나 전염병 이후 디지털 가상세계에서의 시장이 급성장 중이다.

46. Jessica Berens, "Freeze: 20 years on."

47. James Tarmy, "NYC's $1.2 Billion Auction Week Brought Drama Back to Art Market," *BNN Bloomberg*, November 22, 2024; https://www.bnn-bloomberg.ca/business/2024/11/22/nycs~12~billion~auction~week~brought~drama~back~to~art~market/ (2025년 1월 접속).

エピローグ

에필로그_ 투자의 시대와 독립적인 컬렉터

1. James Tarmy, "NYC's $1.2 Billion Auction Week Brought Drama Back to Art Market," *BNN Bloomberg*, November 22, 2024; https://www.bnn-bloomberg.ca/business/2024/11/22/nycs-12-billion-auction-week-brought-drama-back-to-art-market/ (2025년 1월 접속).

2. 벨라휘스는 경매 가격의 경우 결국 컬렉터들의 비딩에 의해 올라가기 때문에 창작자나 경매사가 아닌 해당 기간 컬렉터의 지위, 경제적인 재원 능력을 개인적으로나 공동체적으로 보여주는 지표라고 주장한다. 즉 작품가는 컬렉터의 참여를 통해서 완성된다고 할 수 있다. 그리고 이러한 현상을 더 심화하였다고 할 수 있다. Olav Velthuis, *Talking Prices: Symbolic Meanings of Prices on the Market for Contemporary Art* (Princeton, NJ: Princeton University Press, 2005), 158–178.

1장 더치 황금기의 미술시장: 사유재산으로서의 유화

1.1. Anthony van Dyck Flemish, 〈Lucas van Uffel (died 1637)〉, ca. 1622, Oil on canvas, 49×39 5/8 in. (124.5×100.6 cm), Metropolitan Museum of Art, Bequest of Benjamin Altman, 1913 © Public Domain.

1.2. Emanuel de Witte Dutch, 〈Interior of the Oude Kerk, Delft〉, 1650, Oil on wood, 19×13 5/8 in. (48.3×34.6 cm), Metropolitan Museum of Art © Public Domain.

1.3. Albrecht Dürer, 〈Saint Jerome in his Cell〉, 1514. Copper engraving with burin. Chantilly, Condé Museum, EST-234 ©RMN-Grand Palais Domaine de Chantilly-René-Gabriel Ojéda

1.4. Johannes Bosschaert, 〈Flower Still Life with Crown Imperial〉, 1626, Oil on canvas, 45 3/4×32 in. (116.2×81.3 cm), The Centraal Museum, Utrecht, Netherlands © Public Domain.

1.5. Johannes Vermeer, 〈A Maid Asleep〉, ca. 1656-57, Oil on canvas, 34 1/2×30 1/8 in. (87.6×76.5 cm), Bequest of Benjamin Altman, 1913, Metropolitan Museum of Art © Public Domain.

1.6. Haifeng Ni 〈Of the Departure and the Arrival〉, 2005, Porcelain objects, wooden crates Pièce unique, Exhibition view © Courtesy of the Artist.

1.7. 작가 미상, 〈모란도〉(부분), 조선시대, 종이에 색, 192.5×57.5cm, 국립중앙박물관 소장 © Public Domain.

2장 화상의 네트워크와 전위예술 시장: 폴 뒤랑-뤼엘의 화랑가

2.1. Goupil & Cie network, 1883, betweenness centrality measured. © 2025 Nineteenth-Century Art Worldwide-Creative Commons Attribution.

2.2. Pierre-Auguste Renoir, ⟨Les Grands Boulevards⟩, 1875, Oil on canvas, 52.1 cm×63.5 cm (20.5 in×25.0 in), Philadelphia Museum of Art © Public Domain.

2.3. Pierre-Auguste Renoir, ⟨Le Déjeuner des canotiers⟩, 1881, Oil on canvas, 129.9 cm×172.7 cm (51 in×68 in), Phillips Collection, Washington © Public Domain.

2.4. The Galerie Durand-Ruel at 16, Rue Laffitte, during the Renoir retrospective in the autumn of 1920, Paris © Document Archives Durand-Ruel

2.5. Pablo Picasso, ⟨Les Demoiselles d'Avignon⟩, 1907, Oil on canvas, 244×234 cm, Museum of Modern Art, New York © Public Domain.

2.6. Georges Braque, ⟨Maisons à l'Estaque (Houses at L'Estaque)⟩, 1908, Oil on canvas, 73×59.5 cm, Museum of Fine Arts Bern © Public Domain.

2.7. The poster image of Braque Exhibition at Khanweiler Gallery in 1908.

3장_ 미국 미술관과 슈퍼 컬렉터의 등장

3.1. Paul Cézanne, ⟨The Card Players (Les Joueurs de cartes)⟩, 1890-1892, Oil on canvas, 73cm×92cm, Barnes Foundation, Pennsylvania © Public Domain.

3.2. Barnes Foundation, Renoir and Chest Room 18, Merion, Pennsylvania © Public Domain.

3.3. Henri Matisse, ⟨The Dance (view of the Main Room, South Wall)⟩,

Summer 1932 – April 1933, Oil on canvas; three panels, Overall (left): 339.7×441.3 cm, Overall (center): 355.9×503.2 cm, Overall (right): 338.8×439.4 cm, the Barnes, Pennsylvania © Public Domain.

3.4. Sculpture Garden at MoMA(Museum of Modern Art), 2005, New York, NY © Creative Commons Attribution.

3.5. Jasper Johns, 〈Target with Four Faces〉, 1955. Encaustic on newspaper and cloth over canvas surmounted by four tinted–plaster faces in wood box with hinged front. Overall, with box open, 33 5/8×26×3" (85.3×66× 7.6 cm); canvas 26×26" (66×66 cm), Gift of Mr. and Mrs. Robert C. Scull © 2025 Jasper Johns / Licensed by VAGA at Artists Rights Society (ARS), NY

3.6. Andy Warhol, 〈Ethel Scull 36 Times〉, 1963, Acrylic paint and silk screen ink on canvas, 80×144 inches (200 cm×370 cm), Whitney Museum of American Art, New York © The Andy Warhol Foundation for the Visual Arts, Inc. / Licensed by Artists Rights Society (ARS), New York

4장 사치 효과: 매개자에서 컬렉터의 시대로

4.1. 〈The Pregnant Man〉, 1969, Ad Campaign by Saatchi, the poster installed at the Cafe in 2023 © Public Domain.

4.2. The map showing the early use of old Industrial Southwark by the Young British Artists, London, 1988–1990 © Southwarknotes.wordpress. com

4.3. lonpicman, 〈Sensation: Young British Artists〉, Burlington House Piccadilly London, Burlington_House–Courtyard © Public Domain.

4.4. 〈Sensation: Young British Artists from the Saatchi Collection〉 installed at the Brooklyn Museum October 2, 1999 through January 9, 2000, NY ©

Public Domain.

4.5. Robert Rauschenberg, 〈Rebus〉, 1955, Combine: oil, alkyd paint, graph-
ite, crayon, pastel, cut-and-pasted printed reproductions, painted
papers, and fabric on canvas mounted and stapled to fabric, on three
panels, 96 1/8×131 in. (244×332.7 cm), The Museum of Modern Art,
New York, Partial and promised gift of Jo Carole and Ronald S. Lauder
and bequest of Virginia C. Field, gift of Mr. and Mrs. Peter A. Rübel, and
gift of Jay R. Braus (all by exchange) © 2025 Robert Rauschenberg
Foundation/ Licensed by Artists Rights Society (ARS), New York.

4.6. 〈Sensation: Young British Artists from the Saatchi Collection〉 installed at
the Brooklyn Museum October 2, 1999 through January 9, 2000, NY ©
Public Domain.

색인

ㄱ

가고시안, 레리 ▸▸ 15, 166, 173, 182, 183, 208, 219, 221~223, 276

가라지 미술관 ▸▸ 127

가을의 리듬 ▸▸ 152, 153

감세 ▸▸ 171

경매 ▸▸ 71, 74, 78, 82, 95, 110, 120, 123~125, 139, 140, 163, 167, 173, 177, 179, 199, 209, 211, 218, 225, 236, 240, 241, 246, 252, 253, 257, 266~268, 271, 280, 285, 288, 295, 296, 310, 323, 327, 332, 333, 335

고가구 ▸▸ 19, 21, 25, 26, 62, 63, 73, 76, 83, 111,129, 177, 218, 269, 291

고미술 ▸▸ 21, 45, 63, 83, 91, 110, 111, 114, 118, 124, 129, 134, 158, 177, 219, 269, 284, 291

고소득 컬렉터 ▸▸ 258, 270, 271

고액 자산가 ▸▸ 247, 258, 259, 301, 303

고티에, 데오필 ▸▸ 89, 90, 100

골드스미스 ▸▸ 189, 232

구겐하임 미술관 ▸▸ 5, 6, 125, 132, 146, 147, 161, 312

구매 이력 ▸▸ 295, 296, 298

구텐베르크, 요하네스 ▸▸ 52

구필앤씨 ▸▸ 22, 23, 76, 77, 79, 82, 110

국기 ▸▸ 157

굿이어, 앤슨 ▸▸ 146

그라프톤 갤러리 ▸▸ 112, 125

그랑 블루바드 ▸▸ 23, 77, 80, 82, 85, 93, 100, 104, 115

금융위기 ▸▸ 28, 178, 194, 202, 207, 208, 222, 233~235, 297, 303

기욤, 폴 ▸▸ 125, 140, 142, 276

기타를 든 남자 ▸▸ 125

긴자 ▸▸ 78, 88

김환기 ▸▸ 14, 252, 253, 257, 287

ㄴ

낙선자의 전시▸▸80, 90

낙찰가▸▸74, 82, 95, 199, 202, 225, 257, 264, 271, 276, 295, 296

낙찰률▸▸223, 237, 253, 280, 296

내재적인 요인▸▸285, 298

네오다다▸▸23, 26~28, 312

노동이 작동하지 않는다▸▸186

뉴욕현대미술관▸▸6, 26, 28, 96, 102, 106, 125, 132, 146~162, 165~167, 169~171, 176, 181, 183, 200, 236, 272, 307, 310, 312

니하이펑▸▸64, 65, 74

ㄷ

다이치, 제프리▸▸185

단토, 아서▸▸78, 120, 121, 304

담보 대출▸▸279, 307

대공황▸▸135, 141, 163, 265

대번포트, 이안▸▸232

더치 공화국▸▸22, 34, 39, 41, 47, 48, 51, 58, 68, 69, 71, 73, 74, 78

데니슨, 리사▸▸202

데이비드 즈위너▸▸222

델프트▸▸22, 35, 36, 39, 45, 50, 52, 56, 63, 65, 66, 68, 69, 73

도금시대▸▸23, 108, 109, 130

동인도 회사▸▸62, 63, 65, 66, 67, 74, 274

두빈, 조셉▸▸73, 108, 110, 111, 115, 129

뒤랑–뤼엘, 폴▸▸20, 21, 25, 80, 82, 83, 87~89, 91, 93~98, 100, 102, 106, 108~112, 114, 115, 118, 119, 124, 152, 272

뒤러, 알브레히트▸▸52, 53

드 로스차일드, 제임스▸▸88

드 비테, 에마누엘▸▸48, 49

드 쿠닝, 윌렘▸▸153, 158, 170

드가, 에드가르▸▸150

ㄹ

라우션버그, 로버트▸▸163, 200, 236, 237

라이먼, 로버트▸▸205

라핏가▸▸20, 23, 79, 82, 87~91, 93, 94, 98, 100, 114, 115, 122

런던▸▸19~23, 38, 43, 71, 73, 76~78, 88, 95, 106, 109, 110, 112, 115, 125, 129, 177, 179, 181, 189, 190, 193, 200, 220, 226, 228, 229, 231, 244, 272

레이스터, 주디스▸▸74

렘브란트▸▸28, 35, 36, 51, 60, 67, 68, 73, 102, 111

로더▸▸158, 201, 236, 307, 310

로스앤젤레스 카운티 미술관▸▸185

로젠버그, 알렉상드르▸▸100

로젠퀴스트, 제임스▸▸166

록펠러▸▸146, 149, 150, 158, 183, 272, 310

루카스, 세라▸▸189, 232

르네상스▸▸34, 35, 39, 41, 48, 67, 71

르누아르, 오귀스트▸▸80, 81, 91, 92, 94~97, 137, 139, 144

르윗, 솔▸▸184, 185

리슨▸▸115

모란도▸▸74, 250, 251

몽마르트▸▸84

무라카미, 다카시▸▸73, 78, 182, 202, 215, 232, 233, 272, 273

문인화▸▸248

미국화랑협회▸▸165

미로, 빅토리아▸▸15, 183, 207

미술 기관 이론▸▸78

미술계▸▸118, 120, 304

민화▸▸73

밀러, 도로시▸▸154

ㅁ

마네, 에두아르▸▸150

마졸리, 나의 사랑스러운 여인▸▸125

마티네▸▸99

마티스, 앙리▸▸102, 134, 137, 142~144, 149, 249

만국박람회▸▸63, 81, 84

매나르디, 패트리샤▸▸90

메디치▸▸14, 34, 50, 193

메소니에▸▸112

메트로폴리탄 미술관▸▸37, 49, 59, 73, 115, 129, 130, 152, 164, 275, 307

모건▸▸110, 129, 130, 134, 275, 307

모네, 클로드▸▸90, 91, 95

모딜리아니, 아메데오▸▸140, 141

ㅂ

바, 알프레드▸▸148~150, 152~155, 158

바니타스▸▸56

바이엘러 컬렉션▸▸310, 311

반 고흐, 빈센트▸▸110, 149, 150, 164

반 다이크, 안토니▸▸36, 37, 43

반 루이스달, 야콥▸▸67

반 아이크, 얀▸▸43

반 우펠렌, 루카스▸▸36, 43, 274

반더빌트, 윌리엄▸▸130, 131

반스, 알버트▸▸16, 18, 20, 23, 128, 131, 132, 134~142

뱅크런▸▸309

베르메르, 요하네스▸▸27, 38, 58~60, 65, 66, 68, 69

베일을 벗기다▸▸214

벤야민, 발터▸▸86

벨트휘스, 올라브▸▸309

보불전쟁▸▸19, 21, 76, 110

보스카르트, 요하네스▸▸56, 57

복셀, 루이▸▸93, 98

본스가▸▸272

볼라드, 앙브루아즈▸▸79, 80, 87, 100, 102, 108

부르주아▸▸82, 87, 88, 122

브라크, 조르주▸▸102, 103, 107, 125, 139

브루클린 미술관▸▸191

블루 누드▸▸142

블리스, 릴리▸▸149

빈켈만, 요한 요아힘▸▸290

ㅅ

사치 갤러리▸▸6, 15, 24, 176, 181, 182, 193, 196, 200, 207, 210, 211, 213, 214, 216, 217

사치 아트▸▸15, 182, 194~196, 208, 210, 211, 213

사치 앤드 사치▸▸195

사치, 찰스▸▸6, 15, 22, 24, 27, 172, 173, 176~187, 189, 190, 192~200, 202~214, 216, 217, 219, 222, 223, 225~227, 230, 232, 233, 236, 258,

272, 273, 276, 296, 312

살롱▸▸80, 89~91, 96, 99, 102, 104, 114, 129

상어▸▸203

새로운 박물관학▸▸172

새로운 예술의 후원자▸▸177, 186

생의 행복▸▸142

샤리자▸▸127

성장주▸▸27, 234, 271~273, 304, 313

세금 면제▸▸155, 165, 307

세잔, 폴▸▸18, 90, 99, 100, 105, 137~140, 142

센세이션▸▸6, 179, 182, 189~192, 204, 205, 231

소더비▸▸5, 19, 38, 78, 110, 124, 163, 186, 202, 208, 211, 218, 220~222, 224, 229, 233, 271, 273, 307, 312

수수께끼▸▸200, 201, 233, 236, 296

수틴, 카임▸▸23, 140~142, 144

수퍼콜렉터▸▸165

슈퍼 컬렉터▸▸17, 27, 127, 128, 144, 145, 172, 173, 176, 177, 183, 196, 208, 220, 223, 225, 240, 258

스미스, 테리▸▸215

스컬, 로버트▸▸15, 20, 23, 128, 145, 148, 156, 157, 160~170, 173, 176, 183, 184, 199, 204, 220, 296, 312

스타인, 거투르드와 레오▸▸87, 142

시장에 나온 작은 돼지▸▸203

신애주의▸▸172

○

아르놀피니 부부의 초상화▸▸43

아마씨유▸▸39, 42, 44, 289

아비뇽의 처녀들▸▸101, 102, 107, 150

아우데 케르크 실내▸▸48, 49

아카데미▸▸25, 80, 90, 93, 129, 169, 286

아트 바젤▸▸6, 213, 227, 229~231, 242, 247, 258, 260, 301,

아트 콜론▸▸227

아트 펀드▸▸301~303

아트페어▸▸24, 68, 99, 112, 211, 218, 224, 226~232, 234, 235, 240, 242~247, 258, 263, 266~268, 278, 280~282,

아폴리네르, 기욤▸▸105, 118

앤트워프▸▸35, 39, 45, 52, 63

야수파▸▸142

에민, 트레이시▸▸181, 189, 193, 232, 233

에스타크의 나무들▸▸125

에스타크의 집▸▸102, 103

오르세 미술관▸▸91, 115, 125, 130

오스만의 도시계획▸▸85, 88

오페라 가르니에▸▸23, 77

오필리, 크리스토퍼▸▸191

올브라이트-녹스 미술관▸▸146

왕립예술원▸▸179, 181, 205

외부적인 요인▸▸25, 26, 293, 297, 298

우유 따르는 여인▸▸58

위작▸▸273, 281, 283, 284, 288, 290, 292, 293, 295, 298

유대인 미술관▸▸161

유영국▸▸14, 257

유화▸▸20, 24, 25, 39~47, 50, 51, 56, 58, 60, 71, 250, 259, 279, 286, 288, 289, 307

이건희 컬렉션▸▸14, 208, 273

이리스 화랑▸▸115

이중섭▸▸14

인도 미술▸▸215

인상파▸▸5, 20, 21, 46, 62, 80, 83, 90, 91, 95, 96, 98, 100, 108, 111, 122, 124, 125, 129, 177, 272, 273, 286, 312

임신한 남자▸▸186, 187

입체파▸▸23, 27, 82, 83, 99, 100, 102, 105~107, 111~114, 119, 122, 125, 139, 140, 142, 148, 307

입체파와 추상미술▸▸148

ㅈ

작가의 이력▸▸279, 281, 286

작품의 가격 형성▸▸285

잠자는 하녀▸▸58, 59

장르화▸▸39, 54~56, 60, 61, 66, 71, 74

젊은 영국 예술가YBA ▸▸193, 200, 230

제네레이션 X▸▸242

젤드잘러, 헨리▸▸164

존스, 재스퍼▸▸148, 156, 199

존스, 필립▸▸157

종교개혁▸▸47, 50, 51, 67, 69

중국 도자기▸▸61, 62, 65, 66

중국 현대미술▸▸212

중국/아방가르드▸▸212

중동 미술▸▸215

지그, 울리▸▸145

지도▸▸165, 166

직거래▸▸15, 110, 193, 195, 293~295, 298, 305

진주 귀걸이를 한 소녀▸▸58

진품▸▸269, 275, 276, 285, 288, 290, 293, 295~297, 305

ㅊ

채색된 청동 에일 캔▸▸170

채프먼 형제▸▸189

추상▸▸26, 102, 109, 111, 112, 115, 122, 123, 145, 147~149, 152, 153, 158, 159, 161, 163, 169, 170, 176, 189, 202, 221~223, 248~250, 253, 255, 256, 279

출발과 도착▸▸64

춤▸▸142, 143

친숙성 원리▸▸119

친츠▸▸63, 65, 66

ㅋ

카네기 미술관▸▸130

카드 놀이하는 사람▸▸137

카스텔리, 레오▸▸94, 153, 158, 159, 165, 170, 199

카시러, 파울▸▸106

카타르▸▸139

칸바일러, 다니엘-헨리▸▸23, 25, 94, 99, 100, 102, 104~108, 111~115, 118, 125, 139, 140, 227

캘빈주의▸▸47, 48

컨템포러리 아트 인덱스▸▸271

코리안 아이▸▸214, 271

쿠튀르, 토마스▸▸90

쿤스, 제프▸▸123, 202, 208, 221, 223, 233, 236, 311

퀸, 마크▸▸189, 203

크레인, 다이앤▸▸79

크리스티▸▸5, 19, 38, 95, 110, 124,

213, 219, 233, 271, 273

키아, 산드로 ▸▸ 199, 266

키치 ▸▸ 66, 67, 69

키퍼, 안젤름 ▸▸ 205

킹, 제이콥 ▸▸ 236, 308

ㅌ

탄하우저 갤러리 ▸▸ 111, 115

탄하우저 컬렉션 ▸▸ 107, 147

탄하우저, 저스틴 ▸▸ 106

테이트 모던 ▸▸ 177, 178, 205

테이트 미술상 ▸▸ 15, 181

톰블리, 사이 ▸▸ 202

튤립 ▸▸ 39, 58, 69, 73

트레맹 ▸▸ 166

ㅍ

파리파 ▸▸ 140

파운스 기법 ▸▸ 69

판자 디 비우모 ▸▸ 145

팝아트 ▸▸ 15, 23, 26~28, 54, 55, 122, 145, 147, 153, 158, 160, 161, 163, 164, 166~168, 176, 204, 207, 212, 214, 221, 223, 249, 250, 253, 256, 272, 312

페로팅 ▸▸ 115, 274

페이스 ▸▸ 222

폴록, 잭슨 ▸▸ 148, 152, 153, 162, 221,

272

퐁피두센터 ▸▸ 125, 159

표현주의 ▸▸ 111, 112, 140, 142, 146, 205, 248, 279

프랑스 대혁명 ▸▸ 19, 76, 84

프레스코화 ▸▸ 39, 41, 43, 44, 46

프리즈전시 ▸▸ 24, 189, 200, 226, 227

프리즈 아트페어/미술 잡지 ▸▸ 227, 229~231, 266

플라네르 ▸▸ 86

피슬, 에릭 ▸▸ 205

피카소, 파블로 ▸▸ 18, 84, 101, 102, 105~107, 111, 125, 137, 139, 142, 150, 293, 307

ㅎ

하우저 앤 워스 ▸▸ 223

한국미술감정평가원 ▸▸ 290

허스트, 데미안

헤이그 ▸▸ 22, 23, 77

혁명은 계속된다 ▸▸ 212

호당 가격 ▸▸ 251~253, 257, 258

호빙, 토마스 ▸▸ 164

호텔 드루오 ▸▸ 95, 112

화랑가 ▸▸ 20, 76, 82, 88, 98~100, 104, 105, 110, 114~116, 152, 206, 228, 280

후기인상파 ▸▸ 5, 83, 91, 96, 111,

122, 124, 125, 129, 142

휘트니 미국 미술관▸▸ 132, 146, 147,
162

휠든▸▸ 35, 36, 68, 69

희귀성▸▸ 30, 256, 275, 285

흰색을 입은 여성▸▸ 125

숫자

1차 시장▸▸ 19, 26, 28, 176, 177, 206,
220, 223, 236, 280

2차 시장▸▸ 16, 26, 28, 140, 176, 177,
179, 199, 206, 220, 221, 223~225,
241, 280

36번의 에델 스컬▸▸ 161

4개의 얼굴과 과녁▸▸ 165

9가 전시▸▸ 153, 158

영문

F-111▸▸ 157, 164

X세대▸▸ 247

YBA▸▸ 15, 27, 178, 180~182, 185,
189, 191, 193, 200, 203, 207, 211,
214, 215, 220, 230, 232~233, 244,
258, 272

한눈에 보는 미술계 주요 사건

세계 미술계

1871	뒤랑-뤼엘, 인상파 화가 만남
	‣ 보불전쟁(1870~1871)
1887	뒤랑-뤼엘 화랑 뉴욕 지점 개관
1908	칸바일러 화랑 첫 입체파 전시 개최
1921~1923	칸바일러 컬렉션 파리 경매
	‣ 제1차 세계대전(1914~1918)
1922	반스 재단 설립
1929	뉴욕현대미술관 개관
	‣ 대공황(1929)
1947	알프레드 바, 뉴욕현대미술관 컬렉션 분과 디렉터 부임
	‣ 제2차 세계대전(1939~1945)
1951	레오 카스텔리, "9가 전시" 개최
1958	재스퍼 존스 첫 개인전
1964	뉴욕의 팝아트 그룹전 동시 개최

1973	로버트 스컬, 팝아트 경매(소더비 파크-버넷)
	▸▸ 석유파동(1973)
1979~1988	제프리 다이치, 뉴욕 시티은행 예술 자문 서비스 공동 창업 및 부디렉터 역임
1985	사치 갤러리 개관
1988	젊은 영국 예술가(YBA) "프리즈" 전시 개최
1997~1998	"센세이션" 영국·독일·미국 순회전
	▸▸ 금융위기(1991~1993)
2008	데미안 허스트, 소더비 런던 경매
	▸▸ 금융위기(2008 서브프라임 모기지 사태)
2010	사치 아트, 온라인 시장 플랫폼(Saatchi Online) 개설
2012~2018	구겐하임 미술관과 UBS 은행, 글로벌 미술시장 리서치 프로젝트(UBS MAP Global Art Initiative) 진행
2020	가고시안, 글로벌 16개 갤러리/미술관 운영(1조 이상 매출 달성)
	▸▸ 코로나-19 바이러스 발생(2019)

1930	미쓰코시 백화점 내 화랑 개관
1949	대한민국미술전람회(국전) 창립 ▸▸ 8·15 해방(1945)
1954	천일화랑 개관(천일백화점 내) ▸▸ 한국전쟁(1950~1953)
1956	반도화랑 개관(반도호텔 내)
1957	현대미술가협회 창립
1958~1977	반도조선아케이드 운영
1963	신세계갤러리 개관(신세계백화점 내) ▸▸ 화폐개혁(1962)
1965	제8회 상파울루 비엔날레 참여(김병기: 커미셔너, 김창열 및 7인전)
1966	신세계갤러리 상설 전시장 개설
1969	국립현대미술관 개관(1973 경복궁·덕수궁, 1986 과천, 2013 서울, 2018 청주, 2026 대전 예정)
1970	현대화랑 개관(인사동, 1975 사간동 이전)
1976	한국화랑협회 건립(명동, 조선, 서울, 진, 동산방, 선, 송원 등 12개 화랑)
1978	중앙미술대전 설립(예화랑)
1979	한국화랑협회, "화랑미술제"전 개최 ▸▸ 강남 개발 붐 시작(1977)
1982	국제갤러리 개관

1983	가나화랑(가나아트) 개관
1984	호암갤러리 개관(1992 중앙갤러리)
1993	백남준 황금사자상 공동 수상(베니스비엔날레 독일관)
	▸▸ 서울올림픽(1988)
1995	제1회 광주비엔날레 개최
2002	한국국제아트페어(키아프/KIAF, 한국화랑협회 주관)
	▸▸ 외환위기(1997)
2005	서울옥션, K옥션 개관
	▸▸ 한국유가증권시장 도약(2000년대 중반)
2008	서울옥션, 홍콩 경매
2008	"코리안 아이"(사치 갤러리, 런던) 1회 개최
	▸▸ 금융위기(2008 서브프라임 모기지 사태)
2015	단색화 열풍 고조(서울옥션 및 K옥션의 홍콩 경매 낙찰율 80~90%, 김환기 최고가 기록)
2015	제56회 베니스비엔날레 특별전 "단색화"(이용우: 초빙 큐레이터), 임흥순 베니스비엔날레 은사자상 수상
2022	키아프 프리즈 개최(한국국제아트페어와 '프리즈 서울' 공동 개최)
	▸▸ 코로나-19 바이러스 발생(2019)
2023	김아영, 'LG 구겐하임 어워드' 수상